뉴 욕 예 술 의 거 리

소호에서 만나는 현대 미술의 거장들

뉴욕 예술의 거리
소호에서 만나는 현대 미술의 거장들

펴낸날 / 2000년 9월 26일

지은이 / 강은영
펴낸이 / 채호기
펴낸곳 / 문학과지성사

등록번호 / 제10-918호(1993. 12. 16)
주소 / 서울 마포구 서교동 363-12호 무원빌딩(121-838)
편집 / 338)7224~5 FAX 323)4180
영업 / 338)7222~3 FAX 338)7221
홈페이지 / www.moonji.com

ⓒ 강은영, 2000. Printed in Seoul, Korea

ISBN 89-320-1194-X

값 16,000원

뉴 욕 예 술 의 거 리

소호에서 만나는 현대 미술의 거장들

강 은 영 지 음

문 학 과 지 성 사
2 0 0 0

책을 내면서

이 책은 계간 『동서문학』 1997년 여름호부터 1999년 겨울호까지, 11회에 걸쳐 연재되었던 글을 묶은 것이다.

처음 글을 쓸 때는 '소호 산책'이란 가벼운 마음으로 시작했고, 실제로 소호와 뉴욕 화랑가의 전시장을 중심으로 작가를 선택했기에, 책으로 낼 목적이라든가 집필 의도의 뚜렷한 방향을 정한 바 없이 그때그때 인상에 남았던 전시회를 떠올리며 글을 썼다. 그런 면에서 필자의 개인적 기호보다는 생생한 '현지 보도'란 의미에 더 역점을 둘 수밖에 없었다.

필자는 제2차 세계 대전 종결 이후 시각 예술의 새로운 중심지가 되어온 뉴욕 화랑가를, 미술을 사랑하는 감상자의 시각으로 30년 동안 부지런히 순례했다. 근작전 또는 회고전을 통해 한 작가의 성장과 작품의 변모 과정을 지켜보며, 그의 작품이 상업적인 성공을 가져왔든, 순수한 예술적 정열의 소산이든, 뉴욕 중심의 관점이라 하더라도 이 글이 20세기 시각 예술의 경향을 엿볼 수 있는 기록이 될 수도 있겠구나 하는 생각을 하며 힘을 얻기도 했다. 다만, 이 책에서 21세기를 이끌어갈 장래가 기대되는 젊은 작가들을 소개할 기회를 갖지 못했음이 못내 아쉽다. 미술학도는 물론, 미술을 애호하는 일반인들이 예술가의 길, 그들의 삶을 재미있게 소개한 책으로 읽어주었으면 하는 작은 바람을 적어둔다.

2년 남짓 지면을 제공해준 동서문학사측과 연재 중 이 글을 읽고 애정 어린 관심을 보여준 김병익 선생을 비롯하여, 책이 나오기까지 도와준 모든 분들께 진심으로 감사한 마음을 전한다.

<div style="text-align: right">

2000년 9월 미국 뉴저지에서

강은영

</div>

머리말

소호* 풍경, 작가의 탄생

소호 화랑 거리 30년 산책

뉴욕에 건너온 지 올해로 34년째이다. 그 동안 나는 무엇을 이루었던가. 예술과 삶, 열정의 분출과 소진, 동경·갈등·회의의 나날들, 그 동안 살아온 뉴욕의 날들이 암암하게 되돌아보인다.

지나온 시간 중에 많은 날들을 맨해튼의 화랑가를 돌며 보냈다. 햇빛 좋은 맑은 날, 구름 낀 우중충한 날이나 비 내리던 날, 꽃 피던 절기, 포도에 낙엽이 쓸리던 늦가을 어느 시간, 건건한 뉴욕 특유의 소금기 섞인 바람을 맞으며 나는 그 거리들을 구석구석 헤매었다. 바둑판처럼 짜인 그 거리와 모퉁이, 30년 동안 소호의 변모와 수많은 전시장의 그림들이 아이들의 요지경 보듯, 스크린처럼 스쳐간다. 나는 그 거리를 사랑했고, 그 전시장을 둘러보며 내 삶과 예술을 추슬렀으며, 때로는 깨달음과 충격을 느꼈고, 때로는 들어갈 수 없는 높은 성을 보듯 자실해지기도 했다.

*소호라는 이름은 뉴욕 맨해튼 남단에서 동서를 달리는 '휴스턴' 거리를 기점으로 그 남쪽을 합병한 이름이다. 즉 휴스턴의 남쪽이다.

내가 앞으로 쓰려는 글은 뉴욕 맨해튼 소호 화랑가의 견문기에 해당될 것이다. 자료의 의존을 가급적 피하고, 보았고 생각했던 그대로의 느낌을 솔직하고 쉽게 쓰려 한다.

토요일의 소호 거리와 골목길은 맨해튼의 에너지가 집성된 곳, 또는 컴퓨터의 사이버 공간과도 같다. 이곳에 오래 터를 잡아온 근방 원주민(?)과, 지난 이삼 년 유럽과 중동아시아 등지에서 대거 이주해 새로이 이곳에 정착한 예술 지망생들, 나 같은 동양인, 길거리를 메우고 몰려다니는 세계 각지에서 온 관광객들…… 피부색과 용모·언어가 다른 전 세계의 인종이 모여든다. 아마도 외계인이 지구를 방문한다면 그들이 섞여들기에 편한 이 거리에서 먼저 마주칠 것이라는 생각을 해본다.

70년대말까지도 수공업에 의지한 중소기업 공장과 불법으로 주거하는 가난한 예술가들이 맨해튼에서 가장 저렴한 소호의 방대한 공간을 채우고 있었다. '79년 이른 봄, 한 화가 친구가 지금도 세계 제1의 권위를 자랑하는 리오 카스텔리 화랑 바로 옆집인 그린스트리트 110번지 5층 건물을 인수하고 나에게 4층 140평을 2만 달러에 팔아 매매 계약서에 서명할 단계에, 나는 피할 수 없는 일로 서울에 가게 되었다. 2년 후 다시 뉴욕으로 돌아왔을 때는 그 가격이 내 귀를 의심할 만큼, 엄청난 거리감이 생겨버렸다. 80년대의 폭발적인 부동산 경기를 타자 가난뱅이 예술가들이 떨거지로 밀려나고 고급 상가와 젊고 돈 많은 여피족들이 도도히 이주를 해왔다. 그 후 화랑 불경기로 많은 화랑들이 빌리지 동쪽, 첼시 지역 등으로 흩어졌다. 90년대로 접어들자, 헌옷 가게, 싸구려 옷감과 잡화상, 무대 공연가들, 사진 작가들 등, 가난한 호주머니를 상대로 겨우 연명해가던 휴스턴 가 위아래의 브로드

웨이 빌딩들이 하나씩 탈바꿈해가고 활성화되면서, 다시 많은 화랑들이 소호로 모여들었다. 57가와 맨해튼 윗동네 그리고 첼시를 제외하고도 지금은 화랑 수가 이백을 넘는다.

소호라면 화랑가라기보다 첨단을 걷는 유행의 거리라는 인식이 더 적절하다. 그곳은 서울의 압구정동이나 청담동 거리와 상통하는 데가 있다. 청바지 회사 리바이스에서 조르조 아르마니까지 세련되고 개성 있는 패션 부티크 숍, 한식·일식에서 이탈리아식까지 각종 식당, 첨단 가구상과 골동상 등이 주류를 이룬다.

이제는 미술 애호가들도 특정한 작가나 전시를 따로 시간 내어 찾아가는 일은 드물다. 한국과는 달리 평균 전시 기간이 한달 정도이기에 일주일에 하루만 부지런히 쏘다녀도 많은 전시를 놓치지 않고 볼 수 있다.

제2차 세계 대전 전후를 기점으로 40년대말에서 50년대, 미술의 중심지를 유럽과 파리로부터 뉴욕으로 옮겨오는 데 커다란 역할을 한 것은 뉴욕 학파들이다. 뉴욕 학파의 추상표현주의에 대한 반발 내지 그 영향에서 벗어나려는 일련의 움직임에 이어, 팝pop·옵op·미니멀·지구 예술·개념 예술·행위 예술·비디오 등, 후기 모더니즘으로 접어들며 예술의 장르가 무너지기 시작했다. 오늘의 90년대는 그 표현 방법의 다양화, 도구의 혼합은 물론, 언어 또는 시각적 대상에 대한 통속적 개념 자체가 파괴되면서 시각 예술을 접하는 관객에게도 새로운 감상 자세와 눈이 요구되는 것 같다.

1910년이라 기억되는데, 칸딘스키가 회화사상 최초의 추상화를 그리고 (이 점은 아직도 확실한 검증이 끝나지 않았지만), 피카소가 한창 큐비즘 실험에 열중하고 있을 때, 독일의 한 비평가는 『미술의 죽음』이란 책에서 "미술은 이제 대중과 물질주의로 타락해버렸고 죽어가고 있다. 오늘의 미

술계는 그 방향 감각, 예술적 스타일, 혁신적인 젊은 세대의·부재 시대로 접어들었다!"고 한탄했다. 60년대 당시 서구를 휩쓴 새로운 형태의 시각 예술에 현혹된 일부 비평가들은 "순수 회화는 이제 그 기능을 잃었으며 앞으로 완전히 사라질 것이다"라는 극단적인 예언까지 했으며, 이어 70년대 평론가들은 "기존 예술에 도전하는 전위 예술을 아주 당당하게 그 주조류로 받아들임으로써, 당초 전위 예술의 본질적 의미를 상실했다"고 불평했다. 프로이트에 의하면 "전위 예술이란 〔……〕 개인과 사회와의 관계에는 항상 긴장감이 따르며, 거기서 발생되는 개인적 소외는 끈질긴 인간적 욕구 표현으로서의 전위 행위를 촉구해줄 것이다"라고 말했던 것이다.

많은 소호 화랑들은 가난에 익숙한 젊은이들을 하루 아침에 세계적 작가로 각광받게 해주는, 고단수의 선전술과 막강한 권력을 갖고 있다. 그들은 미술 시장의 가격 조정은 물론, 그때그때 시각 예술의 새로운 화풍과 방향을 조종하기도 한다. 상품으로서의 미술 작품 투자 가치를 강조하며 세계적 컬렉터들에게 유능한 길잡이 역할을 함으로써 자신들의 엄정한 감식 권위와 경제력을 업고, 뉴욕을 미술 활동과 미술 거래의 세계적 중심지로 굳혀갔다.

80년대초 유럽, 특히 이탈리아와 독일의 신표현주의 작가들, 이를테면 클레멘테·산드로 키아·엔조 쿠치·팔라디노·게오르크 바젤리츠·안젤름 키퍼와 A. R. 펭크 등을 수입해, 미국의 데이비드 살레·키스 해링·장 미셸 바스키아 등의 젊은 작가들과 함께 세계적인 각광을 받게 해주면서, 자신들은 물론, 미술사상 최대의 호경기를 누리기도 했다. 90년대초, 경제 침체와 함께 이미 그 상품 가치가 확고한 작가들의 작품 거래로 연명해가며 한가하던 화랑들이 미국 경기가 다시 회복되는 기미가 보이자, 특히 지난

일이 년 사이, 소호 화랑가는 동양의 젊은 세대에게 전례 없이 큰 관심을 보이기 시작했다.

사진 작가 야스마사 모리무라, 조각가 가스라 후나코시, 개념 미술의 마리코 모리 등 젊은 일본 작가들을 선두로 많은 동양인 작가들이 소호와 뉴욕 화랑 공간을 점령하고 있다. '96년 제1회 유고 보스 최종 수상자 6명 중 2명(일본의 야스마사와 중국의 카이 구오 귀앙)이 동양인이었다는 것은 획기적인 전환점이라 평가할 만하다. '96년, 일본 조각가 후나코시의 전시가 매진이 되어 재미를 본 57가의 안드레 에머릭 화랑은 서울의 국제 화랑과 손잡고 조덕현의 최근작을 전시하고 있다.

뉴욕 현대미술관에서는 작은 규모이지만 작가당 한 점씩 한국의 이불 등 동양 작가 3명의 특별 전시를 열고 있으며, 시작한 지 얼마 안 된 한국의 조승호 비디오 작품도 보여주고 있다. 영국의 계간 미술 잡지 『현대 미술』 '96년 봄호에는 대구 출신 김수자가 그 표지를 장식하고 6페이지의 특별 소개가 있었으며, '97년 3월 미국의 『아트 뉴스』지는 마리코 모리의 작품을 표지로 실어, 날로 상승하고 있는 동양 미술 작가들의 특집을 꾸몄다.

가끔 작은 화랑에서 알려지지 않은 작가들의 작품을 보게 되면 뭔가 묘한 느낌에 끌려 관심이 갈 때가 있다. 화랑 주인과 그 작가와 작품에 대해 대화를 나누기도 한다. 전에는 그런 경우가 없었는데 요즘은 화랑 주인이 한국 미술 시장에 대해 진지하게 물어오기도 한다. 한국 컬렉터를 주선해달라는 제의를 하기도 하고, 한국 갤러리와 손잡을 수 있도록 도와줄 수 있느냐고 묻기도 한다. 한국 미술계 사정에 어두운 나는 웃으며 거절하지만, 요즘 들어 한국 미술 시장과 작가에 대한 관심도가 부쩍 높아졌음을 짐작하게 하는 좋은 현상이다.

한국 작가 중에 60년대 한국을 떠나 뉴욕의 72가 브로드웨이에 정착하고 그림에만 전념하던 중 갑작스레 별세하신 수화 김환기 선생의 소박한 말과 순박한 모습이 먼저 떠오른다. 그분 외 지난 10년에서 30년 전에 한국을 떠나 뉴욕에서 작품 생활에만 충실해온, 내가 아는 많은 작가들도 있다. 그러나 그들은 이미 신세대가 아니라는 한 가지 이유만으로 지금은 관심의 대상에서 비켜 있는 상태이다. 아쉬운 현상이다.

사이버 시대에 접어든 지금, 뉴욕은 물론 파리·뮌헨·뒤셀도르프·베네치아……를 가지 않고도 책상에 앉아 세계 화랑과 이름없는 작가들의 화실을 방문할 수 있게 되었다. '97년 가을 경기도 부천에서 열릴 제1회 국제영화제의 한 부분을 맡은, 미술 전공이 아닌 글쓰는 한 후배는 인터넷을 통해 세계 각국에서 활동하는 낙서 미술가 6명을 선정하여 추천했다고 한다.

요즘 뉴욕 화랑들은 컴퓨터로 자기네와 손잡은 외국 화랑들과 작가들을 소개해주고 있다. 그러나 시각 예술을 보는 안목이나 작품 이해가 넓지 못한 일반 대중과 컬렉터들은 항상 화랑과 평론가들에게 작가와 작품의 평가를 의존하는 실정이다. 화랑과 평론가들의 막강한 힘이 없었다면 앤디 워홀의 캠블·숲·깡통을 그린 그림이나, 뒤샹의 변기, 이바 헤스의 소시지, 키스 해링의 만화 낙서들이 그처럼 대중과 컬렉터들의 사랑을 받을 수 없었을 것이다. 콧대는 높지만 늘 새로운 기법, 그 표현물을 찾아 모험을 두려워하지 않는 미국인들의 개척 정신을 화랑가에서도 엿볼 수 있다.

요즘 소호의 화랑에 전시되는 천태만상의 작품들은 의아스럽기도 하고, 불편하고, 불쾌하고, 당황하게 하거나, 또는 아예 무감각하게 보일 때도 있다. 전시회를 돌자면 다리는 아파오는데 우선 망막에 들어오는 이미지가 즉흥적으로 시각을 현혹시키지 못할 때나 불쾌한 감정을 유발하면 얼른 다른

전시장으로 발길을 돌리고 싶은 충동을 느낀다. 그러다 익명의 작가에게 미안하다는 생각이 들어, 전시장 입구에 엉거주춤 서서 마주보이는 첫 벽면을 훑어보기도 한다.

다음 예는 소호 전시장을 돌 때의 작은 에피소드이다.

공책 크기의 그래프 종이들이 벽면에 핀으로 실히 수백 장은 되게 고정되어 있다. 각 페이지는 검은 펜으로 찍은 점들이 나열되어 있고, 각 점에는 숫자가 씌어져 있다. 유치원 아이들의 점 따라 그리기 책에서, 그 점을 따라 선을 이어가면 그 종이 안에 숨어 있는 무엇이 차츰 드러난다. 어느 사이 개·고양이·엄마 얼굴…… 들이 나타난다. 그래프지에 찍은 점들은 번호 순서대로 선을 그었지만 직선·곡선·타원들이 무질서하게 교차되고 그 선들끼리 아무런 구체적 협상이 드러나지 않는다. 나는 "90년대판 재생한 개념 미술이군. 흥미 없어……" 하며 돌아서고 싶다. 그래도 들어왔는데 작가 이름이나 알고 가자며 카운터 쪽으로 간다. 눈은 나머지 벽면을 훑어본다. 어느덧 호기심이 커져 차츰 가까이 다가가 열심히 보게 된다. 팸플릿을 본다. 내용인즉, 두세 명의 친구들이 모여 어떤 주제를 놓고 토론할 때 찬·반에서 오는 각자 순간순간의 반응, 감정의 변화를 기록한 그래프라는 설명이다. 이를 확인하자 내 자신이 점으로 표현된 그들의 대화에 끼어들고 싶다는 충동을 느낀다. 재미있는 아이디어지만 감동은 없다. 순간적으로 사람들의 기발하고 다양한 표현 욕구에 대해 잠시 생각해보게 된다.

다른 작가의 전시장으로 발을 옮긴다. 복도로 새어나오는 분홍색 불빛이 나의 호기심을 자극한다. 입구에 걸린 커튼을 제치고 들어간다. 들어서자 마주치는 건 의자 위에 장치된 실제 크기의 남자 성기이다. 플라스틱, 아니면 몰드로 만들어진 핑크색의 발기된 성기 앞에는 TV 모니터가 있다. 영화

장면, 일상 생활의 모습 등을 담은 많은 장면이 화면을 바꾸며 돌아간다. 그 이미지들을 앉아서 보고 있는 성기는 1분 정도의 간격으로 지진이라도 난 듯 포효하며 세차게 진동한다. 침침한 분홍빛 전시실 벽에는 대형 누드 사진들이 진열되어 있다. 모두가 남녀 성기를 중심으로 확대된 천태만상의 벗은 몸이다. 소돔인들의 문란했다는 성생활이 연상된다. 우선 포효하는 기계 소리가 귀에 따갑고, 당혹스럽다. 난폭하고 잔혹한 극단적 언어를 의도적으로 사용하는 일부 랩 음악처럼, 관람자의 주의를 강요하는 또 하나의 센세이셔널리즘일까?

나는 전시장을 얼른 빠져나온다. 다음 전시장으로 발길을 옮기며 나는 조금 전의 충격에 대해 생각해본다. 최근 통계에 의하면 미국인들은 평균 3분마다 섹스와 관련된 생각을 한다는 뉴스가 있었다. 그 작가는 남자의 성기란 지성이나 감성과 관계 없는 원시적이고 본능적인, 그러나 거짓 없는 자연의 일부란 점을 관람자에게 확인시켜주려는 걸까? 또는 우리 주위에 만연한 성의 문란을 통해 현대의 윤리적 타락, 정신적 황폐를 고발하고 있는지도 모른다.

전시장으로 들어가는 관람자는 자신의 선입관, 고정관념을 버리고 작가의 경험 세계로 들어가려는 자세를 가질 때, 그 작품의 이해는 물론, 나 자신과 우리가 살고 있는 세계를 이해하는 폭이 그만큼 확대될 것이다.

예술은 궁극적으로 미학의 놀이터가 아니다. 총체적인 삶의 경험이 앙금처럼 가라앉아 있는 우리의 잠재 의식을 겹겹으로 침투하고 반영해보려는 하나의 수단일 뿐이다. 존재, 또는 '나'라는 자아가 도대체 무엇인지, 물체라면 어떤 형체인지 아무도 모른다. 더욱 그 내면의 깊이는 알 길이 없다. 우리의 삶을 두르고 있는 사회 · 정치 · 이념 · 종교는 어떤 틀로 규정되어지

고 변모의 과정을 거친다. 변화무쌍하면서도 변하지 않는 것은 대자연이다. 그 관계망 속에서 한계를 가진 몸을 통해 살고 있는 '나'와 작가는 그의 작품을 통해 만난다. 먼저 작가의 내면으로 들어가려는 노력이 필요하다. 작가는 사람과 사람, 사람과 사물의 관계를 탐구하며, 거기서 경험하는 삶의 총체성을 통해 존재의 신비를 나름대로 이해하고 표현하려는 진지한 태도로 작품 제작에 임한다. 그 진지성과 고뇌의 투쟁을 관람자가 받아들일 때, 선택된 표현 방법이나 매개체가 어떤 것이든, 작가의 노력을 높이 평가하게 된다.

앞으로 내가 다루려는 작가들은 현재 뉴욕의 화랑가를 통하여 미술 현장에서 활동하는 작가들이며, 미술사적 평가는 고려하지 않았다. 앞서도 말했지만 이 글의 성격은 작가나 작품에 대한 전문적 지식이나 비평적 논리를 전개하는 글이 아니다. 그런 점에 있어서 나는 실격자이다. 내 글은 그 동안 이곳에 살며 여기 미술계 흐름에 관심을 가져온 한 사람의 관람자로서 보고 느낀 단상이다. 조지아 오키프가 친구에게 고백했던 말이 떠오른다. "오늘 나는 그 동안 내가 그린 그림들을 모두 꺼내어 다시 보았지. 그런데 그 그림들 속에는 어쩐지 지금까지 내가 보고 듣고 느껴왔던 것들과는 하나도 닮은 데가 없었어. 나에게 그처럼 친밀했던 이미지들은 하나도 보이지 않고, 마치 다른 사람의 그림을 보는 것 같은 생소함을 느꼈지. 정말 견딜 수가 없었어. 나는 그 그림을 모두 없애고 그리는 작업마저 일단 중단했어. 나만의 이야기를, 나만의 언어로 표현해보려는 그 기본적인 생각을 왜 여태 못 했을까……" 나는 조지아 오키프의 말대로 그런 관점에서, 그 작가만의 이야기를 보려고 노력했다.

차례

평생을 줄기차게 그린 욕실의 마르트

— 피에르 보나르

타 고 난 색 채 의 절 정

"……당신은 베르미어의 그림들을 본 적이 있다고 말했지. 그렇다면 그 그림들이 하나같이 똑같은 세계의 파편들이란 걸 깨달았을 거야. 같은 모티프를 번번이 새롭게 창조해내는 그의 천재성이 아무리 비상하다 해도 어쨌든 그것들은 항상 같은 테이블, 같은 카펫, 같은 여인……이란 걸."

— 프루스트의 「갇힌 여인」 중에서

화자인 마르셀이 뱅퇴유의 음악에서부터 베르미어 · 렘브란트의 그림, 토머스 하디의 석공, 도스토예프스키의 신비에 싸인 여인들……을 통해 느껴지는, 잡을 수 없는 그 무엇, 이성이나 지성 · 분석 같은 걸 통해서는 도저히 설명할 수 없는, 뭔가 한층 고귀하고 더욱 순수한 초현실적인 그 무엇에 대해 열심히 연인 알베르틴에게 설명하는 장면이다.

뉴욕 현대미술관의 「보나르 회고전」을 보며 그 장면을 떠올렸다. 목욕 준비를 하는 마르트, 욕조에 막 들어서는 마르트, 욕조 안 물 속에 길게 누워 있는 마르트, 목욕을 끝내고 분가루를 바르는 마르트…… 마치 저 마르트라는 여인은 일생 누드로 또 목욕탕 안에서만 살았고, **보나르(Pierre Bonnard, 1867~1947)**의 일과는 그녀의 모든 행동을 지켜보는 일뿐이라는 인상이었다.

22세의 보나르

보나르는 그의 동거 연인 마르트를 그리고 또 그렸다. 반세기에 걸쳐 그녀를 그렸다. 그리고 마르트는 백여 장이 넘는 보나르 화면에서 반세기를 항상 24세의 싱싱한 육체로 살아 있다. 마르트 주위에는 똑같은 침실·식탁·포도주 병과 잔·과일 바구니·강아지·의자·목욕탕……이 보인다.

마르트가 어디서 왔는지, 누구인지는 보나르와 마르트가 둘 다 죽은 후에야 그나마 사후 재산 처리 문제로 어렴풋이 알게 되었다. 보나르가 26세 때 파리의 어느 거리에서 만난 마르트는 24세였다. 그들은 즉시 동거로 들어갔고 32년의 동거 생활 후 드디어 결혼 신고를 했지만 이 사실 역시 둘 다 죽은 후에야, 그것도 보나르의 재산 상속 문제로 세상에 밝혀졌다. 보나르가 32년 동안 마르트라고 알고 있던 그녀의 법적 이름이 마리아 부르쟁임을 안 것도 결혼 신고 당시였다. 마르트는 모든 사람에게 철저히 자신의 과거를 감추고 살았다. 이런 미스터리는 자신이 자라온 19세기 프랑스 중산층을 철저히 증오하고 비사교적이며 조용한 사생활을 즐긴 보나르에게 오히려 매

력적인 요소였는지도 모른다.

전시실 입구에 걸린 보나르의 초기 작품 중 「무위」 「휴식」
은 마르트가 누드로 침실에 누워 있는 모습이다. 침실의 은은
한 불빛 아래 화면을 채우고 있는 에크루색의 침대는 캔버스
의 틀을 벗어나 무한대의 공간으로 이어져가는 듯 광활하게
보인다. 그 침대 발치로 아무렇게나 밀어젖혀져 있는 젖은 미
역 색깔의 이불 뭉치는 밤바다의 검은 파도 거품 같기도 하다.

그 침대 한끝에서 누드의 마르트가 한쪽 팔로 머리를 버티
고 다른 한 팔은 젖가슴 위에 얹고 누워 있다. 한쪽 허벅지는
살짝 옆으로 벌리고, 또 한쪽 다리는 아직도 침대 한끝에 걸친
채 마르트는 자신의 모습을 정면으로 내려다보는 시선을 향해

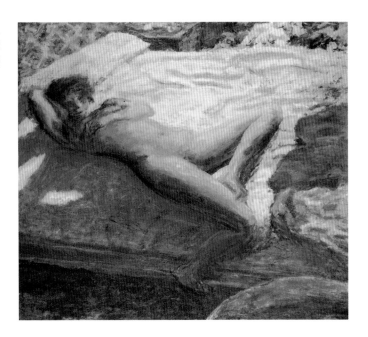

「**무위**」(1898). 마르트가 침대 위에 누운 모습.
폴 베를렌의 에로틱한 시집 *Parallèment*에 그린
삽화 중에서 화면에 옮긴 그림. 마르트는 400여
장의 보나르 화면에 나타난다.

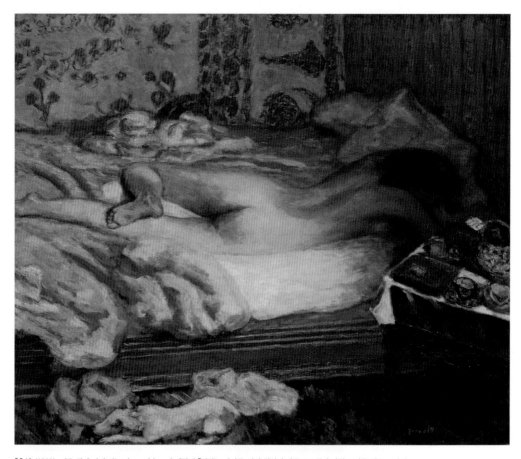

「휴식」(1900). 깊은 잠에 빠져 있는 마르트의 누드가 세잔의 「멱감는 여인들」처럼 침실의 다른 요소들과 완전 조화를 이루고 있다.

애매한 표정으로 올려다보고 있다. 「휴식」의 마르트는 같은
침대 한쪽 끝에서 얼굴을 두 팔로 파묻고 엎드린 채 땅속으로
꺼져들 듯 깊은 잠에 빠져 있는 모습이다. 침실의 은은한 불빛
을 받아 노르스름한 침대 위 시트의 여기저기에 구겨진 그림
자들이 춤추듯 흐르듯 출렁거리는 듯하다. 이 두 그림은 보나

르가 각별한 친분을 가졌던 말라르메에게 바치는 그림이다.

침실 그리고「목신, 또는 님프의 강간」등에서 상징적이거
나 환상적 이미지로 등장하던 마르트는 차츰 거실로, 주방으
로, 정원으로 옮겨간다. 평범한 생활인으로서 타인의 시선을
의식하지 않은 채 그녀만의 세계에 몰입해 있는 듯한 순간순
간의 모습들이 그 주위 실내 풍경과 자연스러운 조화를 이루
는 화면으로 바뀌어간다.

피카소 · 마티스 등 당대의 모든 젊은 화가들이 그랬듯 보나
르 역시 세잔의 영향을 벗어나지 못했다. 세잔의 인체 그림,
특히「멱감는 여인들」시리즈가 보나르에게 준 교훈은 밸런스
와 조화였다. 세잔의 멱감는 누드 여인들이 마치 그 주위의 나
무 · 언덕 · 바위……와 함께 너무나 자연스럽게 그 주위 풍경
의 일부로서 완전한 하모니 속에 묘사되었듯, 보나르의 실내
누드 또한 그 실내를 이루는 요소들, 이를테면 창문 · 기둥 ·
마루 · 식탁…… 따위와 적절한 조화를 이루고 있다.

그러나 보나르의 성숙함을 가장 잘 보여주는 그림은 역시
욕실 장면이다. 사철 새로운 색깔로 지나가는 사람들의 눈을
현혹하는 아름다운 동산에서 태어난 듯 보나르의 타고난 색채
감각이 그 절정을 이루는 화면들이기도 하다. 드가가 그랬듯,
보나르가 본격적인 욕실 장면에 주력을 쏟기 시작한 것은
1900년 전후, 마르트의 폐병 비슷한 증세가 심해지던 즈음이
다. 당시 그러한 증세에 도움이 되는 최선의 치료 요법은 맑은
공기와 안정, 그리고 청결함이었다. 마르트의 증세는 그 원인

이 확실치 않았으며 자폐증 또는 뇌 기능의 이상이라고도 했다. 보나르와 처음 만났을 때부터 이미 있었던 증세라 추측되는 미지의 신체적·정신적 질병으로, 자신은 물론 보나르 역시 늘 그 괴로움에 시달렸다.

보나르와 가까웠던 친구가 보나르의 그림에 관해 쓴 글 중에 묘사된 마르트의 첫인상은 새를 연상케 한다고 했다. 놀란 듯한 눈, 날개를 단 듯 가벼운 걸음걸이, 새 발목처럼 가늘고 긴 다리, 가냘프고 섬세하면서 뭔가 화려한 새털을 연상시키는 모습이라고 했다. 그러나 그녀의 목소리는 새의 노랫소리가 아닌 깨진 오지 항아리처럼 거칠고 쉰, 숨찬 소리였다고 한다. 겁 많고 소심하며 의심에 가득 찼고 극단적으로 사람들을 꺼려해 잠시의 가까운 나들이 때도 자기 모습을 가리기 위해 양산을 사용했다. 이런 마르트를 위해 보나르는 모든 것을 그녀 중심으로 각별한 배려를 했다. 이런 점이 그의 작업 활동에는 큰 지장이 없었지만, 그녀는 보나르에게 항상 무거운 짐이었다. 보나르는 그녀와의 결혼 신고 수년 전에 이미 자신의 모든 재산을 일체 마르트에게 남긴다는 유서를 썼고, 마르트와 결혼하기 전 5년 간 그의 모델이었고 연인이며 약혼까지 했던 금발의 아름다운 르네 몽샤티에게 고통스러운 작별을 고했다.

그 결과 르네는 자살을 했고, 그 몇 달 후 보나르는 거의 충동적으로 마르트와의 결혼 신고를 했다. 자신의 사생활에 관한 한 거의 침묵으로 일관했던 보나르였지만 친구에게 보낸 편지 내용을 통해 그의 괴로움을 읽을 수 있다.

"마르트는 이제 철저히 비사교적이고 고립을 원하네. 그녀를 위해 나 자신 모든 사람과의 접촉을 피할 수밖에 없고, 나는 그래서 이미 수년 전부터 조용한 은둔 생활로 지낼 수밖엔 없는 상황이네. 마르트의 건강과 이런 생활이 차츰 나아지기를 기대하면서……"

사람들과의 접촉을 피하고 더욱 많은 시간을 '청결한 몸'을 위해 욕실에서 지내는 마르트를 위해 보나르는 이곳저곳 한적한 온천이나 요양지를 찾아다녔다. 그의 그림 「정원이 보이는 주방」(1930)은 그 중 한 요양지에서 그린 것으로 당시 보나르의 심경을 읽을 수 있다. 과일·찻잔과 우유·빵 등이 놓인 식탁 위로 밝은 주방의 창문, 그리고 그 창문 저편으로 내다보이는 싱그러운 정원. 식탁 너머 커다란 창문 밖의 아름다운 짙푸른 정원을 안타까운 그리움으로 바라보고 있는 보나르를 상상한다. 그 창의 투명한 유리는 외부 세계와 내부 세계의 현실 사이를 철저히 차단하고 있다. 창문 양쪽의 검고 두터운 창살, 창문 밖으로 보이는 테라스 난간에서 느끼는 시각적 단절감은 질식할 것 같은 그 실내에서 눈앞에 있으면서도 현실적으로 아득히 먼 저 푸르고 자유로운 공간을 향해 비상하는 그의 날개를 본다. 보나르와 각별히 친분이 두터웠던 말라르메의 표현대로 "주제의 대상보다는 거기서 받는 느낌"을 시각화한 화면으로 당시 보나르의 사생활과 그의 심경을 상징적으로 엿볼 수 있는 그림이다.

「창 앞의 정물」 역시 같은 정경이 보인다. 창밖 저녁 햇살을

받아 더욱 짙은 검붉은색으로 그늘진 창문의 안쪽 벽, 그 앞 식탁에 놓인 복숭아들은 창밖의 붉은 노을 빛을 흠뻑 머금고 있다.

보나르는 언젠가 프랑스 잡지에 어떤 무명 예술가의 초상을 이렇게 묘사한 적이 있다.

"감성을 그리는 화가는 닫힌 세계를 창조한다. 〔……〕 그런 유의 화가는 자기 주변과 자신의 내면을 들여다보는 일에 많은 시간을 보낼 것이라고 상상해도 좋다."

꾸준한 전시회와 평판 높은 파리의 화랑을 통해 보나르 그림들은 쉽게 팔렸고 일찍이 경제적 자립을 할 수 있었다. 그 외에도 보나르는 연극과 발레의 무대 장치에 참여했고, 시집·작곡 모음집 등에도 수많은 에칭과 판화를 제작했다. 특히 폴 베를렌의 시집을 위해 그린 백여 장의 판화는 세잔의 지대한 관심을 끌었고, 피터 난센의 소설을 위해 그린 삽화들에 대해 본 드가는 감동적인 찬사의 편지를 보내기도 했다. 경제적 성공에도 불구하고 보나르는 자동차와 현대식 욕실 외에는 지나칠 정도로 단순하고 검소한 생활을 했다. 입센·모리스 라벨·마이욜·고흐·마티스·모네·로댕…… 등 많은 예술가와 친교를 가졌지만 보나르는 거의 고립된 생활을 하며 그의 사생활을 철저히 지켰다.

은 둔 생 활 자 의 화 폭

　보나르는 그러나 아이러니컬하게도 자신의 고립된 은둔 생활과 그 주변 자체를 일생 동안 그의 그림 소재로 삼았다. 그의 침실·거실·주방·욕실·정원·강아지·동거 연인······을 반세기에 걸쳐 반복해 그렸다. 수많은 욕실의 마르트 그림 중 처음으로 그녀가 욕조의 물 속에 길게 누워 있는 모습을 그린 것은 1925년, 그들이 긴 동거 생활 끝에 결혼 신고를 한 해였고 그때 마르트는 56세였다. 그 후 그녀가 72세로 죽을 때까지, 보나르 화면에서 보이는 마르트는 그렇게 언제나 물 속에 길게 누운 채 보나르조차 의식하지 못하는 듯 자기 세계에만 몰입해 있는 모습이다. 언제나 24세의 싱싱한 육체로 탕 안에서 두 다리를 길게 뻗고 똑바로 누워 물 속에 잠겨 있는 마르트는 마치 송장과도 같다. 그 절대적 정적과 고요함 속에서 부동의 자세로 깊숙이 침몰되어 있다.

　희다 못해 푸르른, 자기로 만든 둥근 무덤과도 같은 욕조, 바닥과 벽 타일의 눈부신 황금빛, 에메랄드와 옥색·코발트, 붉은 가짓빛들이 반사된 투명한 물빛 속으로 마르트의 마비된 육체가 눈앞에서 용해되고 비물질로 해체되어가는 듯하다. 육체는 떠 있는 듯하다가는 어느새 흐려지고 사라져버린다.

　한때 조개 껍질을 타고 물 위로 떠올라왔던 보나르의 아프로디테는 이제 모든 아프로디지아를 거부하며 다시 그녀의 껍

질 속으로, 물 속 깊이 미지의 세계로 가라앉아가고 있다. 오랜 질병과 그 고통 속에서 천천히 지워져가는 생명, 세속의 들끓는 열망과 욕망, 들뜬 즐거움과 희열에 대한 아득한 기억과 그리움마저 사라져간 마르트의 껍질은 이제 완전한 해방을 기다리고 있다. 점점 보나르에게서 미끄러져나가고 멀어져가는 마르트. 도저히 잡혀지지 않는 여인. 보석으로 가득 찬 찬란한 밀실과도 같은 욕실—그것은 보나르가 마르트와의 조용한 삶을 위해 남불 칸 근방, 언덕 위의 아담한 집을 구입한 후 이제는 목욕이 생활의 중심이 되어버린 마르트를 위해 많은 수리와 특별 주문을 한 욕실이다. 그 안에 누워 허물어져가는 마르트를 지켜보는 보나르의 사무치는 애절함과 연민이 담겨 있다.

욕실의 마르트 모습이 보나르 화면에 마지막으로 보인 것은 그녀가 72세로 죽은 해였다. 마르트를 잃은 보나르는 이제 야외 풍경과 자신의 모습에 눈길을 옮긴다. 그의 말년 자화상 시리즈는 어딘가 마르트 말년의 욕실 시리즈를 연상시킨다. 연약한 체구를 드러낸 채 둥근 대머리로 욕실 거울 앞에 비추어진 모습. 고개를 약간 숙인 얼굴이 어디를 보고 있는지 알 수가 없다. 눈이 있어야 할 자리에는 깊숙한 두 개의 어두운 그림자뿐이다.

이제 팔순을 바라보는 보나르는 거울 속에서 마르트의 슬픈 말년 모습을 보았을까? 아니면 그즈음 처음 공개된 아우슈비츠와 여러 수용소의 유대인 모습들을 떠올렸을까? 보나르가

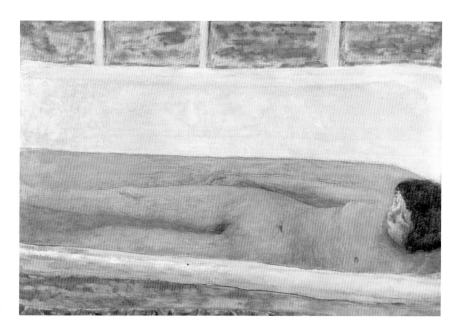

「목욕」(1925)

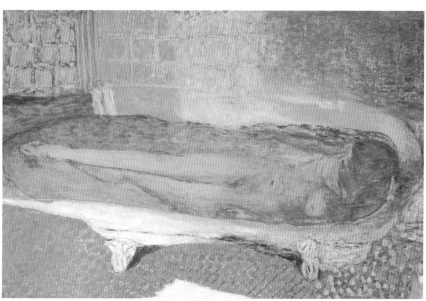

「욕조 안의 누드」(1936)

자화상 시리즈를 그릴 즈음, 처음으로 세상에
공개된 포로들의 사진은 그에게 커다란 충격을
주었다. 거울에 비친 보나르의 수수께끼 같은
모습은 잠시 머무는 삶의 무상함을 비탄하거나,
어떤 지나간 순간을 떠올리고 있다든지, 또는
어떤 감상이나 생각에 골똘히 빠져 있는 모습도
아니다.

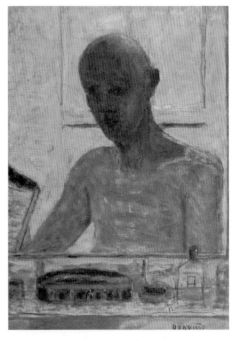

「자화상」(1943~46). 1944~45년, 아우슈비츠 등 포로 수용소 모습에
충격받은 후 그린 자화상

 그의 초기 작품에서부터 예를 들어 「휴식」
「무위」「목신, 또는 님프의 강간」 등에는 일괄적
으로 느껴지는 어떤 미스터리가 담겨 있다. 말
라르메 등 상징주의 시인들처럼 그 무엇을 명시
하지 않음으로써 오히려 그 무엇에 대한 환상적
이미지의 비약을 통해 신비의 영역에 더욱 가까
이 접근할 수 있다는 그의 기본 자세의 시각적
성취이다. 보나르는 무엇을 응시하고 바라본다
는 행위, 거기서 발생하는 그 순간적인 느낌, 그때 그 느낌, 그
기억과의 상호 관련을 암시적인 언어로 시각화하려는 노력에
일생을 바쳤다. 보나르의 말년에 그를 방문한 친구는 대화 중
어느 작가 이야기를 인용하며 그의 반응을 물었다.

 "사막의 한복판에 버려진 어떤 사람이 아무리 큰 소리로 외
쳐본들 그 외침을 들을 사람이 없음을 깨닫고 차라리 침묵해
버리는 자는 저주받을 수밖에 없다고 했는데……" 보나르는
잠시 생각한 후 이렇게 말했다. 뭔가 하고 싶은 말이 있어 말

을 한다는 건, 보는 것과 같다. 그러나 누가 본단 말인가! 사람들이 볼 수 있다면, 정말 정말 볼 수 있다면, 그 전체를 볼 수 있다면, 모두 훌륭한 화가가 될 것이다. 그러나 대부분의 우리는 무엇을 어떻게 보아야 하는지 그 자체를 이해하지 못하고 그저 쳐다볼 뿐이니까.

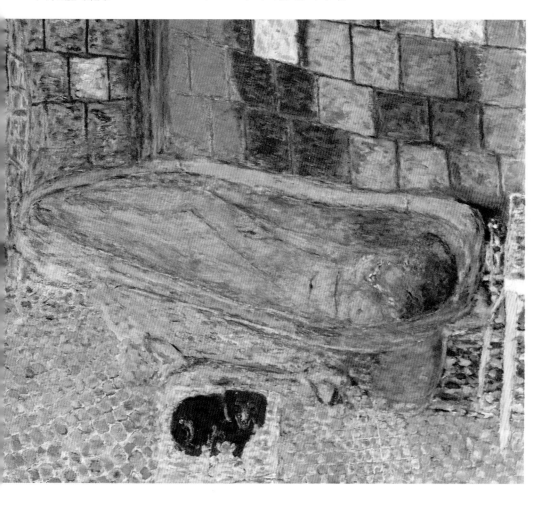

「욕탕의 누드와 작은 강아지」(1941~46). 마르트는 보나르가 아직도 이 그림을 제작 중이던 해 72세로 죽었다. 마르트의 무너져가는 모습이 그녀를 둘러싼 욕조 타일의 화려한 색채와 대조되어 더욱 연민을 자아낸다.

거울 속의 이미지로 찾아간 자아의 기록

──에곤 실레

 자화상, 자화상, 누드 자화상, 누드, 누드…… 더 많은 자
화상과 이중 자화상, 이들 화면이 1998년 1월부터 전시된 뉴
욕 현대미술관의 '**에곤 실레(Egon Schiele, 1890~1918)** 회
고전'을 메우고 있는 주제들이다.

 젊은 남자가 수음을 하고 있다. 죄의식에 사로잡힌, 그런
비참함이 응어리진 애매한 표정, 초점 없는 눈으로 정면을 향
해 엉거주춤 서 있는 모습이다. 다른 그림 하나, 허리쯤에서
잘린 남성 토르소는 깡마른 옆모습으로 추하기 짝이 없다. 푸
르죽죽한 넓적다리 위로 유난히 붉은색으로 강조된 음부는 배
꼽에서부터 내려와 멋대로 뻗친 무성한 털 아래 시뻘겋게 달
아오른 듯하다. 또 다른 그림, 후광처럼 흰색으로 윤곽지어진
남자의 누드는 양쪽 팔이 잘리고, 아래는 음부 중간에서 잘려
져 있다. 마치 엑스레이 사진을 보는 듯 가죽만 남은 가련한

몸뚱이는 삶을 포기한 체념, 또는 뭔가를 간절히 애원하는 갈증의 목마름을 느끼게 한다. 실레가 그 그림을 그렸던 당시는 상상할 수 없었던 아우슈비츠 유대인 수용소를 연상케 한다.

다른 그림을 본다. 고개를 옆으로 꺾고 검버섯 핀 송장 모습의 비참하고 여윈 한 여인이 생명의 향기를 뿜고 있는 뺨이 볼그스름하고 통통한 아기를 안고 있다. 아기와 여인 사이에 둘러쳐진 검은 포대기는 마치 건너갈 수 없는 섬처럼 아기와 엄마를 갈라놓았다. 또 다른 그림은 얼굴을 가슴에 파묻고 엉덩이와 허벅지를 드러내놓은 채 엎드려 있는 여인의 뒷모습이다. 그 옆의 그림은 이제 막 사춘기에 들어선, 도톰하고 붉은 입술의 소녀가 검은 힐과 반 스타킹의 구부린 다리를 허공에 뻗친 채 걷어올린 검정 스커트 사이로 아름다운 허벅지와 음부를 정면으로 노출하고 있다.

포르노라고 일축해버리기엔 너무 아름답고, 슬프고 처절한 이미지들이다. 실레가 20대 초반에 그린 수백 장의 잘리고, 비틀리고, 절망적인 그 많은 자화상에 비친 이미지를 보고 있자니 스물여덟 해의 짧은 삶으로 생을 닫아버린 한 천재의 처절한 고통과 울부짖음이 들리는 듯하다.

실레가 그처럼 집요하게 자화상을 통해 표현해내고 찾고자 했던 보이지 않고 잡히지 않는 그 무엇은, 20세기로 접어든 당시 사회가 안고 있던 문제, 그 주제의 공통된 탐구이기도 했다. 실레의 화가로서의 성장 과정과 직결된 20세기 초입의 빈은 모순의 도시, 그리고 한마디로 꿈의 도시였다. 오스트리

아-헝가리 제국의 수도였던 당시 빈이야말로 표면상으로는 부유층의 호화로움과 사치가 극에 달했다. 그들은 쾌락과 향락에 젖어 살았다. 빈은 열정이 넘쳐나던 모던한 도시로서의 매력과 활기로 가득 차 있었다. 반면, 부르주아층의 만연된 부패와 윤리·도덕의 타락, 서민과 노동자 계층의 조악한 주거 환경, 그들이 안고 있던 상대적 빈곤 등, 서민 계층의 가혹한 현실이 그 화려한 이면에 어둠처럼 드리워져 있었다. 이런 세기말적인 부패한 분위기는 예술·건축·문학·철학의 깊이를 더했고, 그들의 과학적 사고와 지적 활동을 충동시켜 예술의 폭발적 번영을 가져와 서구 근대화에 박차를 가하는 계기가 되었다.

에곤 실레(1914년, 24세)

프로이트는 그의 정신분석학 이론을 체계화시켜 의학은 물론 과학·심리학·예술 전분야에 걸쳐 엄청난 영향을 끼쳤으며, 아방가르드 작곡가 쉰베르크·말러 등은 음악에 혁신적 스타일을 가져왔고, 클림트·코코슈카 등의 화가는 지금까지의 아카데믹한 화풍과 전통에 반발, 장식적이고 표현주의적인 스타일을 추구했다. 한때 외설스럽다는 이유로 감옥살이까지 한 실레의 충격적 누드 그림들은, 섹스와 관련된 모든 대상에 현혹되어 있으면서도 그 이면에는 위엄과 권위, 정숙으로 가장한 당시 빈 부르주아 사회의 위선, 비밀과 베일, 사회적 터부를 벗겨내고 있다.

이런 당시의 사회적 배경과 함께 죽음·질병·정신 이상·가난 등을 주조로 한 그의 초기 작품의 상징성은 그가 성장기

에 겪은 가정 환경과 직결되기도 한다. 철도국 직원이었던 아버지가 결혼 전 얻은 성병은 실레 이전에 태어난 세 아기의 죽음, 또 네번째 태어난 누나 역시 실레가 세 살 때 같은 증세로 죽는 결과를 가져왔다. 끝까지 자신의 성병을 부인하고 치료를 거부해온 아버지 역시 성병 증세가 악화되어 결국 정신 착란증으로 폐인이 되어 실레가 14세 때 죽었다. 아버지의 그런 죽음은 이제 막 성에 눈뜨기 시작한 예민한 감수성의 소년에게 깊은 충격을 주었고, 어머니는 혹독한 가난 속에서 실레의 교육비를 고모부에게 부탁했다.

손에 연필을 잡을 수 있는 아기 때부터 종일 그림만 그렸다는 실레는 그 재능을 인정받아 15세에 빈 최고의 미술아카데미에 입학했다. 그러나 학교의 보수적 교수진과 교수 방법, 엄격한 규율에 반발한 친구들과 함께 수십 쪽의 혹독한 학교 평가서를 남긴 후 졸업을 눈앞에 두고 자퇴해버렸다. 이 사실에 분개한 고모부는 그러지 않아도 그림 공부에 적극 반대하던 참에 다루기 힘든 고집쟁이 조카아들과의 인연을 끊고 말았다.

실레는 17세 되던 해 학업도 마치지 못하고 아무런 대책도 없이 젊은 혈기와 화가로서의 열정과 꿈만 간직한 채 집을 나와버렸다. 그는 자신의 천부적 재능을 어릴 때부터 강렬하게 느꼈고, 그림에 관한 한 자신만만했던 것이다. 8세 때의 에피소드에 의하면, 그림에 미쳐 학교 공부에는 전혀 흥미를 보이지 않는 아들을 걱정하던 아버지가 어느 날 시중에서 파는 것 중 가장 두꺼운 스케치북을 사다 주었다. 매일 라틴어 공부를

끝마쳐야만 한 장씩 그림을 그릴 수 있다는 조건을 달았다. 회사 출근 전 아침에 주고 간 그 스케치북은 아버지가 점심 식사를 하러 집에 왔을 때 이미 마지막 장까지 그림으로 꽉차 있었다. 그뿐 아니라, 마치 소규모 개인전이라도 하듯, 많은 페이지들을 찢어 집 안 곳곳에 붙여놓았다. 그것은 모두 아버지가 역장으로 일하는 기차역의 기차였고 각 그림 안의 기차는 방에서 방으로 여행하듯 이어져 있는 꼴이었다. 화가 치받친 아버지는 그림을 모두 떼어서 스토브 안으로 쑤셔넣고 아들이 보는 앞에서 불을 댕겼다. 그 사건 이후 실레는 자기 그림을 함부로 아무에게나 보여주지 않았고 자기 그림에 대한 자부심으로 방어적 자세를 취했다.

집을 나와버린 17세의 실레는 이제 부모를 대신하던 고모부한테까지 외면당한 채, 자기 재능을 어느 누구도 인정해주지 않는 혹독한 현실 속에 던져졌다. 그는 용기를 내어 자기 그림들을 챙겨들고 당시 빈의 총아며 그가 흠모하는 구스타프 클림트의 작업실을 무작정 찾아갔다. 사람 좋은 클림트는 찾아온 젊은이를 차마 그냥 돌려보낼 수 없어 예의상 건성으로 실레가 내민 그림들을 들춰보았다. 한 장을 넘길 때마다 그의 눈과 입이 벌어졌고 자기 눈앞에 홍안의 천재가 서 있음을 깨달았다.

실레에게는 그날 클림트와의 만남이 일대 전환점이 되었고, 당대 오스트리아의 제1인자로 존경받는 대선배에게 인정을 받았다는 자부심과 용기를 얻었다. 28세 연상의 클림트는

실레에게 형님이요 아버지였고, 친구요 스승이며 또한 그의 꿈의 실상이었다. 클림트는 실레에게 자기 모델들을 보내주었고 자기가 초상을 그려준 상류 사회의 돈 많은 고객들을 소개해주었으며 일류 디자인 회사에 취업을 알선해주기도 했다. 그러나 클림트의 율동적이고 섬세하며, 장식적 요소가 많은 화려한 초상화에 비해 실레의 화폭은 당시 상류 사회의 우아하고 절제 있는 실내를 장식하기에는 한마디로 너무나 강렬했고, 당시 사람들에게 익숙해져 있던 심미적 만족을 주는 이미지와는 거리가 먼 추한 몰골이었기에 그에게 돌아오는 초상 커미션은 거의 없었다. 그런 형편이니 끼니를 굶주리는 날들은 오랫동안 계속되었다.

그가 집을 떠날 때 가지고 나온 오직 하나의 재산인 전신 거울은 그의 재산 목록 제1호로, 그로부터 11년 후 죽는 날까지 실레가 가는 곳마다 따라다녔고 그 거울 앞에서의 시간이야말로 실레가 화가로 성장해가는 과정을 생생하게 기록해주고 있다.

클림트의 영향을 벗어난 19세부터 20세까지 실레는 다른 어느 시기보다 많은 수백 장의 자화상을 그렸다. 그가 그린 자화상은 렘브란트를 포함해 다른 어느 화가의 자화상보다 많은 숫자이다. 극심한 가난과 소외, 좌절감 속에서 그 거울 속의 말없는 이미지와의 격렬한 응시와 주고받음은, 자신의 나상을 통해 철저히 해체된 인간의 실체, 그 자신의 내면을 그대로 드러낸 충격적인 모습을 보여준다. 그가 나체로 거울 앞에 서서

자신과 대면할 때면 그 자신이 거울에 반사된 자신의 모습을 통해 참으로 무시무시한 이미지를 본 듯하다. 어쩌면 그 이미지는 자신의 외면의 모습이 아닌 그의 내면 모습, 즉 그가 추구하는 예술혼의 본디 모습일 수도 있다.

의도적으로 남겨둔 텅 빈 공간에 던져진 깡마르고 볼품없는 몸뚱이는, 가시돋친 듯 사방에 삐져나온 뼈마디, 과장된 크기의 마디진 손과 극적인 포즈와 함께 잘리고 뒤틀렸다. 때로는 불안·공포·절망적인, 때로는 잔인하며 광기 번득이는 눈빛, 몸의 근육 하나하나, 머리털은 물론 몸의 털 하나까지도 그 표정과 무드와 혼연일체가 되어 그의 앙스트Angst가 깊은 울림으로 전달된다. 당시 실레의 노트에는 이렇게 적혀 있다.

가장 달콤하고 풍요로운 삶을 꿈꾸는 영원한 꿈, 그 영혼 안에는 광기·불안·절망·고통이 도사리고 있다. 내 혼은 투쟁을 향해 맹렬히 타오르고 분노한다. 심장은 경련을 일으키고 멈추어버린다. 나를 일깨우는 강렬한 욕망과 자극으로 나는 미친 듯 흥분한다. 생각함은 더욱 괴로운 것, 사고나 이성이란 얼마나 무력하고 무의미한가. 악령들의 힘을 파괴하라. 그리고 창조주의 혀로 말하라. 그의 권능으로 받은 너의 언어를!

실레에게는 아무것도 걸치지 않은 자신의 알몸이야말로 자기 표현의 가장 효과적인 도구였다. 또 별다른 묘책이 없는 가난한 호주머니에 현실적인 해결책이기도 했다.

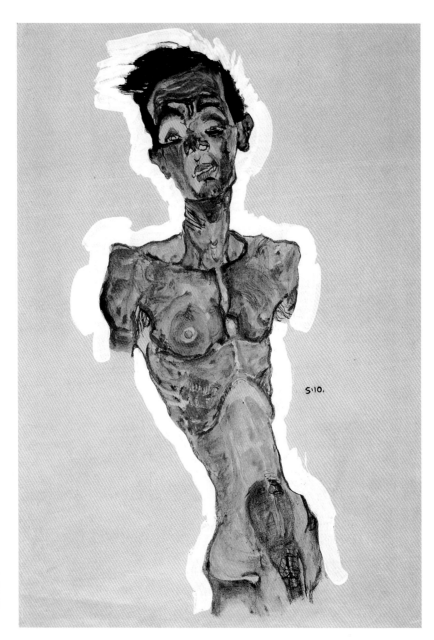

「누드 자화상」(1910).
적나라한 인체 표현이
세기말적인 섬뜩한 고뇌
를 전달한다.

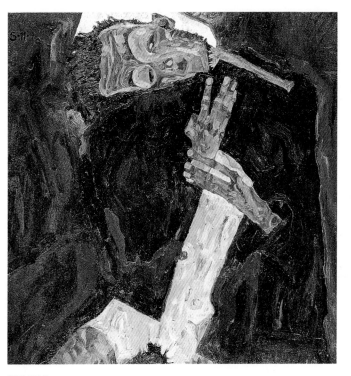

「시인」(1911)

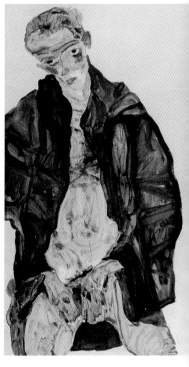

「수음하는 자화상」(1911). 실레가 약관 20세에 그린 수채 자화상들이 충격적인 것은 도발적 이미지보다는 자신의 처심리 묘사에 충실했다는 점이다.

　「누드 자화상」의 사지가 잘린 토르소는 뼈와 가죽만 남아 있고 긴 목은 마치 나무 밑동같이 둥글게 팬 목뼈 사이로 올라와 커다란 얼굴을 받쳐주고 있다. 극심한 고문에 모든 걸 포기한 듯한 가련한 표정은 깊은 연민을 자아내게 한다. 윤곽을 둘러싼 굵은 흰 선은 후광처럼 빛나고 보잘것없는 몸뚱이가 그 후광에 싸여 또 다른 차원을 향해 실려가는 듯하다.

　「입을 벌리고 있는 회색의 누드」(1910)에서 잘려진 양팔을 옆으로 벌린 자세와, 빳빳이 서 있는 머리털과 공포에 질린 얼

굴은 예수 옆에서 나란히 십자가에 달린 죄인의 모습을 연상케 한다. 「정면을 향한 누드 자화상」(1910)에서는 방금 오르가슴을 경험한 듯 몸의 근육 하나하나가 심한 경련을 보인다. 머리털은 서고 얼굴은 본의 아닌 찡그림으로 온통 일그러져 있다. 입술·콧방울, 팽창한 가슴에 심장 부위의 붉은색은 아직도 가쁜 숨소리가 들리는 듯하다.

「시인」은 무거운 머리를 꺾어 자신의 어깨에 기대고 있다. 커다란 두 손은 가슴에 얹고, 슬픈 눈은 꿈꾸듯 허공을 향해 있다. 엄지를 꺾고 V자를 그리는 꼿꼿이 마디진 손가락이 유난히 길다. 걸쳐진 검은 옷 사이로 노출된 몸 위의 빨강·주홍·노랑·초록 등 강렬한 악센트는 인정받지 못한 채 소외되고 가난 속에서 살고 있는 슬픈 시인의 모습이지만 그 내면에 살아 뛰는 싱싱한 생명력을 보여주고 있다.

실레의 자화상들은 배경과 주위 환경에서 완전히 격리되어 화면 중심에서 정면을 향해 있으며, 안구 둘레의 밝은 색 처리, 감정이 응축된 표현적 눈과 마디가 두드러진 과장된 커다란 손 따위는 극심한 불안감과 연민을 자아내게 한다.

자화상을 통한 그의 자아 탐구는 아버지와 형제 넷을 죽음으로 몰아넣은 성병과 그의 성적 욕구를 관련시켜야 바른 해석의 결론에 이를 것 같다. 성이 주는 공포감, 그러면서도 성에 대한 갈증의 이중적 콤플렉스에 괴로워하는 한 천재적 예술가의 고뇌는 「수음하는 자화상」에서도 확연히 나타나 보인다. 실레는 성이 주는 황홀감보다 성병의 멍에에 평생을 시달

린 아버지를 상상하며, 본능적 충동을 억누르지 못하고 수음하는 자신에 대한 자기 연민이 보인다. 자화상 중 여기저기 자신의 몸뚱이를 잘라버린 건 심리적으로 그러한 충동과 행위에서 느끼는 극단적 죄의식과 혼란한 심리 상태의 결과로 읽을 수도 있다.

실레는 다음 단계에서 몇 장의 이중 자화상을 그렸다. 「죽음과 남자」(1911)에서는 공포에 질린 실레가 보이고, 그 뒤에서 죽음의 화신 같은 형체가 그의 등에 엎어지듯 무겁게 기대어 있다. 핼쑥한 얼굴에 벌어진 입과 움푹 팬 뺨은 송장의 모습 그대로이다. 죽음의 상징으로 애용되던 해골보다 더 강렬하고 섬뜩한 이미지이다. 그것은 죽은 아버지일 수도 있고, 몽유병 상태의 또 하나의 자신일 수도 있다.

「나의 응시자들」(1910)에는 두 남자가 앞을 향해 무릎을 꿇고 있다. 온 힘을 다해 벗어나려는 앞쪽의 남자 뒤로 실레의 몸이 밀착되어 있고 뭔가 강요하고 있는 듯하다. 거울에 비친 두 이미지의 강렬한 정면 대결이다. 「예언자」에서는 거의 의식이 없는 듯한 실레 자신과 그 뒤에는 푹 파인 둥그런 눈으로 실레를 지켜보는 유령 같은 모습이 보인다. 유령은 실레의 검은 옷을 반쯤 벗기고 있는 듯한 몸짓이고, 실레는 완전히 무력한 상태로 그에게 모든 걸 맡겨버리고 있다.

「은자(隱者)」의 검은 두 인체는 서로 맞붙은 채 화면의 밝은 배경으로부터 튀어나온 듯 압도적으로 강렬한 이미지가 중심을 이루고 있다. 앞쪽의 젊은 얼굴은 실레 자신이고, 그 뒤

의 주름진 얼굴은 실레의 스승 클림트이다. 다분히 반항적이고 도전적인 강렬한 실레의 눈빛과는 대조적으로 차츰 힘을 잃어가는 스승의 불거진 안구는 완전히 흰 눈꺼풀 안에 가려 있는 채 혈기찬 젊은 제자 등에 힘없이 기대어 있다. 두 손을 허리에 얹고 옆으로 뻗은 팔꿈치는 뒤의 스승을 밀치듯 가리고 있다. 세운 한쪽의 맨발은 힘껏 바닥을 내리치는 포즈를 취

「예언자」(1911)

「은자」(1912)

하고 있고, 한쪽으로 제낀 머리와 꽉 다문 입, 노려보는 듯 치켜뜬 매서운 눈은 마주치는 순간 그대로 그 기세에 질려버릴 것만 같다. 견고하게 벌어진 실레의 넓은 어깨는 붉은 견장으로 더욱 강조되어 클림트의 축 늘어진 어깨와 대조를 이룬다. 이 그림은 실레의 스승 클림트가 그에게 베푼 많은 은덕에 대

한 배은망덕으로 해석할 수도 있다. 현실적 보답이 없는 자신의 피눈물나는 노력과 재능이 이제는 세대 바꿈을 하여 클림트가 누리는 명성과 부가 자기 차례가 되어야 한다는 불타는 내면적 욕구가 엿보인다.

실레의 이중 자화상은 보는 것과 보이는 것, 창조자와 피창조물, 나와 또 다른 나 자신 '들'이 가져다주는 혼돈과 충돌을 보여준다.

릴케는 그의 산문에서 말테라우리드 브리게의 입을 빌려 거울 속의 경험을 이렇게 말했다.

무덥고 화가 난 상태로 나는 거울 앞으로 달려갔다. 마스크 사이로 그걸 떼어내려는 내 손의 움직임이 보였다. 그러나 그것이야말로 바로 거울이 기다리던 순간이었다. 거울의 보복 순간이 온 것이다. 마스크를 벗으려고 버둥거리는 동안 더욱 초조해져가는 나에게 거울이 강요해왔다. 내 두 눈을 강제로 벌려 뜨게 하고 나에게는 너무 생소한 이미지, 아니 현실을 강요해왔고 나는 그 안으로 빨려들어가버렸다. 이제 내가 거울이 되고 거울이 강자가 되었다. 내 앞에 서 있는 너무나 무섭고 생소한 그 이미지를 응시하며 그것과 둘만이 있다는 현실이 참으로 끔찍하다고 느껴졌다. 그런데 바로 그런 느낌이 오는 순간, 최악의 일이 벌어졌다. 내가 모든 지각을 잃고 만 것이다. 나의 존재가 없어져버린 것이다. 동시에 없어져버린 나에 대한 그리움으로 형용할 수 없는 아픔과 괴로움이 나를 엄

습해왔다. 다음 순간, 거기에는 다만 '그'만이 남아 있었다. '그' 외에는 아무도 없었다.

1909년 19세의 그는 클림트의 추천과 초청으로 빈 최초의 국제전에 출품하게 되고 유럽의 많은 대가들과 어깨를 겨루고 작품을 전시하는 기회를 가졌다. 뭉크 · 보나르 · 고갱 · 고흐 · 마티스 · 피카소 · 자코메티 · 클림트 · 코코슈카, 그리고 실레 등의 신작이 출품되었다. 이 전시는 실레뿐 아니라 모든 빈 작가들에게 커다란 충격과 영향을 주었고 심지어 빈 전체가 그때부터 해바라기를 그리기 시작했다고 말할 정도였다. 고흐의 이색적인 색깔 배합, 자유로운 선과 붓 터치 등은 실레와 코코슈카 작품에 즉시 반영되기도 했다. 또한 자기에게도 테오와 같은 형제가 있었다면 하며 부러워하기도 했다. 실레가 인체 소묘 방법에서 로댕의 영향을 가장 많이 받았다면 그 스타일과 주제에 있어서는 특히 뭉크 · 고흐 · 홀더 등이 다루어온 죽음 · 소외감 · 불안 등의 공통 주제에서 깊은 동지 의식과 친밀감을 느꼈다. 실레는 주위의 가장 큰 관심사인 피카소의 혁신적 새 스타일에는 매력을 느끼지 못했다. 그의 관심은 독일 표현주의를 특성지어주고 당시 모든 예술 분야에 나타난 '내면 풍경'에 있었다.

실레의 걸작 중 하나로 꼽히는 「죽은 어머니」(1910)는 그가 20세 때 몇 시간 만에 그린 그림이다. 미술 평론가인 뢰슬러와 이야기를 나누던 중 실레는 자기 어머니의 몰이해와 무관

심, 냉담 따위를 털어놓았다. 뢰슬러는 어머니에 대한 그런 불만과 착잡한 생각을 여러 장의 시리즈로 표현해보라고 제의했다. 실레는 좋은 생각이라며 다른 별말 없이 그와 헤어졌다. 그리고 다음날 저녁, 아직 마르지 않은 캔버스를 들고 로슬러를 찾아갔다. 그때서야 안 일이지만, 그 전날 실레는 뢰슬러와 헤어지는 길로 기차역으로 달려가 파리 급행 열차를 타고 펠트키르히 Feldkirch라는 도시까지 갔다가 역에서 다시 두 시간을 기다려 되돌아오는 기차를 밤새 타고 이튿날 아침에 도착했다(기차 여행을 좋아한 실레는 자주 느닷없이 행선지도 보지 않고 기차에 올라 몇 시간이고 창밖을 내다보거나 스케치를 하다 종점에 이르면 다음 기차로 돌아오곤 하는 습관이 있었다). 돌아오는 길로 작업실로 간 실레는 먹지도 자지도 않고 그림에 착수했다. 뢰슬러는 예를 들어 '눈먼 어머니' '계모' 등의 제목까지 제시를 해주었으나 실레는 '죽은 어머니'란 제목을 택했다.

검은 강보에 싸인 오렌지와 살굿빛의 생기 있는 아기의 얼굴은 아기를 가슴에 안은 채 죽은 엄마의 잿빛 얼굴과 강렬한 대조를 이루고 있다. 그는 꿈과 죽음이란 삶보다 더 중요하고 현실적이며 죽음은 보다 큰 전체의 한 부분으로, 존재를 완성하는 기능이라고 보았다. 한편, 아기를 완전히 둘러싼 검은 띠는 도저히 건널 수 없는 깊은 심연으로 아기와 엄마의 죽었거나 무감각한 상태의 완전 단절로 보이기도 한다. 그는 계속 「모자(母子)」「아기를 안은 여인」「눈먼 어머니」 등에서, 평생 자기를 냉담하게 대한 어머니로 하여 더욱 고조된 자신의 소

외감과 절망을 표현하고 있다.

그 후 실레는 21세 되던 해 그 어머니와는 완전히 다른 유형의 여자를 만나게 되었다. '월리'라고 불리던 이 거리의 여자는 다정다감하면서 야생 동물과도 같이 자유롭고 꾸밈없는 순박함으로 즉시 그를 매혹시켰다.

월리는 실레에게 처음으로 많은 즐거움을 가져다주었고 그를 성적 갈등에서 해방시켜주었다. 그림 역시 이제는 강요되고 부자연스러운 선에서 부드럽고 자연스러운 흐름과 리듬으로 바뀌었다. 그는 인체 그림에서 극단적이고 극적인 포즈와 보이는 각도를 조정하기 위해 각별한 노력과 연출을 했다. 모델을 바닥에 눕히고 자신은 사다리나 높은 상 위에 올라가기도 하고 반대로 자신이 바닥에 엎드려 올려다보며 그림을 그리기도 했다. 결과는 인체의 비례가 비정상적으로 짧아지고, 시각적 미와 조화를 강조하던 당시의 아카데믹한 규범과 대조를 이루며 잘려진 듯한 몸은 더욱 표현적 분위기를 주고 있다. 월리를 모델로 그린 수많은 누드는 충격적이고 도발적이다. 뭉크의 여인들이 신비롭고 신성하거나 또는 모든 대상을 삼켜버리는 흡혈귀를 닮은 공포의 양극성을 가졌다면, 실레의 여인들은 접근할 수 있는 욕망의 대상으로서 그는 성적 유희의 모든 가능성을 철저히 탐구하고 기록했다.

월리와 자신을 모델로 그린 「수녀와 추기경」(1912)은 당시 권력층에 대한 풍자화이다. 또 자기 그림이 외설적이라는 이유로 감옥에 보낸 사회에 대한 보복이며 정면 도전이기도 하

다. 그런가 하면 클림트의 대표작 「키스」의 포즈를 의도적으로 모방하면서 장식적 요소를 일체 제거하고 심리 묘사에 중점을 둔 자신의 독특한 스타일과 대조시킴으로써 클림트에 대한 공공연한 도전과 경쟁을 상징하기도 한다.

「수녀와 추기경」은 정장을 한 추기경과 수녀가 무릎을 꿇고 포옹하고 있는 그림이다. 추기경의 강렬한 주홍빛 망토가 검은 수녀복 사이를 찢고 그 사이로 비집고 들어가 있다. 그들의 표정은 서로를 탐하는 강렬한 욕망, 죄의식 또 주위의 눈을 의식하는 불안감 등이 엇갈리고 있다.

가난은 계속되었고 클림트의 소개로 가정 교사를 해가며 겨우 생활을 연명해가던 중 그는 차츰 명성을 얻기 시작했고 커미션 의뢰가 들어오기 시작했다.

1914년 일차 대전이 시작되고 실레는 군 입대 영장을 받았으나 체중 미달에 허약하다는 이유로 입대를 거절당했다. 당시 실레의 작업실 길 건너에는 결혼 적령기의 두 딸을 둔 함스 가족이 살고 있었다. 월리와의 동거 생활은 행복했지만 이제는 그런 상류 가정의 규수와 결혼할 때가 되었다고 생각했다. 사교성이 없고 수줍은 실레는 자매의 관심과 환심을 사기 위한 방법으로 자기의 누드 자화상들을 창 앞에 진열해놓았고 자주 바꾸어가며 변화를 주기 위해 더 많은 자화상을 그렸다. 자매 중 동생 에디트와 한 해 정도 사귀었을 때 군에서 재영장이 나왔고, 이번에는 가까스로 체력 검사에 합격되었다. 소집일 사흘 전, 그는 서둘러 에디트와 결혼하고 후방 근무를 시작

했다. 월리와의 관계를 알고 있던 에디트는 강경히 그녀와의 관계를 청산할 것을 요구했다.

「죽음과 여인」(1915)은 그 동안 월리와의 관계에 대해 따뜻한 인간애로 바쳐진 기념비적 그림이다. 여자는 이별의 슬픔과 안타까움으로 뼈만 남은 앙상한 남자에게 애타게 매달려 끌어안고 있다. 슬픈 연인은 헐벗고 쓸쓸한 산 위로 구름을 타듯 커다란 흰 휘장을 타고 그 위에 둥둥 떠 있다. 둘의 모습은 절망과 비탄, 바로 그것이다. 그림의 구성과 분위기는 다분히 코코슈카의 「폭풍우」를 연상시킨다. 실레가 결혼하자 깊은 상처를 받은 월리는 전방 군병원에 간호원으로 자원해 일하던 중 몇 달 뒤 죽었다. 그 소식을 접한 실레는 월리를 애타게 그리워하는 자신의 모습을 담은 많은 자화상을 그렸다.

아내가 된 에디트가 이제는 그의 전속 모델이 되었고, 월리나 다른 임시 모델에서 보이는 충격적이고 과격한 성적 뉘앙스는 부드럽고 차분한 이미지로 바뀌었다.

실레의 빠른 선은 윤곽과 볼륨은 물론 모델의 에센스를 포착해내고 있다. 화가가 그린 모든 선은 의미가 있다고 믿는 실레는 드로잉을 할 때 절대로 선을 지우지 않았고 수정이 필요한 부분은 또 하나의 선을 겹쳤을 뿐이다.

아내 에디트의 초상은 일률적으로 거실의 커튼을 잘라 만든 흑백의 긴 줄무늬 원피스를 입고 있다. 그가 '가장 좋아하는' 그 원피스는 흑백의 줄무늬가 그 선의 흐름이 출렁거리듯 눈을 현혹하게 하고 그래서 더욱 그 묘사가 어려운 기술적 도전

에 오히려 매력을 느꼈는지도 모른다.

「입상의 에디트」(1915)는 월리와 너무나 대조적이다. 연지로 볼그스름한 사과빛 뺨과 유리알 같은 커다란 두 눈의 표정 없는 응시, 정확하게 대칭을 이루는 차려 자세의 긴장된 손과 팔, 나무토막 같은 뻣뻣한 몸은 정신 세계나 혼이 없는 나무 인형 같다. 여인상을 그릴 때 실레가 즐겨 쓰던 여인의 발, 검은 힐과 스타킹 따위는 에디트한테는 보이지 않는다. 관능적이며 보헤미안 기질의 월리와는 대조적으로 상류 가정의 온실에서 곱게 자란 정숙한 에디트로부터 그는 자기가 결혼한 대상의 실체, 즉 겉으로만 아름다운 상류 사회의 마스크를 보았을지도 모른다. 에디트와 자신을 모델로 그린 세 장의 그림 「포옹」은 정숙하기만 하고 남자의 욕구를 다양하게 만족시켜 주지 못하는 아내로부터 느끼는 강렬한 욕구 충동과 좌절감, 연민 등을 고스란히 나타내고 있다.

실레의 후방 군대 생활은 피곤하고 외롭고 무료했다. 자주 만나지 못하는 아내에 대한 그리움은 더욱 아내를 갈망하게 했고, 처음 느끼던 좌절감은 이제 깊은 사랑으로 바뀌었음을 그의 스케치북을 통해 볼 수 있다. 실레는 무료한 근무 생활 틈틈이 동료·상관, 근무하던 포로 수용소의 러시아 포로들의 간단한 스케치와 초상을 그렸다. 그는 백방으로 노력한 결과 자신이 원하던 제국 미술관으로 전근되었고 다시 본격적인 그림 제작을 할 수 있는 시간을 갖게 되었다. 더욱 많은 초상 커미션이 들어왔고, 그 중에는 그림을 그렸던 적이 있던 작곡가

아르놀트 쇤베르크도 있었다.

　실레는 쇤베르크의 초상 제작으로 들어가기 전 스케치만 남기고 죽었지만, 다른 동료 화가들이 그린 쇤베르크의 초상을 비교해보면 각 화가들의 독특한 관점과 개성이 보인다.

　쇤베르크의 부인을 짝사랑하다 이루지 못하는 사랑으로 자살한 리하르트 게르스틀의 「쇤베르크」(1906)는 땅딸한 체구와 벗겨진 이마의 평범한 남자로, 1909년 막스 오펜하이머가 그린 「쇤베르크」는 자신의 사회적 위치와 책임감 따위를 의식하며 긴장기 띤 엄숙한 사회 명사로 표현된다. 쇤베르크 자신의 「자화상」(1909)은 거울 속의 자신이 생소한 환영으로 보이는 듯 놀라 겁에 질린 얼굴이다. 한 친구가 쇤베르크의 작업실을 처음 방문한 뒤 놀라서 말했다고 한다. "눈, 눈, 눈, 얼굴, 얼굴, 그리고 또 눈, 눈들…… 작업실은 다만 그 눈과 얼굴로 가득 차 있더군. 참으로 묘한 기분이었어."

　실레의 「쇤베르크」는 고뇌 속에서 작업에 몰두하며 지치고 초췌해진 예술의 선구자로 표현했는데, 당시 43세의 쇤베르크는 살이 오른 둥그런 얼굴과 체구였고, 실레의 그림은 그가 죽고 난 오랜 세월이 지난 뒤 80세의 쇤베르크 사진과 너무나 흡사해 놀랍다.

　코코슈카의 「쇤베르크」(1924)는 차가운 청색과 초록의 화면에 막 영감이 떠오른 강한 정신력을 가진 지성인으로 보인다.

　1918년 초반 클림트가 심장 마비로 죽고, 코코슈카는 이미 독일로 이주한 뒤였기에 드디어 실레는 당대 오스트리아의 제

1인자로 대접을 받기 시작했다. 그해 3월 개인전 작품은 매진되었고 중요한 커미션 의뢰가 밀려들어왔다. 실레는 좀더 넓은 공간으로 작업실을 옮기고 현재 작업실 위치에다 미술 학교 설립을 꿈꾸었다. 그러나 식량과 연료 부족 등 전쟁의 참상에 허덕이던 현실에서 그 희망이야말로 꿈으로 남을 수밖에 없었다.

그해 빈은 유난히 혹독한 겨울 추위 속에 살인적인 스페인 독감이 휩쓸었다. 임신 중인 아내가 독감으로 갑자기 죽고 그 사흘 뒤 실레 역시 독감의 희생자가 되어 28세의 나이로 죽었다.

아내의 임종을 그린 실레의 마지막 드로잉은 그의 뛰어난 소묘 솜씨를 과시해준다. 기력이 다해 모든 걸 포기하고 조용히 죽음을 받아들이는 듯한 슬픈 눈, 부드러운 머리의 곡선과 섬세한 얼굴, 아내의 죽음을 지켜보는 남편의 깊은 연민이 감동적으로 전달된다.

실레의 작가 생활을 19세에서 28세까지로 볼 때, 그 연령대야말로 아직 자기 중심적이고 자기 도취와 정열이 끓어오르는 젊음의 시기이다. 감정적 · 육체적으로 소외되고 고통스러웠던 어린 시절의 경험을 바탕으로, 그림을 통해 자신을 찾아가는 과정이 그대로 담겨진 그의 그림에서 보이는 이미지들은 매혹적이고 충격적이다. 그의 비범한 창조 에너지는 자신의 개인사를 바탕으로 하는 그의 예술을 보편화시키고, 성에 대한 전통적 사고 방식에 반항하고 도전하는 오늘의 젊은 세대에게도 깊은 울림으로 전달된다.

아름다운 여인, 그 화려한 장식의 극치

—구스타프 클림트

 독특한 스타일과 뛰어난 솜씨로 일찍이 화가로서 큰 성공을 이룬 **클림트(Gustav Klimt, 1862~1918)**는 에곤 실레와 오스카 코코슈카에게 그들의 앞길을 열어준 은인이기도 했다.

 클림트는 빈을 중심으로 귀부인의 초상화를 즐겨 그렸는데, '빈의 카사노바' '악동'으로 불리면서 동시대 화가 중에 오스트리아 최대의 명성과 부를 누렸다. 그의 주제는 신화 속의 인물 여신과 여걸, 그리고 빈 상류층의 귀부인들이었고 그들을 모델로 한 수천 폭의 관능적이며 도발적인 그림을 남겼다. 그의 대담하고 다양한 구성과 주제는 당시 상류 사회와 예술인 사이에 항상 흥미있는 가십거리가 되기도 했다.

 클림트는 빈 생활미술박물관 산하의 미술 학교에서 1살 연하 동생 에른스트와 함께 그림 공부를 했는데 그때 이미 재능을 인정받아, 그들의 교수 라우프 버거는 그에게 의뢰 들어온

중요한 커미션인 미술 박물관 중정 장식과 황제의 은혼식 행사 중 일부 그림을 클림트 형제에게 맡기기도 했다. 또 경제에 밝은 교수의 도움으로 아직도 학업 중이던 18세에 '화가의 회사'를 차려 큰 성공을 거두기도 했다. '화가의 회사'는 특정한 화가의 독특한 스타일을 배제하고 일률적으로 전통적 스타일을 보장해주며 많은 화가들이 한 작품을 함께 제작할 수 있기 때문에 빠른 속도로 작업을 끝마쳐줄 수 있는 장점이 있어 시나 극장, 큰 빌딩의 벽화 커미션을 많이 의뢰받을 수 있었다. 클림트의 사실적 묘사 기술은 참으로 뛰어났으며 그의 나이 26세에 이미 버그 극장 실내 그림으로 오스트리아—헝가리 제국의 황제상을 수상하기도 했다.

구스타프 클림트(1903년, 41세)

'화가의 회사'의 이름으로 빈 미술사박물관 벽화를 마치고 난 두 형제는 빈 미술가협회에 가입함으로써 이제 당당한 화가로서 명성을 얻었다. 1894년 빈 대학의 대강당 벽화 커미션을 받고 난 뒤 클림트는 전통을 벗어난 자기 스타일을 상징주의 방향으로 개발하기 시작함으로써 이를 계기로 머지않아 '화가의 회사'가 문을 닫는 결과를 초래했다.

1896년 클림트는 다시 대학 안 법대·의대·철학과의 벽화 의뢰를 받았고 그로부터 4년 뒤 철학과 벽화 일부를 완성했다. 1900년 파리에서 열린 세계미술전에서 금메달 상을 받은 이 그림은 외설스럽다는 이유로 87명의 대학 교수들이 극구 반대하여 큰 물의를 일으켰다.

내가 듣기론 철학이란 주제로 제출되었던 클림트의 그 스케치에는 이미 많은 요소가 명시되어 있었지요. 깊은 생각에 잠겨 있는 벌거벗은 소년이 있고 그 위쪽에는 누운 자세로 사랑에 몰두하는 한 쌍의 누드 연인이 있고, 그 장면을 바라보는 얼굴 붉힌 소년의 짙고 붉은 뺨은 흘러내린 머리칼로 살짝 가려 있었지요. 이 그림은 철학에 관한 그림이 아니라 미성년자인 소년이 본, 아기가 어디에서 생겨나는가에 대한 호기심에 가득 찬 그림으로밖에 보이지 않습니다.

어떤 교수의 이 발언이 이 그림의 분위기를 잘 설명해준다. 벽화 의뢰를 받은 지 10년 뒤 클림트는 학교측에 계약금을 돌려주고 그림들을 회수했다.

클림트 대표작들의 모델이 되어준 여인들과의 관계를 보면 그의 사생활을 엿볼 수 있다. 일생을 독신으로 지내며 어머니와 두 누이동생과 함께 산 클림트의 표면적 생활은 모범적이며 틀에 박힌 평범한 삶이었다.

오빠는 우리들을 극진히 사랑해요. 이따금 외식 외에는 아침과 저녁 식사를 꼭 함께하지요. 그림은 낮 동안 작업실로 가서 그리니까요.

클림트의 그들 누이와 어머니에 대한 각별한 정은 잘 알려져 있었고 그가 결혼을 하지 않은 것도 어머니와 누이들 때문

이었을 거란 추측도 있다.

클림트의 여인 초상 중 가장 관능적인 그림은 「유디트 I」일 것이다. 일명 '살로메'라고도 불리는 이 그림은 그의 금색 시대 작품으로 반 누드 여인이 금색 나무 앞에서 목전체를 장식한 넓은 금 목걸이에 금색 문양의 투명한 검은 가운을 살짝 걸치고 있다. 머리를 약간 뒤로 제치고 반쯤 감은 은밀한 검은 두 눈은 지그시 앞을 응시하고 있다. 한 손은 화면 한쪽 끝에 눈을 감고 있는 남자의 검은 머리 위에 부드럽게 얹혀져 있다. 눈길만 주어도 그 자리에서 도취되어버릴 것 같은 요염한 자태이다. 그림의 모델은 당시 부유한 은행가의 부인인 아델바우어라고 추측되며, 클림트가 같은 모델을 한 장 이상 그린 유일한 귀부인이다. 그녀를 모델로 한 초상 중 1907년 작품은 7년에 걸쳐 제작했다는 금색 시대의 절정으로 화면 전체가 온통 금으로 발라져 모델의 윤곽이 거의 드러나지 않고 있다. 마치 그녀가 황금의 화폭 안에 영원히 하나가 되어 남아 있기를 원하듯. 배경의 여러 문양 중 열린 아몬드 땅콩의 열매를 문양화해 넣은 것은 그들만의 비밀스러운 관계를 하나의 기호로 표현한 것이다.

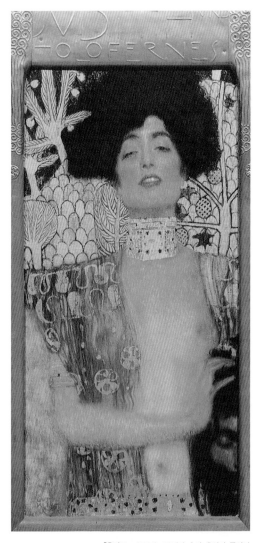

「유디트 I」(1901). 20세기 초반 유럽의 중심지 빈의 상류 사회, 귀족·귀부인들의 화려한 초상화가로 그 명성과 부를 이루었던 클림트는 「다나에」「유디트 I」과 같은 관능적 여인상을 대담하게 그렸다.

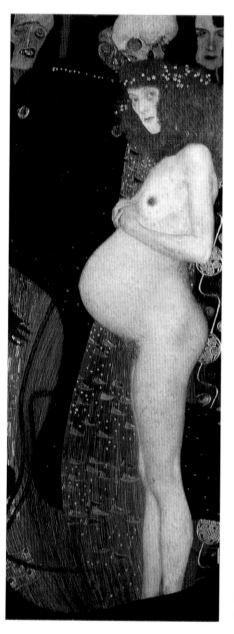

클림트의 그림 중 세 개의 임신부 그림이 있는데, 그 모델은 미지란 이름의 가난하고 무지한 노동자층이다. 평생 결혼을 하지 않은 클림트는 미지와의 사이에 두 아들을 두었고, 미지는 끝까지 클림트에 의존해 살았다. 클림트 역시 그녀에게 각별한 정을 주었고 죽기 전 그녀와 그 아들에게 후한 재산을 남겨주기도 했다.

그러나 클림트의 여인 중 가장 그와 가까웠던 여인은 에밀리 플뢰게였다. 12세 연하의 에밀리는 17세에 클림트를 만났는데, 그 언니가 클림트의 동생 에른스트와 결혼하던 해이다. 패션에 재능을 발휘해서 한때 빈 패션계를 주름잡는 부티크와 대형 바느질 공장을 성공적으로 운영해나간 사업가이기도 했다. 클림트는 그녀의 부티크 숍 실내는 물론 당시 대유행했던 주름이 많고 헐거운 일자형의 새로운 스타일 옷과 액세서리를 디자인해주기도 했으며, 부유한 귀부인들을 모두 그 숍으로 안내해주었다. 에밀리 역시 끝내 독신으로 살았고, 클림트가 임종 시 부른 단 하나의 여자였다. 그러나 클림트가 에밀리에게 보낸 4백여 장의 서신 내용으로 미루어볼 때 그들은 끝까

「희망 I」(1903). 클림트의 아기를 임신한 미지의 초상. 하층 계급인 미지는 평생 결혼하지 않고 산 클림트의 숨겨진 여자로 그에게 두 아들을 낳아준 유일한 여인이었다.

지 플라토닉한 관계를 유지했다. 전화가 보급되기 이전의 시대이기도 했지만 클림트가 에밀리에게 보낸 엽서는 너무나 간결하고 사소한 내용이었다.

연극 표가 두 장 있는데 함께 가지 않겠소?
저녁 9시쯤 술 한잔하러 들르겠소.

또는 여행할 때면 행선지, 떠날 때는 도착 시간, 날씨, 간단한 기분 상태 등을 적었다. 에밀리가 사업 관계로 여행을 떠날 때면 언제 돌아오느냐고, 돌아오는 날까지 같은 내용을 반복해 보내기도 했다. 또는 여행지 바르셀로나의 아름다운 여자들을 보고 난 탓인지, 어제는 당신 꿈을 꾸었소란 정도로 간단한 사연을 남겼을 뿐이다.

그들 둘은 서로의 사생활을 속속들이 알고 있었고 많은 모임에 함께 초대되었다. 에밀리는 클림트를 누구보다 잘 이해하여 그의 문란한 여자 관계는 물론 그 사이에 태어난 아이들과, 그 어머니와 누이들과의 각별한 가족애도 너그럽게 포용했다. 또한 결혼의 테두리 안에서 자유로운 창작 활동이 어렵다거나 그의 작업실이 빈의 할렘으로 불릴 만큼 늘 아름다운 누드 모델들로 붐빈다는 사실도 알고 있지만, 그와의 관계를 지속적으로 유지하기 위해서는 독립 생활을 하며 그와의 일정한 거리를 유지해야 한다고 판단한 사려 깊은 연인이었다. 그녀의 그러한 헌신적 사랑과 깊은 이해심과 배려는, 클림트가

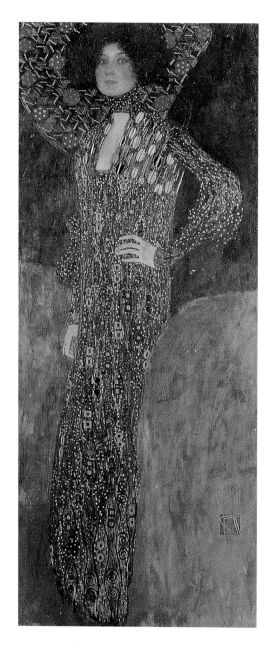

마지막 순간까지 가장 신뢰하고 의지할 수 있는 여인으로 남게 하였다.

클림트의 가장 잘 알려진 그림 「키스」의 모델이 에밀리일 것이란 추측이 가장 강하다. 꽃이 만발한 들판 위에 하늘의 별같이 금빛으로 뿌려진 신비로운 공간을 배경으로 부둥켜안고 있는 한 쌍의 연인이다. 압도적으로 넓은 어깨의 남자가 금색의 도포를 걸치고 윗몸을 숙여 여자의 얼굴을 으스러질 듯 껴안고 키스를 하려는 참이다. 꽃밭 위에 무릎을 꿇은 여자는 남자의 목 뒤로 매달리듯 팔을 돌리고 눈을 감은 채 힘껏 고개를 뒤로 젖혀 그의 뜨거운 입맞춤을 기다리고 있다. 남자의 망토와 비슷한 금색의 꼭 끼는 옷을 입어 거의 구분이 힘든 여자의 작은 몸이 남자의 넓은 망토 안으로 빨려들 듯하다. 그녀의 두 맨발은 절벽처럼 갑자기 떨어지는 들판 끝에 아슬아슬하게 닿아 있다. 놓치면 깊이를 알 수 없는 그 무한의 공간으로 사라져버릴 것같이.

「에밀리 플뢰게의 초상」(1902). 클림트가 그린 다른 상류 사회 부인들의 화려하고 육감적인 초상과는 대조적으로 에밀리는 몸의 곡선과 어깨·팔 등의 노출을 최소화한 새로운 스타일의 드레스를 소개하고 있다. 또한 그녀를 당당하고 독립적인 여성상으로 그렸다.

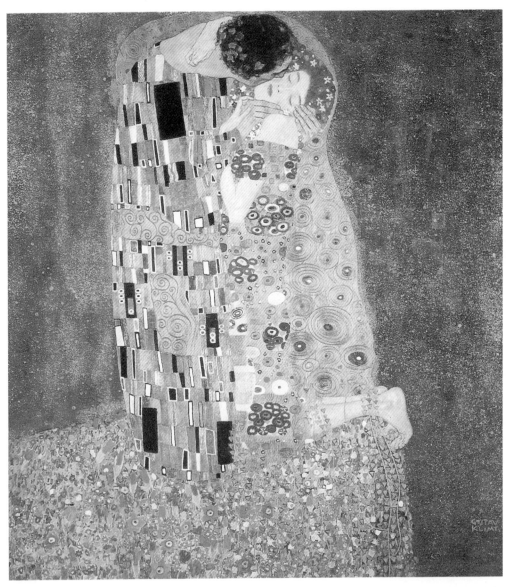

「키스」(1907~08). 클림트는 오랫동안 한 쌍의 연인이 키스로 합해지는 것을 주제로 걸작을 만들고 싶어했다. 그러나 이 그림에 보이는 여인의 모습, 즉 그 정체를 그는 끝내 감추고자 하였다. 그러나 이 그림을 위한 스케치에 '에밀리'라고 씌어진 것으로 미루어볼 때 분명 에밀리가 그 모델이었을 거라는 추측이 압도적이다.

클림트의 장식적이고 화려한 초상화 스타일은 빈 상류 사회 귀부인들의 열광적 사랑을 받았고 그들은 다투어 자신들의 초상을 의뢰해왔다. 클림트 화면에 비친 여인들에게 공통점이 있다면 지성이 결여되고 하나같이 남자의 욕망의 대상으로 표현되어 있다는 점이다.

빈 현대미술전의 창시자로 클림트는 아르 누보의 국제적 비약에 결정적 역할을 했다. 생기에 찬 색깔, 화려하고 장식적인 요소, 도발적 주제 등의 묘한 결합으로 그는 당시 빈의 풍요롭고 열정적인 삶을 생생하게 그 화폭에 잡아내었다. 특히 그의 여인 초상화들은 종래의 아카데믹한 스타일을 벗어나는 전환점이 되었다. 그의 상징적·관능적 접근은 다음 세대 표현주의의 전형으로 볼 수 있다.

클림트는 1918년 심장 마비로 56세에 생을 마쳤다. 그의 묘비에는 에곤 실레의 짧은 애도문이 기록되어 있다.

구스타프 클림트
완전을 추구한 예술가
깊이 있는 인간
빛나는 그의 화면

사랑의 질투, 그 열정이 그려낸 뜨거운 화폭
─오스카 코코슈카와 알마 말러

"언론이 그놈을 매장하겠다면 나로서도 별도리가 없지."

　22세의 무명 화가에게 1908년 빈 미술전 전시 기회를 주었던 구스타프 클림트가 그의 옹고집과 무례한 태도를 두고 뱉은 말이다.

　전시가 열리는 순간까지 자기 전시실에 작품을 점검하려는 심사위원단이 출입하는 것을 끝내 거절한 **코코슈카(Oskar Kokoschka, 1886~1980)**에게 클림트가 두 손을 들고 만 것이다. 그러나 평론가들의 악평을 받은 코코슈카의 최초 전시 그림들은 한 장도 남기지 않고 매진되었고, 그는 하루아침에 화단의 유명 인사가 되었다.

　코코슈카는 미술 학교 시절에 이미 조지 미니의 길게 늘인 몸의 선, 로댕의 생생한 운동감, 고갱의 포즈들, 그리고 클림트의 섬세하고 감각적인 누드 등의 영향 아래 다분히 표현주

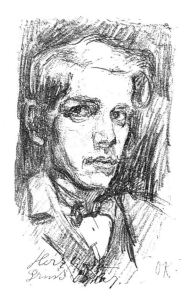

「자화상」(1906년, 20세)

의적이고 독자적인 스타일을 갖기 시작했다. 그는 또한 미술관에서 보았던 원시 미술의 문신·낙인, 전리품으로 가져온 잘린 머리 따위에서 깊은 인상을 받았고 그것은 그의 최초 희곡 「살인자, 여인들의 소망」에서 그 잔인성이 잘 나타나 있다. 작가로서도 상당한 재능을 보인 그는 틈틈이 글쓰기를 즐겨 그의 글 모음은 자서전 외 전집 4권으로 출판되기도 했다.

빈 시민으로 태어난 코코슈카는 독일로 이주했고, 1937년 그가 그린 417점의 그림은 '퇴폐 예술'이란 낙인이 찍혀 히틀러 당국에 압수당했다. 그뒤 그는 미국으로 망명했다가 대전 후 영국 시민이 되었으며 빈의 명예 시민, 그리고 다시 오스트리아 시민으로 환원하였다. 영국의 옥스퍼드 대학, 잘츠부르크 대학의 명예박사 학위를 받았고 런던의 황실 아카데미 명예회원도 되었다. 그의 생전에 열린 회고전은 빈·헤이그, 런던의 테이트 화랑, 취리히·잘츠부르크·도쿄와 교토 등지에서 있었고 베네치아 비엔날레, 카셀 도큐멘타와 유럽 순회전, 미국 순회전 등 수없이 많은 국제전에서 그의 그림과 이름이 널리 알려졌다.

1945년 런던으로 이주한 코코슈카는 자비로 자기가 그린 그림 5천 장의 포스터를 찍어 런던의 지하에 붙이기도 했다. 포스터에는 "이번 크리스마스에 추위와 굶주림으로 죽어가는 유럽의 어린이들 영전에 바치노라"라고 써 있다.

그러나 코코슈카가 당대 화가로서 알려진 그 명성만큼 세상에 잘 알려진 일은 알마 말러와의 격정적 연애 사건이다.

1911년 쇤베르크와 함께 현대 음악에 혁신을 가져온 구스타프 말러가 죽자, 32세의 아름다운 **알마**(**Alma Mahler, 1879~1964**)는 유럽에서 가장 유명한 미망인이 되었다. 7년 연하인 26세의 코코슈카가 1912년 4월 어느 날, 처음 알마를 만나던 날 그는 친구에게 이렇게 전했다.

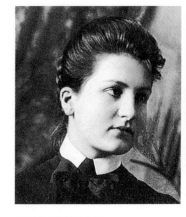

작곡가를 꿈꾸던 21세의 알마

　　나는 첫눈에 그녀에게 완전히 현혹되었다. 그날 저녁 이후 우리는 떨어질 수 없는 사이가 되었다……

그날의 만남에 대해 알마는 자서전에서 이렇게 썼다.

　　그는 몇 장의 화지를 들고 와서 나를 그리고 싶어했다. 그러나 잠시 후 내가 도저히 그의 강렬한 응시를 견디어낼 수 없으니, 대신 피아노를 들려주겠다고 제시했으나 그는 막무가내였다. 그는 기침을 자주 했는데 피가 묻은 손수건을 감추려 애썼다. 우리는 거의 서로 침묵했고 그는 그림을 계속하지 못하고 있었다. 그래서 우리가 일어서는 순간 그는 미친 사람처럼 나를 와락 끌어안았다. 그런 식의 포옹은 너무나 생소했기에 나는 어떤 반응도 나타낼 수 없었는데, 바로 그 점이 그를 더욱 미치게 한 것 같았다……

다음날 알마는 그의 첫 편지를 받았고, 그 후 2년 6개월에 걸쳐 코코슈카로부터 4백 장이 넘는 사랑의 편지를 받았다.

또한 그녀와의 사랑을 주제로 한 그림으로 채워진 일곱 개의 부채를 받았다. 「트리스탄과 이졸데」란 애초의 제목을 바꾼 그의 그림 「폭풍우」는 그들의 격정적 사랑을 주제로 한 것이다.

그림을 그릴 동안의 과정을 알마에게 보고하는 편지에서 그는 이렇게 썼다.

거의 다 완성되어가오. 번개·달·산, 솟구치는 물, 바다를 비춰주는 뱅골(둘 사이에 인연이 있는 인도의 한 지방 : 필자)의 불빛, 그 폭풍에 날리는 휘장 끝자리에서 서로 손을 잡고 누워 있는 우리의 표정은 힘차고 차분하오. 무드가 적절히 표현된 얼굴 모습이 내 머리에 구체적으로 떠오르며, 우리의 굳센 맹세의 의미를 다시 절감했소! 자연의 혼돈 속에서 — 한 인간에 대한 절대적인 신뢰감, 그리고 그 신뢰감을 신념으로 수용하여 서로를 안전하게 보호한다는 무드가 잡혔으니, 이제는 몇 군데 생명감을 불어넣는 시적 작업만 남았을 뿐이오.

알마를 생각하며 그린 수백 장의 드로잉은 그의 집요한 사랑과 혹시 알마를 잃어버리지 않을까 하는 불안감 등이 잘 나타나 있다.

코코슈카의 드로잉에 표현된 알마의 이미지는 대체로 이렇다. 많은 구애자들의 끈질긴 유혹을 받고 있는 미모의 알마. 작은 소년으로 표현된 코코슈카가 손을 들어 가리키는 방향에

는 무관심한 채 고개를 반대로 돌리고 서 있는 어머니 같은 알마. 코코슈카의 내장을 길게 뽑아 놀리듯, 고통을 주려는 듯 빙빙 돌리고 있는 알마. 알마의 안내를 받아 그 뒤를 양순하게 따르는 코코슈카. 코코슈카의 무덤 위에 주저앉아 넋을 잃고 슬퍼하는 알마. 무릎을 꿇고 하늘을 향해 애타게 속죄를 하는 알마. 함께 누워 눈을 감고 행복한 꿈을 꾸고 있는 연인……

 알마 역시 코코슈카 이상으로 그에게 뜨거운 사랑을 퍼부었으나 끝내 그의 결혼 구애는 받아들이지 않았다. 죽은 남편 말러와 사는 동안 철저한 감금 생활 속에서 자신의 작곡 공부마저도 중단시키며 다른 남자들을 쳐다보지도 못하게 했던 남편의 독점욕과 그의 숨막히는 질투심을 새로운 연인 코코슈카에게서도 느꼈기 때문이리라. 전하는 에피소드에 의하면 말러는 극심한 의처증으로 한때 성불능까지 경험하며 친구였던 프로이트의 장기 치료까지 받을 정도였다고 한다. 알마가 아직도 학생으로 작곡 공부를 하고 있을 때 만난 말러는 이미 작곡가로 그 명성이 유럽에 널리 알려져 있었다. 전통적 클래식 음악을 사랑한 알마에게 말러의 새로운 음악은 "귀를 먹먹하게 하고 모든 신경을 바늘로 찌르는 듯한" 소리였고 그녀는 평생 남편의 음악을 이해하지 못했다. 그러나 온통 산소로 빚어진 듯 옆에서 불을 댕기면 곧 산화해버릴 것 같은 정열과 에너지로 넘치는 41세의 말러에게 알마는 자석같이 빨려들어갔고, 그들은 만난 지 4개월 만에 결혼했다. 결혼에 앞서 말러는 자기의 결혼 조건을 명시하는 편지를 알마에게 보냈다.

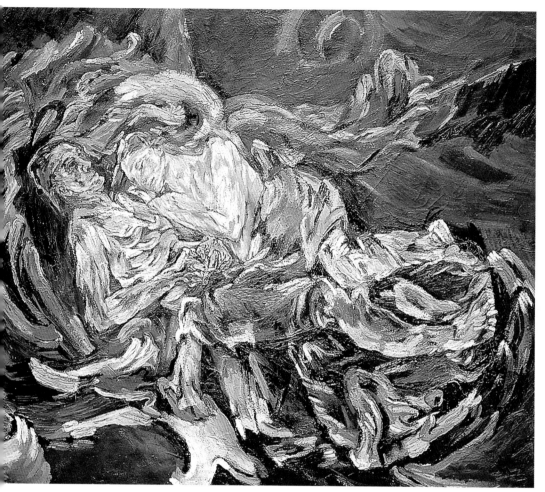

「**폭풍우**」(1913). 알마와 함께 이탈리아로 행복한 여행을 다녀온 직후 그린 그림. 코코슈카는 함께 누워 있는 연인을 자신의 드로잉 클래스 학생들에게 주제로 주기도 했다.

당신은 이제 모든 관습·허위·허영·자만심을 버려야
해…… 당신은 또 무조건 나에게 복종해야 하며 당신의 하루
하루 모든 일과는 내 욕망과 필요에 따라 결정되어야 해요.

말러는 젊은 아내에게 작곡은 물론 혼자 외출하는 것도, 자
신이 없는 동안은 그 집에 아무도 발을 들여놓지도 못하게 했
다. 그러한 말러와의 결혼 생활에서 오는 갈등과 좌절감은 알
마의 일기에서 엿볼 수 있다.

아이들, 구스타프, 구스타프, ―아이들……! 내 삶은 어쩔
수 없이 꿈틀거리며 기어가고 있다. 마치 날개 잃은 새라는 느
낌이다. 오, 구스타프, 왜 나를 이런 사슬로 당신에게 묶어놓았
어요! 당신에게는 나같이 자유롭게 날아다녀야 하는 오색 찬란
한 새보다는 무게 있는 회색조의 여자가 훨씬 좋았을 텐데!

코코슈카는 1914년 제1차 세계 대전이 일어나자 책임감에
짓눌려 마지못해 자원 입대했다. 그가 전방에 나가 있는 동안
알마는 한동안 끈질기게 구애해왔던 바우하우스의 건축가 발
터 그로피우스와 결혼해버렸다. 20여 년이 흐른 뒤 알마는 그
때의 행동을 용서해주기 바란다는 간곡한 편지를 코코슈카에
게 띄웠다. 인생은 나이를 멈추게 하지 않는다. 뭇 지식인과
예술가의 넋을 빼앗았던 미모의 알마도 늙었다. 그녀는 70회
생일 때 코코슈카로부터 마지막 편지를 받았다.

사랑하는 나의 알마! 당신은 아직도 나의 길들지 않은 야생 동물이오. 당신의 생일을 준비하는 친구들에게 덧없는 달력의 시간에 당신을 묶어놓지 말라고 하오. 대신 시인을 찾아요. 언어의 가장 섬세한 리듬과 억양까지 이해하는 시인, 가장 부드럽고 가장 음탕한 욕망과 그 사이의 모든 감정을 알고 있는 시

「알마에게 보내는 7번째 부채」(1915). 코코슈카가 2차 대전 중 전방으로 자원해 떠나기 전 그린 마지막 부채로 전쟁의 참상과 알마와의 갈등, 아직도 후방에 남아 안전을 꾀하는 자신에 대한 죄의식 등이 엇갈린다.

인, 나의 작품 「오르페우스와 에우리디케」에 담긴 모든 감정을 고스란히 집어내고 옮겨놓을 수 있는 그런 시인을. 그래서 후세에 우리가 함께 무엇을 했으며 서로에게 어떤 상처를 주었는지 우리들의 살아 있는 사랑을 전할 수 있도록. 우리가 서로에게 불어넣은 그 뜨거운 열정과 비교되는 사랑은 없었으니까. 이 작업을 해나가려면 시간이 걸릴 테니, 달력은 잊어버려

요. 나의 오르페우스를 무대에 올려 우리들이 불태웠던 뜨거움을 젊은 세대에게 불어넣어줄 수 있는 날을 기다리겠소. 그 무대를 통해 우리들 사랑은 영원히 살아갈 것이오. 오늘 주위의 너무나 평범하고 진부한 삶이 그런 뜨거움에서만 태어날 수 있는 찬란함으로 바꾸어지는 그날을. 주위를 둘러봐요. 얼마나 살풍경하오. 삶의 투쟁을 통한 몸부림에서, 즐거움에서, 머리에 박힌 총알과 가슴에 꽂힌 칼이 미소지을 때의 그 긴장감을 경험해본 그런 얼굴은 이제 보이지 않소. 한때 당신의 밀실로 나를 받아주었던 당신의 연인 하나뿐이오.

이런 사랑의 게임이야말로 우리들 사이의 유일한 아기임을 잊지 말아요. 그럼 부디 몸조리 잘하고 생일날이라고 지나치게 교태를 부리지 말아요. —당신의 오스카

추신: 코코슈카의 가슴은 당신을 용서하기에.

제1차 세계 대전 때 전방에서 머리에 총상을 입고 총검에 폐를 찔려 수년을 고생했지만, 코코슈카는 남달리 오랜 삶을 누리고 1980년 94세로 눈을 감았다.

멕시코 민중사를 꿰뚫은 세계적 벽화 작가
—— 디에고 리베라

1929년 여름, 두꺼비눈에 배가 불룩한 큰 체구의 **디에고 리베라(Diego Rivera, 1886~1957)**는 나이는 물론 체구도 그 절반이 될까말까 한 스물두 살의 아름다운 프리다 칼로를 아내로 맞았다. 리베라의 첫번째 정식 결혼이다. 사람들은 코끼리와 비둘기를 짝지어놓은 듯 어울리지 않는 한 쌍이라고 수군대었다. 그로부터 25년, 프리다 칼로가 죽는 날까지 그 둘은 수많은 역경 · 배신 · 별거 · 이혼 · 재혼을 거치면서 서로에게 '가장 중요한 존재'로 삶과 예술의 벽을 넘나들며 그들의 애정과 갈등을 그림으로 기록했다.

멕시코가 낳은 세계적 벽화 작가 리베라. 어릴 적부터 그는 그림이 천직이라 믿었다. 스무 살에 고국을 떠나 스페인 · 프랑스 · 이탈리아 등지에서 유럽의 고전 화풍을 철저히 답습했다. 그 중 특히 세잔과 큐비즘의 영향을 많이 받았다. 멕시코

유럽 유학 당시 20대 중반의 디에고 리베라

혁명이 일어나던 1910년, 모국의 초대 미술전으로 잠시 귀국한 후 다시 유럽으로 돌아갔다가 멕시코 혁명이 일단락되고 민주정부가 수립되던 1921년, 34세의 리베라는 14년의 유학을 마치고 완전 귀국했다. 마침 멕시코의 새 정부는 국민 계몽 운동의 일환으로 거국적 벽화 사업을 계획하던 참이었고, 정부는 리베라를 그 선두에 세웠다.

14년 만에 유럽에서 귀국한 리베라는 그때의 감회를 그의 자서전에 이렇게 회고했다.

나의 고향, 멕시코로 돌아왔다는 사실은 형용할 수 없이 가슴 벅찬 일이었다. 마치 새로 태어난 기분이랄까. 가능성으로 가득 찬 세계, 아직 예전 그대로 남아 있는 원시적 색채의 고향 전경에 눈길을 돌릴 때마다 나는 내 예술적 걸작의 가능성을 보았다. 도시의 군중들, 시장터, 축제와 군대 행렬, 공장의 노동자들, 농촌의 어린이와 빛나는 얼굴 하나하나……, 그 모든 것에서. 귀국한 후 그린 스케치들을 보며 나 자신 놀랐다. 너무 좋았다. 이제 나는 자신감을 가지고 그림에 전념할 수 있

었다. 유럽 체류 중 나를 괴롭혔던 유럽 대가들의 스타일에 대한 의혹과 내 그림과의 갈등과 충돌, 거기서 벗어나려던 투쟁 따위에서 나는 비로소 자유로워졌다. 그림 그리는 일이 이제는 편한 대화를 나누듯, 노동으로 땀을 흘리듯, 숨쉬듯 자연스러운 일이 되었다. 마치 35년을 자궁에 갇혀 있다 한순간 아기로 태어난 듯, 내 스타일이 자연스럽게 태어났다.

국가 기금으로 일당 미화 2달러를 받는 중노동이었지만, 리베라는 벅찬 가슴으로 기쁘게 신들린 사람처럼 그의 작업에 열정을 퍼부었다.

새 정부의 문교부 장관은 자신이 꿈꾸는 이상적 멕시코의 장래에 이바지할 수 있다고 생각되는 지식인과 예술인들을 직접 인솔, 멕시코의 혼이 담긴 유카탄 반도 유적지로 답사를 나섰다. 홍수처럼 밀려드는 유럽의 영향, 그리고 수세기에 걸친 스페인-가톨릭 문화권의 영향으로 뒷전에 물러난 멕시코 원주민 인디언의 문화를 재조명하여 현실과 접목시키려는 의도였다. 그해 멕시코 공산당에 가입한 리베라는 나름대로 자신의 그림을 통해 그가 숭배하는 마르크시즘의 유토피아적 이상을 고국에 널리 알리기를 원했다.[1]

리베라의 첫번 커미션 벽화는 교육청의 중정(中庭)이었다. 「멕시코의 기원」「멕시코인이 꿈꾸는 정치적 사회」「광산」「설탕 농원」「테후아나의 여인」「옥수수 축제」「수난절」 등의 제목을 가진 그림들은 해방된 조국의 땅을 일구고 생계 개선

1 리베라 전기 작가들은 하나같이, 리베라는 마르크스를 단 한 번도 읽은 적이 없을 뿐 아니라, 어떤 도그마도 받아들이지 않았다고 말한다.

을 위해 열심히 땀 흘리는 공장과 농촌의 일꾼들을 멕시코적 색채, 그 다채로운 색깔로 표현했다. 또한, 리베라는 혁명 중 희생당한 친구들, 당시 동거 생활을 하며 두 딸을 낳아준 마린, 연인이던 티나, 그 벽화를 그리던 중 잠시 리베라의 혼을 빼앗았던 어린 소녀 프리다 칼로를 모델로 등장시켰다.

노벨 문학상을 수상한 멕시코의 시인 옥타비오 파스는 리베라의 벽화를 이렇게 격찬했다.

교육청 벽화를 보노라면 리베라의 다양한 주제 하나하나가 날개를 단 듯 우리를 멀리 데리고 간다. 그리고 마치 두꺼운 부채가 천천히 열리며 한폭 한폭 감추어졌던 모습을 보여주듯 화가의 독특하고 다양한 면을 보여준다. 앵그르 스타일의 초상, 색채 화가 고졸레 스타일의 반인반수(半人半獸)의 매혹적인 결합, 세잔의 볼륨과 기하학적 형태가 캔버스가 아닌 벽에서 튀어나오는가 하면, 고갱의 나무, 이파리와 꽃·물·육체·과일……은 한층 생동감 있게 다시 피어난다. 또한 리베라는 뛰어난 제도사이며 율동적 선의 대가이다.

리베라가 1926년에 그린 아스텍 피라미드 위쪽에 위치한 성당의 벽화는 그 전체적 효과에서 미켈란젤로의 시스티나 대성당 벽화, 또는 조토의 아레나 성당 벽화에 비교되기도 한다. 주제는 멕시코 농업의 현대화와 산업화를 이끌어갈 다음 세대를 위한 영감, 그 길잡이이다. 「사회 혁명」「자연 혁명」「산업

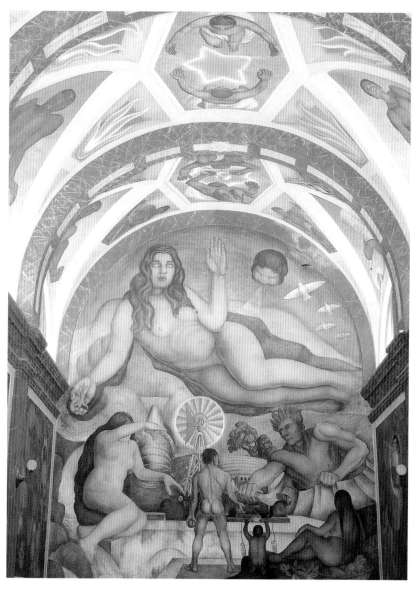

「땅, 그리고 땅을 일구고 해방시키는 자에게 주는 노래」(1926~27) 일부. 리베라 벽화의 대표작으로 그 스케일과 서술적 묘사가 미켈란젤로 벽화와도 비교된 바 있다. 중심에 보이는 여인은 임신 중이던 리베라의 첫번째 아내 마린이 그 모델이다.

혁명」「해방된 땅」의 4가지 주제로 나누어 고국 토지의 비옥함과 아름다움을 찬미하고 토지 개혁에 따르는 책임감을 보여준다. 또한 혁명이 가져온 자연스러운 사회적 변화를 비옥한 토지에서 농작물이 풍성하게 자라는 풍요로움과 비교했다.

1927년, 리베라는 소련의 10월 혁명 10주기 기념 행사에 멕시코 공산당 당원 자격으로 참석했다. 혁명 후 러시아의 예술 발전 상황을 배우고 러시아 혁명의 이상을 보여주는 벽화를 러시아에 남기려는 기대로 그곳에서 아홉 달 머물며 '10월'이라 부르는 예술 연맹 회원들과 접촉했다. '10월' 회원들은 아방가르드와 추상화, 사회적 사실주의보다는 러시아 민속 전통을 통해 혁명의 사회주의 이상을 추구하는, 소위 공식 미술의 필요성을 열변했다. 드디어 그곳 문교부의 커미션을 받아낸 리베라는 열심히 5월의 축제 광경, 붉은 군대 행렬 등 스케치를 모았으나 차츰 리베라의 애매한 정치적 견해와 스탈린의 사회주의 이상을 적극적으로 받아들이지 않는 그의 입장을 못마땅히 여긴 문교부는 커미션을 취소하고 냉담하게 리베라를 멕시코로 돌려보냈다. 그가 열렬히 추구하는 공산주의 이상의 종주국 러시아로부터 찬바람을 맞은 리베라는 커다란 실망과 상처를 안고 귀국했다.

조국의 새 정부는 귀국한 리베라에게 대통령 관저인 국립 팔레스, 보건부 건물 등 더욱 큰 커미션을 주었고, 멕시코 주재 미국 대사 모로는 당시 커미션으로는 상상도 할 수 없는 미화 1만 2천 달러라는 큰 액수를 제공하며 전 코르테스 궁전

벽화를 의뢰했다. 모로는 그뿐 아니라 벽화를 완성한 후 모든 경비를 부담해주는 미국 여행까지 약속했다. 이즈음 프리다 칼로를 아내로 맞은 리베라는 이제 개인적으로 또 사회적으로 전성기를 맞은 셈이다. 그러나 완전한 행복이 없듯, 뜻밖의 불행이 다가왔다. 리베라가 멕시코의 민주 정부와 지나치게 가까울 뿐 아니라 백만장자 모로와 미 제국주의의 앞잡이라는 비난과 함께 멕시코 공산당이 그를 당에서 제적해버린 것이다. 리베라와 칼로의 삶에 그림 그리는 일만큼 중요한 다른 것이 있다면 그것은 마르크시즘에 근거한 그들의 정치적 이념이었다. 이 사건은 리베라와 칼로에게 큰 충격을 주었고, 그로부터 25년 후 칼로의 죽음을 계기로 재입당 허가를 받을 때까지 그들을 심적으로 괴롭혔다.

그 동안 받은 커미션 제작을 마치기 전 리베라는 휴식차 칼로와 함께 모로의 초청에 따라 미 대륙 견문의 기대에 부풀어 샌프란시스코를 방문했다. 그러나 잠시 방문할 예정이었던 이 여행은 리베라에게 뜻밖의 행운과 더욱 큰 세계적 명성을 가져다주는 계기가 되었다. 사업가며 미술 수집가로 멕시코 방문 중 리베라의 그림도 매입했던 적이 있는 벤더의 주선으로 샌프란시스코 증권 거래소 벽화 위탁을 받은 것이다. 당시 미국은 아직 경제 공황에서 벗어나지 못해 실업률이 높은 상태였기에 그처럼 커다란 커미션을 외국인, 그것도 공산당원에게 주었다는 사실은 큰 물의를 일으켰고 언론의 극심한 비판을 받았다. 그러나 삼 개월 후 완성된 벽화는 같은 언론과 대중의

극찬을 받았으며 미국에서 리베라의 명성은 퍼져나갔다. 샌프란시스코 미술 학교, 뉴욕의 록펠러 센터, 디트로이트의 헨리 포드 본사 등 커다란 커미션이 속속 들어왔다. 그 중 가장 획기적인 일은 뉴욕 현대미술관의 초청 회고전이었다. 1929년 '마티스 회고전'으로 개관한 현대미술관이 마티스 이후 한 개인 작가에게 주는 두번째 영광이 리베라에게 돌아온 것이다. 벽화를 중점적으로 그린 리베라는 이 전시를 위해 신들린 듯 잠도 자지 않고 열심히 캔버스와 작은 회벽 면에 그 동안의 벽화를 위해 준비했던 스케치를 옮겨놓았다. 그 중 몇 점은 경제 공황의 어려움을 당하고 있는 뉴욕의 풍경도 담았다. "리베라의 벽화는 뛰어난 서술성의 완성이다," "우리가 살고 있는 세계를 가장 적절하게 표현할 수 있는 유일한 현존 작가다" 등의 극찬을 받으며 5만 7천 명의 관람객이 방문해 대성공을 이뤘다. 디트로이트에서도 시립 미술관에서 리베라 회고전을 주선했고 미술관 정원의 벽화 커미션까지 주었다.

포드 회사 본사의 벽화 예산은 1만 달러였다. 리베라를 후하게 대접하는 뜻에서 1평방미터당 1백 달러로 계산하니, 네 벽 중 두 벽밖에는 의뢰할 수 없었다. 그러나 현지를 답사한 리베라는 넓은 벽 공간에 흥분을 감추지 못한 채, 같은 액수로 네 벽을 모두 그리기로 했다. 그는 이 공업 도시의 풍경이야말로 십 년 전 긴 유럽 유학 생활을 마치고 귀국했을 때 조국의 산천과 거리에서 느꼈던 기쁨과 영감을 그대로 재현시킨다며 어린애처럼 흥분했다.

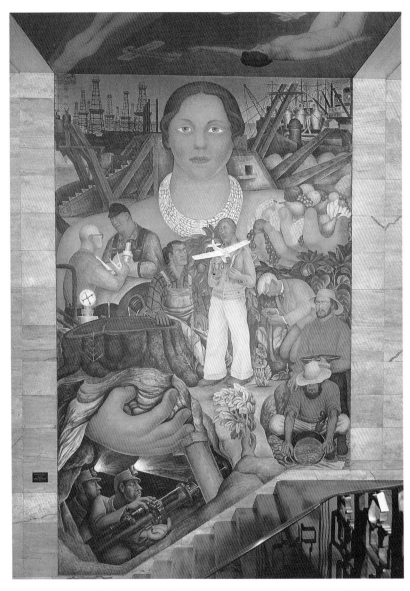

「캘리포니아 알레고리」(1930) 일부분. 리베라가 그린 최초의 미국 내 건물 벽화로 미국에 그 명성이 널리 알려지고 많은 벽화 커미션을 받는 계기가 되었다.

이 벽화에서 리베라는 자연을 정복한 인간의 공업 기술 성취를 주제로 자연과 과학 기술의 공존, 삶과 죽음의 사이클, 과학 기술의 평화적 용도와 파괴적 용도 등을 이분법으로 모두 27쪽으로 나누어 그렸다. 리베라의 아내 칼로는 디트로이트에 머무는 동안 고통스러운 유산을 했는데 리베라는 잃어버린 그들의 태아를 벽화에 반영시켜, 나무 뿌리와 함께 자연과 생명의 사이클로 상징해놓았다. 그의 이러한 이상적인 접근은 같은 주제로 그린 한 여인의 고통과 절규를 적나라하게 표현한 칼로의 「헨리 포드 병원」과 극단적 대조를 이룬다.

리베라의 다음 프로젝트는 뉴욕의 록펠러 센터였다. 커미션 위원이 의뢰해온 주제는 '새롭고 더 나은 장래를 바라보는 희망적이고 높은 이상'이었다. 이 커미션과 관련해 리베라는 그의 자서전에서 그 경과를 다음과 같이 회고하였다.

넬슨 록펠러는 자기 빌딩의 벽화를 세계 최고의 화가에게 의뢰할 계획이었다. 그가 선택한 작가는 피카소·마티스, 그리고 나였다. 빌딩을 설계한 건축가 레이먼드 후드를 통해 세 화가에게 각각 샘플을 제출할 것을 요구했다. 게다가 샘플 벽화의 특정한 스타일까지 못박았다. 피카소는 한마디로 거절했고, 마티스는 그쪽 요구가 자기 그림 스타일과 멀다는 이유를 붙여 정중히 거절했다. 나 자신 또한 그쪽의 요구와 태도에 의아심을 갖고 일단 거절했다. 후드에게 벽화는 단순히 장식적 요소일 뿐이었다. 게다가 그는 프레스코보다는 캔버스에, 그리

「디트로이트 공업—인간과 기계」(1932~33) 벽화 일부분. 벽화 제작 중 아내 칼로의 유산으로 잃은 둘 사이의 태아를 새로운 생명의 뿌리로 상징했다.

고 색깔은 흑백과 회색만을 사용해달라고 요구했다. 피카소와 마티스를 잃은 록펠러는 나라도 붙잡아야겠다는 생각으로 본인이 직접 나에게 협상을 해왔다. 협상 결과는 서로 만족이었고 나의 스케치는 건축위원회의 동의를 받았다.

그런데 벽화가 거의 끝날 즈음 리베라는 그 중심에 새로운

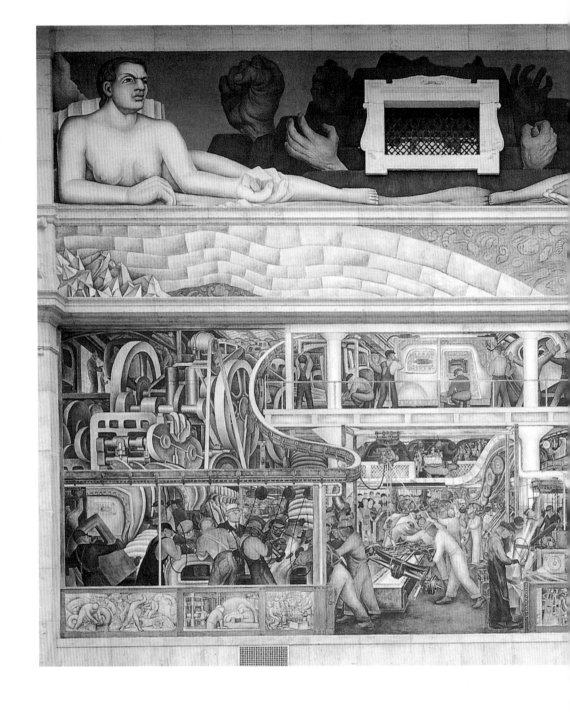

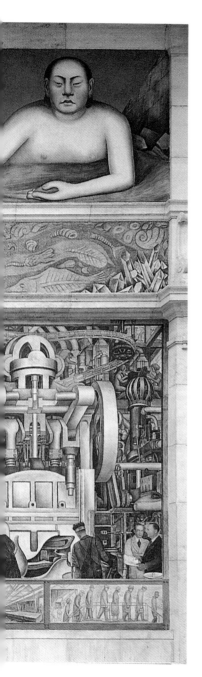

「디트로이트 공업─인간과 기계」 남쪽 벽. 백인과 유색 인종 모두 함께 힘을 합쳐 자연을 정복하여 공업화에 정진하는 모습을 보여준다.

사회 이상의 상징으로, 동의받은 애초의 스케치에는 없었던 커다란 레닌 초상을 그려넣었다. 그 이전 디트로이트 벽화에도 불경스럽고 외설적이며 공산주의 요소가 담겼다는 이유로 물의를 일으켰으나, 헨리 포드의 리베라를 지지하는 강경한 성명서 발표로 일단락되었다. 그러나 록펠러는 자기 빌딩에 레닌 초상을 결코 허락할 수 없었다. 리베라는 레닌 얼굴을 다른 얼굴로 바꾸어달라는 록펠러 형제의 간곡한 부탁을 거절했다. 록펠러 측은 약속한 2만 1천 달러를 지불한 후 즉시 벽화를 완전히 말살해버렸다. 미국에서 일하는 4년 동안 리베라는 북미에서 가장 유명한 화가로 널리 알려졌고 좌익 지향 지성인과 예술인들에게 사랑을 받는 반면 보수주의와 자본주의자들에게는 혐오의 대상이었다. 부유한 고객이 많은 미국에서 계속 일하며 자신의 정치 이념을 자유롭게 표현하기를 원했던 리베라의 꿈은 그 벽화와 함께 사라져버렸다. 이미 그의 모든 그림에서 그 중심 역할을 해온 공산주의 이상의 종주국인 소련에서 거부당했고, 모국의 공산당에서까지 배척을 받은 리베라는 깊은 상처를 받고 칼로와 함께 귀국했다.

개인적 고통을 격렬한 상징성으로 표현한
불꽃의 생애
──프리다 칼로

리 베 라 와 의 만 남

"나는 내 생애 두 번의 큰 사고를 당했다. 하나는 18살 때의
교통 사고였고, 다른 하나는 디에고(리베라)이다."

칼로(Frida kahlo, 1907~1954)는 자주 친구들에게 그런
말을 했는데, 그녀의 그림은 그 두 번의 '사고'가 가져다준
개인사로 가득 차 있다. 칼로는 끝내 그녀의 목숨을 앗아간 그
운명적 교통 사고로 그 후 30년에 걸처 척추와 오른발에 서른
세 차례 수술을 받았으며 세 번의 고통스러운 유산은 리베라
의 아기를 갖고 싶다는 그녀의 어릴 때부터의 꿈을 좌절시켰
고, 마지막 수술은 드디어 칼로를 죽음으로 몰았다.

교통 사고가 우연이었다면, 디에고 리베라는 확실히 칼로
자신의 선택이었다. 칼로는 14세부터 친구들에게 '나의 가장
큰 꿈은 디에고 리베라의 아기를 갖는 것'이라고 당돌하게 선
언했고, 이 어린 소녀는 리베라를 영웅처럼 숭배했다. 교통 사

고로 침상에서 지내는 몇 년 동안 그녀는 심심풀이로 그림을 그리기 시작했다. 회복하는 즉시 칼로는 그 중 세 장의 초상그림을 들고 리베라를 찾아갔다. 앞으로의 갈 길을 생각하며 화가로서의 가능성을 리베라를 통해 타진하고 싶었던 것이다. 리베라는 자서전에서 그날을 이렇게 회상했다.

24세의 프리다 칼로

나는 그때 교육청 벽화를 그리고 있었다. 높은 사다리 위에서 맨 윗부분 작업을 하고 있는데 갑자기 아래서 여자 목소리가 들렸다. "디에고, 잠깐 내려오세요. 아주 중요하게 상의할 일이 있어요." 소리나는 쪽으로 내려다보니, 섬세한 얼굴에 여린 몸을 가진 처녀였다. 짙고 검은 두 눈썹이 미간에서 만나는데, 내게는 마치 검은·새의 날개같이 보였다. 그녀가 들고 온 그림은 참으로 인상적이었다. 비상한 에너지가 느껴지는 표현적 얼굴, 정확한 성격 묘사와 극단적이고 독자적 스타일을 가진, 참으로 꾸밈이나 억지가 없는 개성이 뚜렷한 그림들이었다. 어렸지만 그녀는 분명 성숙한 화가였다. 내가 극구 칭찬해주자 그녀는 오히려 반박해왔다. "당신의 칭찬을 들으러 온 게 아니에요. 제가 앞으로 화가의 길을 택해도 좋을지 어떨지를 결정하는 중요한 문제이니 당신이 솔직하게 말해줘야 해요. 들은 소문에 의하면 당신은 대단한 난봉꾼

으로 여자라면 일단 극구 칭찬부터 하는 습관이 있다고 하니까요." 나는 진심으로 그녀에게, 아무리 힘이 들어도 그림을 계속하라고 말해주었다. "그 말이 진실이라면 한 번만 더 시간을 내주세요. 다른 그림들도 좀 봐주셨으면 해서요. 당신이 쉬는 이번 일요일이 어떨는지요? 주소를 드릴게요. 참, 내 이름은 프리다 칼로라고 해요." 그 이름을 듣는 순간 언젠가 그녀가 다니던 국립 중고등학교 학생처장인 내 친구가 말썽꾸러기로 골치 아픈 여학생에 대해 했던 불평이 생각났다. 그 학교 벽화를 그릴 당시 내 친구는 한번 그녀를 손가락질해 보여준 적이 있었던 것이다. 아니, 그렇다면 이 학생…… 내가 놀라 바라보자 그녀는 벌써 낌새를 알아차리고 개구쟁이 같으면서도 패기만만한 눈빛으로 도전하듯 말했다. "그런 일과 무슨 상관이에요. 어쨌든 이번 일요일에 오시는 거죠?" 물론 나는 일요일에 그녀를 방문했고, 나중에야 깨달은 사실이지만 이미 그 순간부터 프리다는 내 생애에 가장 중요한 존재가 되었다.

칼로는 일곱 살에 걸린 소아마비로 한쪽 다리가 정상 발육을 하지 못해 늘 학교에서 '통나무 다리 프리다'란 놀림을 받아왔다. 그 후 교통 사고로 척추·목뼈·골반이 부서졌고 소아마비를 앓았던 다리는 더욱 위축되었으며, 왼쪽 어깨 관절은 영원히 엇갈렸다. 평생 수술용 메스, 바늘, 클로로포름(마취액), 피 응어리, 반창고와 교정용 코르셋과 함께 살아온 그녀의 육체와 고통, 그리고 조국 멕시코는 그녀 그림의 영원한

주제가 되었다. 디트로이트에서 그녀의 꿈이었던 리베라의 아기를 임신한 행복도 잠시, 피바다를 이루며 태아를 잃은 슬픔을 칼로는 캔버스에 담았다. 「헨리 포드 병원」이다. 같은 해 어머니의 상을 당한 칼로는 「나의 탄생」에서, 얼굴과 상체는 흰

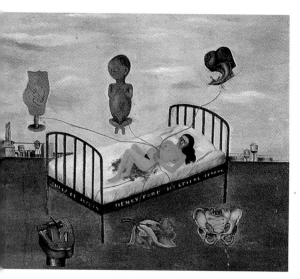

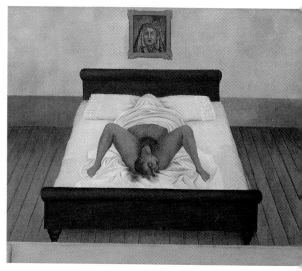

왼쪽: 「**헨리 포드 병원**」(1932). 소녀 시절부터의 꿈이던 리베라와의 아기를 낯선 땅에서 유산한 슬픔을 마치 꿈을 꾸듯 환상적으로 그렸다.

오른쪽: 「**나의 탄생**」(1932). 포드 병원에서 유산을 한 직후 어머니의 상을 당하고 그린 그림. 죽은 모체로부터 방금 태어나고 있는 칼로 자신역시 이미 생명을 잃은 모습이다.

시트로 덮여 있는 어머니의 피 흐르는 하체로부터 방금 세상에 태어나는 아기 칼로의 얼굴이 목에 매달린 장면을 그렸다. 두 그림 모두 관람자에게는 꿈에 나타날까 섬뜩한 이미지들이다.

유산으로 리베라와의 아기를 잃고 어머니를 잃은 미국 체류 기간은 칼로에게 참으로 불행한 시기였다. 리베라가 그 조수들과 함께 밤늦은 시간까지 벽화에 몰두하는 동안, 그녀는 친구 하나 없는 낯선 도시에서 극심한 외로움과 소외감을 느꼈다. 록펠러 벽화 사건 후, 아직도 미국에 남아 있고 싶어하는

리베라를 위해 몇 달 더 체류하다 귀국한 칼로는 조국에서 정상적이고 평화로운 삶을 기대했다. 그러나 귀국의 기쁨도 잠시, 평생 가장 깊은 상처를 받는 사건이 생겼다.

록펠러 센터 벽화 사건 이후 미국 내에서의 애매한 상황, 칼로의 귀국 간청, 아직도 마치지 못한 멕시코 내의 커미션 등으로 마지못해 귀국한 리베라는 돌아와서도 그 못마땅함을 두고두고 불평하던 중, 칼로의 여동생 크리스티나와 눈이 맞은 것이다. 칼로는 물론 리베라의 상습적 여성 편력을 잘 알았으나, 그때마다 자기와 리베라의 관계는 이 세상에서 가장 이상적이며 어떤 일도 둘 사이를 갈라놓을 수 없다고 자위하곤 했다. 자존심 강한 그녀로서는 리베라와 자신과의 관계는 스쳐가는 그런 사랑이 아닌 '운명적인 관계' 또는 '숙명의 섭리로 맺어진 부부'라는 인식을 소녀 적부터 가졌던 것 같다. 그러나 이번 일만큼은 칼로로서도 견디기 힘들었다. 별거를 선언하고 뉴욕으로 여행을 떠났지만 그 헤어짐이 그녀를 더욱 불행하게 했다. 누구보다 강한 성격과 개성을 가진 칼로였지만 그녀의 재능, 영리함, 아름다움을 늘 칭찬해주고 격려해주는 리베라를 막상 떠나고 보니 모든 것이 불안하고 세상에서 버림받은 느낌이었다. 칼로와 리베라를 묶어주는 가장 강한 힘은 서로의 예술에 대한 정열과 존경이었다. 수많은 수술로 육체적 고통 속에서 사는 칼로에게 리베라는 그래도 그림을 계속해야 한다고 늘 격려해주었다. 리베라는 그녀의 그림을 통해 표현된 쇼킹할 정도로 솔직한 사적(私的) 주제와 그 용기

를 높이 샀고, 그 그림들을 전시하고 판매할 것을 종용했다. 리베라의 이러한 끊임없는 격려와 후원이야말로 칼로가 계속 그림을 그릴 수 있는 결정적 원천이었다. 몇 달 뒤 칼로는 리베라를 있는 그대로 받아들이기로 결심하고 다시 그에게로 돌아갔다. 그러나 그해 그린 그림 「몇 군데 작은 칼질」은 리베라의 불성실함이 얼마나 그녀에게 아픈 상처를 주고 있는가를 한눈에 느낄 수 있다. 그 제목은 신문 기사에서 따온 것인데, 기사 내용인즉 한 남자가 애인을 수없이 난도질해 죽인 후 심

「몇 군데 작은 칼질」(1935). 자신의 동생과 눈이 맞아 바람을 피운 남편 리베라에게서 받은 상처가 아프게 느껴진다.

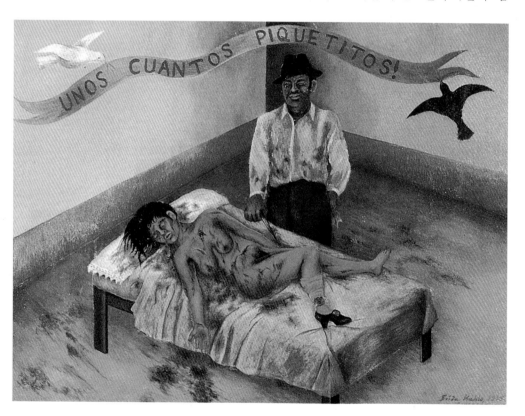

문을 받자, "뭐, 몇 차례 살짝 찌른 것뿐인걸요" 하고 아무렇지도 않은 듯 대답했다는 이야기다.

칼 로 의 복 수

리베라에게 다시 돌아가기는 했지만 칼로는 복수라도 하듯 많은 외도를 하기 시작했다. 세계적 명사인 남편 덕분에 칼로는 여행 중, 또는 멕시코로 여행 온 많은 국제적 명사를 만났었는데 이제 그들과 단순한 지인으로서의 관계를 넘어서서 염문과 화제를 뿌렸다. 당시 벽화를 하기 위해 멕시코에 와 있던 조각가 이사무 노구치, 헝가리의 저명한 사진 작가 머레이, 리베라의 도움으로 멕시코로 망명 온 스페인 망명 작가와 화가 외 몇몇 여자도 있었다. 그 중에는 프랑스의 상징주의 시인 앙드레 브르통의 화가 아내가 있다. 그러나 가장 믿어지지 않는 상대는 트로츠키였다.

소비에트 정권 수립 전까지는 혁명 동지였으나 스탈린이 정권을 잡자, 그의 정적(政敵)으로 조국을 떠나게 된 트로츠키는 1929년부터 프랑스·노르웨이를 거쳐 터키에서 망명 생활을 하던 끝에, 터키 정부가 발행한 여권마저 만기가 되었으나 이제 그를 받아줄 어떤 국가도 없는 불행한 처지에 놓이게 되었다. 그 소식을 전해 들은 리베라는 멕시코 정부를 설득해 그의 망명 허가를 받아내었을 뿐 아니라 칼로의 집 '카사 아줄'

에 머물도록 주선해주었다. 1937년 1월 트로츠키가 아내 나탈리야와 카사 아줄에 도착했을 때, 리베라가 제공한 그 집은 망명객의 안전을 위한 완벽한 준비가 되어 있었다. 스물네 시간 경비원이 지켰고, 바리케이드·창문 막이·경보 장치 따위가 설치되어 있었다. 57세의 트로츠키는 생기와 박력이 넘치는 정력적인 남자였다. 그런 트로츠키와 칼로는 즉시 '눈'이 맞았다. 영어를 알아듣지 못하는 나탈리야 앞에서 그는 둘만의 대화를 영어로 할 수 있었다. 트로츠키는 칼로에게 빌려주는 책 갈피에 편지를 끼워넣기도 했다. 트로츠키와 칼로는 리베라가 한때 정을 통했던 칼로의 동생 크리스티나의 집이 가까이 있었기에 그 집을 밀회 장소로 이용하기도 했다. 이 사실을 뒤늦게 알아챈 트로츠키 부인 나탈리야는 즉시 별거를 시작했다. 그러나 몇 개월 뒤 그들은 헤어졌고, 트로츠키는 아내에게 "칼로는 나에게 아무것도 아닌 존재다"라는 투의 편지로 사과한 끝에 둘은 다시 합해졌다. 그해 칼로는 「트로츠키에게 바치는 자화상」(1937)을 그렸다.

화가로서의 프리다 칼로

벽화 화가로서 리베라의 전성기라고 할 수 있는 미국 체류 기간이 칼로에게는 비극적 시기였다면, 귀국 후 많은 외도와 국제적 예술가들과의 자극적 접촉은 화가 칼로의 전성기로 볼

수 있다.

친구의 주선으로 뉴욕 화랑에서 최초의 개인전을 하게 된 칼로는 즐겁게 그 준비에 바빴다. 그해 칼로는 멕시코를 방문한 미국의 배우 에드워드 G. 로빈슨에게 최초로 돈을 받고 그림을 팔았고, 그 후 더욱 자신감에 넘쳐 있었다. 뉴욕 전시는 센세이션은 아니었지만 그런대로 호평을 받았고 몇 점의 그림도 팔렸다. 뉴욕 전시가 끝날 무렵, 마침 파리에서는 앙드레 브르통이 주관하는 '멕시코!' 전이 계획되어 있었고 거기에는 칼로의 그림 17점도 포함되었다. 칼로는 하루 빨리 뉴욕을 떠나 리베라 옆으로 돌아가고 싶은 뜨거운 일념으로 파리 여행을 취소하려 했으나, 오히려 리베라는, 나 때문에 그런 좋은 기회를 놓치지 말라며 격려해주었다.

파리에서 칼로는 많은 예술가를 만났고 선풍적 인기를 끌었다. 패션계의 총아 '보그' 잡지는 그녀의 독특하고 눈길을 끄는 액세서리와 멕시코풍의 화려한 옷과 장식을 표지로 썼고, 한 패션 디자인 회사는 '마담 리베라의 의상'이란 상표로 새로운 패션을 만들기도 했다.

앙드레 브르통은 멕시코 전시 카탈로그에서, "칼로의 환상이 주는 약속은 그 현실감으로 더욱 눈부시다"라고 절찬했다. 루브르 박물관에서까지 칼로의 그림을 사주었다(1938년 작 「자화상」). 피카소·뒤샹·칸딘스키는 그녀를 그들의 단골 살롱으로 초대해주었고, 그녀의 재능과 아름다움을 극구 칭찬했다. 특히 피카소는 많은 사람들 앞에서 칼로를 번쩍 들어 끌어

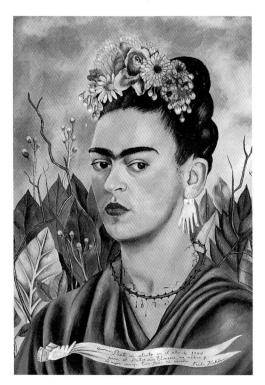

「자화상」(1940). 피카소에게서 선물받은 손 모양의 귀고리가 보인다.

안고 키스해주기도 하고 프랑스 노래도 배워주었으며 떠날 때는 손수 만든 손 모양의 커다란 귀고리를 선물했다. 그녀의 1940년 「자화상」에 그 귀고리를 달고 있는 모습이 보인다.

뉴욕과 파리 여행에서 얻은 자신감과 부푼 자만심으로 개가를 부르며 멕시코로 돌아온 칼로를 기다린 것은 리베라의 이혼 청구서였다. 청천벽력이었다. 리베라의 이유는 간단했다. "현대 생활에 필요한 법적 편리성일 뿐 나는 프리다를 영원히 사랑할 것이다"란 한마디였다. 칼로의 절망은 극에 달했고 그녀는 늘 죽음을 생각했다. 한편, 이 갑작스럽게 당한 새로운 현실 앞에서, 자신의 힘으로 생계를 유지하려면 열심히 많은 그림을 그리는 길밖에 없다고 그녀는 판단했다. 그런 현실은 칼로로 하여금 그림에 몰두할 충동을 주었고, 그녀의 많은 대표작이 이 시기에 제작되었다. 이중 자화상 「두 프리다」(1939)에는 두 개의 열린 심장과 동맥이 연결되어 있고 한쪽 동맥 끝은 가위로 잘려 피가 흐르고 있다. 다른 자화상 「머리를 자른 자화상」에서는 리베라가 가장 사랑했던 자신의 검고 긴 머리를 자른 칼로가 또한 리베라가 각별히 좋아하는 멕시코풍의 드레스 대신, 남장을 한 채 도전적 표현으로 앉아 있는 모습이다. 바닥은 잘린

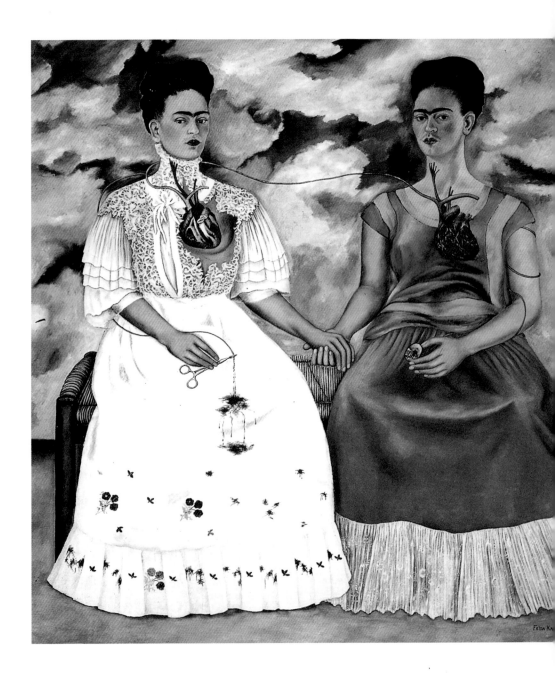

94

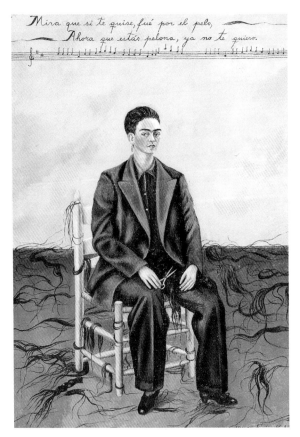

「머리를 자른 자화상」(1940)

「두 프리다」(1939). 리베라와 자신을 늘 동일시
해왔던 칼로가 리베라와 이혼할 수밖에 없었던
고통을 잘 보여준다.

검은 머리카락으로 덮여 있다. 누가
보아도 리베라로부터의 독립 선언이
다. 이즈음 외로움·우울증·과음,
그리고 트로츠키 암살 사건 관련으로
받은 수없는 경찰 심문…… 따위의
잡다한 일로 칼로의 건강은 심하게
나빠졌다.

당시 리베라는 떠나고 싶지 않던
미국이었지만 뜻밖에 터진 록펠러 센
터 벽화 사건으로 미련을 남긴 채 거
의 타의에 의해 귀국한 후, 수년 동안
침체 상태로 지내다 칼로와 이혼중이
던 1940년 친구의 알선으로 다시 미
국으로부터 큰 커미션을 받고 흥분된
마음으로 달려갔다. 샌프란시스코의
금문교 국제 미술전에 개인전 초청을
받은 것이다. 샌프란시스코에서 벽화 작업에 몰두하던 리베라
는 이 소식을 접하고 즉시 칼로를 옆에 데리고 와 그곳에 있는
칼로의 주치의에게 치료를 맡겼다. 주치의는 칼로의 건강 회
복에 가장 좋은 길은 그들이 다시 재결합하는 길이라고 판단,
간곡히 둘을 설득시켰다. 리베라는 그 당시의 상황을 이렇게
회상했다.

나의 프리다를 다시 내 옆에 가질 수 있다는 사실이 너무나 행복해 나는 모든 것을 동의했다. 나의 54회 생일, 오늘 프리다와 나는 두번째로 결혼을 했다.

칼로의 독립 선언

33세의 칼로는 이제 예전의 칼로가 아니었다. 리베라와의 재결합은 행복한 일이었으나 어떤 상황에서도 이제는 자신의 독립적 삶을 계속 유지하리라 그녀는 단단히 결심했다. 리베라가 원한다면 그녀의 집에서 함께 살 수는 있지만 다시는 자신의 공간을 떠나 리베라의 집에 들어가 살지 않겠다는 결심이었다. 결국 리베라는 이혼 전 함께 살던 그들의 집을 작업실로 사용하며 칼로의 집으로 옮겼다. 칼로는 자기가 살던 집 '카사 아줄'로 돌아가 리베라와 함께 살며, 죽을 때까지 자기만의 공간을 지켰다.

칼로는 말년에 리베라와의 관계를 이렇게 말했다.

디에고(리베라)의 아내로 산다는 일은 이 세상에서 가장 경이로운 경험이다. 나는 다만 다른 여자들과의 부부 관계 게임을 허락할 뿐이다. 디에고는 어느 누구의 남편도 아니며 또 남편의 역할을 할 수 없는 사람이다. 그러나 디에고는 정치 · 예술 · 정신 면에서 나의 가장 위대한 동지이다.

카사 아줄이라 부르는 그녀의 집은 성공한 사진 작가였던 칼로의 아버지가 지은 집으로 그녀가 태어나 리베라와 결혼할 때까지 22년을 산 곳이다. 그 집은 그녀가 멕시코 혁명기를 목격했고 소아마비를 앓았으며 자동차 사고 후 3년을 자리보전하며 그림 그리기를 시작한, 어머니의 자궁 같은 진정한 마음의 고향이었다. 이즈음 칼로는 외부적으로 리베라의 아내로, 국제적 화가로, 아름다운 외모와 독특한 개성의 소유자로, 멕시코에서는 가장 유명한 여성으로 알려져 있었다. 카사 아줄에서의 그녀와의 만남은 멕시코를 방문 · 여행하는 많은 귀빈들의 의례 행사처럼 되었다. 록펠러 가족, 영화 배우 에드워드 G. 로빈슨, 시인 가브리엘라 미스트랄, 여러 나라 대통령과 대사들 외 귀빈의 발길이 끊이지 않았다. 카사 아줄은 외빈 방문 외 멕시코의 저명한 예술가들이 즐겨 모이는 장소로, 칼로는 그녀 브랜드의 독자적인 재치와 유머, 각별한 노력으로 다듬은 화려한 옷차림과 외모, 초호화판 파티 등으로 멕시코에서 가장 인기 높은 호스티스 역할을 기꺼이 해내었다.

칼로가 죽은 후 출판되어 널리 알려진 그녀의 아름다운 그림 일기는 거의 날짜가 기입되어 있지 않지만, 대부분 이 집에 다시 입주한 이후 시기에 씌어졌다. 일기는 그녀의 자전적 그림 이상으로 너무나 솔직한 내면 심경의 기록인데, 많은 부분이 리베라에게 쓰는 편지 형식으로 되어 있다. 남편이지만 그림을 그린다거나 밥 먹듯 잦은 외도로 늘 옆에 없는 리베라를

그리워하는 마음을 두서 없이 순간순간 머릿속에 떠오르는 단어와 이미지들로 나열했다. 예컨대, 피 흘리는 아이들, 바람의 손가락, 번개의 난폭한 섬광, 축축한 흙, 밤을 비추는 거울, 생명의 꽃샘 기둥, 기둥과 계곡, 거대한 밀물, 금빛 손가락, 녹색의 눈, 위대한 부드러움 따위이다. 그런 이미지의 그림 옆에 그녀는 광인이 낙서하듯, 연결되지 않는 문장으로, 오직 디에고 리베라에 대한 환상을 채워놓았다.

시간과 마술의 세계를 벗어나 당신의 두려움, 당신의 고뇌, 당신의 뛰는 맥박, 그 속에 내 자신이 덫에 걸린 듯 갇혀 있다는 느낌, 이 혼란과 광기…… 당신을 그리고 싶지만 색깔을 찾을 수 없습니다. 위대한 당신을 표현하려니 너무나 많은 색깔이 나를 혼란케 합니다. 디에고. 크롬빛. 나는 당신의 색깔을 입었고, 당신은 나를 바라본다. 1922년부터 영원히. 지금 1944년. 그 모든 시간을 함께 산 후에도 맞부닥치기를 바라는 그 욕망 하나로 어떤 것으로도 막을 수 없는 이 전율, 내 부서진 몸 속으로 흐른다. 디에고, 나의 아기, 당신은 매일, 매순간 내 몸에서 새롭게 태어나는 나의 아기.

일기 속의 그림은 대부분이 욕망의 대상과는 거리가 먼 누드 자화상이다. 피카소풍의 반괴물 여인, 여러 개의 팔과 다리, 머리·눈·귀·성기……가 달려 있기도 하다. 자신의 잘린 발, 다리와 몸뚱이가 각각 따로 뒹군다. 리베라에 대한 끓

어오르는 사랑, 원시적 욕망의 굶주림, 소유욕·배신감·존경심, 그리고 세 차례의 유산과, 사춘기 시절부터 꿈이었던 그의 아기를 끝내 가질 수 없는, 그리고 그에게 육체적으로 완전한 파트너가 될 수 없다는 절망과 비탄, 일생 8개의 딱딱한 겹겹 정형용 코르셋 안에 갇혀 사는 고통 등이 동반된 단어들과 함께 섬뜩하게 다가온다.

파리 패션계의 시선을 멈추게 하는 화려한 옷차림, 보라색·녹색·노랑색의 손톱과 열 손가락에 과장된 액세서리, 걸쭉한 웃음과 유머, 줄담배와 술…… 그 모든 사치와 과장이야말로 그 화려한 겉치장 아래 시시각각 통증으로 고통당하는 부서진 몸에 대한 보상 심리였을 것이다. 그녀는 자신의 음주벽에 대해 늘 농담조로, "내 고뇌를 술독에 빠뜨리려고 했는데, 나중에는 그놈들이 수영까지 배운걸" 하고 내뱉곤 했다. 칼로와 자주 술자리를 함께한 남자 친구 말에 의하면 그녀는 "여자 중에서 가장 재치 있고 풍부한 언어와 또 가장 음란하고 추잡한 입을 가진 여자"였다.

리베라는 자주 친구들에게 칼로가 자기보다 우수한 화가라고 극찬을 했다.

이 연약하고 예민한 날개가 찢긴 나비. 알에서 번데기로, 그리고 드디어 찬란한 검은 보석의 날개를 다는 순간 찢긴 그 날개. 또다시 찢기고 찢기는 고통을 죽음까지 딛고 살아온 칼로, 진실·현실·잔인함. 그 고통의 울부짖음과 인내. 한 여자의

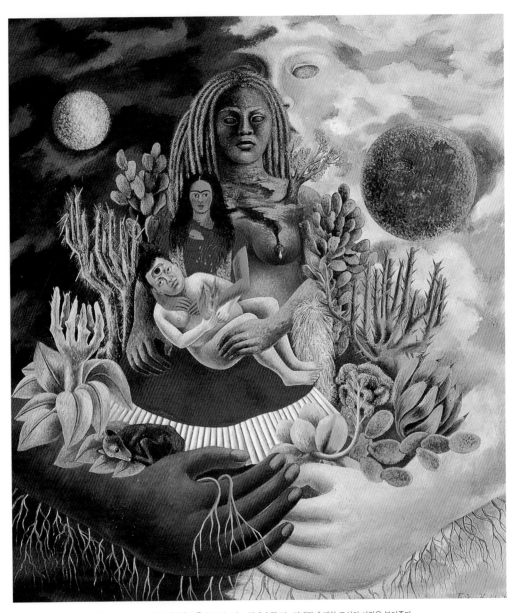

「우주, 지구(멕시코), 나, 디에고, 그리고 졸로틀의 사랑의 포옹」(1949). 이 그림에서 칼로는 리베라에 대한 모성의 사랑을 보여준다.

그 처절한 고통의 시를 그처럼 적나라하게 캔버스에 옮겨놓은 전례가 없다.

지난 20여 년 멕시코 현대 미술을 돌아볼 때 프리다 칼로의 그림은 조잡한 귀금속들 속에서 다이아몬드처럼 빛난다. 간결 명료하고 힘찬 선, 분명한 형태와 면으로 처리된 그녀만의 독특한 현실은 작은 화면이지만 참으로 기념비적 힘과 깊은 차원을 가진다.

칼로는 내가 가장 존경하고 신뢰하는 나의 비평가이다.

칼로는 자신에게 잔인한 현실의 파편들과, 멕시코 원주민의 전설과, 화려한 색채를 혼합하여 뭔가 낯설고 환상적이며 묘한 분위기를 가진 그녀만의 독특하고 새로운 초현실적 우주를 만들었다.

칼로의 그림이 하나같이 그 내면의 센세이션, 정신 상태, 그리고 삶에 대한 그녀만의 개인적 반응이라면, 리베라의 거대한 벽화는 칼로의 육체와 같이 아름답고 상처투성이인 멕시코 역사의 드라마와 혁명의 이념을 조국의 전설·추억, 아름다운 산천을 배경으로 서사적이며 객관적으로 다루었다. 혼자 그림을 배운 칼로의 스타일이 그녀의 절박한 현실감에서 창조되었고 그녀는 그림을 그리는 날보다 그리지 않는 날이 더 많았다면, 리베라는 유럽 마스터들의 많은 스타일을 모두 차용

하며 철저한 직업 의식과 초인간적 힘으로 그림에 몰두했다.

숙명적 동지요 부부, 사랑과 질투의 결합

리베라의 그림은 조국의 사회적 현실을 반영하고 그의 정치
적 이상을 통해 민중에게 조국의 빛나는 미래를 보여주려 한
다. 그는 또한 그의 거대한 화면에 비등할 만한 야망에 부풀어
그림에 임했다. 한편 "그림은 내 삶을 완성시켰다. 나는 세 아
기를 잃었고, 그림이 나의 모든 고통과 상실을 보상해주었다"
라는 칼로의 말에서 보다시피 그녀에게 그림 그리기란 일종의
고통과 상실의 보상 행위였다.

칼로가 고통·죽음·탄생을 마치 그녀만이 겪는 일인 듯 철
저히 주관적인 눈으로 보았다면, 리베라는 칼로와의 사이에서
태어난 아기의 죽음, 혁명가의 죽음 등을 거시적 관점에서 대
자연의 섭리로, 미래를 향한 역사적·사회적 변혁에 필요한
단계로 보았다. 칼로는 리베라를 자신의 남편 또는 사랑하는
남자로 그렸는데, 리베라의 여러 벽화에 나오는 칼로는 정치
적 영웅의 상징으로 표현되었다.

샌프란시스코 벽화 작업 중 뜻밖에 칼로와 재결합한 리베라
는 그 벽화에 애초에는 계획되지 않은 칼로의 초상을 그려넣
었다. 「북미 대륙 남과 북의 예술적 표현의 결혼」이란 긴 제목
의 벽화에서 남쪽 멕시코가 가진 활력의 상징으로서, 칼로는

썩어가는 다리와 극심한 육체적 고통 속에서
곧 다가올 죽음을 예감한 칼로가 리베라에게
그 몸을 의지하고 있다.

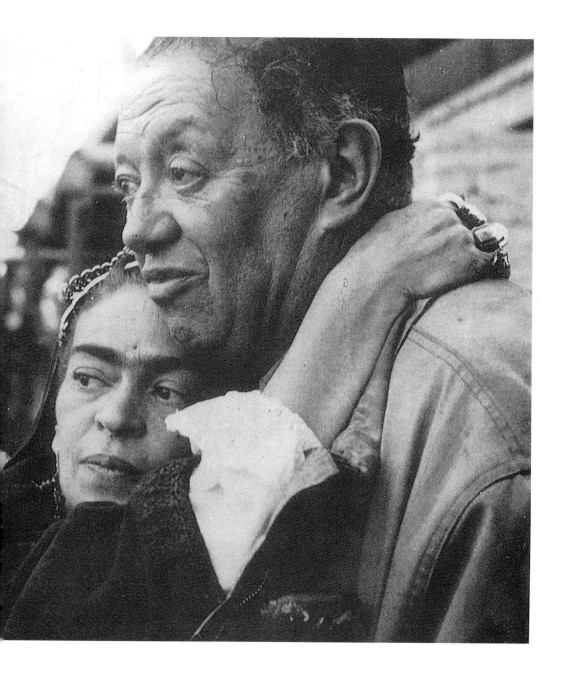

아름다운 멕시코 전통 의상을 입고 손에 화가의 팔레트를 쥐고 있는 모습이다.

십만여 명 관람객을 끌어모은 샌프란시스코 벽화는 54세 리베라의 명성과 인기를 그 절정으로 상승시켰다. 멕시코 내 커미션도 다시 밀려오고, 멕시코 최고 예술대학 교수로 임명받았으며, 그해 발족한 멕시코 국립예술원의 최초 멤버가 되는 영예를 안았다. 멕시코의 투우가 붉은색을 향해 미친 듯 달려가듯, 리베라는 다시 초인간적 정열로 그림에 몰두했다. 그 시기에 그린 그림 중에는 파블로 네루다의 장편 서사시 『모든 이를 위한 노래 *Canto general*』의 표지와 삽화도 있다.

리베라가 66세 되던 해, 그러나 뜻밖의 불행이 다가왔다. 암 선고를 받은 것이다. 마치 그가 부정한 신의 징벌이듯, 그의 암은 암 중에도 희귀한 성기암이었다. 그 7년 전 그의 부모님이 둘 다 암으로 같은 해에 죽었을 때 암이 유전적임을 알고 있던 리베라는 한때 절망을 느꼈으나 곧 일에 몰두하여 암에 대한 불안을 잊고 있었다.

리베라 담당 의사는 암세포가 몸 안으로 더 퍼지지 않게 하기 위한 가장 좋은 처방은 성기를 절단하는 방법이라고, 참으로 끔찍한 제안을 해왔다. 그는 의사의 제안에, "모든 책임은 내가 질 테니 거기에는 손대지 마십시오. 내 생애 중 남자가 가질 수 있는 가장 큰 즐거움을 준 그 부분을 잃느니 차라리 암으로 죽어버리는 쪽을 택하겠소" 하고 완강히 거절했다. 리베라는 회고록에서 그 당시의 상념을 허심탄회하게 털어놓았다.

운명의 장난 같았다. 마침 그때 나는 '멕시코 의학의 역사'를 주제로 라자 병원의 벽화를 제작 중이었고, 벽화 왼쪽에 생명의 나무를 상징하는 황록색의 거대한 성기를 그린 참이었다. 내가 창조해놓은 그 이미지를 부러운 눈으로 올려다보며 나는 나도 모르게 중얼거렸다. "이제 나는 끝이구나. 더 이상 섹스를 할 수가 없다니. 아! 그 황홀함의 절정을 다시 즐기기에는 이제 난 너무나 나이 들고 병들어 있으니……"

리베라는 그러나 성공적 방사선 치료 요법으로 기적적으로 암세포의 번식을 막을 수 있었다.

그즈음 칼로의 건강도 눈에 띄게 나빠지고 있었다. 1954년 칼로는 차츰 썩어들어가는 다리와 척추에 7차례의 수술을 받으며 아홉 달 동안 입원 생활을 했다. 프리다가 고통과 절망 속에서 죽고만 싶다고 흐느껴 울 때마다 간호원은 리베라에게 연락을 했고, 리베라는 그 길로 일손을 멈추고 프리다에게 달려갔다. 프리다가 평화롭게 잠든 뒤에야 그는 다시 작업장으로 가곤 했다. 그 당시 리베라는 피로에 지쳐 높은 사다리 위에 앉아 벽화를 그리는 동안 조는 시간이 잦기도 했다.

그해 칼로는 47세로 고통스러운 삶을 마쳤다. 병원측은 칼로의 사인이 폐 기능 소진이라 밝혔으나, 대부분은 자살이라고 믿었다. 리베라는 이를 두고 회고록에 다음과 같이 기록했다.

1954년 7월 13일은 내 일생 가장 큰 비극의 날이다. 나는 나의 프리다를 영원히 잃었다. 그림 그리는 일 외 프리다를 사랑한 것이야말로 내 생애에 가장 행복한 부분임을 깨닫기에는 이미 늦었다. 그러나 나에게 또다시 기회가 온다 해도 프리다에게 상처를 주고 괴롭혔던 나의 바람기를 고치지는 못할 것이다. 모든 사람은 그가 사는 그 사회의 산물일진대, 나 자신 그 중의 하나일 뿐이다. 나에겐 도덕이란 어휘는 존재하지 않으며 나는 내가 가질 수 있는 모든 쾌락의 기회를 만끽했다. 사랑하는 사람일수록 상처를 주고 싶은 충동을 느꼈다. 가엾은 프리다는 참으로 혐오스러운 나의 그런 특성의 희생양이었다.

리베라는 칼로의 장례식에 모인 많은 군중 앞에서 그녀의 관 위에 이제는 불법화된 멕시코 공산당의 당기를 덮어 칼로와 자신의 당에 대한 충성을 맹세하며 시위까지 벌여 큰 물의를 일으켰다. 리베라의 그런 저돌적인 행동에 감복한 공산당은 드디어 25년 만에 리베라의 재입당을 허락했다.

칼로 사망 9개월 뒤 리베라의 성기암이 재발되었다. 그러나 여자의 애정 없이는 살 수 없는 리베라는 오랜 친교를 나눈 출판인 엠마와 결혼했고, 그로부터 2년 뒤 71세로 '근대 멕시코의 가장 전설적 인물'로 숨을 거두었다.

리베라는 죽은 뒤 그의 뼈를 칼로의 뼈와 섞어 합장해달라는 유서를 남겼으나, 멕시코 정부는 그를 영웅 대접하는 의미에서 멕시코 역사에 남을 유명 인물에게 묘역이 허락되는 '유

명 인물의 묘'에 안장했다. 리베라의 마지막 유언은 비록 실현되지 않았으나 칼로의 애절한 사랑의 절규는 영원히 그 옆을 떠나지 않으리라……

칼로는 그의 일기에서 자신의 '영원한 동반자'인 리베라를 두고 다음과 같이 절규했다.

왜 나는 그를 나의 디에고라고 부를까?
그는 이전에도 이후에도 내 소유가 아니며, 다만 그 자신에게 속할 뿐인데.
디에고 시작/디에고 창조자/디에고 내 아기/디에고 내 애인/디에고 화가/디에고 '내 남편'/디에고 내 친구/디에고 내 어머니/디에고 내 아버지/디에고 내 아들/디에고=나=/디에고 우주/하나 안에서 변화 무쌍함

디에고 리베라와 프리다 칼로, 그들의 파란만장하고 다채로웠던 삶의 여로는 그들이 남긴 그림 속에 살면서 멕시코의 정신적 풍경화의 일부가 되었다. 마야 문명의 유적과도 같이 그들은 멕시코의 가장 뜨거운 화산으로 남아 멕시코의 전설이 되었다. 그들의 그림은 멕시코의 전설에 다채로운 색깔을 입혔고, 그 색깔은 다시 그들 자신의 새로운 전설을 채색했다.

20세기 미술을 관통한 쌍두마차
—— 마티스와 피카소

한 시대에 맞선 두 천재

20세기 미술사에서 가장 빛나는 두 별 **피카소(Pablo Picasso, 1881~1973)**와 **마티스(Henri Matisse, 1869~1954)**, 그 화면 뒤에 숨겨진 두 거장 사이의 드라마는 그들의 비상한 창조 능력과 의지를 다시 한번 일깨워주고, 그들의 화면은 인간적 차원에서 더욱 생생하게 닿아온다. 반세기에 걸친 그들 사이의 선망 · 존경 · 질투 · 반발 · 경쟁 의식 · 보호 의식 · 사랑은 화면을 통한 신랄하고 날카로운 대화와 서로를 밀고 당기는 침묵의 게임으로 표현되었다.

그들은 모든 비평가를 철저히 무시했으나, 상호간의 비평은 오히려 특권인 듯 신중하게 받아들였다. 그리고 그 비평 또는 동의 · 지지는 암호처럼 화면을 통해서만 표현되었는데, 그런 응답 · 응수가 때로는 10년, 20년이 걸리기도 했으며 때로는 고의적인 왜곡 · 무언 · 무시 자체가 응답이기도 했다.

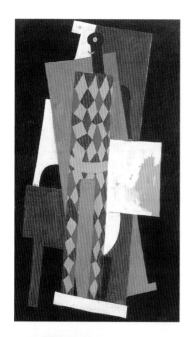

위: 피카소, 「광대」(1915).
아래: 마티스, 「금붕어와 팔레트」(1914~15). 여기서
그들은 서로의 독창적인 시각 언어를 차용하고 있다.

추상 미술을 제외하면 20세기 전반의 미술사는 마티스와 피카소로 요약할 수 있다 해도 과언이 아닐 것이다. 즉, 피카소가 마티스에게 응수함은 피카소가 아닌 모든 것, 피카소로부터 근거하지 않는 모든 것에 대한 질문과 해답이었고, 마티스 역시 그러했다.

그들의 추상 미술에 대한 극단적 혐오, 과거의 전통 미술을 현대의 삶 속에서 되살려야 한다는 강박관념은 12년의 나이 차이에도 불구하고 같은 세계에 속한다는 동지 의식을 심어주었다. 그런 점에서 그들 사이의 대화는 개인적 차원을 넘어 사실주의 미술 역사에 관한 제반 이슈와 문제점을 다루는 모범 틀이기도 하다.

지금까지 사실주의의 모든 기존 개념과 형태를 파괴하고 일그러뜨리는 큐비즘이 궁극적으로는 추상으로 도달할 수밖에 없다는 위험성 때문에 큐비즘으로부터 몸을 도사리던 마티스는 1915년 「금붕어와 팔레트」에서 마침내 큐비즘을 시도하기에 이르렀다. 사물의 단순화, 화면의 분산·확장 등 자신의 언어를 유지하면서 큐비즘의 언어를 차용한 그림이다.

그 몇 달 뒤 화상을 방문한 마티스는 거기에서 피카소의 최근작 「광대」와 「초록의 정물」을 보았다. 애매한 표정으로 오랫동안 「광대」를 바라보던 마티스는 드디어 "지금까지 피카소가 그린 것 중 가장 뛰어난 그림"이라고 말하며 덧붙여 "내 「금붕어」를 그가 드디어 이해하고 있는 것 같

다. 그러나 내 그림「주홍색 작업실」에 대한 언급인 것 같은
「초록의 정물」은 아름답지만 아무런 의미가 없는 그림이다"라
고 일축해버렸다. 즉 피카소의「광대」는 마티스의「금붕어」에
대한 응답 도전으로 "나도 당신을 이해하며, 당신의 언어를
내 그림 속에 소화해낼 수 있다"고 말하는 듯하다.

　1916년 마티스가 피카소의 '합성 큐비즘,' 다시 말해 색과
윤곽선의 분리를 인용한「석고 흉상과 정물」에 대해 피카소는
그로부터 16년 뒤「정물 : 흉상과 그릇, 팔레트」에서 그 주제
와 모티프는 물론 전체적 구성과 색상을 그대로 인용하고 있
다. 여기서 피카소는 마티스의 분산적 구도를 자신의 중심 잡

왼쪽: 마티스,「**석고 흉상과 정물**」(1916). 마티
스가 자신의 스타일 안에 큐비즘 언어를 시도해
본 그림이다. 즉, 큐비즘에서 접속사 같은 역할
을 하는 색채화는 독립적인 선을 인용, 서로 연
관성 없는 많은 요소들이 오히려 화면을 확장시
키고 변동하는 듯하다.

오른쪽: 피카소,「**정물: 흉상과 그릇, 팔레트**」
(1932). 마티스의 회고전 직후, 그 16년 전 마
티스가 큐비즘을 시도한 화면에 대한 응답으로
피카소는 여기서 흉상과 과일을 강조하며 마티
스의 흐트러진 화면을 중심으로 모으고 있다. 또
한 생명 없는 흉상과 살아 있는 과일(마티스의
꽃)과의 대조를 더욱 강조하고 있다.

힌 화면으로 옮겨놓으면서 마치 '이렇게 한다면?'이라는 하나의 도전 또는 제시로 뒤늦게 묻고 있는 듯하다.

마티스는 그의 스승 세잔이 쿠르베의 지대한 영향과 그로 인한 많은 제한에서 벗어나려 했던 고통을 잘 알고 있었다. 이론에 대해 거의 강박관념을 가졌던 마티스는 세잔의 격언이었던 '마스터의 영향을 경계하라'는 말을 늘 인용하면서 마스터의 기법을 모방할 때 그 사람을 질식시키고 무력하게 만드는 보이지 않는 장애막이 그 부위에 형성되기에, 이 점은 아무리 여러 번 강조해도 모자란다고 했다. 그 자신 세잔의 영향에 대해 늘 방심치 않았고 그를 직접 방문하는 일에조차 신경을 곤두세웠다. 그래서 그의 스승을 능가하고자 하는 야심과 자신의 길을 찾는 방편으로 고안해낸 것이 서구 문화와 미술과는 거리가 먼 아프리카의 원시적 요소, 그리고 가장 먼 고대 문명과 그 신화를 통한 멀고도 험한 탐색의 길이었다. 마티스에게 '영향'은 오히려 거기에 맞서고 도전하고 대응하려는 의지와 방법을 모색하는 길을 열어주는 긍정적 요소가 될 수도 있으나 거기에는 누구보다 강인한 의지력과 노력이 동반되어야 함을 알고 있었다. 그런 의미에서 탱고 춤을 추듯 밀고 당기는 그들의 게임은 서로의 영향권을 벗어나 자신을 찾으려는 필사적 투쟁에 필요불가결한 도구임을 서로가 잘 알고 있었다.

피카소 역시 '영향'을 경계했다. 때로는 고의적으로 마티스의 그림을 그릇된 방향으로 해석했고 그런 반항적 자세와 게

임은 그를 '영향'에 대한 불안과 초조로부터 벗어
날 수 있게 했다. 「아비뇽의 처녀들」을 선보인 직후
시인 아폴리네르와의 인터뷰에서 피카소는 '영향'
에 대해 다음과 같이 말했다.

"나는 한 번도 다른 사람의 영향을 피한 적은 없
다. 그건 오히려 소심하고 비열하며 불성실한 자세
라고 생각한다. 예술가의 개성은 다른 예술가들의
개성과 맞서고 부딪치면서 감수해야 하는 투쟁을
통해 자기 고집을 내세우는 동안 개발된다. 그 투쟁
이 치명적이거나 개성이 그 앞에 넘어진다면 그건
운명일 뿐이다."

피카소의 아폴리네르 시집 『야수』(1907)의 삽화
는 그 1년 전 출판된 마티스의 석판화 시리즈에 대
한 도전인 듯하다. 형태의 정수가 두서너 획으로 단
숨에 그려진 듯한 마티스의 비상한 재능에 "그래?
나도, 아니 나는 단 한 선으로 어떤 형태도 표현해
낼 수 있어"라고 말하듯, 끊어지지 않는 선으로 야
수들의 형태를 포착하고 있다. 단 한 획으로 어떤
형태도 묘사해낼 수 있다는 그의 자신감과 집념은
드디어 18년 뒤 발레의 무대 장치를 위한 판화 시

위: 마티스, 「**목걸이를 한 누드의 뒷모습**」(1906). 몇 줄의 간결한 선으로 여인의 윤곽을 포
착하고 있다.
아래: 피카소, 「**아폴리네르 시집 『야수』의 삽화를 위한 스케치**」(1907). 마티스의 선의 경
제적 사용법을 강조하며, 끊기지 않는 하나의 선으로 모든 형태를 묘사하고 있다.

리즈에서 그 선을 보였다. 그뒤 캔버스를 떠나, 수많은 책과 시집의 삽화를 통한 그들의 대화와 경쟁은 서로의 한계에 도전하며 새로운 시각적 영역을 열어준다.

용호상박, 지성과 감성의 대립

　어릴 적부터 그림에 뛰어난 재능과 관심을 보였던 그들은 그 모든 그림 하나하나에 대한 상세한 기억을 간직하고 있었다. 그들이 그림에 임하는 상반된 자세는 그 상반된 화면에 그대로 반영되고 있다. 마티스가 지각·감각으로 그렸다면 피카소는 날카로운 지성·비판·분석으로 그렸다. 예를 들어 마티스가 생굴 그림을 그릴 때는 끝날 때까지 수시로 방금 껍질을 연 싱싱한 생굴을 바꾸어가며 그렸다. 그가 표현하고자 한 것은 생굴의 모양새가 아니라 그 싱싱함이 돋우어주는 식욕이었다. 물고기를 그릴 때는 방금 어부가 그물망에서 모래사장 위에 쏟아놓은 물고기들의 미끈하고 햇빛에 번득이는 몸뚱이들이 이리저리 꿈틀거리는 상태를 유지하기 위해 계속 물을 뿌려가며 그렸다.

　마티스는 인체를 그릴 때도 마찬가지로, 모델의 모습보다는 그 모습에서 전해 받는 자신의 모든 지각·센스를 표현하고자 했다. 한번은 야심작을 그리던 중 그 모델의 급작스러운 변화에 대한 고충을 아들에게 털어놓았다.

"유감스럽게도 열여덟 살의 그 아름답고 순진한 시칠리아 시골 처녀가 방금 미인 선발 대회에서 우승을 했단다. 그녀는 우쭐해져 나이트클럽 댄서로 일하려고 룸바 따위의 요상한 춤을 배우러 다니고 있어 보기만 해도 즐겁고 터질 듯 싱싱한 과일같이 아름다웠는데 요즘은 매일 밤늦게까지 파티에 나가는지 그 건강하고 아름다운 향기와 색깔을 잃었다. 이제는 그녀에게서 사라져버린 바로 그런 젊음이 내 그림의 주제였으니 앞으로 어떻게 이 그림을 계속할는지 막막하구나!"

반면 피카소의 스타일은 완전히 달랐다. 그는 눈앞의 대상에서 받는 인상을 일단 어떤 암호·부호·은유 등으로 바꾼 다음 실체의 모델을 떠나 그 머릿속에 남아 있는 기억을 그렸다. 이런 점은 특히 그의 초상화에서 두드러진다. 피카소는 당시 그의 아내 프랑수아즈의 초상을 수없이 많이 그렸지만 실제로 그녀는 두 번의 포즈를 취했을 뿐이다. 그것도 첫번 포즈는 실패로 모든 드로잉을 찢어버렸고 두번째는 누드 포즈를 원했다. 뒷날 이를 두고 그녀는 말했다. "파블로(피카소)는 몹시 긴장되고 어딘가 깊이 몰입된 상태로 3~4미터 거리에서 잠시도 눈을 떼지 않고 나를 뚫어지게 바라보았다. 그는 연필이나 종이도 들고 있지 않았다. 그런 상태로 아주 오랜 시간이 흐른 다음 드디어 나에게 입을 열었다. '내가 그리고자 하는 것을 보았으니 이젠 옷을 입어도 좋아. 그리고 다시 포즈할 필요도 없어' 하고 말했다. 다음 몇 달에 걸쳐 파블로는 내 초상만을 그렸다. 다양한 상징적인 표현으로 내 모습을 그리고

또 그렸는데 항상 계란 형태의 달·화초·꽃 모습으로 되돌아
오곤 했다. 파블로는 거의 신경질적으로 나에게 설명했다.
'날 보고 어쩌란 말이오! 당신의 모습이 그렇게밖엔 표현되
어지기를 원하지 않으니.'"

　또 하나의 에피소드는 1906년 25세의 피카소가 미국의 여
류 작가 거트루드 스타인의 초상을 그릴 때 일이다. 피카소는
바쁜 모델을 몇 달을 걸쳐 앉혀놓고 작업을 했으나 도무지 그
녀의 얼굴이 맘에 들지 않아 모두 지워버리곤 스페인으로 휴
가 여행을 떠났다. 그 여행 중 우연히 본 고대 조각품에서 그
는 드디어 스타인의 얼굴을 보았다. 파리로 돌아오는 즉시 그
는 모델 없이 그녀의 얼굴을 단숨에 그려넣었다. 그것은 하나
의 일그러진 마스크였다. 그 이후부터 피카소는 모델로부터
자유로워졌고 그의 은유적 시각 언어가 개발되기 시작, 그 다
음해에 그린 「아비뇽의 처녀들」은 물론, 그 이후 큐비즘 화면
에서 그 요소를 적극적으로 탐구해나가면서 차츰 그의 '독단
적 사인 sign 언어'를 발전시켰다.

　글의 문장에서 어떤 사인 언어·은유가 그 전후 문맥의 상
관성 안에서 의미를 갖듯, 피카소는 사실주의를 떠나지 않는
화면 안에서 적절한 공간 배치를 통해 그런 사인 언어를 실현
했다. 얼굴을 그릴 때 얼굴을 이루는 모든 요소들—눈·코·
입·귀 등을 따로 떼어 원래의 위치에서 멋대로 다시 배치를
해놓아도 그것은 역시 하나의 얼굴로 읽혀진다.

　피카소는 자전거의 손잡이와 안장을 이용해 스페인 투우사

의 모습을 그리거나 맥주잔과 그 유리잔의 손잡이를 바이올린 몸체와 그 그림자를 이용해 인체 또는 어떤 사실적 이미지도 추상까지 가지 않으면서 은유적으로 묘사할 수 있다는 그 사인 언어의 가능성을 탐구해나갔다.

선망과 경쟁 의식의 암투

1912년, 큐비즘이야말로 가장 앞선 현대 미술로 찬양을 받으면서 피카소가 그 기수로 군림했다. 뒷전으로 밀린 마티스는 몹시 심기가 상해 파리를 떠나 두 차례 모로코로 여행을 다녀온 뒤 드디어, 그 역시 큐비즘을 시도하기에 이르렀다. 4년에 걸쳐 「강변에서 멱감는 여인들」「석고 흉상과 정물」「피아노 레슨」 등 그림에서 피카소의 큐비즘을 자신의 화면에 소화하려 했다. 그러나 큐비즘 구성 요소인 사인·기호들의 은유적 이동에서 유발되는 혼동과 해석의 다양성, 그리고 그런 언어가 내포하고 있는 추상적 성격에 위험과 거부감을 느꼈다. 1916년의 「피아노 레슨」을 다시 그린 「음악 레슨」은 큐비즘과의 작별과 다시 자신의 세계로 돌아왔음을 선언하고 있으며, 그 후 10여 년 동안 피카소와의 접촉과 대화를 피하면서 자신의 언어 개발 즉, 풍부한 장식적 요소의 기능과 가능성에 몰두했다. 마침 피카소가 큐비즘을 일단 접어두고 다시 신고전주의 화면으로 되돌아간 시기였고, 그래서 어느 때보다 마티스

마티스, 「피아노 레슨」(1916). 큐비즘에 반발하던 마티스가 드디어 큐비즘을 시도한 그림 중 하나

에게 가까워지고 있었기에, 자신을 이해하는 단 한 명의 파트너가 그 오랜 시간 동안 무관심 속에 떠난 사실에 괴로워했다.

1926년, 피카소의 개인전 직전에 마티스는 그 딸 마르게리트에게 보낸 편지에서 "피카소를 만나본 지 오래다. 그를 다시 만나볼 의향은 없다. 그는 마치 매복한 도적과도 같다"라는 쓸쓸한 감정을 표현했다.

이제는 젊은 비평가, 아방가르드와 부호 수집가 등 미술계의 총아로 마티스 그림보다 훨씬 호가로 매매되고 있었음에도 불구하고 왜 피카소는 60세를 바라보는 마티스를 아직도 떨쳐 버릴 수가 없었을까?

피카소가 내일의 미술의 문을 열어 주는 영웅으로 환대받는 동안 마티스는 차츰 '참조' 정도, 그나마 최근작은 아예 무시되고 야수파 시절의 초기 작품만 언급되어 그 명성을 겨우 유지하고 있었다. 한편, 피카소는 초기 큐비즘 시절의 동료들로부터 더 이상 배울 점이 없음을 일찍이 느꼈고, 그의 큐비즘이 그가 극단적으로 경멸하는 추상으로 기울어지지 않도록 항상 염두에 두고 있었다. 또한 그는 앵

마티스, 「회색 퀼로트를 입은 시녀」(1953~27). 피카소의 절정기 중 그린 그림 가운데 하나로 마치 '너의 그 눈부신 창의력으로도 이런 그림은 못 그릴 것이다' 라고 말하는 듯, 마티스만이 해낼 수 있는 풍요로운 색깔의 잔치가 눈을 부시게 한다.

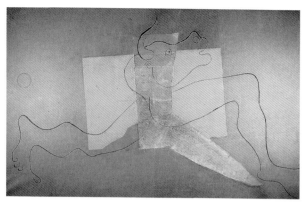

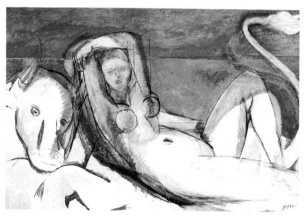

위 왼쪽: 피카소, 「**푸른 곡예사**」(1929).

위 오른쪽: 피카소, 「**미노타우로스**」(1928). 마티스 무희들의
움직임을 연상시키는 신화적 괴물에서 다시 마티스와의 대
화를 모색하고 있다.

아래: 마티스, 「**유로파의 유괴**」(1927~29).
피카소의 미노타우로스에 대한 응수로 보이는 이 그림에서
마티스는 신화의 광폭적인 황소를 오히려 양순해빠진 양처
럼 묘사했다(이 그림을 위한 3천여 장의 스케치가 당시 그의
화실을 덮고 있었다고 한다).

그르 스타일의 환상적 화면이라든가 부르주아 질서의 복귀를
시도하던 자신에게 새로운 방향을 제시해주었던 초현실주의
역시 아폴리네르의 죽음과 함께 떠난 지 오래되었지만 여전히
그들의 기수로 끈질기게 접근해오는 앙드레 브르통과 자신의
예찬을 일생 일대의 사업으로 삼고 있는 제르보스 등에게 커다
란 부담감을 느끼고 있었다.

절정으로 치닫는 피카소 그늘 아래서 조용히 새로운 방향을

모색하던 마티스의 신작들은 피카소에게만 급급한 평론가들의 눈에 뜨이지 않았다. 그러나 피카소만은 두 눈을 부릅뜨고 마티스 화면의 작은 변화들을 주시하고 있었다.

피카소의 「미노타우로스」는 침체에 빠져 있는 마티스를 자극하고 다시 상호간의 대화를 되살리고자 하는 그의 심경을 보여준다. 즉, 피카소에게는 늘 편하지 않으나 마티스가 즐겨 쓰는 신화의 주제라든가, 마티스의 무희들과 같이 끊어지지 않은 한 선으로 하늘로 날아갈 듯 뛰어오르는 괴물의 모습을 보라는 듯 자신의 큐비즘에 핵심적 요소, 즉 면·색·형태의 분리를 극단적으로 강조해 대립시키고 있다. 그의 「곡예사」 시리즈는 피카소의 예의 확고한 중심과 초점이 없고 대신 곡예사의 넘치는 에너지가 마치 화면 밖으로 터져나갈 듯 확산된 구도에서 마티스의 한 면을 엿볼 수 있다.

마티스, 다시 일어서다

피카소의 도전과 함께 일련의 기대하지 않았던 일들, 즉 미국으로부터의 커다란 벽화 주문, 말라르메 시집 삽화, 대대적인 마티스 회고전, 미국의 카네기 대상 수상 등에 자극을 받은 마티스는 다시 예전의 왕성했던 창의력을 되찾았다.

새삼스레 떠들썩하게 모든 관심이 마티스에게 쏠렸다. 피카소도 이에 질세라 '마티스 회고전'으로 관람객들이 몰려들고

있는 동안 급작스럽게 서둘러 카탈로그도 준비하지 않은 채 '피카소의 최신작' 전시를 시도했다. 그 전시에는 단 4점의 근작이 전시되었고, 모두 마티스풍의 눈부신 원색과 스테인드 글라스와도 같은 굵고 검은 선들이 구불구불 그 색채면을 감싸고 있다. 이 전시는 "마티스의 근사치에 불과하다"라는 악평과 함께 비평계의 침묵 속에서 조용히 문을 닫았다. 그러나 그렇게 떠들썩했던 마티스의 회고전은 현실적으로 마티스가 이제는 지난 과거의 유물일 뿐임을 다시한 번 아프게 상기시켰고, 마티스가 그런 사실주의 화면을 그릴 수 있었던 것은 오히려 큐비즘에 대한 그의 반발과 도도한 자세가 그 원동력이 되었으며, 그런 맥락에서 피카소의 예찬을 동반했다. 그러나 피카소만은 마티스의 회고전에서 깊은 감명을 받았다. 이것은 그가 그해에 만든 조각 중 마티스의 「자네트」 시리즈와 「티아레」 흉상을 연상시키는 「여인의 두상」「여인의 흉상」으로 알 수 있다. 즉, 일찍이 마티스가 자신의 큐비즘 언어의 접목 방법을 인용한 그의

마티스의 작품들. 위: **「자네트 V」**(1913), 아래: **「티아레」**(1930). 피카소가 큐비즘 스타일을 위해 고안해낸 접목 방법——즉 기존 형태들(여인의 이마와 코를 이루고 있는 두드러진 숟가락 형태)를 여기저기서 끌어와 콜라주와 같이 붙여 다시 새로운 이미지를 만들어내는——을 인용하고 있다.

피카소의 작품들. 왼쪽: 「여인의 두상」(1931), 오른쪽: 「여인의 흉상」(1931). 여기서 피카소는 일찍이 마티스가 인용한 자신의 큐비즘 언어를 강조하고 있다.

조각에 대한 노골적인 응답으로 기존 형태의 인용과 재배합을 더욱 강조하고 있다. 피카소는 또한 색채의 배합과 조화에 있어 도저히 마티스를 따라갈 수 없음을 새삼 절감했다. 반면 색채가 상호간의 조화보다는 각 색깔이 내포하는 독립적 개성을 강조하는 수단으로 쓰일 때, 마티스의 '색깔의 마술사'와도 같은 재능은 그 의미를 잃는다는 점을 「수면」「휴식」 등에서 시도하고 있다.

피카소는 실제로 그림이란 색깔의 조화와 무관함을 노골적으로 말했다. 피카소가 한 말 중 아래의 인용문은 마티스와의 극단적 차이를 잘 대변해준다.

"작업 중 어떤 위치에 청색을 써야겠다고 이리저리 찾을 때, 마침 그 색깔이 떨어져버린 적이 얼마나 많았는지. 그럴 때면 할 수 없다고 포기하고 대신 빨강을 칠해버린다. 지성의 자만심이라고 할까! 궁극적으로 그 그림은 나 자신으로 되돌아오니까. 에고ego는 우리 뱃속에 수천 빛줄기를 뿜어내는 태양이며 그 이상 더 중요한 것은 없다. 바로 이 점이 마티스가 마티스일 수밖에 없는 단 하나의 이유이다. 그의 뱃속이야말로 태양의 수천 빛줄기로 가득 차 있다."

즉 '색채'는 화가의 에고, 자만심 그 자체이며 마티스야말로 그 에고만큼 크고 많은 색을 가졌다는 말이다.

마티스의 색종이 오려 붙이기와 피카소의 발빠른 반응

마티스는 2년에 걸친 말라르메 시집의 삽화로 다시 현대 미술계의 서클로 들어온 듯 보였다. 물론 마티스는 삽화의 한계를 절감하고 있었다. 즉 말라르메처럼, 참으로 예술적이고 훌륭한 시는 그것을 동반하는 이미지가 따로 필요치 않다고 믿었다. 그러나 하나의 탁월한 예술가가 다른 예술가의 상상력을 자극해줄 수 있다면, 그들의 시만큼 탁월한 시각적 예술을 창조할 수 있는 계기를 마련해줄 수도 있다고 믿었다.

마티스는 말라르메가 주장하던 '공백'의 중요성, 즉 말과

피카소의 「수면」(1932)과 「휴식」(1932). 마티스의 미술사와도 같은 색채의 감각에 도전하듯 색채란 궁극적으로 상호간의 배합·조화보다는 각기 그 색채가 내포하고 있는 독립적 개성을 강조하는 수단으로 쓰일 때 그 전체적 조화는 의미를 잃는다는 나름대로의 해석을 강조하고 있다.

말, 선과 선 사이의 공백을 표현하고자 했고, 나아가서 그 시각적 효과를 감안, 한쪽 페이지는 시 구절로 그리고 마주보는 페이지는 그의 삽화로 배치하여 시 구절로 이루어진 전 페이지 활자체와의 시각적 밸런스를 철저히 모색했다.

　같은 시기에 그린 피카소의 오비디우스 삽화는 전혀 그런 점을 감안하지 않은 듯, 15권으로 된 시집에는 각 권 첫 페이지에 그 절반 페이지로 그려넣은 삽화, 그리고 그 중간에 시집의 시각적 효과를 감안하지 않은 채 한 장씩 그려넣은 삽화가 보인다.

말라르메 시집의 삽화와 함께 같은 시기에 그린 미국 반스 재단의 벽화 작업은 철저히 모델에 의존하던 마티스에게 새로운 미학적 개념을 개발하는 계기가 되었다. 벽화는 그의 1910년 작 「춤」의 형태, 구도, 공간 확대 등의 기본 원칙을 극대화한 것으로 13미터 폭의 거대한 벽 공간에 성공적인 색채의 조화를 성취하기 위해서는 각 색깔에서 그 농암과 텍스처를 완전히 제거해야 한다고 판단했고, 그래서 고심 끝에 고안해낸 것이 색종이를 오려 붙이는 방법이었다.

이 벽화를 위한 스케치들은 마치 속기하듯 단 몇 줄의 재빠른 선으로 무희와 곡예사의 움직임을 포착하고 있다. 여기서 마티스는 마치 자신이 춤을 추고 곡예를 하고 있듯 그 율동적

마티스, 「춤」(1931~33). 이 벽화 작업에서 마티스는 색종이 오려 붙이는 방법을 개발했고 이후 그것은 잘 알려지게 되었다.

움직임의 순간, 생생한 느낌의 정수를 표현하고자 극단적으로 단순화된 형태의 정수만 남을 때까지 필요치 않은 선들을 하나씩 제거해나가고 있다. 즉 눈앞에 보이는 것을 전혀 사고를 거치지 않은 채 무의식이나 즉흥적 반사 작용 그대로 직접 시각적 언어로 옮기고자 한다. 수많은 스케치를 거쳐 완성된 벽화의 생동감 넘치는 율동적 리듬은 직선으로 구성된 화려한 색채의 배경 위로, 그리고 프레임 밖으로 뛰쳐나가 날아갈 듯 보인다.

당시 파리 화단은 아직 미공개된 마티스의 벽화에 대한 많은 토론과 추측, 기대로 분분했다.

마티스의 새로운 작업 방법이 처음으로 공개된 말라르메 시집이 출간된 지 한 달 이내에 그려진 피카소의 「바닷가의 구호 작업과 놀이」는 마티스에 대한 그의 뛰어난 이해와 날카로

운 관심을 잘 반영해주고 있다. 즉, 이 화면의 평면적 색조, 리듬의 변화, 형태의 상반된 구성과 드라마 등, 아직도 마티스가 극비리에 제작중인 벽화 「춤」의 모든 요소를 담고 있다.

그리고 마티스의 「춤」이 공개된 직후 그린 일련의 드로잉 시리즈는 이미 마티스의 굽이치는 곡선이 철저히 내면화되고 그 머릿속에 부각된 듯하다.

이즈음부터 피카소는 그 동안의 긴장을 풀고 가벼운 마음으로, 그리고 노골적으로 그의 단 하나 경쟁자에게 당당한 도전을 함으로써 그들의 화면을 통한 침묵의 대화가 새롭게 이어져갔다. 그 한 예로, 같은 시기에 그린 그들의 삽화 시리즈는 같은 신화·폭력의 주제를 상반적으로 표현하고 있다. 즉, 피카소가 볼라르 시집 삽화에서 보여주는 괴물은 여인을 겁탈하는 무시무시한 폭력적 이미지를 보이는데 마티스의 『율리시스』 삽화의 괴물은 피카소의 섬뜩하고 강렬한 이미지에 비해 너무나 대조적으로 나약해 보인다.

경쟁을 떠난 이해의 길목

이제 65세의 마티스와 53세의 피카소는 그 동안의 경쟁 의식을 떠나, 화면의 대화를 넘어서서 직접 서로 찾아 만나기 시작했고, 서로의 명사 위치에 대한 농담까지 하게 되었다. 어느 날 마티스가 몽파르나스의 한 식당에 들어서는 순간, 즉시 그

를 알아본 실내 전체가 감전된 듯 흥분감으로 들떴다. 모든 시선이 그에게로 모였고, 웨이터들은 서로 그를 모시려고 서둘러 마티스를 둘러쌌다. 마티스는 들으라는 듯 혼자말로 중얼거렸다.

"이 사람들이 나를 피카소로 착각하는 모양이군."

그들은 이제 서로의 작업실을 방문하며 새로운 아이디어 · 언어를 공공연하게 차용하면서 탁구 치듯 서로의 핑퐁 게임을 즐겼다.

피카소는 마티스가 즐겨 사용하는 세 가지 테마, 즉 독서에 열중하는 여인, 화가와 모델, 그리고 거울의 반사를 통한 화면 구성을 하나씩 철저하게 파고들었다. 반면 마티스는 분명 피카소의 그림 「얼굴과 정물」(1937)을 염두에 두고 그린 「황색 얼굴」(1937) 그리고 「녹색 소매의 루마니안 블라우스」(1937)에서 "나도 이제는 드디어 큐비즘의 언어, 즉 형태의 단절 그리고 윤곽과 색채의 분리를 할 수 있다"고 말하는 듯하다.

그들은 이제 서로의 언어 즉 마티스의 전체 조화를 위한 색채의 철저한 통제와 장식적 요소를 이용한 화면의 분산 확대 그리고 피카소의 이미지들의 접목, 형태의 단절과 분리, 색과 형태의 분리에 대한 철저한 이해와 존경으로 경쟁 의식을 떠나 함께 춤추듯 파트너로서 상호간의 언어를 더욱 심도 있게 파헤치고 인용하며 새로운 화면을 그릴 수 있는 활기를 불어넣어주기에 이르렀다.

제2차 세계 대전 중 그들은 나치 독일 점령하에서도 그 명

성과 경제력 덕분에 비교적 큰 어려움 없이 그 시기를 넘길 수 있었다. 물론 옛 동료들의 나치에 대한 아첨이라든가, 수시로 작업실을 침범하는 날카로운 나치의 눈이 때로는 참을 수 없이 역겨웠지만, 그들은 괴로운 침묵 속에서 작업에 정진했다.

니스에 정착하고 있던 마티스는 그곳마저 연합군의 포격이 심해지자 인근 도시 방스로 옮겼고, 이제 72세의 노장은 차츰 건강이 쇠퇴해져갔고 몇 달씩 침상 생활을 하기도 했으나 잠시도 스케치, 드로잉에서 손을 떼지는 않았다. 마티스는 그 시절 간혹 인근에 살고 있는 탁월한 인상파 화가 보나르의 방문을 즐겼고 많은 출판 언론계 방문객이 줄을 이었다. 그 와중에서도 마티스는 많은 그룹 전시와 드로잉 개인전을 했고 그 전시 방명록에는 피카소의 사인이 항상 있었다. 마티스 역시 그의 삽화와 드로잉이 출판된 책들을 항상 피카소에게 보내주었다.

전쟁 전, 서로 없어서는 안 될 존재, 그러나 경쟁의 대상이었던 그들의 미묘한 관계는 이제 수시로, 맘대로 접하지 못하는 상황에서 기억에 의존할 수밖에 없었으며, 예전의 경쟁 의식은 상호간의 그리움과 사랑으로 발전되어갔다.

예를 들어 뉴욕으로부터 날아온 풍문으로, 피카소가 미쳐 드디어 정신 병원에 갇히게 되었다는 소식을 들은 마티스는 분개해서 그를 위한 옹호 성명을 발표했다. "참으로 더럽다! 분명 파블로의 적들이 그의 비상한 재능을 질투해 조작한 거짓일 뿐이다!"

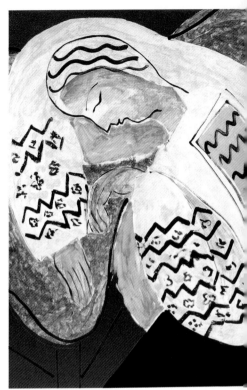

왼쪽: 피카소, 「**금발의 여인**」(1931). 오른쪽: 마티스, 「**꿈**」(1940). 피카소의 「금발의 여인」을 재해석한 그림이다.

2차 대전 당시 그들의 공통점 중 하나는 그들에게 주어진 많은 망명 기회를 단호히 거절한 점이다. "어떤 가치를 가진 사람마다 프랑스를 떠난다면 앞으로의 프랑스는 어찌 될 것인가?"라고 마티스는 한탄을 했다. 그 당시 마티스는 피카소와 서신 교환을 하면서, 상호간의 친구를 만날 때는 무엇보다 피카소의 근황을 가장 알고 싶어했고 그들의 말을 노트해두기까지 했다.

전쟁 이전 피카소의 그림 「금발의 여인」을 염두에 두고 그린 마티스의 1947년 작품 「꿈」은, 피카소의 화면에서 그 암호·기호들로 이리저리 표류하듯 떠도는 듯한 선들을 마티스 나름대로의 색채와 장식적 요소의 조화를 통해 새로운 화면으로 피카소에게 제시하고 있다.

마티스의 「조가비와 정물」(1940)은 피카소의 콜라주 방법을 응용, 색종이들을 정물 형태로 오려서 캔버스 위에 이리저리 배열해가며 그 위치를 결정한 다음 그린 그림이다. 그러나 궁극적으로 피카소의 구심적 구성과는 달리, 그 정물들은 아무런 연결성 없이 화면에 분산되어 떠도는 듯한 느낌을 준다. 피카소의 언어인 단절, 이동하는 사인들 등을 차용하되 자신의 언어인 분산·확산 안에서만 그것이 가능함을 보여주고 있다.

피카소 역시 마티스를 대면할 수 없는 상황에서 신열에도 그가 즐겨 사용하는 테마에 열중했다.

노예가 그 테마인 「여인의 좌상」 시리즈 중 9개의 화면은 전쟁 중 불안과 초조감 속에서 몇 달을 공백 상태에 빠지곤 했던 피카소에게 다시 활기를 불어넣어주는 계기가 되기도 했다. 반면, 그는 마티스의 중심이 없는 산만함을 끝까지 받아들일 수 없었고 그림 속의 사물들은 상호간의 적절한 조화 관계망과 확고한 중심 안에서 고정되어야 하며 화면 내의 공간은 확산되는 대신 그 프레임 안에 머물러 있어야 한다는 그의 신념을 굳혀갔다.

재회, 그러나 생의 갈림길

1944년 8월, 전쟁이 끝나고 이제 두 화가는 프랑스의 국보 대접을 받기에 이르렀다. 75세의 쇠약한 마티스의 조용한 생활에는 별 변화가 없었으나, 63세의 피카소는 그들의 스타로 파리의 총아가 되었다.

전쟁이 끝난 그해 파리의 권위를 자랑하는 살롱 도토메는 「해방전」이란 이름으로 전쟁 중 피카소의 작품을 특별전으로 전시해줄 정도였다. 또한 때마침 피카소가 프랑스 공산당에 입당했다는 뉴스는 전쟁 뉴스를 밀어제치고 전 신문 일면에 보도되었고, 그 다음날 문을 연 피카소 개인전 전시장에서는 그의 그림을 떼는 따위의 데모 소동까지 벌어졌다.

건강 관계로 파리의 피카소 전시를 가볼 수 없었던 니스의 마티스는 보는 사람마다 잡고 그 전시에 관해 물었다. 특히 피카소의 공산당 입적 동기에 무척 궁금해했다. 사실인즉, 피카소는 공산당의 막강한 위력에 넘어간 셈이었고, 그는 그런 권력으로부터 자유로울 수 있는 마티스의 입장을 부러워하고 있던 참이었다.

그해 있었던 런던의 빅토리아앨버트 미술관의 피카소 · 마티스 2인전이라는 야심적 기획에 대해 마티스는 다음과 같은 고백을 했다.

"그래, 한쪽은 내 그림, 그 반대편은 피카소 그림으로 진열되겠지. 그건 마치 그 지랄같은 피카소와 한 지붕 아래 사는

것과 다름없으니! 불꽃같이 강렬하고 번득이는 그의 그림들 옆에서 내 그림들은 얼마나 고요하고 잔잔해 보일지! 정의가 항상 이긴다고 믿지만, 못 믿을 게 사람들이야. 그러나 그가 과연 옳다면……?"

이러한 마티스의 불안은 명중했다. 피카소보다 더 많은 수의 그림을 전시했지만 마티스의 그림은 완전히 빛을 잃었으며

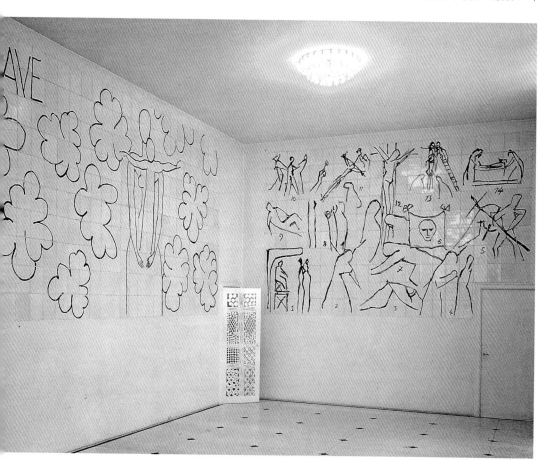

마티스의 방스 성당의 타일 벽화(1950). 마티스는 이 벽화를 위해 피카소의 앙스트와 고통에 찬 어두운 화면들을 새롭게 관찰했다.

언론계조차 피카소에게 더 많은 관심을 보였다.

그러나 같은 시기에 마티스는 파리에서 새로운 각광을 받고 있었다. 그의 전쟁 중 작품이 호화판 화보로 출판되었고, 전후 프랑스의 가장 핵심적 화랑이 될 메이트 화랑의 개관 전시에 그 첫번 화가로 마티스가 선정되었다. 니스에서 병중 자리보전을 하고 있던 마티스는 그런 중에서도 철저히 전시 계획을 관리했다. 특히 보기에는 너무나 쉽게 그려진 것 같은 그의 그림들이 한장 한장 그림마다 스케치와 습작 등 완성될 때까지의 단계를 기록한 사진들을 함께 전시했다.

이 전시는 피카소에게 깊은 감명과 영향을 주었고, 그 전시 오프닝 날 시작한 그의 투우 석판화 시리즈에 즉시 반영되었다. 그때까지 피카소의 판화 제작법은 초판의 미완성 그림이 판이 거듭됨에 따라 조금씩 부족한 곳을 손질하고 메워가는 전통적 방법이었다. 그러나 투우 시리즈는 완전히 그 반대로 초판의 매우 정교한 사실적 투우의 모습이 차츰 간결하고 단순화되면서 마지막에는 거의 알아볼 수 없는 기호와도 같은 몇 개의 선만 남는다. 이러한 단순화 과정이야말로 마티스 고유의 기법으로, 그는 이 과정을 그 전시에서 명백히 보여주고 있다.

한편, 방스 성당의 벽화 주문을 받은 마티스는 새로운 관심으로 피카소의 화면을 오랫동안 주시했다. 고난·비애 등 어두운 주제와는 거리가 먼 마티스였기에 그는 오래 전 피카소가 선물로 준 「도라 마르의 초상」의 고통으로 일그러진 얼굴

피카소, 「**도라 마르의 초상**」(1942). 제2차 세계대전 중 마티스를 그리워하며 그에게 보낸 그림 중 하나로 후에 마티스의 고통의 주제를 담은 방스 성당의 벽화 작업에 커다란 도움을 주었다.

피카소, 「**겨울 풍경**」(1950). 마티스는 방스 성당
벽화 작업 중 이 그림을 빌려와 내내 작업실 가
운데 걸어놓고 벽화의 고통의 주제를 생각했다.

과 어둡고 침울한 「겨울 풍경」을 유심히 관찰했다. "보는 사
람의 가슴을 찌르는 앙스트야말로 피카소의 영역, 그는 무엇
을 하든 그의 뜨거운 피로 임하고 맞선다"라고 피카소를 평한
마티스였다.

　마티스가 방스 성당의 벽화를 끝낼 즈음 피카소 역시 이제
는 프랑스 공산당의 당 소유가 된 12세기 낡은 옛 성당 건물
의 벽화를 의뢰받았다. 「게르니카」보다 훨씬 방대한 벽면에

잔뜩 겁을 먹은 피카소는 장 콕토에게 심경을 말했다. "만일 내가 니스에 있다면 매일 아침 마티스에게 달려갈 거야. 그리고 그에게 방스 성당 벽화 작업 중 그의 심경을 물어보겠지…… 그러나 백 평방미터 정도의 벽면 때문에 파리에서 니스로 달려갈 수도 없고……"

1954년 마티스는 85세로 눈을 감았다. 마티스는 지난 반세기에 걸쳐 피카소 예술의 뼈대를 형성하는 데 가장 큰 영향을 준 사람이요 그의 경쟁자이자 적수였고 그를 가장 잘 이해했던 단 하나의 친구였다.

마티스의 장례식조차 참석할 수 없었을 만큼, 그를 잃은 피카소의 깊은 슬픔은 다음 2년에 걸쳐 그린 일련의 그림에 잘 반영되어 있다. 마치 그 동안 그를 억제하던 그 무엇이 드디어 마티스의 죽음을 계기로 해방되었듯 마티스에 대한 심경을 화면에 아낌없이 쏟아부었다. 특히 「캘리포니아 화실」(1956) 시리즈에는 곳곳에 마티스에 대한 안타까운 그리움이 배어 있다.

그림 속의 화실 한가운데 공백의 흰 캔버스가 놓여져 있다. 그 화실 한쪽 구석에 놓여진 또 하나의 캔버스에는 마티스의 「노예」와도 같은 그림이 그려져 있다. 마티스가 즐겨 그리던 모로코 스타일의 실내와 창 너머 보이는 야자수, 마티스풍의 잎새 문양으로 장식된 커다란 문, 그림 속의 화실은 이제 마티스를 맞아들일 만반의 준비가 되어 있다. 흰 캔버스는 마티스의 손을 기다리고 있다.

피카소와 견줄, 그 극복의 정점
──윌렘 데 쿠닝

데 쿠닝(Willem de kooning, 1904~1997)은 자신의 말년 작품(1981~87)이 뉴욕 현대미술관에서 전시 중이던 1997년 3월말 92세로 세상을 떠났다. 그 전시는 날로 악화되는 치매와 고령과 싸우며 제작된 눈물겨운 40여 점의 작품을 보여준다. 모두가 같은 규격의 정사각형을 살짝 비껴난 대형 캔버스들이다. 작품은 연대별로 나뉘어 여러 방에 배치되어 있다.

80년대 초기 작품이 그룹지어진 첫 전시실을 본다. 커다란 캔버스들 공간에는 숨쉬듯 자연스러운 리듬이 흐른다. 물에 탄 듯 묽은 흰색·빨강·노랑·파랑의 가느다란 띠들이 그 공간에서 춤추는 듯하다. 방금 구름을 뚫고 나온 투명한 빛줄기들이 물감 먹은 안개를 타고 둥근 선이나 타원이 되어 캔버스 위로 살풋 내려앉은 것 같다. 무지개 색을 담은 부드러운 솔바람이 그 띠들 사이로 불어다니는 듯하다. 그러다 어떤 공간들

은 죽음처럼 막혀 있고, 선들은 정지 상태에 있다. 데 쿠닝 작품의 특색인 정열적 몸짓이나 투쟁의 흔적이 말년 작품에선 보이지 않는다. 대부분의 화면은 마티스의 「춤」에서 받는 느낌을 연상시켜준다. 그 몇 년 전, 조수들과 함께 마티스 전시를 관람했던 데 쿠닝은 5분 만에 전시장을 뛰쳐나왔다.

"더 이상 머물 수가 없었어. 이 순간, 이 느낌, 그 에센스를 간직해야 돼. 이렇게, 두둥실 떠나가는 것 같은 그런 느낌 있지."

그는 흥분한 어조로 말한 뒤, 두 팔을 허공에 벌리고 무언가 휩쓸 듯한 율동적인 몸짓을 보여주었다고 한다.

그때의 느낌을 데 쿠닝은 치매 상태에서도 잊지 않은 것 같다. 마티스의 색종이 오려 붙이기처럼 군더더기를 제거하고 형태의 에센스만을 포착하려는 의지가 보인다. 리듬과 율동적인 아름다운 화면들은, 그럼에도 너무 힘이 없다. 젊음이 쇠진한 노작가가 모든 기억을 그 팔과 손끝에 담고, 혼탁한 정신으로 힘없는 두 팔을 허공에 휘휘 저어 만들지 않았나 하는 느낌이 드는 그림들이다. 그 연상이 나를 슬프게 한다. 가슴이 저려온다.

데 쿠닝, 하면 먼저 떠오르는 이미지가 있다. 40년대말에서 50년대에 걸쳐 그린 그의 「여인」들이다. 하나같이 수마리아의 우상을 닮은 큰 눈, 그 부릅뜬 눈이 무언가 경악을 금치 못하고 있다. 이빨을 통째 드러내고 있는 큰 입에서 곧 독설, 저속한 웃음 소리, 환희의 신음 같은 게 터져나올 듯하다. 거대한 젖가슴에 눈길이 닿는 순간, 그 무게에 짓눌려 질식할 것만 같

다. 쓰다듬으며 얼굴을 파묻고 싶은 충동을 일으키는 관능적이거나 푸근한 젖가슴이 아니다. 손·발·몸뚱이는 격렬하고 거칠고 난폭한 붓질에 먹히다 남겨진 것 같다. 추녀, 아니면 괴물을 보는 듯하다. 그 모델은 네덜란드의 로테르담 부둣가에서 뱃사람을 상대로 주막을 열었던 거센 여장부 어머니라고도 하고, 화가인 그의 부인 일레인이라는 말도 있다. 작가는 이를 두고 이렇게 말했다.

"아름다운 여인으로 그림을 시작해도 계속 그리다 보면 어느새 그 여인이 추한 엄마 인상으로 변해버린다. 그러나 나는 내 무의식에 잠재해 있는 신화적·역사적 여성의 총체, 그 원형으로 본다."

데 쿠닝 작품의 중심을 이루는 요소는, 감각적이고 화려하고 풍성한 화면이나 신화적 요소가 아니다. 변형 과정, 변화 그 자체를 심도 있게 다루는 데 있다. 그 작품의 힘은 물감이 내포하고 있는 본질적인 색감과 텍스처를, 그 한계까지 도전하는 데서 나오는 듯하다. 거기에는 길들이지 않은 야생 동물의 싱싱한 냄새를 풍기는 에너지가 넘쳐 있다. 그래서 그의 작품은 끊임없이 변화해가는 과정으로 남아 있다. 미완성 ―, 아직도 작업 중이라는 느낌을 주는 화면은 그래서 오히려 언제 봐도 방금 그린 것 같은 신선감이 있다. 지우거나 긁어내지 않고 그 위를 계속 발라가고, 쉴 때는 빨리 마르지 않도록 신문지를 덮어놓는 습관 때문에 지우다 남겨진 이미지들…… 신문지에서 묻어난 활자와 이미지들이 그대로 남아 있거나 층

층이 배어나와 풍성한 텍스처를 더해주고, 눈에 보이는 것보다 더 많은 이미지를 연상케 한다.

몇 시간 만에 휘두른 붓으로 그려낸 듯한 화면들은 실제로 몇 주일, 몇 달, 또는 몇 년을 투쟁한 결과이다. 작품이 전시장으로 떠나는 트럭에 실리는 순간까지 불안한 눈으로 보고 또 보다, 마지못해 그때서야 그는 서명을 했다.

당시 최고의 비평가 해럴드 로젠버그가 그의 작업장을 방문했을 때이다. 벽에 기대어져 있는 「여인 I」을 보고, "아주 좋은데. 더 손댈 필요가 없을 것 같군" 하며 그 앞에서 그 그림에 대한 이야기를 나누던 중, 데 쿠닝은 잠시 깊은 생각에 잠겨 있더니 벌떡 일어나 그림 앞으로 다가갔다. 그는 물감을 듬뿍 담은 큰 붓으로 화면 가운데를 질러버렸다. 그뒤 2년이 지나서야 그는 그 캔버스를 전시장에 내놓았다.

일필로 볼륨과 테두리를 묘사해내는, 되돌아오는 듯한 탄력이 있고 부드러우면서 힘찬 곡선은, 친구였던 고르키에게 받은 영향이다.

고향 네덜란드 로테르담에서 상업 미술을 공부한 데 쿠닝은 22세 때 배를 타고 뉴욕 항에 도착, 배에서 뛰어내려 불법으로 미국에 들어왔다. 그는 페인트공으로 연명하며 빌리지에 정착했다. 밤이면 그날 그린 작품에 대한 착잡한 생각, 어느 순간 자신의 창조 의지나 재능이 날아가버리지나 않을까 하는 불안과 초조감에 싸여 술을 마시고 혼자 새벽까지 거리를 돌아다니곤 했다. 그 시간, 비슷한 병을 앓으며 같은 짓을 하던

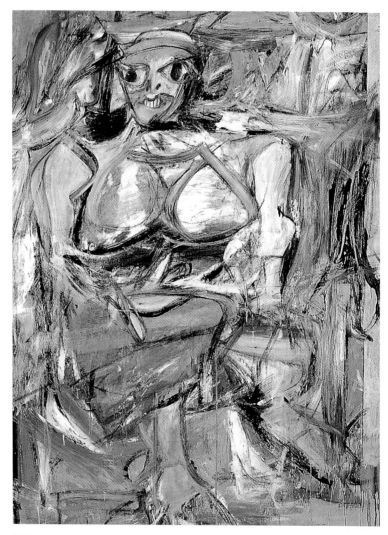

「여인 I」(1950~52). 아름다움의 이상으로, 모성으로, 또는 욕망의 대상으로 표현되어왔던 전통적 여인상은 이제 그림의
주제로 그 가치를 잃었다고 선언하던 동료 추상표현주의자들에게 데 쿠닝은 전혀 새로운 여인상을 제시하고 있다. 한편
으로 거세고 위압적인가 하면 반대로 가혹한 폭력의 자국을 온몸에 안고 있는 듯도 하다. 이 그림이 완성되기까지 데 쿠
닝은 2년에 걸쳐 「여인」에게 6번의 대수술을 가했다고 한다.

마크 로스코 등, 소위 뉴욕 학파들도 그렇게 만났다. 한편, 피카소를 능가하는 작가가 되어야 한다는, 질투와 경쟁심에 불타는 강박관념과 집념은 그의 노년까지 계속되었다.

그의 몇몇 작품들, 「여인」 시리즈, 「발굴EXCAVATION」 등은 비평가로부터 피카소를 능가한다는 평가를 받았고, 그가 50년대에 그린 한 작품은 10년 전 이미 2백억 원에 경매되기도 했다. 그러나 그의 말년작 전시는 같은 92세로 죽은 피카소와 너무나 다른 말년의 풍경을 보여준다.

데 쿠닝의 그런 불안증은 때로는 극심해져 경련을 일으키며 쓰러지기도 했다. 그 치료를 위한 방편으로 마시는 음주량이 차츰 늘어, 거리나 병원에서 깨어난 적도 잦았다. 때로는 함께 있던 사람들이 모두 도망가야 할 정도로 그는 광적이고 포악해졌다. 70년대말, 칠순이 넘어 그의 알코올 중독 증세가 절정에 달하고, 치매 증세가 시작되었다. 그 20여 년 전에 헤어진 전부인 일레인이 보다 못해 데 쿠닝 옆집으로 집을 옮기고 그의 생활에 전적으로 개입을 시작했다. "당신 어머님, 아버님, 할머님 모두가 장수하셨으니 당신도 필경 장수할 거예요. 그러나 지금 같은 생활이 계속되면 껍질만 남은 식물 인간으로 살는지 모르지만 그림은……" 그 말에 그는 충격을 받고 즉시 치료에 응했다. 일레인은 데 쿠닝을 추종하는 젊은 화가 둘을 채용하여 스물네 시간 그의 옆에서 조수 겸 친구 겸, 간호사로 돌봐주게 하고 작품을 제작할 수 있는 분위기와 의욕을 북돋아주도록 했다. 아침저녁 방문하여 그와 함께 식사하

「3부작: 무제 V, II, IV」(1985). 데 쿠닝이 81세에 그린 말년작. 50년대의 두터운 텍스처와 화려한 색채의 화면과는 대조적으로 이 시기의 화면은 흰 공백이 두드러진다. 두세 가지의 아주 엷은 색채와 율동적인 선들은 마티스의 색종이 오려 붙이기나 「춤」에서 다분히 그 영향을 받은 것으로 날아갈 듯 가볍고 감각적인 곡선들은 「춤」의 에센스를 새롭게 포착하려는 의도가 보인다.

며, 그가 눈치채지 않게 맥주 한 모금만 체내에 흡수되어도 심한 반응을 일으키는 약을 찻잔에 풀어넣는 등 세심하고 철저한 건강 관리를 해주었다.

1981년에서 1987년 사이 그는 3백 점이 넘는 대작을 만들었다. 말년 작품은 몬드리안의 추상 구성에서 그 직선들이 서로 만나는 교차점에서 느껴지는, 분해되고 증발해버리는 것 같은 묘한 경험(그 면들은 선들보다 밝고 강도가 낮은 색으로 처리되어 있다), 또 마티스의 「춤」과 색종이를 오려내어 만든 이미지들에서 받는 감명(몸의 무게, 아니 몸뚱이 자체를 전혀 의식하지 않는 듯한 차라리 바람과도 같은 가벼운 율동감, 마치 비물질 세계로 승화되어가는 듯한 신비로움을 주는 이미지들에서 받는 감명)이 자신의 고유 스타일 안에 담겨 있다. 그러나 치매 증세가 날로 악화되면서 때로는 캔버스 앞에 멍청히 앉

아 조수가 찍어주는, 물감이 뚝뚝 떨어지는 붓을 들고 허공으로 팔을 휘젓기도 하고 전혀 공간 개념을 잃은 채 계속 같은 색으로 낙서하듯 화면 여기저기에 나선형의 동그라미들을 그렸다고 한다.

데 쿠닝의 마지막 몇 년, 일레인도 죽고 젊은 조수들도 떠나버린 롱아일랜드의 집은 무성한 잡초와 정적만이 덮여 있었다. 말년작 전시를 보며, 끝까지 조용히 투쟁하면서 또 하나의 건널목을 넘어선 한 예술가의 집념에 머리가 숙여진다.

한 미술 중독자의 눈으로 본 20세기 미술

―페기 구겐하임

연 인 과 친 구 였 던 베 케 트 · 조 이 스

페기 구겐하임(Peggy Guggenheim, 1898~1979)은 '솔론
몬 구겐하임 미술관'의 창시자로 뉴욕, 빌바오, 베네치아, 베
를린 등에 다섯 개의 미술관을 갖고 있는 솔로몬 구겐하임의
조카딸이다. 그녀의 파란만장하고 화려했던 삶은, 또한 20세
기 서양 미술의 현장이기도 하다.

'개화된 미술 애호가' '달러 공주' '여성 카사노바' 등으로
불린 페기의 삶은 당대 미술계 움직임 속에서 그 모습을 드러
내었고, 그녀의 독특한 개성은 물론 그녀야말로 당대의 대표
적 미술계의 모습을 그대로 반사한 거울 그 자체이다.

소유욕 많은 강한 어머니, 버림받은 여인, 끊임없는 방랑자
였던 페기는 미술 수집을 통해 삶의 의미를 찾으려 했다. 장
아르프 · 브랑쿠시 · 콜더 · 캐링턴 · 뒤샹 · 에른스트 · 알베르
피니 · 자코메티 · 칸딘스키 · 페르낭 레제 · 앙드레 마송 · 앙

드레 브르통 · 로버트 머더웰 · 잭슨 폴록 · 로스코 · 이브 탕기…… 페기의 삶을 둘러싼 이들 예술가는 그녀의 친구였고 연인이었으며, 남편이었다. 한편 경쟁자로, 조언자로 그녀의 삶의 길을 비추어준 안내자였기도 했다.

뉴욕에서 태어나고 파리에서 결혼, 그리고 런던의 첫 화랑 '구겐하임 주니어'에서 앞길을 찾은 후, 말년의 30년을 정착해 살던 베네치아에서의 화려했던 삶을 마칠 때까지, 그녀는 늘 새로운 아이디어와 센세이션을 찾아 일생 그 네 도시 사이를 끊임없이 떠다녔다.

페기는 평생 '나의 영원한 남편'으로 불렀던 작가요 화가인 로렌스 베일과의 첫번째 결혼에서 두 아이를 낳고 이혼한 후 오랜 방황과 방종 · 방랑의 생활로 들어갔다. 그리고 자유와 안정을 동시에 추구하며 수많은 염문을 퍼뜨렸다.

"이젠 뭔가 진지하고 활동적인 일을 해봐요. 예를 들어 화랑이라든가, 출판 에이전트 같은. 예술가들에게도 도움이 되고, 그러면서도 활기와 자극을 받을 수 있는 사람들과 접촉할 기회를 갖는 그런 일을……"

친구의 조언이었다.

26세의 페기 구겐하임. 다다 사진 작가 맨 레이가 포착함(1924).

146

두번째 결혼에 실패한 후, 1937년 페기는 드디어 화랑을 만들어보겠다고 결심했다. 그 동안의 유럽 생활과 잦은 여행으로 이미 많은 유럽 화가들과의 접촉이 있었지만, 이젠 본격적으로 진지하게 그 세계에 대해 공부해야 할 필요성을 느꼈다.

페기와 이미 오랜 지기였던 마르셀 뒤샹은 우선 당시 미술계를 지배하던 초현실주의, 추상 미술 등의 특성과 다른 점을 그녀에게 가르쳐주었고, 유럽의 화가들을 일일이 개인적으로 만나 소개해주었다. 그는 화랑의 전시 계획을 세워주었고 좋은 수집을 위해서는 어느 작가의 어떤 작품을 반드시 사들여야 한다는 수집 목록을 당대 최고 권위의 미술 평론가 허버트 리드 경과 의논해 작성해주었다. 뒤샹은 항상 페기 옆에서 많은 조언을 해주며 그녀에게 현대 미술을 보는 시야를 열어주고 그 길잡이가 되어주었다.

런던에 마련될 화랑과 그 전시 준비를 위해 파리로 간 페기는 뒤샹의 안내를 받아 여러 화가들과 접촉하며 작품 구입 등으로 바쁜 나날을 보냈다. 그러던 어느 날, 우연히 거리에서 헬렌 조이스와 마주치게 되고 헬렌은 페기를 저녁 식사에 초대했다. 샹젤리제 거리의 유명한 식당 '푸케'에서 한창 「피네건의 경야」를 집필중이던 시력 나쁜 제임스 조이스와 껑충한 키에 호리호리한 젊은 새뮤얼 베케트가 그 자리에 동참했다. 조이스가 페기에게 화랑 개관 때 전시될 화가들에 대해 질문을 하는 동안 그녀의 시선은 옆자리에 앉은 베케트에게 박혀 있었다. 초록색 눈빛으로 어딘지 먼데를 향해 멍한 듯 바라보

며 말없이 앉아 있는 수줍은 모습, 그러다가 베케트는 간혹 가시 돋친 말, 경쾌한 유머, 또는 비극적 요소가 깔린 위트를 쏟아놓곤 했다. 페기는 넋을 잃은 듯, 그에게 완전히 매혹당했다. 식사 후 헬렌 집으로 옮겨 저녁 시간을 즐긴 후 헤어질 때, 베케트는 페기를 데려다주겠다고 자청했다.

페기는 그날 저녁을 이렇게 회상했다.

의도는 분명히 밝히지 않았지만 그가 아주 어색한 어조로 나에게 거실 소파에 누우라고 말했다. 〔……〕 그날 밤과 다음 하루를 함께 지낸 후, 저녁나절 문을 나서며 그는 어딘가 환멸과 냉담이 섞인 어조로 "고맙소, 잠시였지만 좋았소"라는 한 마디를 남기고 떠났다.

너무나 당혹하고 어이없는 일이었으니, 그저 하루 저녁 정사 정도로 곧 잊고 지내던 어느 날, 그녀는 우연히 몽파르나스 거리에서 베케트와 마주쳤다. 그 후부터 그들은 정규적으로 만났고, 페기는 베케트를 자기가 읽은 소설의 나태한 주인공 이름인 '오블로 모브'라고 불렀다(베케트는 후에 그 이름을 제목으로 쓴 시를 페기에게 주었다). 고전 마스터들의 그림을 더 좋아한다는 페기에게 베케트는 '살아 있는' 현대 작가들의 중요성을 강조했고, 자기의 친구인 잭 예이츠와 지어반 벨데에게 전시 기회를 주라고 부탁했다. 후에 페기는 벨데의 전시를 해주었고 몇 장의 그림도 사주었다. 베케트는 조이스를 무

척 존경했고 기회 있을 때마다 그를 만나고 싶어했으나, 그는 가족 외 누구와도 각별한 정을 나누지 않았다. 조이스 전기를 쓴 엘먼에 의하면, "그들은 다리를 꼬고 마주앉아서 서로를 향한 침묵의 대화를 교환하곤 했는데, 그 침묵은 슬픔으로 가득 찬 것이었다." 베케트의 슬픔이 세상을 향한 것이라면, 조이스의 슬픔은 자신을 향한 그런 종류였다. 베케트와 조이스의 온화한 관계는 조이스의 딸 루시아로 흐려졌는데, 베케트와 사랑에 빠진 루시아에게 그가 진혀 반응을 보이지 않았기 때문이다. 베케트가 이 일에 대해 페기에게 고백한 말이 알쏭달쏭하다.

"나는 죽어 있으며 그런 상태에서 살아 있는 사람들의 감정을 느낄 수 없고, 그러니 루시아에게도 아무런 감정을 느낄 수가 없을 뿐이다."

페기의 베케트와의 정사는 일 년 남짓 계속되었고, 언제나 다음 만남의 시간을 예측할 수 없이 불쑥 나타나곤 하는 그의 습관은 오히려 그녀의 마음졸이는 기다림에 야릇한 흥분감을 더해주었다고 그녀는 회상했다. 페기가 그에게 자기와의 관계에 대한 의도가 무엇이냐고 물었을 때, 베케트는 한마디로 "전혀, 아무것도"라고 냉담하게 대답했다.

페기는 조이스의 56회 생일을 함께 지냈는데, 그날 베케트는 조이스가 제일 좋아하는 스위스 와인을 찾으러 파리를 누볐고, 그녀는 조이스에게 까만 아일랜드산 지팡이를 선물했다. 저녁 식사를 하며 조이스는 지금 쓰고 있는 소설의 제목을

알아맞히는 사람에게 1백 프랑을 주겠다고 장담했는데, 페기에 의하면 베케트가 「피네건의 경야」라고 맞추어 1백 프랑을 받았고, 조이스는 너무 기분이 좋아 껑충껑충 지그라는 춤까지 추었다고 한다.

나 치 하 수 집 품 반 출 과 막 스 와 의 사 랑

1939년 전유럽을 뒤덮고 있는 전쟁의 예감으로 페기는 일단 미술관 프로젝트를 중단시켰으나, 그림 수집은 계속했다. 그녀는 단 몇 달의 짧은 기간 동안 뒤샹과 허버트 리드가 적어준 목록 중 50여 점을 사들였다. 자코메티 · 피카비아 · 클레 · 몬드리안 · 미로 · 데 키리코 · 달리 · 에른스트 · 탕기 · 마그리트 · 브랑쿠시…… 등의 당대를 대표하는 현역 작가들의 작품이었다. 그리고 그 그림들을 미국으로 보내기 전 나치에게 발각되어 압수당할까 염려되어 루브르 미술관에 임시 보관을 부탁했다. 그러나 루브르는 그 그림들이 아직 그 예술적 · 역사적 가치가 입증되지 않은, 너무나 현대 작가들의 근작이기 때문에 잠시라도 그 미술관에 보관할 가치가 없다며 거절했고, 페기는 일단 어느 시골 집 지하실에 감추어둘 수밖에 없었다.

미술관 프로젝트를 중단한 상황에서, 마땅한 저장 장소도 없이, 한정된 기금으로 계속 사들이기만 하는 문제에 대해 페기는 잠시 생각해보았다. 차라리 유럽의 아름다운 성곽이라도

하나 매입해서 '작가촌'으로 만들면 어떨까 하는 공상이었다. 거기에 입주하는 작가들에게 용돈과 식사와 잠자리를 해결해주는 대신 그 대가로 거기서 그린 그림 중 일부를 앞으로 세울 미술관에 기증한다는 조건이었다. 그러자 대부분의 화가들이 서로 한자리에 있기를 꺼려할 뿐 아니라, 아예 말도 하지 않는 정도라는 데 생각이 미치자 그 역시 비현실적 꿈임을 깨달았다. 그렇다면 현재의 수집 활동에 더욱 정열을 기울일 수밖에 없다는 결론에 이른 그녀는 마음속으로 '하루에 그림 한 점씩 살 것'을 다짐했다.

전쟁의 와중에 '페기 구겐하임'이라는 부유한 미국의 수집가가 그림 쇼핑에 흥청망청 돈을 뿌린다는 소문이 파리에 나돌기 시작했고, 화가들은 이제 그녀가 자기들의 화실을 찾기를 기다리지 않고 먼저 그녀를 찾아갔는데, 아예 페기가 아침잠을 깨기도 전에 찾아오는 화가도 많았다.

뒤샹에게서 받은 수집 목록 중에는 브랑쿠시의 「공중의 새」라는 브론즈 조각이 있었다. 그 작품을 반드시 수중에 넣어야겠다고 마음먹은 페기는 어느 날 약속도 없이 무조건 브랑쿠시의 작업실을 찾았다. 작업실은 커다란 조각들과 연장으로 가득 찼고 모든 표면은 뽀얗게 흰 돌 가루와 간 금속 먼지 가루로 덮여 있었다. 페기의 첫인상에 브랑쿠시는 날카로운 검은 눈과 수염을 기른 인상적인 사람이었다. 빈틈없는 시골 농부 같기도 하고 신(神)의 이미지가 연상될 정도로 어떤 신비로운 분위기를 자아내는 그런 상반된 인상을 풍기는 사람이었

다. 페기가 그 작업실을 찾아간 날, 브랑쿠시는 페기에게 손수 만든 루마니아식 점심을 대접했다. 그의 브론즈 조각을 만드는 데 필요한 금속을 녹이는 커다란 화덕에서 만든 요리였다. 점심 식사 도중 갑자기 밖에서 폭탄 터지는 소리가 요란하게 들렸고, 순간 그들은 식탁 위 유리로 된 지붕이 위험하다고 판단하여 옆방으로 피신했다. 그러나 폭탄 소리가 뜸해질 때마다 다시 식탁으로 달려가 남은 음식과 와인을 마시곤 했다. 당시 많은 파리의 시민들과 같이 페기나 브랑쿠시 역시 당면한 전쟁의 현실을 받아들이지 않았던 것이다.

　브랑쿠시와의 매매 협상은 예상외로 까다로웠고 그는 페기가 눈독을 들이던 「공중의 새」의 매매 가격에 4천 달러를 요구했다. 실망한 페기는 일단 「공중의 새」를 접어두고 작업실에 놓인 다른 초기 작품 「마이아스트라」를 사기로 했다. 그런 다음 그녀는 협상에 뛰어난 친구를 다시 브랑쿠시에게 보내어 달러 대신 프랑스의 프랑으로 지불하기로 동의를 받았다. 결과는 환율 차이로 페기가 1천 달러를 깎은 셈이 되었다. 뒤늦게 그 사실을 깨달은 브랑쿠시는 속았다며 불만을 표시했고, 몇 주일 동안 그 새의 브론즈를 손수 닦고 또 닦았고, 드디어 페기가 그 작품을 가져가려고 그의 화실로 왔을 때, 브랑쿠시는 그 새를 떠나보내기 섭섭해 엉엉 울기까지 했다고 한다.

　페기는 쉬지 않고 그림 쇼핑에 바빴고, 계속해서 자코메티·마그리트·피카비아 등의 작품을 헐값으로 흥정해서 사 들였다. 그리고, 몇 년 후 그녀의 남편이 될 초현실주의 화가

막스 에른스트의 작업실을 찾았다. 당시 막스는 그의 애인이며 같은 초현실주의 화가로 이제 겨우 스무 살 된 뛰어난 미모의 레오노라 캐링턴과 함께 살고 있었다. 페기는 일단 막스의 그림은 제쳐두고 그 작업실에 널려진 그림들 중 캐링턴의 「촛대 경의 말들」을 유심히 들여다보던 중 그 화면 속의 기괴한 짐승들이 발산하는 유령 같은 신비로움에 끌렸고, 즉석에서 그 그림을 사기로 했다. 캐링턴은 그 그림을 두고, 자기는 어릴 때 동물원을 자주 갔었고 그래서 자기 또래의 친구들이나 사람들보다는 오히려 그 동물들에게 더욱 친근감을 느꼈다고 말했다.

페기의 광적 수집은 계속되었다. 1940년 4월 9일 히틀러 군대가 노르웨이를 짓밟고 들어가던 같은 날 페기는 미래파 화가로 잘 알려진 페르낭 레제의 화실을 찾았다. 그리고 그녀의 첫인상에 푸줏간 업자 같고 활력에 넘치는 레제로부터 「마을 사람들」을 1천 달러에 쉽게 흥정해 구입했다. 레제는 그런 역사적인 날 그림을 사러 다녔던 페기를 두고 내내 머리를 흔들었다. 레제는 자기 작품에 대해 페기에게 이렇게 설명해주었다.

"나는 한 번도 기계를 그대로 복사한 적은 없지요. 다만 기계 형태의 이미지를 창조해낼 뿐이며, 그걸 통해서 그 원래의 형태가 가진 의미를 초월해 전혀 다른 풍경을 만들어내고자 합니다. 내 그림의 기계적 요소는 다만 현대 기계 문명에서 느끼는 넘치는 힘과 에너지와 센세이션을 주는 한 상징으로 이용할 뿐입니다."

1940년 6월 14일 독일군이 파리를 점령하기 사흘 전 페기는 프랑스의 남쪽으로 피신했고, 거기서 이혼한 남편 로렌스와 그들의 아이들, 그리고 화가 장 아르프 부부와 함께 그해 여름을 지냈다. 아르프는 나치와 독일을 극심히 증오한 나머지 어쩌다 라디오에서 베토벤이나 바흐의 음악이 흘러나오기라도 하면 즉시 달려가 꺼버릴 정도였다.

　1941년 봄, 독일군의 프랑스 완전 점령 징조가 커짐에 따라 페기는 드디어 그림 수집을 중단하고 뉴욕으로 돌아갈 준비를 하기에 이르렀다. 가장 중요한 일은 그 동안 사 모은 그림들을 안전하게 뉴욕으로 보내는 과제였다. 주위 친구들과 의논하며 궁리를 짜낸 끝에, 그림들을 모두 액자에서 떼어 이불 사이이에 펴넣어 꽁꽁 싼 후 커다란 상자에 봉해서 '이삿짐'으로 위장해 통과시켰다.

　그즈음 페기의 친구 케이 세이지가 미국에서 간곡한 부탁을 해왔다. 앙드레 브르통 가족과 막스 에른스트의 출국 비자 문제, 경제적 협조, 함께 뉴욕까지 무사히 데리고 와달라는 부탁이었다. 케이 세이지는 미국인 여류 화가로 페기의 전 남편인 로렌스 베일과 한동안 동거를 했으며, 파리에서 만난 초현실주의 화가 이브 탕기와의 연애 끝에 그와 함께 먼저 미국으로 갔는데, 브르통·에른스트 등 파리의 초현실주의 작가들과 각별한 친분을 가지고 있었다.

　페기는 미국 시민으로 독일과 전쟁 중인 프랑스에서, 독일 시민인 막스 에른스트의 출국 서류를 위해 백방으로 노력하던

중, 마르세유에서 '긴급구조위원회'를 세우고 일하던 바리앙 프라이를 만났다. '긴급구조위원회'는 독일의 완전 점령시 나치하에서 수용소로 잡혀갈 위험성이 높은 사람들의 해외 망명을 도와주었고, 특히 2백여 명의 지식인과 예술인 명단을 만들어 그들의 출국 비자를 주선해주며 그들이 마르세유와 벨에어에서 피난하고 있는 동안 경제적 도움을 주고 있었다. 그 명단에는 브르통 가족, 앙드레 마송, 마르셀 뒤샹도 섞여 있었다. 페기는 이 중요한 일을 함께하자고 권유하는 프라이의 제의를 타진해보았으나 외국인 입장으로 너무나 위험한 일이라고 적극 반대하는 미국 영사관측의 조언 때문에 결국 현금을 기증하는 데 그치고 말았다.

막스를 도와주는 대신 그 대가로 그의 그림을 받으라는 주위의 권고로 페기는 두번째로 막스를 찾아갔다. 막스는 2천 달러를 받고 기꺼이 여러 장의 그림을 페기에게 주었고 그들은 포도주로 축배를 했다.

그 다음날, 막스는 자신의 50회 생일 파티에 벨 에어 친구들과 페기를 초청했다. 페기는 그의 뛰어난 용모, 고전적 기품, 그리고 파리의 플레이보이로서의 평판에 커다란 매력을 느꼈고 한편 막스는 남자를 좋아한다는 돈 많은 미술 수집가에게 호기심을 가졌다. 저녁 식사가 끝난 후 막스는 그녀의 귀에 속삭였다.

"언제 어디서, 그리고 왜 당신을 만나지?"

페기는 똑같이 자신만만한 어조로 속삭였다.

"내일 오후 네시 페이 카페에서. 그리고 왜는, 당신이 아니까."

페기의 충동적 욕망으로 시작된 정사는 곧 절제할 수 없는 지독한 열정으로 치달았다. 막스는 여전히 다른 여자들과 사귀었고, 페기는 타오르는 질투심으로 극심한 고통을 감수해야 했다(막스 에른스트의 예술과 삶은 이어지는 별도의 장에서 기술함). 그러던 중, 나치의 점령 위협 아래 피를 말리는 위태롭고 긴장된 분위기 속에서 마침내 십여 명이 넘는 페기 일행이 기다리던 출국 서류를 장만할 수 있었고, 그들은 포르투갈 리스본으로 떠나게 되었다. 그러나 여행에 필요한 돈의 은행 지불이 지연되어 페기는 혼자 남을 수밖에 없었다. 가슴을 태우며 그리워하던 막스를 3주 만에 리스본의 기차역에서 다시 보는 순간, 페기는 그의 표정이 심상치 않음을 직감했다. 페기가 플랫폼을 내려서는 순간 막스는 그녀를 잡고 옆으로 데려가 작은 소리로 말했다.

"리스본에서 나의 레오노라를 드디어 찾았소!"

페기는 현기증을 느끼며 쓰러질 듯했다. 영국으로 가서 전쟁을 도울까, 아니면 이곳으로 오는 길에 기차 안에서 만난 매력 있는 그 영국인과 결혼을 해버릴까…… 하는 충동이 머리를 스쳐갔다. 일행이 뉴욕으로 가는 비행기를 기다리는 몇 주 동안 막스는 매일 레오노라와 만났고 페기는 고통의 나날 속에서 뉴욕행 비행기만을 기다리고 있었다. 1941년 7월 13일 페기와 11명의 일행이 드디어 뉴욕행 비행기에 올랐을 때, 같

은 시간에 레오노라는 멕시코 외교관인 그의 남편과 뉴욕행 배를 탔다.

뉴욕 공항에 그들을 마중 나온 친지들 중에는 3년 전 미국으로 건너온 막스의 스물한 살 된 아들 지미도 있었다. 뉴욕 현대미술관 관장 앨프리드 바로부터 아버지가 구겐하임 가(家)의 상속인인 페기와 함께 여행한다는 소식을 들었던 것이다. 남미 스타일의 커다란 밀짚모자를 쓰고 사진 기자들에게 둘러싸인 페기의 모습을 처음 본 지미는 어리둥절했다. 사람들이 말하는 '달러 공주'도 아니었고 아버지 막스의 이전 여인들이 공통으로 가졌던 뛰어난 고전적 아름다움도 보이지 않았다. 밀짚모자를 쓴 페기의 사진은 다음날 신문에 일제히 보도되었다.

"구세계의 도시들이 파괴당하는 동안 신세계의 공주 미스 구겐하임이 그들의 예술적 유산을 구제하다"라는 야유 섞인 제목이었다. 페기는 수주일 동안 뉴욕 칵테일 파티의 가십이 되었고, 그런 페기에게 지미는 알 수 없는 연민을 느꼈다.

페기가 밀짚모자를 쓰고 사진 기자들에게 둘러싸인 동안, 아직 공항 건물 안에 있던 막스에게는 또 다른 현실이 기다리고 있었다. 공항 이민국 직원은 막스의 독일 패스포트를 즉시 알아보았고 입국을 거절한 것이다. 지미는 아버지에게 달려가 그를 끌어안았고 직원들에게 항변을 했다.

"이분은 위대한 화가이며 독일은 그의 그림을 타락한 반국가적 예술이라면서 불태워버렸습니다. 만일 독일군이 지금이

라도 아버지의 거처를 안다면 그 자리에서 총살할 것입니다."

　그러나 이민국은 막스를 일단 엘리스 섬(배편으로 뉴욕에 들어오는 외국인들을 맞아들이는 곳)으로 보냈다. 페기는 록펠러·엘리너 루스벨트·모건·앨프리드 바 등 자기가 아는 모든 영향력을 동원했으나 아무런 효과가 없었다. 결국, 증인으로 불려간 그 아들 지미의 진지하고 솔직한 증언 결과 막스는 겨우 입국 허가를 받을 수 있었다.

　막스가 뉴욕에 도착한 지 얼마 되지 않아 지미는 맨해튼 중심가의 콜럼버스 서클 어느 약방에서 우연히 레오노라 캐링턴과 마주쳤다. 레오노라는 지미에게 막스와 함께 살던 남불 생마르탱의 농가를 떠날 때 챙겨둔 그의 그림을 뉴욕으로 가지고 왔다고 했다. 독일군이 파리를 점령하자 프랑스 경찰은 그를 세 차례 수용소로 보냈고, 그 그림들은 그의 소식을 모르는 동안 받은 정신적 충격으로 반미치광이가 되어 기아 상태에 있던 레오노라가 친구 도움으로 그곳을 떠나며 챙겨둔 것이었다. 이 소식을 전해들은 막스는 너무나 놀라고 기뻐 현재 자신의 신변과 생활을 보장해주고 있는 페기는 안중에 없이 미친 듯 레오노라에게 달려갔다. 리스본에서 헤어진 후 뉴욕에서의 기적 같은 그 재회는 다시 한번 그들을 사랑의 불꽃 속으로 던져넣었다. 그들은 매일 뜨거운 밀회를 나누었고 꿈같은 행복한 시간을 보냈으나 결국 레오노라는 눈물로 애원하는 막스를 뿌리치고 남편을 따라 멕시코로 떠나버렸다.

　막스에 대한 눈먼 사랑과 끓어오르는 질투심이 극도에 달한

페기는 드디어 협박으로라도 막스와의 결혼을 밀어붙이기로 결심했다. 때마침 일본이 미국의 진주만 공격을 해왔고 이제는 미국 땅에서마저 법적으로 적국 시민이 된 막스에게 페기는 그가 추방당하지 않을 유일한 길은 자기와 결혼하는 것이라고 설득했다. 그들은 그 길로 버지니아 주로 내려가 10달러를 지불하고 간단한 결혼 신고를 했다. 그러나 그 결혼은 페기가 기대했던 행복과 안정을 가져다주지 못했다. 막스의 가슴은 여전히 레오노라로 가득 차 있어 그녀를 생각하며 그녀를 주제로 하는 그림에 몰두할 뿐이었다.

페기는 막스가 자기에 대한 그림을 전혀 그리지 않는 것에 불만을 품고 있던 차, 어느 날 막스의 이젤 위에 놓인 작은 그림을 보고 놀랐다. 그림 속의 화려한 공작 깃털로 장식된 말 이미지가 분명히 자기일 것이라고 해석했던 것이다. 흥분한 그녀는 그 그림에 멋대로 「신비로운 결혼」이라는 제목을 붙이고 막스에게 그걸 결혼 선물로 달라고 졸랐다. 막스는 큰 화면에 그 그림을 옮겨 그리고, 「안티포프」라는 제목을 붙여 그녀에게 주었다. 초현실적 화면을 읽어낸다는 건 언제나 문젯거리이다. 레오노라 역시 그림에 말의 이미지를 많이 그렸기에 애초 그녀를 심중에 두고 그렸는지도 모르지만, 강제 결혼한 페기, 젊고 아름답고 재능 있는 연인 레오노라와 함께 남불 농가에서 그의 일생 가장 행복한 나날을 지내던 중 조국 독일의 선전 포고와 함께 급작히 포로 수용소로 끌려다니는 동안 우여곡절로 남의 아내가 되어 뉴욕에 나타난 레오노라와의 복잡

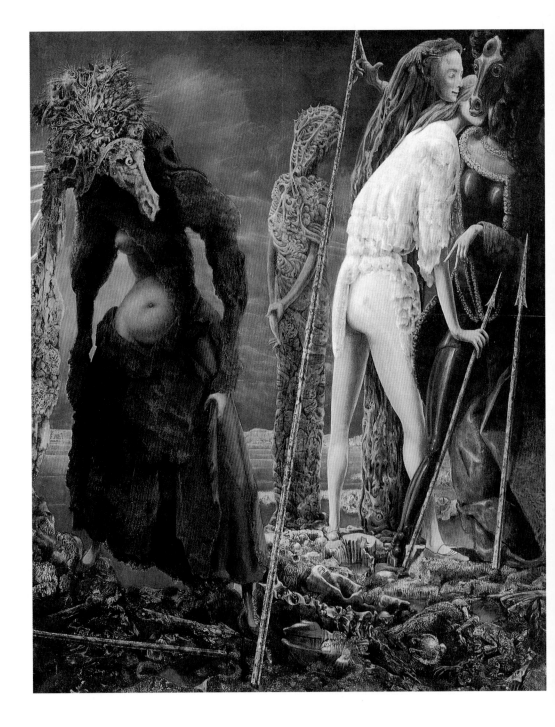

막스 에른스트, 「안티포프」(1941~42). 미국으로 망명 후 추방의 위험으로 페기 구겐하임과 결혼하고 나서, 역시 탈출 목적으로 이미 남의 아내가 된 레오노라를 뜻밖에 상봉하게 된 착잡한 상황에서 그린 그림. 페기는 왼쪽 말 이미지가 자기 자신이라고 단정, 이 그림을 결혼 선물로 요구했다.

한 관계 속에서 막스가 그린 그림인 점은 분명했다.

이러한 고통스러운 개인적 상황에서도 페기는 적극적인 사교 생활을 계속해나갔다. 이제 그들의 화려한 뉴욕 아파트는 30여 년 전 일차 세계 대전 중 대거 미국으로 망명 온 뒤샹·피카비아·브르통 등의 유럽 예술인들을 접대하고 경제적 도움을 주었던 아렌스버그 부부가 그랬듯이 이제 다시 2차 세계 대전으로 망명해온 유럽 예술인들의 만남의 장소가 되었다. 아렌스버그 그룹이 당시 뒤샹을 중심으로 한 뉴욕의 다다 운동의 중심이었다면 페기와 막스의 그룹은 뒤샹·브르통·막스 등 초현실주의 작가들이 그 중심을 이루었다. 페기의 주방은 언제나 누구에게나 개방되었고 방문객들은 시와 때를 가리지 않고 그 주방에서 먹고 싶은 음식을 요리할 수 있었다. 막스는 매운 인도식 카레를, 브르통은 멕시코 벽화 작가인 디에고 리베라에게서 배운 마야 전통의 초콜릿 소스를 곁들인 닭고기 요리를 즐겨 만들었다. 브르통은 여전히 '진실 게임' 같은 '자동 연상' 게임을 했고(프로이트와 융의 학설에 근거해 잠재 의식 속의 이미지를 끌어내어 개발하기 위해 브르통이 고안해낸 게임들) '이즘'의 전쟁은 대서양을 건너와 미래파·추상주의 등에 대항해 브르통과 그의 초현실주의 동아리들은 언제나 그들과 맞설 준비가 되어 있었다.

1942년 봄 어느 날, 그들 그룹은 추상화가 몬드리안을 초청했다. "몬드리안은 사람 좋지. 그러나 그림 자체를 부인하는 그의 차갑고 추상적인 배열에 대해 무슨 말을 할 건가?"

몬드리안을 기다리며 앉아 있던 브르통·탕기·뒤샹·지미에게 막스가 한 말이다. 몬드리안은 식사 동안 지미와 함께 서로 관심이 많은 재즈에 관한 이야기를 나누었고, 모두 이 귀한 손님을 최대한 정중하게 대했다. 그러나 식사가 끝나고 커피가 나오면서 브르통이 '도전'을 했다. "몬드리안 선생, 물론 우리는 선생의 그 비이성적 비전을 철저히 제거하려는 그림 형식을 존경합니다. 비이성적이란 건 물론 꿈과 현실 세계 모두에서 말이지요. 어쨌든 그것과는 다른 형식의 그림에 대해 오늘 선생님의 의견을 듣고자 합니다. 예를 들어, 오히려 그런 요소를 더욱 세밀히 표현하려고 노력하는 초현실주의 그림에 대해서 말입니다."

잠시 긴장과 침묵이 따랐고 뒤샹이 그 침묵을 깨뜨렸다. "예를 들어 여기 탕기의 그림을 어떻게 생각하십니까?" 몬드리안은 습관대로 턱을 쓰다듬으며 잠시 생각한 후 조용한 어조로 말했다. "나도 말장난을 즐기는 편이지만 거기에 말려들지 않도록 조심합니다. 탕기의 그림은 피에르 마티스 화랑에서 몇 번 보았는데, 매우 아름답지만 좀 이해가 어려웠습니다. 나에게는 너무 추상적이었지요." 전혀 기대에 어긋난 대답에 놀란 브르통이 "아니, 너무 추상적이라니요?"라고 물었다. "브르통 선생, 선생은 추상이라는 말에 대해 뭔가 고정된 개념을 가지신 것 같군요. 또 내 그림이 선생의 개념에 맞지 않는 것 같은데, 이건 말장난을 하려는 게 아니고, 나는 내 그림이야말로 가장 현실과 깊은 관련을 맺고 있다고 생각합니다.

탕기의 그림에서 너무 차갑다거나 추상적이라고 느낀 건 내 편견인지 모르겠습니다. 어쨌든, 우리 모두가 그렇게 기대하듯 탕기가 그림을 통해 그가 다다르고자 하는 곳에 도달했을 때, 우리 모두 역시 아직도 이 같은 지상과 공간을 공유하며 함께 숨쉬고 살고 있다는 걸 서로 발견할 것이라고 믿습니다."

그 말에 감동한 탕기는 "물론! 선배님, 우린 그걸 백 프로 받아들입니다" 하고 말하며 자리에서 일어나 몬드리안을 껴안고 호탕하게 웃었다. 그 광경을 지켜보던 젊은 지미는 이해할 수 없다는 듯 혼자 중얼거렸다. "이 사람들이 진지하게 자기들의 믿음과 예술 철학을 토론했다면? ……뭔가 너무나 부자연스러운 게임을 하고 있을 뿐이야."

페기 아파트에서의 또 다른 에피소드는 그녀의 생일 파티 장면이다. 포도주를 마시고 있던 뒤샹이 갑자기 일어나 페기를 끌어안고 전에 없이 정열적인 키스를 퍼부었다. 20여 년 절친한 친구로 지내던 뒤샹에게서 그런 키스를 받은 페기는 얼떨떨하기도 하고 뭔가 근친상간 같은 느낌을 받을 정도였다. 옆에서 지켜보던 남편 막스는 뒤샹의 멱살을 쥐어잡고, 도대체 무슨 짓이냐고 소리를 질렀다. 이미 포도주로 취기가 오른 페기는 자리를 떠나더니 잠시 후 속살이 훤히 비치는 투명한 녹색 우비를 갈아입고 나타났다. 그러더니 방을 빙빙 돌며 흥분한 막스에게 폭력을 가하기 시작했다. 아무 일 없었던 듯 눈 깜짝 않고 냉담하게 앉아 지켜보는 뒤샹의 코앞에서 막스는 정신없이 페기를 두드려 패기 시작했다. 뒤샹은 페기도, 막

스도, 그리고 그들의 인위적인 결혼 생활도 모두 잘 이해하고 있었다. 페기는 막스에게 아주 사소한 일에서부터 싸움을 걸곤 했다. 그것은 오늘은 누가 운전을 할지에 대해, 또는 허락 없이 자기 가위를 마음대로 가져다 썼다는 따위였다.

막스의 사랑을 받지 못하는 불만과 좌절감의 표현일까, 페기의 돈으로 장식된 화려한 아파트는 그러나 평화로움과는 거리가 먼 그들의 삶을 묵묵히 지켜보고 있었다. 이 점은 페기 자신이 후에 그녀의 자서전에서 솔직히 인정했다.

"막스에게 필요한 단 한 가지 요소는 평화와 고요함이었고, 나에게 필요한 건 사랑이었다. 서로가 필요한 걸 주지 못하는 우리의 관계는 실패할 수밖에 없었다."

뉴욕 젊은 화가의 발견자

그들은 2년을 채우지 못하고 이혼했고 페기는 이제 막스의 초현실주의의 지배적 영향에서 벗어나 진지하게 그녀의 수집 방향을 재정리하기 시작했다. 이미 이혼 전, 그것을 예감한 페기는 다시 꿈꾸던 화랑 프로젝트를 시작했고, 맨해튼의 57번가에 그 장소를 마련했다. 그리고 빈 출신으로 세계적 명성을 얻은 건축가 키슬러에게 전시 공간 디자인을 일임했다. 키슬러의 기본 개념은 전시될 작품이 주변 공간으로부터 완전히 자유로워야 한다는 것이다. 예를 들어 그는 그림의 액자란 장

식 요소일 뿐 다른 아무런 의미가 없기에 제거해야 한다고 주장했다. 그는 원시 동굴 사회의 예를 들고, 그들이 동굴 벽이나 그 절벽에 동굴 벽화로 시각적인 표현을 했을 때 거기에는 그들의 생활 공간과의 사이를 가로막는 틀이라든가 어떤 경계가 없었고, 벽화는 그들과 함께 숨쉬는 동물들, 악령, 그 자신……과 함께 가공적 요소가 없이 그들 생활 환경의 일부로 자연스럽게 공존했으며, 그런 자연스러운 환경의 디자인이야말로 시각 미술을 있는 그대로 보여줄 수 있는 가장 바람직한 방향이라고 역설했다.

키슬러가 전시 공간을 디자인하는 동안 페기는 전쟁으로 중단된 수집을 다시 시작했다. 목록 중에서 반드시 소장해야 할 그림들을 하루바삐 구입해야 했던 것이다. 예를 들어 뒤샹의 1911년 작 「기차칸의 침울한 소년」 「가방 위의 상자」라든가 피카소의 「시인」 「아틀리에」 「파이프 · 와인잔 · 포도주병」 또는 미로의 「그림」 「침상의 애인」 이외에 콜더 · 립시츠 · 에른스트…… 등등이 아직 수중에 없는 작품들이었다.

1942년 10월 페기의 '금세기의 미술' 화랑 개관에 전시된 작품들은 20세기 초반에 제작된 67명의 작품 170점이었다.

화랑 개관전에 목록의 작품을 모두 구입한 페기는 이제 전시 카탈로그에 관심을 쏟았다. 현대 미술 조류의 다양한 스타일을 대변하는 자신의 수집품이 일반 관람자에게 혼돈을 주지 않으면서, 그 수집품이 가진 특별한 의미를 전달해야 할 필요성을 깨달았다. 많은 사람들과 의논한 결과, 수집품의 다양한

스타일을 대표하는 각 미술 운동의 '선언문'이 포함되어야
하고, 브르통·아르프·몬드리안의 에세이를 담아야 한다는
의견에 일치를 보았다. 간단한 수집 목록 카탈로그는 이제 20
세기 미술 선집의 양상을 띠게 되었다.

　카탈로그에 실린 그림 사진 뒷면에는 그 작가의 확대된 눈
주위 사진과 함께 소개된 그림에 대한 작가들의 간결한 글들
이 실려 있다. 예를 들어 브랑쿠시의 「마이아스트라」 뒷면에
쓰인 "간결성 자체는 미술의 목적지가 아니다. 그것은 작가가
자신의 한계를 넘어 도달할 수 있는 형태이다"와, 칸딘스키의
"지평선과 만나는 수직선에서 느껴지는 연상은 드라마틱한
음을 창조한다……" 따위이다.

페기 화랑의 오프닝은 각계 유명 인사로 초만원을 이루었고, 페기는 초현실주의와 추상파에 대한 중립적 입장을 보여주는 특유의 위트와 제스처로 두 개의 상반되는 귀고리를 달고 나타났다. 한쪽 귀에는 초현실주의 화가 탕기의 분홍색 풍경화, 그리고 또 한쪽 귀에는 추상을 대표한 콜더의 모빌을 닮은 귀고리를 달았다.

1943년 화랑의 두번째 전시는 이미 오래 전 뒤샹이 제시했던 여류 화가들의 전시였다. 페기는 막스에게 뉴욕에 작업실을 가진 여성 화가들을 모두 방문해달라고 부탁했고 막스는 즐겁게 그 임무를 수행했다. 막스는 방문한 화가 중 초현실주의 그림을 그리는 도로테아 태닝의 그림과 그녀의 미모에 즉시 매혹당했다. 막스는 그날로 태닝과 데이트를 시작했고 그해 페기와 이혼한 후 그녀와 결혼하고 나서 그가 임종할 때까지 35년을 함께 살았다. 페기는 처음 막스가 태닝과 데이트할 때, 그저 잠시 스쳐가는 바람일 것이라고 일축해버렸으나 그들의 관계가 심각해지면서 절망에 빠져버렸다. 뒤샹과 밀회를 하고는 있었지만 뒤샹은 애인이라기보다는 차라리 친절한 간호사 같은 그런 미적지근한 연애의 대상일 뿐이었다. 이제 어찌해야 좋을지 다시 혼돈에 빠진 페기는 정신분석학 분야에 일가견을 가진 브르통에게 조언을 청했다. 브르통은 냉담하게 페기를 꾸짖었다. 적국의 망명자를 길거리로 쫓아버리겠다는 협박으로 결혼을 강요한 건 너무 심하지 않았느냐, 이제는 뒤샹이라도 같이 살 수밖엔 없지 않느냐고 오히려 조롱했다. 물

론 뒤샹은 당시 동거 연인이 있었다.

페기가 할 수 있는 일은 이제 화랑에 전력투구하는 길밖에 없었다. 남편이던 막스를 비롯해 그 주위 초현실주의 친구들에게 깊은 배신감을 느낀 페기는 젊은 작가들에게 눈을 돌렸다. 화랑 계획 시절부터 허버트 리드가 제시하던 방향이었다.

1943년 5월, '봄 살롱'은 20대와 30대 초반의 젊은 작가들의 데뷔전이었다. 그 중 잭슨 폴록의 추상 화면은 커다란 물의와 함께 비평계의 눈을 끌었고, 폴록의 장래에 결정적인 영향을 준 계기였다. 페기는 폴록에게 월 150달러의 계약 금액을 주었고, 폴록은 이제 생계를 위해 하던 목수 일을 그만두고 그림에 전념할 수 있었다. 페기가 전시 기회를 준 젊은 작가들 중에는 또한 로버트 머더웰이 있었고, 페기 화랑은 그의 첫 개인전을 열어주었다. 후에 '뉴욕 학파'의 스타가 된 그 둘의 그림과 스타일이 20세기 미술에 가져다줄 폭풍 같은 영향은 그 당시 페기는 물론 아무도 예측하지 못했다.

1946년 전쟁이 끝나고 페기 주위의 대부분의 유럽 친구들이 다시 본국으로 귀국하자 페기도 그들을 따라 파리로 갔다. 그러나 모든 에너지가 국가 재건으로 향한 파리는 예전의 파리가 아니었다. 페기는 새로운 삶의 에너지를 찾아 베네치아로 간 후 뉴욕 화랑의 문을 닫고 그곳에 정착하기로 결심했다. 뉴욕의 미술계는 물심양면으로 활력을 불어넣어주었던 그녀의 부재를 몹시 안타까워했다. 그러나 지난 4년 그 화랑을 통해 젊은 작가들을 발굴하고 그들에게 기회를 줌으로써, 미국

의 미술계에 전례 없이 커다란 영향을 준 그녀의 역할을 높이 평가하며 그녀의 행운을 기원했다.

베 네 치 아 에 서 의 화 려 한 말 년

베네치아에 정착한 후 사교계의 스타로 나날을 보내던 페기는 친구의 권유로 그의 소장품을 1948년 베네치아 비엔날레에 전시했다. 그해 비엔날레의 구겐하임 전시관은 가장 큰 인기를 끌었고 현대 미술의 국제적 감각을 가장 잘 대표하는 뛰어난 수집품이라고 극구 칭찬을 받았다. 이에 힘을 얻은 페기는 그 수집품을 영구 소장할 아름다운 건물을 매입해서 독특하고 작은 규모의 미술관으로 만들고 일반에게 공개하기 시작했다. 그러나 이제 칠순이 된 페기는 그 소장품을 기증할 만한 적절한 소유자를 찾아야 했다. 제2차 세계 대전 당시 4만 달러의 기금으로 마련한 그림들은 30년 후 그 천 배인 4천만 달러의 가치로 변해 있었다. 일찍이 뛰어난 사업 두뇌로 빈손으로 거부가 된 그녀의 부모와 숙부마저 부러워할 만한 성취였다. 페기가 소장품을 기증할 곳을 물색한다는 소문이 돌자, 세계 곳곳에서 미술관 관장들이 몰려들었으나, 결국 페기는 평생 서로 경쟁 의식과 불화의 관계를 가졌던 그녀의 숙부가 세운 '솔로몬 구겐하임 미술관'에 모든 걸 기증했다. 지금은 솔로몬 구겐하임 미술관 산하에서 '페기 구겐하임관'으로 운영

되며 소장품은 이탈리아 정부의 국보로 지정되어 페기의 유언대로 영원히 베네치아에 남을 것이다.

팔라조 건물 앞으로는 곤돌라가 미끄러져 다니는 운하가 흐르고 뒤편에는 베네치아에서 가장 길고 아름다운 정원이 있는 우아한 궁전에서 페기는 그 마지막 30여 년을 그녀에게 삶의 의욕과 의미를 부여해준 많은 수집품

팔라조 Palazzo 옥상에서 (1950). 항상 떠나가는 그녀의 남자들과는 달리 언제나 곁에서 사랑과 즐거움을 주는 강아지들과 함께.

들 속에서 살았다. 사교 파티가 끊이지 않았고, 많은 손님들은 며칠씩 또는 몇 달씩 머물다 가기도 했다. 1949년부터 그녀가 사망하던 1979년까지 30년에 걸쳐 기록된 페기의 방명록은 각계의 세계적 명사들 사인으로 가득 차 있다. 시인은 시 구절을, 화가는 그림으로, 작곡가는 악보 음표로 사인을 했다.

페기가 뉴욕을 떠난 것에 대해 가장 안타까워했고, 가장 영향력이 컸던 당대 뉴욕의 미술 평론가 허버트 리드는 T. S. 엘리엇의 시를 인용해 사인했다.

사랑하는 당신, 우리는 그러나 언젠가 다시 만나겠지요
두 세계 사이의 중립 지대를 배회하노라면……

이 시 구절은 그 후 트루먼 카포티 등 다른 방문객들도 즐겨 인용했다.

자코메티·미로·마그리트·데 쿠닝·라우션버그…… 등 당대의 화가·조각가들의 이름은 거의 다 들어 있고 미술계 인사들은 물론, 건축·음악·무용·연극·영화계의 세계적 명사들이 제각기 유머와 위트와 사랑에 넘치는 독특한 사인들을 남겼다. 1954년 베네치아 비엔날레 대상을 수상하기 위해 베네치아를 방문한 전 남편 막스 에른스트는 "옛 친구가 영원히 영원히 돌아왔소"라고 사인했고, 그 후 페기의 정규 방문객이 되었다.

페기가 말년 32년을 보낸 베니스의 팔라조. 지금은 솔로몬 구겐하임 미술관 부속물로 페기의 소장품이 전시되어 있다.

페기가 뉴욕에서 베니스로 이주한 후 그녀의 새 거처에 전시해놓은 초현실 화랑에서. 가운데 조각은 장 아르프의 「봉우리의 왕관」, 뒤로는 마그리트 그림 「빛의 제국」이 보인다.

 81회 생일을 많은 축하객과 가족에게 둘러싸여 화려하게 치른 후 페기는 심장마비로 쓰러졌다. "시간이 많을 때 읽기에 제일 좋은 책이지" 하며 『카라마조프 가의 형제들』을 들고 입원한 페기는 다시는 그녀 필생의 소장품이 담긴 아름다운 궁전으로 돌아오지 못했다.

양 대전의 폭풍에 온몸으로 맞선 초현실주의자

— 막스 에른스트

"**막스 에른스트(Max Ernst, 1891~1976)** 1914년 8월 1일 사망하다."

"나는 내 조국도 국왕도 신을 위해서도 내 목숨을 바치기 위해 달려가지는 않겠다."

"전쟁은 악취 풍기는 쓰레기다."

"추하고 소름 끼치는 잔인한, 미련하고 어리석은…… 이 군대 생활에 대항해 도대체 한 개인이 뭘 할 수 있단 말인가. 악을 써 소리치고, 맹세를 하고, 욕설을 퍼붓고, 분노를 토해낸다 한들 아무 소용 없는 짓인데……"(막스 에른스트)

1914년, 독불 전쟁 당시 독일 군대에 징병되어 일선 전방의 포격부에 복무했던 4년에 대해, 그리고 그때 받은 두 차례의 부상에 대해 막스는 거의 침묵했다. 그리고 다시 1939년 9월 제2차 세계 대전이 발발하고, 파리에 이주해 살던 막스는 프

랑스 경찰과 독일 게슈타포에 의해 세 번의 포로 수용소 생활을 했다. 첫번은 프랑스 대통령의 특별 사면으로, 두번째는 탈출로 자유의 몸이 되었으나, 다시 망명국 미국의 끊임없는 추방 위협 속에서, 세계적 부호며 미술 수집가 페기 구겐하임과 거의 강제 결혼을 하게 되었다. 그러나 그의 충격적인 전쟁 경험은 어릴 때의 환상적 경험의 기억과 함께 그의 다다와 초현실주의 화면과 조각에 생생하게 반영된다.

제1차 세계 대전 이전까지 독일 표현주의 화풍을 보인 그는 이미 유망한 젊은 작가로 각광을 받고 있었다. 그러나 군 복무를 마치고 나온 막스는 이제 '쾰른 다다 운동'의 주동자로 철저한 무정부주의자가 되었고 예술에서 부조리·불합리성과 무의식 요소의 중요성을 강조했다. 당시 표현주의자들의 인위적인 유토피아 경향을 조소하고 전쟁의 대량 학살과 파괴를 북돋아준 기계 문명에 대한 환멸을 화면에 표현했다. 막스의 친구 폴 엘뤼아르는 전쟁 경험을 이렇게 회고했다: "1917년 2월, 독일 포병군 막스와 프랑스군의 보병이었던 나는 전방에서 서로 일 마일 거리에 있었다. 나는 참호 안에 엎드려 망을 보고 있었고 막스는 우리를 향해 사정없는 포격을 가해왔다. 그 3년 후 우리는 죽마지우가 되었고 함께 하나의 목표, 즉 인간의 완전 해방을 위해 투쟁해왔다."

「스스로 만들어진 작은 기계」(1919)는 다량 복제할 수 있는 알파벳 활자체 중 막스의 이름 M·A·X의 세 글자로 구성되었다. 불안하게 세워진 파이프 모양의 두 다리는 톡 건드리면

「선민의 대량 학살」(1920). 제1차 세계 대전 당시 독일군 포병으로 복무했던 프랑스의 폐허가 된 마을을 배경으로 만든 콜라주

몸 전체가 우르르 무너져버릴 것 같다. 베를린의 다다 작가들이 로봇의 이미지를 파괴적이며 비인간화 · 기계화된 문명의 풍자로 즐겨 이용한 데 반해, 이 그림에서 막스는 반대로 기계를 인간화함으로써 막강한 힘을 가진 새로운 현대판 켄타우로스인 기계 인간을 찬양한 미래파주의자들을 풍자하고 있다.

「선민의 대량 학살」의 몽타주 배경은 막스가 독일 포병대로 복무했던 프랑스 도시 수아송의 공중 촬영 사진이다. 여러 각도에서 찍은 사진을 오려 콜라주로 해놓은 도시는 마치 그 위를 나는 파일럿의 시점으로 옆으로, 위로, 거꾸로 비행하며 내

려다본 것 같다. 도시 위를 날며 파괴를 시도하는 큰 날개 달린 비행 기계 이미지는, 15세기 성화 「아기예수를 찬양하는 성모」 화면을 복사해 그 중 천사의 형태만 오려낸 다음, 다시 그 위에 비행기 모양의 사진을 붙인 것이다. 원래 화면에서 아기 예수의 탄생을 알리려 비상하는 천사가 완전 변신했다. 도시 사진 위에는 다시 방향을 잃고 사방으로 도망가는 모습의 인물 콜라주가 붙여져 있다.

1922년 파리로 이주한 막스는 그곳에서 앙드레 브르통과 함께 초현실주의 그룹을 형성했다. 그들은 인간의 무의식 아래 잠재하는 악과 폭력적인 요소를 탐구하며 또한 잠재 의식 속의 이미지를 끌어내어 묘사함으로써, 인간은 본질적으로 불합리한 존재임을 표현하려 했다. 그런 무의식의 이미지들을 끌어내기 위한 한 방편으로 브르통은 여러 가지 게임을 고안해냈고 막스는 새로운 그림 기법을 착안해냈다('프로타주와 '데칼코마니'로 전자는 나무·잎새·헝겊 등의 질감을 가진 표면을 연필 등으로 문지르는 것이고, 후자는 젖은 물감 위에 종이나 캔버스를 눌러 새로운 형태를 얻어내는 방법이다. 작가는 이런 방법으로 생겨나는 우연의 형태를 통하여 그것에 연상되는 새로운 시각적 이미지를 개발해낸다).

「풍경화」는 유리판 위에 데칼코마니 기법을 사용해 만든 것으로 그 텍스처는 부드럽고, 푹신푹신하며, 부패되고, 모호하고 불길한, 자욱한 고대의 열대 밀림을 연상시킨다.

제1차 세계 대전 후 인간의 본질에 대해 깊은 회의를 느끼

「**풍경화**」(1957). 막스가 초현실적 분위기를 강
조하기 위해 고안해낸 '데칼코마니' 기법으로
그린 그림

며 초현실주의 화면을 통해 인간 내면을 탐구해가던 막스에게
2차 대전은 또 다른 비극을 안겨주었다.

1937년, 개인전을 위해 런던을 방문한 막스는 전시회에서
숙명의 연인 레오노라 캐링턴을 만나고, 둘은 첫눈에 사랑에
빠졌다. 한창 스페인 내란으로 전유럽이 불안에 휩싸여 있던
때였다. 휘청하게 길고 마른 체구, 투명한 은발에 푸른 눈, 지
성이 번득이는 예리한 모습을 한 46세의 막스는 이미 유럽에
널리 알려진 화가였다.

이제 갓 스무 살의 레오노라는 초현실주의에 매료되어 그
길을 가려던 미술 학도였다. 영국의 부유한 사업가 딸인 그녀

는 출렁이는 긴 검은 머리에, 젖은 듯한 검은 눈이 반항기로
가득 차 있었다. 그들은 폭풍우와도 같이, 저항할 수도, 억누
를 수도 없는, 그들 앞의 모든 장애물을 휩쓸며 육체와 영혼과
정신이 함께 용해해버리는 광적인 사랑에 빠졌다. 레오노라는
완강한 부모의 감시를 피해 막스를 따라 파리로 도망가지만,
그곳에는 막스의 부인이 있었다. 둘은 다시 남불 쪽으로 여행
한 후 그녀 혼자 생마르탱이라는 작은 마을에 남고 막스만 파
리로 돌아오게 되었다. 그러나 잠시나마 도저히 혼자 견딜 수
없었던 막스는 다시 레오노라를 파리로 불러 그의 초현실주의
서클의 일원으로 만들고 그들과 함께 전시도 했다. 그러나 말
이 많은 서클의 분위기에 불만을 품고 둘은 짐을 싸 다시 남불
의 생마르탱 마을로 내려갔다. 거기서 그들은 낡은 농가를 구
입해 둘만의 생활을 시작했다. 막스는 그림 그리는 일 외에 집
안을 가꾸고 장식하기에 바빴고 레오노라 역시 그림을 그릴
뿐만 아니라 막스의 콜라주 삽화 시리즈에 짧은 에세이를 쓰
며 바쁜 시간을 보냈다. 간간이 들르는 친구들과 어울려 푸짐
한 음식과 와인, 즐거운 대화와 춤을 즐기며 새로운 생활을 구
축해갔다. 그곳에 정착하여 마음의 안정을 찾은 막스는 「고요
한 순간」(1939) 등 많은 그림을 그렸다. 일 년 남짓 그곳에 사
는 동안 그들은 손수 쓰러져가던 농가를 완전히 개조해 초현
실적 분위기를 자아내는 작은 미술관을 방불케 하는 독특한
건물로 바꾸어놓기도 했다. 석고로 갈라진 벽을 바르고 커다
란 창을 만들고 발코니도 얹었다. 건물 외부 벽과 창문 틀, 내

부 벽 천장은 막스의 부조·조각·벽화로 장식되었다. 막스 평생 가장 행복한 나날이었다.

1939년 9월 1일은 막스의 조국 독일이 프랑스에 선전 포고를 한 날이었다. 철저한 반나치이며 이미 15년 전 독일을 떠나 프랑스에 정착했으나 프랑스 경찰 당국은 끝내 막스를 적국 시민으로 몰아 수용소로 잡아갔다. 레오노라는 그의 석방을 위해 백방으로 노력해, 드디어 몇 달 후 다시 함께 그들의 농가로 가지만, 막스는 또 잡혀 들어가고, 탈출하고, 다시 잡혀 들어가고 만다. 수용소에서 수용소로 옮겨져 막스의 거처조차 알 수 없던 레오노라는 이제 기진맥진했고 정신병 증세를 보이며 음식까지 전폐하고 기아 상태에서 헤매게 되었다. 드디어 파리가 독일군에게 함락되었고 그녀의 친구는 스페인으로 도피해야 한다고 설득, 여행에 필요한 서류를 위해 그 농가의 집문서를 관청에 넘기고 떠난다. 그 몇 달 후 막스가 천신만고 끝에 수용소를 탈출해 그 집으로 달려갔을 때는 이미 레오노라도 떠난 후였고, 집의 소유권도 마을로 넘어간 후였다. 텅 빈 그 집에 잠시 머무는 동안 막스는 신화적 배경으로 레오노라의 초상을 그리고 또 그렸다.

그 중 하나가 그의 대표 작품으로 꼽히는 「비 내린 후의 유럽」이다. 달력에서 오려낸 듯한, 너무나 완벽한 9월의 청명한 하늘을 배경으로 그린 풍경화이다. 기괴한 형태의 바위, 폐허 사이사이로 거의 알아볼 수 없는 작은 인물들이 보인다. 너무 작아서 보는 사람의 지각의 가장자리에서 유령처럼 헤매듯,

떠오를 듯한 환각적인 인상을 준다. 그 중 제일 크고 화면 가운데 보이는 두 인물이 있다. 하나는 새 모습을 하고 앞을 향해 서 있는 남자이고, 다른 하나는 어디론가 돌아서 멀어져가는 듯한 여인의 모습이다. 비(폭탄) 내린 후 앙상하게 뼈만 남은 완전 폐허가 된 땅 위에 마지막 남은 전사는 새 모습의 투

「비 내린 후의 유럽」(1941). 막스가 포로 수용소를 탈출, 천신만고 끝에 다시 찾아왔을 때는 이미 사랑하는 레오노라의 자취도 없어진 후이다. 전쟁 이전 그들의 보금자리였지만 폐허가 된 생마르탱에서 그린 그림

구를 쓰고 뼈만 남은 말 옆에 서서 돌아서 가는 여인을 지켜보고 있다. 운명적으로 만나고 헤어진 연인들, 막스와 레오노라가 참혹한 전쟁이 휩쓸고 간 폐허의 땅에서 서로 스쳐가는 모습이다. 데칼코마니 기법으로 그린 이 그림은, 땅과 바위 등의 기괴하고 부패된 추한 풍경이 맑고 푸른 하늘과 극적인 대조를 이룬다

같은 기법으로 그린 「신부의 약탈」에서, 물감을 흘리고 찍어낸 효과를 낸 시각적 이미지는 더욱 환상적으로 발전된다. 여기서 신부는 물론 레오노라지만 약탈자는 새털에 덮인 막스인지 새털 사이로 보이는 페기 구겐하임인지 애매하다. 이 그림은 미국으로의 망명을 위해 마르세유에서 페기의 날개 아래 보호를 받으며 뉴욕행 비행기를 기다리는 동안 시작해 뉴욕에서 마무리한 것이다. 포로 수용소를 탈출한 후 아직도 레오노라의 행방을 모르는 채 그녀를 애타게 그리워하면서도 자기 현실에 커다란 도움이 되어주고 있는 페기와의 복잡한 충돌과 상반되는 심리 상태의 반영이기도 하다. 레오노라의 행방을 모르는 채, 그 자신 적국 독일 시민으로서 프랑스 당국의 눈치를 보는 반면 타락한 예술가로 조국 독일의 게슈타포에게 쫓기던 현실에서 막스는 부유한 미국의 미술품 수집가 페기 구겐하임을 만나게 된다. 레오노라 역시 막스의 행방을 모르는 채 자기를 정신병 환자로 취급, 아프리카의 정신 요양원으로 보내려는 부모의 막강한 영향권을 벗어나기 위한 방편으로 멕시코 외교관의 보호를 받아들여 그와 결혼해버린 것이다. 레오노라의 화면은 막스와 함께 나누던 이미지들—새·말·괴물·환상적 풍경화…… 등으로 가득 차 있고 그녀의 단편과 희곡들 역시 초현실적 막스의 이미지로 가득 차 있다. 1993년 한 미술 평론가가 레오노라를 찾아 인터뷰를 하며 계속 막스와의 시절과 그림에 대해 질문을 했을 때 그녀는 거의 신음에 가까운 절망적이면서 분노에 찬 목소리로 화를 내었다.

「신부의 약탈」(1941~42). 막스가 페기와 레오노라와의 고통스러운 삼각 관계 속에서 그린 초현실적 화면. 진홍빛 털의 새 모습은 막스 자신을 상징한다.

"그건 내 삶에서 5년의 짧은 시간이었을 뿐이에요. 그 나머지 시간에 대해 알고 싶어하는 사람은 왜 아무도 없지요?!"

이제는 반세기가 흐른 오랜 시간 후에도 레오노라는 그 당시의 막스와의 관계와 삶에 대해 철저히 그 마음의 문을 닫고 있었던 것이리라.

뉴욕으로 망명한 후 페기와 결혼한 막스는 그 2년 후 막스의 남은 30여 년 동안 동반자가 될 절세 미모의 초현실주의 화가 도로테아 태닝을 만난다. 페기 구겐하임과 이혼한 막스는 도로테아와 뉴욕의 롱아일랜드 바닷가에서 신혼의 여름을 보냈다. 그는 여름 동안 임대한 집의 차고를 작업실로 꾸미고 차고 안에 널브러져 있던 잡동사니를 연장으로 쓰며 10개의 석고 조각 시리즈를 제작하기도 했다. 어떤 환경에서도 삶을 예술 안으로 끌어들이고자 하는 그의 정열이 여기서도 보인다.

1946년, 역시 미국으로 망명 와 있던 사진 작가 맨 레이와 함께 이중 결혼식을 올린 후 아내가 된 도로테아와 뉴욕 근방 작은 마을에 땅을 사고 손수 목재 집과 시멘트 블록으로 된 커다란 스튜디오를 지었다. 그리고 7~8년 전 레오노라와 함께 살던 프랑스 시골 생마르탱의 농가를 장식했듯, 수많은 부조와 조각으로 건물 외부를 장식했다. 모티프는 그가 일생 즐겨 사용하던 '로프로프'로 불리는, 자기 자신의 변신의 상징인 새와 반인간·물고기·짐승 등이다. 제2차 세계 대전 종전 후 그들은 어렵게 저축한 돈으로 잠시 그리운 파리를 방문하고, 막스는 그 기념으로 「파리지엔 여인」 조각상을 제작했다. 길

고 가느다란 몸매에 콘치 조개 모양의 머리, 조개 껍질로 장식된 뒷부분 그리고 서 있는 받침대로부터 계속 올라와 형성된 듯한 두 다리 등은 마치 그 여인이 깊은 바다로부터 솟아올라온 느낌을 준다. 마음의 고향인 파리를 영원한 여인상으로 구현한 것이다.

1953년 드디어 망명 생활 12년 만에 프랑스로 귀국한 막스는 1954년 베네치아 비엔날레에서 그림 대상을 수상하게 되었다. 이 상은 막스에게 국제적 명성과 경제력을 갖다주었고, 이제는 궁핍에서 벗어나 석고나 나무로 만든 조각을 동으로 뜰 수 있게 되었고 작은 집도 마련했다.

그로부터 20여 년 후 85세로 사망할 때까지 막스는 그림보다 조각에 마지막 정열을 쏟았고 그가 남긴 조각가로서의 업적은 화가로서의 위치와 대등하다. 그의 조각은 조각이 갖는 볼륨과 그림의 일면성, 환상과 현실의 불합리적 요소의 균형을 모색한다.

막스는 어릴 때부터, 세상은 눈을 감은 상태에서만 감지할 수 있다고 믿었고 끝까지 그 믿음을 바탕으로, 다다·초현실적 스타일을 통해 눈을 감고 보이는 세계를 시각화하려 했다. 육체적인 눈으로 볼 수 있는 것은 한정되어 있으며 그 눈으로 드러내보일 수 있는 것 역시 한계가 있다고 믿었다. 그의 이러한 내면의 눈에 대한 의존은 실용적이며 예측할 수 있는 세계에 대한 의혹은 물론 어떤 것도 그런 진실에서 제외될 수 없다고 믿게 된다. 그러면 현실을 어떻게 대응해야 하느냐는 문제

에 대해 막스는 그 멀고 다른 두 개의 요소가 만나는 기점에서 발생되는 어떤 에너지를 포착해냄으로써 거기서 새로운 이미지를 창조해내는 일이 화가의 역할이라고 생각했다. 현실의 회의적인 파헤침, 그리고 눈에 보이지 않는 미세한 세계와 대우주 사이를 넘나드는 그런 영역을 시각화하려는 노력이 막스의 화면이다.

예술, 그 우아함을 파괴하며
— '다다'와 뒤샹

둘째를 낳으면서 맨해튼 중심가에 살던 우리 식구는 좀더 넓은 공간과 맑은 공기, 우수한 공립 학교군을 찾아, 허드슨 강을 끼고 그 서쪽에 위치한 뉴저지 주의 작고 푸른 마을로 주거지를 옮겼다. 그 후 오랜 시간이 흐른 지금까지도 맨해튼으로 나들이를 갔다가, 조지 워싱턴 브리지를 다시 서쪽 방향으로 건너 집으로 돌아올 때면 야릇한 감상과 아쉬움에 젖곤 한다. 제2차 세계 대전 이후 서서히 현대 예술과 문화의 중심지로 성장해온 맨해튼, 24시간 멈추지 않고 살아 뛰는 그 섬의 맥박과 에너지에서 오는 어떤 마력 때문이리라.

최근 뉴욕 휘트니 미술관의 다다 전시를 둘러보았다. 제1차 세계 대전을 피해 뉴욕으로 망명했던 유럽 작가들이 망명 중 현지에서 제작한 작품 전시이다.

맨해튼의 맥박을 한 박자도 놓치지 않고 시각화해놓은 그들

의 기지·예리함과 창의력에 놀라움을 금치 못했다.

'다다dada'란 말은 아직 내게 생소한 말이다. 다다란 용어 자체가 프랑스어로는 예술과 아무런 연관이 없는 말〔馬〕로, 나중에는 '무의미'로 통용되었듯. 그것은 일차 대전 중 스위스 취리히로 망명한 전위 작가들의 허무와 파괴적인 제스처로 시작된 일련의 예술 운동으로, 일체의 속박으로부터의 해방, 기성 예술의 파괴, 우연성의 도입과 도그마와 형식으로부터 개인적 해방을 부르짖으며, 차츰 전유럽으로 퍼져나갔고, 주로 시각 예술과 문학에 영향을 끼쳤다는 정도의 애매한 개념으로 남아 있다. 그 운동의 일원이었던 몇몇 작가들, 예로 한나 회흐·슈비터스·뒤샹·피카비아·앙드레 브르통 등을 통해 그 일면을 만났을 뿐이다. 그런데 '뉴욕 다다'라니? **마르셀 뒤샹(Marcel Duchamp, 1887~1968)**의 변기와 자전거 바퀴, 커다란 유리판 그림, 그리고 앨프리드 스티글리츠의 '291' 화랑과 아렌스버그 부부의 집 모임에서 일어났다는 섹스와 재즈와 알코올 그리고 그들의 열띤 토론의 현장이 바로 뉴욕 다다의 산실이었음을 나는 이번 전시회를 통해 알게 되었다.

이번 기획전의 정식 타이틀은 '다다의 뉴욕 침입―그 익살과 장난꾸러기들'로, 표제 인쇄체마저 알록달록하고 재즈나 록을 연상시키는 리듬으로 들쑥날쑥 눈을 현혹하게 만들어졌다. 방금 새 회원증을 받아 기뻤고, 또 20여 년 전 그 미술관 동네에 살며 첫아들을 등에 업고 쏘다니던 정다운 길들은 언제 걸어도 좋았다. 그 지하실의 아담한 정원 식당은 고향 방

문객이나 뉴욕 친구들과의 만남의 장소로서, 옹색한 내 아파트보다 모든 면에서 마음처럼 트여 있었다.

아, 드디어 뒤샹·맨 레이·피카비아를 만난다는 옛적 흥분이나 기대는 아예 없었다. 근방의 정다운 길도 거닐고 아래층 식당에서 와인도 마시며, 이 기회에 '다다'를 좀더 구체적으로 볼 수 있다는 점이 나를 이끌었다. 친절하게도 이층 전시장에 나를 내려준 대형 승강기 문이 열리자마자 눈에 들어오는 건 마주보이는 벽과 천장 사이에 걸린 뒤샹의 「TU M」(1913)이다. 전시는 발걸음과 시선이 왼쪽으로 먼저 가도록 유도되어 있고, 그 왼쪽 첫번이 바로 저 유명한 아렌스버그 아파트의 재현이다. 벽·마루·가구 등, 그때 그대로 배치되었다. 그러나 그 공간은 아무런 움직임이나 소리는 물론, 냄새도 없다. 루이즈 아렌스버그의 피아노 소리도, 뒤샹의 체스 두는 소리도, 자정이면 나왔다는 후식의 달콤한 냄새도, 비아트리스 우드와 뒤샹, 바로네스와 크라방 사이에 전류처럼 흐르던 은밀한 눈길도, 바다 건너의 전쟁과 그 참상을 눈감은 채 안이한 물질주의에 빠져 있는 미국을 신랄하게 비판하는 '뉴욕 다다'의 열띤 목소리들도 없다.

바다 건너에는 조국 땅이 산산조각으로 파괴되고 있는 사이 그들 망명 전위 예술가들과 미국 작가들은 맨해튼이란 안전하고 풍요로운 새 땅에서 아렌스버그란 예술 애호가의 푸짐한 대접을 받으며 1915년과 1923년 사이 '뉴욕 다다'로 불리는 일련의 독창적 활동과 작품을 생산해내었다.

'다다' 그룹의 남성 화가들

'다다' 그룹의 여성 화가들

"1915년 뉴욕에 도착하는 즉시 나는 나도 모르게 그 소용돌이에 말려들어갔다. 밤낮을 가리지 않는 상상할 수 없는 섹스와 오지orgy, 재즈와 술, 각양각색의 인종과 양심적 반항아들…… 유럽은 전쟁의 포연 속에 아비규환의 참상이 벌어지는데 미국의 중립적 태도란 눈가림이었다. 대서양 저쪽은 용암처럼 끓어오르는 시뻘건 쇳농 아래 절망과 허무가 있을 뿐이었다. 현실의 이율 배반을 직시하며, 우리 뜻에 동조하는 미국 예술인과 함께 우리 망명인들의 공통 언어가 '다다'임을 알았다"(프란시스 피카비아).

"우리들은 밤마다 거기(아렌스버그나 스티글리츠 291 화랑)에 모였다. 감정은 들떠 있었고, 뭔가 알 수 없는 분노와 강박감을 느꼈다. 그러나 아무도 우리들이 함께 찾고 원하는 게 뭔지 제시하는 사람은 없었다. 그러던 중 어느 사이에 피카비아와 뒤샹이 우리를 대표하고 있었다"(윌리엄 칼로스 윌리엄스).

그들이 찾는 것이 무엇인지 모르긴 했지만, 그들은 반항의 대상물과 새로움의 모색을 그들 활동과 작품을 통해 표현하고자 했다. 풍자와 익살과 유머로 모든 역사와 문명의 타파·거부, 특히 기존 예술과 예술가 개념 자체를 파괴하려 했다. 그룹 중 독일 태생 남작 부인 엘사 로링호벤의 행동과 옷차림, 모욕적인 말투야말로 뉴욕 다다를 한마디로 대변해주었다. 그녀는 빌리지에 붙어 거지 생활을 하며 언제 어디서나 옷을 홀랑 벗어 알몸이 되는 데 주저하지 않았다. 머리에는 석탄 덩어리나 금칠한 야채들을 주렁주렁 매달고, 얼굴에는 우표 딱지

전시에 재현된 아렌스버그 거실.
제1차 세계 대전 중 뉴욕으로 망명해온 유럽 작
가들을 수용, 뉴욕 다다의 산실이 된 현장이다.

를 붙이고, 치마 뒤 엉덩이 쪽에는 불컨 전지를 꿰차고, 목에
는 목걸이 대신 지저귀는 새가 든 새장을 감아 달기도 했다.

아렌스버그 아파트 벽은 그들이 수집한 마티스·피카소, 많
은 큐비즘 그림들로 빽빽히 찼다. 그 중 눈에 뜨이는 것이 뒤
샹의 큐비즘 작품인 「층계를 내려오는 누드」(1912)이다. 그
작품은 수많은 선과 면으로 잘리고 겹쳐져 그것이 사람인지 여
자인지 누드인지, 전혀 감이 잡히지 않는다. 건축 자재 공장이
폭발하는 장면 같기도 하고 아마추어 사진가가 실수로 같은
장면을 같은 프레임에 이중 삼중 노출한 실패작 같기도 하다.

그 작품은 1913년 역사적인 뉴욕 '아모리 전시' 때 가장 물
의를 일으켰고, 뒤샹의 이름을 뉴욕에 심어준 중요한 작품이
지만, 나에게는 화면이 특히 충격적이라거나 아름답다거나 감

동적이지는 않았다.

그 당시의 충격과 물의가 해명될 수 있는 한 가지 이유는, 바로 그 제목 때문이 아닌가 싶다. 즉, 여인의 누드가 화면에 등장하기는 수세기를 거스르지만 그 누드들은 모두 아카데믹하고 또는 누드가 용납되는 그런 장소, 예를 들어 화가 작업실이나 침실 등에서이다. 여자가 벌거벗고 집 안 층계를 오르락내리락 설친다는 것, 여성의 육체적 해방, 또는 그것을 통한 예술의 자유와 해방을 암시하는 충격적 표현의 한 단면이다.

전시는 계속 시곗바늘 방향으로 돌아간다. 일련의 초상화를 통해 섬뜩함을 느낀다. 20세기초까지만 해도 초상화란, 대상을 가장 가깝게 그려내는 것이다. 렘브란트 · 세잔 · 피카소 · 마티스, 모두 자화상을 그렸다. 그리고 뭉크가 있다. 그들의 눈빛, 일그러진 입과 윤곽, 창백하고 푸른, 또는 붉은색으로 자신을 표현했지만, 공통점은 모두 실제 인물과 닮았다는 데 있다. 닮지 않은 초상화라니, 당시의 개념으로 그건 이미 초상화가 아니다.

피카비아의 「앨프리드 스티글리츠 초상」(1915)[1]은 초상이란 이름에도 불구하고 하나의 망가진 사진기이다. 사진기의 주름 상자가 절반으로 오그라든 상태를 보인다. 당시 스티글리츠의 예술가들에 대한 후원이 시들해져가고 있음에 대한 불만을 하나의 생식 불능 상태로 표현한 셈이다.

맨 레이의 「남과 여」란 초상은 달걀 교반기(남)와 두 개의 동그란 젖가슴을 닮은 반사등(여)이다. 이 작품은 2년 뒤 「여와

1 20세기 초반 사진 작가로 '291'이란 화랑을 소유한 스티글리츠는 많은 전위 예술가의 후원자였다. 조지아 오키프와 결혼, 그녀의 작가 생활에 결정적 영향을 주기도 했다.

남」으로 제목을 뒤바꾸어 다시 전시장에 내놓았다. 사회의 통념화된 성의 기본적 정의에 대한 반론, 또는 의문을 제시함일까?

샴베르그의 「신(神)」(1917)이란 초상은 배수관 부품 부분을 상자 위에 고정시킨 것이다. 그 초상이 아닌 초상을 보자 폴 하빌란드의 말이 떠오른다. "신은 그의 이미지로 사람을 만들었고, 사람은 자신의 이미지로 기계를 만들었다." 컴퓨터가 미국 무성에까지 설치된 50년대 미국 대통령은 전지전능, 또는 '만능'이라는 그 기계에게 첫 질문을 던졌다. "참으로 신은 존재하는가?" 그 질문에 컴퓨터는 한동안 신음과도 같이 끄르륵끄르륵거리더니 드디어 화면이 밝아지고 자막으로 대답이 나왔다. "Now there is(이제는 있지)!"

피카비아의 「엄마 없이 태어난 아기」는 잘라진 배수관에서 아기 형체가 나타나는 그림이다. 그의 다른 작품 「미국 처녀의 누드상」(1915)은 기계적인 제도 드로잉 기법으로 하나의 스파크 플러그를 처녀 누드로 달리 표현하고 있다. 현대 여성에 대한 상징인지 풍자인지, 그쯤 이해가 따라간다. 맨 레이의 「로즈 셀라비」는 여장을 한 뒤샹의 초상이다.

맨 레이의 「**남**」(위)과 「**여**」(아래)(1918). 뉴욕 다다의 공통점 중 하나로, 재치 있고 장난스러운 제스처를 보여주고 있다.

장 크로티의 「뒤샹 초상」(1915)은 철사로 윤곽지어진 얼굴 위에 두드러지게 튀어나온 커다란 이마와 잘 빗어넘긴 머리칼, 그리고 유리알로 만들어넣은 두 눈이 얼음처럼 차갑다. 뒤샹과 가장 오랜 친교를 가졌던 비아트리스 우드는 "뒤샹을 알고 싶다구요? 그이의 눈 윗부분은 이 세상에서 가장 매력 있고 자극적이고 지성적이지만 눈 아래부터는 생명이 없는 듯해요"란 묘한 표현을 하기도 했다.

이 전시에서 내게 가장 인상 깊었던 작품은 「맨해튼 1920년」이란 제목의 맨해튼 초상이다. 폴 스트랜드와 찰스 실러 공동 제작인 10분 남짓한 흑백 무성 영화이다. 우뚝우뚝 솟은 공장 굴뚝들이 쉬지 않고 뿜어내는 검은 연기가 마천루의 석양빛 구름 안으로 흩어져 들어간다. 움직이는 배 위에 고정시킨 카메라는 맨해튼 섬을 돌며 섬의 활기찬 맥박을 그대로 느끼게 해준다. 카메라는 다시 가장 높은 마천루 위에 고정되어 그 아래 점점으로 움직이는 인파와 자동차 행렬을 보여준다. 새삼 현기증나는 높이를 느낀다. 바쁜 건설 공사장과 노동자들, 월 스트리트 은행가, 햇빛을 반사하며 출렁이는 물결과 그 위를 떠다니는 많은 배가 보인다. 때때로 월트 휘트먼의 시 구절이 자막에 흘러간다.

맨 레이, 「**로즈 셀라비**」(여장을 한 뒤샹의 초상, 1921)

쭉 뻗은 힘찬 강철은

푸른 하늘로 눈부시게 치솟는다

서두르며 빛나는 물의 도시……

내가 지난 30년을 살아온 뉴욕의 얼굴이다. 빌딩숲과 쓰레기, 길을 메우는 인파와 자동차들, 육중한 은행가와 증권 회사로 가득 찬 맨해튼을 저처럼 가슴에 닿아오게 시적인 이미지로 표현해내다니! 관람을 마치고 거리로 나왔을 때, 나는 오랫동안 새로운 감동으로 맨해튼을 바라보며 서 있었다.

이방인인 내가 뉴욕에 정착해 살며 그렇게 느꼈듯, 아렌스버그의 거실에서 '다다' 주의자들 역시 대서양 바다 건너 고향에 두고 온 모든 그리운 것들을 이야기하고, 그리고 미국의 물질 만능주의와 그들의 저속함을 두고 험담했을 것이다. 그리고 그 부정적 이미지에 겹쳐 첨단 기계 문명의 현장인 맨해튼의 에너지와 매력이 작품에 반영되어야 한다고 열을 올렸을 것이다.

뒤샹이 말했다.

"저 엄청난 기계들. 마천루들이야말로 정말 현혹적입니다. 뉴욕에서 가장 높은 건물에 내 작업실을 갖고 내려다보며 아메리카의 칵테일을 마시는 공상도 해봅니다." 또는, "뉴욕은 물의 심포니 같습니다. 저 물결의 출렁임, 증기선의 고동 소리, 거기에 브로드웨이를 가로지르며 찢는 듯한 사이렌과 자

동차의 경적 소리…… 유럽에는 그런 매혹적인 소리가 없습니다. 뉴욕의 화려한 불빛과 도시를 처바른 노골적인 저속한 색감들, 공사장의 철강 오케스트라 소리들…… 예술은 그런 현실을 반영해야지요. 과거에 집착해 있을 수만 없습니다.”

뒤샹은 과거에 집착하지 않고 현실을 반영하는 그런 작업에 만족하지 않았다. 이제 나는 전시장 거의 끝에 있는 뒤샹의 소위 '레디-메이드,' 즉 기성품들과 그의 대작 유리판 그림으로 다가간다.

흰 사기로 된 유럽식 남자 변기에 'R. Mutt'(1917)라는 푸른 글씨의 사인이 있다. 그 옆에 놓인 다른 작품인, (겨울 눈 치우기를 위해 만든) 커다란 부삽에는 「부러진 팔의 행진」(1915)이란 제목을 붙였다. 기계로 대량 생산한, 가게에 가면 누구나 구입할 수 있는 일상 생활 용품을 '예술가'가 친히 그 중 하나를 골라 거기에 사인을 하는 행위로 예술 작품의 대열에 세워놓은 것이다. 「L·H·O·O·Q」(1919)란 작품은 모나리자 모조 위에 콧수염과 턱수염을 첨가한 것이다(이 제목을 프랑스어 발음으로 읽으면 '그녀는 뜨거운 엉덩이를 가졌다'가 된다).

지난 수세기에 걸친 유럽의 '고귀하고 우아한' 예술에 대한 절대적 모독과 조롱이다. 이 세계적인 미술관에서 피카소·마티스·미켈란젤로·다빈치와 어깨를 나란히하며 점잖게 앉아 특별 전시용 불빛으로 각광을 받고 있는 저 변기에 만일 누가 아무도 보지 않는 사이 원래 변기의 기능을 충족시켜 준다면? 나는 혼자 실소를 짓는다. 아마 뒤샹 자신은 그런 행

위에 대단한 만족을 느끼리라.

우리가 예술 작품에서 기대하는 어떤 심미적 요소, 예술적 향기와 맛, 디자인 또는 외형적인 아름다움, 그는 그 모든 요소를 부정한다.

뒤샹의 주장, 아니 그 나름대로의 해석은 이렇다.

"미술품들이 파손되지 않고 유지하는 평균 수명은 30년 정도이다. 온갖 기술과 재능을 다해 복구해놓는 저들 프레스코와 고화들은 이미 오리지널이 아니다. 내 기성품들은 잃거나 파손되면 언제나 대치해놓을 수 있다. 나는 지금까지 어떤 작품도 가질 수 없는 영구성을 부여한 셈이다."

"하나의 사물을 그 속성을 제거하여, 다른 환경으로 옮겨놓았을 때 새로운 사고가 창조된다. 여기서 작가는 순수한 정신적 행위를 부여하고 있으며, 그러한 행위만이 진정한 예술의 기능을 만족시켜준다."

"예술은 습관성 마약일 뿐이다."

"예술은 진실·성실·정직함으로서의 존재성은 없다. 사람들은 예술을 위대한 종교적 경외심으로 얘기하는데, 예술이 그처럼 존경받을 이유는 없다. 예를 들어 작품의 감상자 또한 작가만큼 중요하다. 예술은 항상 상반되는 극, 즉 창조자와 감상자에 그 존재의 꼭지점을 둔다. 그 양극 사이에서 일어나는 어떤 불꽃이나 섬광, 또는 전류 같은 새로운 무엇의 탄생이 예술이다. 작가는 이 두 개의 창조 과정에서 한 가지만 할 수 있다. 감상자가 그 과정을 완성시키며 또한 그들에게만 마지막

발언권이 있다. 명작·걸작이란 결국 후세의 감상자들에 의해 그렇게 결정되어질 뿐이다."

"나는 예술의 불가지론자이나 예술에 싸인 신비로움, 거기에 대롱대롱 매달려 있는 매혹적인 것들을 믿지 않는다. 차라리 마약으로서의 예술의 역할은 많은 사람에게 유용할는지 모르지만 종교적 역할은 하나님만도 못하다."

「변기」(그 정식 제목은 「샘Fountain」이다. 「샘」은 전위적 미술비평가들이 심사위원으로 참여한 제1회 독립미술전에 출품했으나 거기에서까지 거절당했다) 옆에 뒤샹의 대작 「커다란 유리」(2m×3m)가 조심스럽게 버티고 섰다. 프랑스어로 된 제목은 「그녀의 총각들로부터-까지-옷을 벗긴 신부」(1912~23)이다. 두 개의 유리판이 접착되어 있고 그 사이에 그림들이 그려져 있다. 물론 신부도, 그 독신자들도 보이지 않는다. 그러면서 뭔가 교묘하고, 얽히고설킨 듯한 야릇한 성적 유희를 보는 것 같다. 보이는 이미지는 달콤한 초콜릿 믹스 기계, 아홉 개의 두 다리를 갖춘 추상적인 인체의 이미지, 완전히 추상적인 흰 물감 면과 여기저기 긁은 자국들…… 그뿐이다. 수수께끼 뒤샹의 비밀스러운 자전적 요소가 그 안 어디에 숨어 있을 것 같아 열심히 들여다보지만, 별 수확이 없다. 그림이 두 개의 유리판 사이에 그려져 있으니 그건 그대로 볼 수도 있고 유리판을 통해서 들여다보거나 보여질 수도 있다.

여기에 뒤샹의 안개의 베일에 감추어진 수수께끼 같은 사생활, 특히 그의 성생활, 이를테면 고자라든지, 양성(兩性)·호

모 등의 분분한 가십을 연상하며, 그의 그러한 성적 미지수가 예술가로서 그의 작품에 어떻게 반영되었는지를 생각해본다. 더욱 그 자신은, 예술이란 삶의 모방이며 그 이상도 그 이하도 없다는 신념을 유지했기에.

뒤샹의 성적인 면을 엿볼 수 있는 한 실례가 있다. 신혼 첫날, 결혼식을 마치고 그는 남부 프랑스의 체스 대회에 참석한 뒤 밤늦게 돌아왔다(뒤샹은 프랑스를 대표할 정도로 체스에 미쳐 있었고 일가를 이루고 있었다). 눈을 비비며 기다리는 신부는 아랑곳없이 그는 낮에 있었던 체스판을 복기하며 밤새워 묘수를 내기에 골몰했다. 이튿날, 그가 잠든 사이 화가 난 신부는 체스판에 놓인 말들을 그 상태대로 모두 풀로 판에 고정시켜놓았다. 뒤샹의 작품이 그의 신부에 의해 완성된 셈이다. 물론 그 결혼은 몇 주일 뒤 파경에 이르렀다.

감상자는 작품을 통해 작가를 보려 한다. 아무리 초연하고 객관적 자세를 유지한 듯한 작품들도 역시 작가의 삶·인생관·예술관 등이 반영되어 있기에 이 수수께끼 같은 작품과 작가의 사생활을 연관시켜 호기심을 갖고 보는 건 당연하다. 그러나 천재 중 천재라 알려진 뒤샹의 기호들은 수십 권의 책으로 파헤치려 해도 끝내 풀 수 없는 암호같이 짙은 베일 속에 남는다.

뉴욕 다다 작가들의 제도 그림 같은 초상화들, 성적인 이뉴엔도가 물씬 풍기는 화면들, 그리고 뒤샹의 '고전적 예술'을 조롱하는 듯한 장난스러운 저 차갑고 볼품없는 폐품들에 겹

쳐, 그들이 그처럼 발버둥치며 벗어나려 했던 19세기 유럽 작가와 작품들이 아련히 떠올랐다.

　고흐 · 뭉크 · 세잔 · 마티스 · 피카소 · 자코메티 · 로댕……
그외 많은 전시대의 작품 앞에서 나는 그들과 함께 괴로워하고 황홀에 도취되었다. 그런데 다다는 문명의 발전, 새로움의 추구란 미명 아래 저처럼 가혹한 형태 파괴를 해야만 하는 걸까? 아니면, 전쟁의 잔혹함과 망명, 기계 문명의 신기루 맨해튼이 그들을 이렇게 황량하고 허무한 공간으로 몰아넣었을까?

　이 움켜잡는 뿌리는 무엇이며,
　이 자갈 더미에서 무슨 가지가 자라나는가?
　사람의 아들이여, 너는 말도 짐작도 못 하리라.
　네가 아는 것은 파괴된 우상 더미뿐.
　　　　　　　　—T. S. 엘리엇, 「죽은 자의 매장에서」

'다다'의 '다다' 세계를 더욱 확장시키며

—— 재스퍼 존스/ 로버트 라우션버그

재 스 퍼 존 스

1997년초, 뉴욕 현대미술관의 기획전 중 **재스퍼 존스(Jasper Johns, 1930~)**의 회고전이 있었다. 존스는 내가 이해하기론 많은 혼동과 호기심을 자극하는 애매한 작가 중 하나였다. 회고전이라면 우선 그 스케일에서, 처음부터 현재까지 모든 활동을 총정리한, 말하자면 하나의 문학 전집을 한눈에 보는 듯한 전시이다. 한 작가의 어느 시점의 어떤 작품을 보는 것과 달리 그 작가의 예술적 발전 과정과 그 자취를 한눈에 볼 수 있고, 거기에서 그 작가의 전체를 새롭게 조망할 수 있다.

존스는 1930년 태생이니 지금 60대 후반 나이이다. 내 관심은 그의 최근작이었다. 그의 가장 최근작은 1992~95년에 창작된 「무제」로 2미터×3미터 규격의 대형 화면이다. 나의 첫 반응은 다리 힘이 빠지는 듯한 실망과 의혹이었다. 화면의 1/3은 어느 실내 평면도의 블루 프린트, 중간 1/3 윗면은 이미

20여 년 전에 보던 돌바닥 패턴이고 그 아래에는 만화 같은 아리송한 선그림이 있다. 오른편 1/3에는 십자가 형태의 밝은 면을 중심으로 사다리와 어린이 그림 같은 선들이 그려져 있다. 내 아이 또래들이 기대하지 않았던 이해할 수 없는 상황에 부딪혔을 때 내뱉는 말, "What the Hell(도대체 무슨 얘기야)!"이 저절로 중얼거려졌다. 도대체, 이게 무슨 그림이란 말인가? 내 주위를 돌아보니 대부분 관람자들이 귀에 보청기를 꽂고 진지한 태도로 그림 앞에 엄숙히 서 있다.

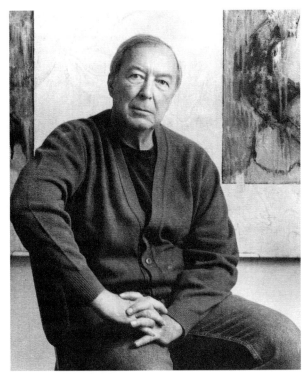

58세의 재스퍼 존스(1988)

"······여러분, 이제 오른쪽 벽면 가운데 화면으로 눈을 옮기십시오. 원색들로 처리된 커다란 미국 지도가 보이실 겁니다. 노랑 위에는 빨강, 빨강 위에는 파랑이란 스텐실 글씨체에 주의를 하시기 바랍니다······"

들지 않아도 내 귀에 선하다. 그런데, 이 90년대 작품에 관한 설명은 어떤 걸까? 호기심이 부쩍 나기도 한다. 자아의 표현, 개인적·사적인 표현 도구로서의 회화를 거부하며, 그의 선배들인 추상표현주의 작가들에게 공손한(?) 반항의 깃발을 올렸던 존스가 아니던가. 이번에 보인 90년대 그림들은 볼수

록 시각적 자서전이란 느낌이다. 지난 35년 동안 그의 작품에 나타났던 이미지들이 조각으로, 콜라주 형태로 배열되었고, 그 위에 분명 작가 자신의 이미지가 겹쳐진다.

나는 넓은 전시관 입구 쪽으로 다시 눈을 돌리며 그의 초기 작품들을 다시 한 번 훑어본다. 「성조기」「타깃(과녁판)」「숫자들」「알파벳」 들이 보인다.

그리 많지는 않지만 생생하게 남아 있는 기억, 그 오래 전 어느 하루 바로 이곳에서 만났던 존스, 그 감동이 지금 여기 초기 그림들 앞에서 또다시 느끼는 감동 위에 겹쳐진다. 내 생전 그때처럼 아름다운 캔버스 표면을 일찍이 본 적이 없었다. 솔직히, 지금도 존스의 그 초기 인코스틱[1] 화면들처럼 아름다운 화면은 보지 못했다. 이브 클랭, 머더웰, 로스코의 순수한 색채 화면에서 느끼는, 그 속으로 빨려들어갈 것 같은, 아니 그리고 싶은 충동과 유혹 그리고 깊은 종교적 감동과는 다른 것이다. 그것은 순수한 시각적 · 감각적인 경험이다. 첫사랑과 첫키스 같은 그런 것.

존스의 첫사랑(?)으로 오래 동거했던 라우션버그와의 일화가 있다. 존스가 성조기를 그리고 있을 때이다.

존스에 대한 존경심으로 차마 입을 떼지 못하다 라우션버그가 하루는 정말 참을 수 없어 간청했다. "제발, 제발 그 화면에 내가 한 번만 붓질을 하게 해줘! 저 부글부글 끓는 밀랍 소리와 냄새가 나를 미치게 하는 것 같아. 또 저 색깔들을 좀 봐. 저처럼 순수하고 아름다운 색깔이라니!" 늘 냉철하고 지적인

1 인코스틱 ENCAUSTIC: 회화의 한 테크닉으로 고대 그리스에서 시작되었으나 현대에는 그 번거로움과 어려움으로 거의 쓰이지 않는다. 밀랍을 뜨겁게 녹여 거기에 색채를 가미하는 것으로 화면에 붓이 닿는 순간 굳어져버리기 때문에 모든 붓자국이 그대로 보인다.

「녹색 과녁」(1955). 세계적 화상 리오 카스텔리를 한눈에 매혹한 인코스틱 그림으로 약관 24세의 존스에게 첫번 개인전과 함께 하루아침에 국제적 명성을 안겨주는 계기가 되었다.

존스지만 한참 생각하다, "그래, 그럼 꼭 한 줄만 그려봐" 하고 허락했다.

이왕이면 다홍치마라고, 라우션버그는 붓에 빨강 밀랍 액체를 욕심껏 듬뿍 묻혀, 흥분된 가슴을 졸이며 존스의 화면에 일필을 그었다. 아차! 그 빨강은 그만 성조기 흰 줄 위로 그어졌다. 물론 라우션버그의 인코스틱은 그것이 첫번이자 마지막이 되었다.

또 하나 일화가 있다. 1957년초, 뉴욕에 화랑을 연 지 얼마 되지 않는 리오 카스텔리가 젊은 작가들을 물색하고 있었다. 라우션버그 작품을 어디서 본 그는 직접 작업실로 찾아가 전시 문제를 의논하기로 했다. 한창 이야기가 무르익고 칵테일 잔을 주거니받거니 하던 중 얼음이 떨어졌다. "잠깐 실례하겠습니다. 아래층 내 친구 존스에게 얼음을 얻어와야겠습니다." 라우션버그가 말했다. "존스라니, 그 초록색 타깃을 그린 작가 말인가요? 그 그림을 처음 봤을 때 충격으로 나는 얼어붙는 듯했지요. 그림에서나 나오는 아름다운 여자를 보았을 때 같은, 그런 느낌이랄까. 오 분 후 당장 결혼하자고 조르고 싶은 느낌 말입니다. 재스퍼 존스라, 이름마저 시적이군요!" 라우션버그는 아래층으로 내려가 얼음을 가져오고 존스와 함께 올라왔다. 카스텔리는 순간적으로 존스에게 매혹당했다. 조각처럼 창백하고 아름다운 얼굴, 비단결의 은발, 지적이고 꿰뚫는 듯한 날카로운 눈빛에서 그는 숨은 천재를 발견한 것이다 (성공한 뒷날 존스의 날카로운 눈빛이야말로 많은 비평가들에

의해 피카소의 눈과 비교되었다). 공손하며 수줍어하는 차분한 몸가짐의 존스에게 카스텔리는, 당장 내려가 작품을 보자고 졸랐다. 라우션버그를 찾아온 화랑 주인이기에 존스는 다음 번에 약속하자고 사양했으나, 그는 막무가내였다. 아래층 존스 작업실로 내려간 카스텔리는 즉석에서 그림 한 점을 사며 전시를 약속했다. '가장 독창적인 천재의 작품'이란 찬사를 남기고 그는 존스 작업실에서 나왔다. 라우션버그에겐, 존스 전시를 마친 후 봄쯤 고려해보자는 애매한 말을 남기고 카스 텔리는 떠났다.

지금 내가 바라보는 존스 초기 작품들은 표면의 아름다움을 떠나서, 당시 뉴욕은 물론 전유럽을 휩쓸던 추상표현주의 화 풍에 정면으로 도전하는 그림들이다.

1958년 1월, 카스텔리 화랑의 존스 데뷔는 뉴욕의 미술계에 커다란 유성이 떨어진 듯한 충격을 주었다. 뉴욕 현대미술관 의 수집을 맡고 있던 앨프리드 바는 전시 첫날, 세 시간을 그 림들 앞에 서 있다가 전무후무한 역사적 결정을 내렸다. 즉, 전시 작품 중 한 점이나 두 점이 아니라, 넉 점을 미술관에 사 들이겠다고 폭탄 선언을 해버렸던 것이다. 몇 점의 다른 작품 은, 현대미술관에 기증 약속이 있는 수집가에게 사도록 종용 했다. 이 소식은 즉시 유럽과 동경까지 퍼져나갔고, 27세의 수줍고 창백한 새로운 스타가 탄생했다. 대가 선배들의 스타 일을 주제로 삼은 그의 작품들은 손을 떼기가 바쁘게 팔려나 갔다.

당시의 에피소드가 있다. 차츰 추상표현주의 작가들로부터 멀어지고 존스와 같은 신세대에게 더 관심을 보이는 화상 카스텔리에게 배신감을 느꼈던 데 쿠닝은 친구들에게 불만을 털어놓았다. "그 젊은 신출내기가 만든 거라면 맥주 깡통이라도 카스텔리가 팔아줄 거야!" 데 쿠닝의 그 말을 전해 들은 존스는 즉시 한 쌍의 발란타인 맥주 깡통 모조품을 청동으로 만들었다. 물론 카스텔리는 그 작품을 쉽게 팔아주었다.

존스의 인코스틱 화면에 누구나 매혹을 느끼는 것은, 내 자신 또한 그렇기에 잘 이해된다. 그러나, 존스의 그림이 현대 미술사에 커다란 공간을 차지하는 이유는 내가 그처럼 사랑하는 표면적 아름다움이 아니라는 것 역시 알고 있다. 저「성조기」그림은 그 독특한 표면 처리가 잘 보이지 않게 멀리 물러서서 보면, 실제 성조기를 프레임 없이 벽에 고정시켜놓은 것 같다. 「타깃」 역시 궁술 대회에서 보는 과녁판과 조금도 다를 게 없다. 「숫자들」과 「알파벳」 그림들은 그 형태를 손으로 그리지 않고 스텐실을 이용해 찍었기에 누구나, 어디서나 흔히 볼 수 있는 형태들이다. 차라리, 이미 40여 년 전 뒤샹이 한 것처럼, 어디에서나 구입할 수 있는 성조기 자체를 붙여놓을 수도 있을 텐데.

여기에서, 전자 · 정보 · 대중 매체의 시대를 연 1950년대 비트 세대의 일면이 보인다. 인간의 두뇌는 자연 현상을 처리해내는 복잡한 전자판이며, 그 두뇌의 기능은 그 내용을 새로 창조해내는 것이 아니라, 입력된 정보를 재개편할 뿐이다. 그

정보가 어떤 매개체를 통해 투입되는가에 따라 사물과 사건이 다르게 경험된다. 말하자면, 매개체 자체가 정보 '내용'을 선행하는 '메시지'가 된다.

존 시카르디[2]는 이러한 질문을 던졌다.

"'시는 어떻게 그 의미(무엇)를 주는가?' 즉, 그 '무엇'은 '어떻게' 안에서 이미 결정지어져 있다. 시란 표현 매체의 구조는 그 메시지의 일차적 관점이며, 선택된 '스타일'은 그 시의 주제를 선행하여 이미 작가의 의도를 나타내준다는 말이다."

이 이론으로 볼 때 존스는, 그것이 의도적이었는지는 모르지만, 바로 그 '스타일' 자체를 자신의 주제로 삼고 있다. 쿠르베에서 뉴욕 학파에 이르는 모던 화가들은 그 테크닉 · 스타일 · 재료들을 그들의 내면 표현의 수단으로 사용했다. 피카소는 입체물을 해체하며 마치 엑스선으로 들여다보듯 그 내용물 안을 보려 했다. 바넷 뉴먼, 로스코는 그들의 색채를 통해 관람자들과 그들이 경험한 깊은 종교적 감동, 희로애락의 순간을 나누고자 했다. 뉴욕 학파들은 그 표현적 붓질을 통해 자신들의 충전된 내면적 무드를 강조하고 시각화하려 했다. 존스는 그들의 격정적인 붓질 · 스타일 자체를 자신의 주제로 택한 것이다. 다른 한편으로, 존스는 '보는 행위'를 강조하고 있다. 즉 모든 사물은 볼 때마다 새롭게 보인다는 견해이다. 일상적인 물건들, 예를 들어 깃발 · 지도 · 숫자와 알파벳, 잣대 · 전구 · 옷걸이 · 빗자루, 텅 빈 공간…… 이 모든 대상은

2 50년대 활동한 미국의 문학 평론가. 라우션버그는 단테의 「지옥편」을 주제로 한 33개의 시리즈로 작품을 만들 때, 많은 단테 번역본 중 시카르디 번역판을 애용했다.

보는 사람의 시각에 따라 항상 변화함을 강조하고 있다.

나는 다시 존스의 최근 작품 쪽으로 간다. 일련의 화면이 유난히 눈에 들어온다. 제목은 모두 「세잔의 복사」(1994)이다. 투명한 플라스틱을 세잔의 「목욕하는 여인들」 그림 위에 포개놓고 검은 잉크로 그대로 복사한 것들이다. 나는 세잔의 원화를 머릿속에 떠올린다. 달빛의 푸르름 아래, 유유자적 널브러진 여인들의 싱싱한 흰 몸뚱이들. 평화로운 하늘과 초원을 배경으로, 쏟아질 듯 드리운 나무 아래 누드들은 전혀 그 벗은 몸을 의식하지 않는 듯 자유롭고 자연스러운 자세다. 누드와 직결되는 성적 요소가 느껴지지 않는, 마치 인간 본능의 욕구가 완전히 제거되고, 그 벗은 몸이 승화되어 배경의 나무나 하늘과 조금도 다를 게 없는 대자연의 한 부분으로 보인다. 세잔은 그 말년작을 통해 그의 일생을 괴롭히던 성적 갈등에서의 해방을 암시해주는 듯하다.

뒤샹처럼, 존스의 사생활 역시 두꺼운 베일에 감추어져 있다. 그 나이 20대초에 만난 라우션버그와의 8년에 걸친 관계가 허물어졌을 때의 비참하고 괴로웠던 상처가 아마 오랫동안 그의 삶에 영향을 주었으리란 추측 이외 작품에서는 철저히 자전적 요소나 내면적 감정의 표현을 거부해오던 존스다.

90년대 작품을 보며, 그 자세에 커다란 변화가 있음을 한눈에 느낀다.

실내 평면도, 인체 부분들, 젓가락 같은 사람 형태, 사다리, 화살표, 기하학 형태의 선들, 꿈에서 본 듯한 정체 모를 기이

한 형태들, 은하수…… 그림자처럼 윤곽만 지어진 여러 검은 인체들이 화면에 두서 없이 얽혀 있다. 참으로 수수께끼 같은, 작가만의 기호들이다.

나 자신 작품 안에 숨겨진 복잡한 이론이나 상징적인 기호들보다는 감각적이고 시각적인 경험을 더 즐기기에, 일단 그 기호 풀이에는 단념한다.

한 가지 확실한 것은, 나이 60대로 접어든 작가는 저런 전통적 기독교와 불교의 상징적 이미지들과, 심벌·우주, 어린 시절의 경험을 나타내는 기호들을 통해 지금까지 철저히 거부해오던, 말하자면 자전적 요소가 제거된 작품들과 대조적으로, 뭔가 '자신'을 표현하고자 하는 것 같다. 그처럼 화면 위에 옮겨놓음으로써 머릿속에서 떨쳐버려 지우고 싶은, 또는 돌아가고 싶은 그 망령과 기억의 정체는 무엇일까?

자아와 내면 그리고 어쩔 수 없이 던져져 존재하게 된 이 신비로운 미지의 세계, 그 관계맺음의 연관성을 존스는 뒤늦게 탐구하고 있다는 느낌이었다.

로버트 라우션버그

라우션버그(Robert Rauschenberg, 1925~)의 작품은 뉴욕에서 여기저기 화랑을 다니다 보면 자주 접하게 된다. 그러나 1967년 미국에 온 이후, 라우션버그의 개인 전시를 접할 기회

가 없었다. 다만, 재스퍼 존스를 이야기하면서 그의 전성 시기에 함께 동고동락한 연인이었던 그를 자연스럽게 떠올릴 수밖에 없다.

라우션버그는 1964년 당시 아직도 30대의 작가로 베네치아 비엔날레에서 미국에 대상을 안겨준 작가이기도 하다. 유럽이 그 주도권을 가진 이 국제적 초대 전시의 대상은 그 동안 브라크·마티스·라울 뒤피·막스 에른스트 등 기라성 같은 유럽 거장들에게만 주어지던 상이다.

라우션버그의 작품은 한눈에, 시각적 센세이션을 가져온다. 덮고 자던 이불과 베개, 고물상이나 거리에서 발견한 자동차 바퀴, 박제 독수리와 수탉, 돌멩이들, 당시의 정치와 사회상을 대변하는 신문·잡지 이미지들…… 서로 아무런 연관성이 없는 것 같은 물건들을 캔버스에 적당히 배치해 붙여놓고 그 위에 다시 당시 뉴욕을 휩쓸던 뉴욕 추상표현주의 화풍으로, 거친 붓질에 물감을 뿌리고 흘려놓았다. 삶이 예술이고, 예술이 삶이라는 문자 그대로의 표현이다. 내면적 경험보다는 지금 눈앞에 보이는 외형적 요소들, 이를테면 헝겊·돌·새털·인화지·물감…… 등 다양한 형태와 색깔, 텍스처에서 오는 극히 감각적인 경험의 세계를 그린다.

십여 년 전이던가, 장찬승씨의 작업실을 처음 방문한 때이다. 그 작업실 공간은 차라리 쓰레기 창고였다. 화가로서 제작에 몰두할 시간보다, 저 많은 잡쓰레기를 주우러 다니며 소비한 시간이 더 많을 것 같았다. 작은 작업실 한쪽에는 알쏭달쏭

한 구조물이 버티고 있었다. "강선생 생각은 어떻습니까. 이 녹슨 철물 조각에 붙인 단추들을 저쪽 유리 조각 쪽으로 떼어 붙일까 하는데?" 우리는 한동안, 한 손에 와인잔을 들고 널브러진 전등갓, 전기 부품들, 헝겊 조각들 등을 이리저리 배치해보며, 어린이들이 장난감에 몰두하듯, 그 행위 자체에 몰두하며 즐거운 한나절을 보냈었다.

라우션버그는 눈앞에 보이는, 자신의 발길에 차이는 모든 걸 사랑했다. 한때는 물감을 너무 사랑하고 그 매력에 끌려 아예 붓들을 모두 치워버리고 손과 몸으로 그림을 그리기도 했다. 그는 이렇게 말했다.

"내 작품은 나의 삶과 관찰의 편견 없는 솔직한 기록이 되기를 원한다."

라우션버그의 「침대」에 관련된 일화가 있다. 하루는 아침에 눈을 뜨자마자 우선 뭔가 만들고 싶은 충동으로 주위를 돌아보았다. 빈 캔버스는 물론 돈마저 떨어졌다. 방을 둘러보다 방금 일어난 침대의 베개와 이불에 눈이 멎자, 그는 그 자리에서 이불을 펴놓고 그림을 그렸다고 한다.

존스·라우션버그 등 젊은 작가들을 자기 화랑을 통해 밀어주고 있던 카스텔리는 그 화랑의 미국 작가들이 유럽에 진출 할 수 있도록, 많은 유럽 전시를 주선해주었다. 1961년, 라우션버그의 첫번 유럽 순회전은, 특히 파리에서 가장 열광적인 환영을 받았다. 이제 겨우 뉴욕 학파의 추상표현주의 화풍을 소화하나 보다 하던 유럽의 젊은 세대들은 또 한 번 충격

을 받았다.

　라우션버그가 파리의 권위 있는 주간
미술지의 미술 비평가겸 편집장인 피레
노와 인터뷰할 때였다. 그는 뉴욕 학파들
의 유럽 침입(?)으로 유럽의 자부심과 체
면이 손상되어 내심 못마땅해하던 참이
었다. 마치 네 진상을 송두리째 벗기고야
말겠다는 듯, 그는 처음부터 가시 돋친
질문 공세를 퍼부었다. 그러나 질문자가
당혹해할 정도로 라우션버그는 솔직하며
지적이고 일관된 작가적 자세로 응대했
다. 기자는 그에게 완전히 손을 들고 말
았다. 당신을 도저히 한 군데 못박을 수
없다며, 기자는 그 인터뷰를 대서 특필해
주었다. 당시 미국 영화 「부적합자 The
Misfits」가 파리에서 인기리에 상영 중이
었다. 마릴린 먼로와 클라크 게이블이 열
연한, 한 변절자를 미국적 영웅으로 그려
낸 영화였다. 편집장 피레노가 'Misfit'이

「침대」(1955). 라우션버그가 세계적 명성을 얻게 된 그의 독창적 스타일
인 소위 혼합 그림. 전날 밤 덮고 자던 이불 · 베개 · 시트 위에 당시 화단
을 휩쓸던 추상표현주의 스타일을 흉내내어 온통 물감을 붓고 흘려놓았
다. 일상 용품들을 사용해 기존 스타일에 도전하는 라우션버그의 기본 자
세는 60년대의 팝 아티스트들에 의해 더욱 확대되었다.

란 동일한 제목으로 기사를 써서, 화단의 이단아 라우션버그
는 그 영화의 주인공같이 하루아침에 파리 화단의 영웅이 된
셈이다.

당시 프랑스 미술계의 젊은 스타들, 예를 들어 이브 클랭·
탕기·미유…… 등은 프랑스어 한마디 못 하는 라우션버그에
게 즉시 매혹당했다. 함께 그룹전도 하고 떠들썩한 '해프닝'
도 벌였다. 1961년 해프닝 때 무대에서 즉흥으로 그린 캔버스
를 르네 마그리트가 제일 아끼는 작품 중 하나와 바꾸기도 했
다. 그 이듬해, 심장마비로 갑자기 죽은 이브 클랭을 제외한
당시 모든 프랑스 유명 화가들이 곧 뉴욕을 방문, 더욱 요란한
'해프닝'을 벌였다. 탕기가 주동이 되어 파리에서는, '새로운
현실'(누보 레알리테)에 대해 열띤 토론이 있을 즈음이다. 즉,
예술가는 지금까지의 모든 형식적 관념에서 벗어나 그 도구
자재 방법에 구애받지 않아야 한다는 새로운 '자유'를 이야
기하고 있었다. 그들에게, 라우션버그는 그 '누보 레알리테'
의 화신으로 받아들여졌다.

19세기가 다 갈 무렵인 1898년, 미국의 한 화가 지망생이
미술의 메카 파리 미술학교에서 보내온 장학금 소식을 받아들
고 흥분해 소리쳤다. "오! 하나님, 나는 당신의 천국보다는
유럽을 택할 것입니다"라고.

1937년 피카소의 최근작이 뉴욕에 전시되었을 때이다. 그
중, 흐르는 물감을 그대로 방치해둔 작품이 있었다. 피카소를
숭배하는 고르키에게 친구가 농담조로 빈정거렸다. "피카소

를 드디어 다 배웠다 싶더니, 이건 완전히 또 다른 스타일이군." 고르키는 그 말에 오히려 의기양양해져, "피카소가 물감을 줄줄 흘리면, 물론 나도 흘려야지!"라고 대답했다.

20세기 첫번 반세기 추상과 개념 미술에 누구보다 큰 영향을 주었던 뒤샹, 그 뒤샹과 침묵 속에도 소리가 있다며 음악에 대혁신을 가져다준 존 케이지를 스승으로 삼은 존스와 라우션버그의 활동은 60년대로 이어지며, 지금까지 시각 예술의 모든 개념과 벽을 완전히 허물었다. 또한 그들 뉴욕 학파 선배들에 이어 유럽과 뉴욕 사이의 거리를 더욱 좁혀주었다.

뒤샹 · 케이지 · 커닝햄 · 라우션버그와 존스에서, 60년대의 앤디 워홀 · 리히텐슈타인과 폴케 · 바이스 · 아콘티…… 등으로 이어지는 작품 세계의 연관성과 흐름을 염두에 두고, 예술과 삶의 고리, 그 상호 관계를 새롭게 짚어본다.

20세기 후기의 시각 예술,
모든 길은 폴록으로 통한다
─ 잭슨 폴록

새 로 운 유 형 의 스 타 탄 생

1949년 당시 미국 최대의 대중 화보지 『라이프』는 8월호 특집으로 '이 시대에 가장 위대한 화가는 미국인인가?'라는 제목으로 **잭슨 폴록(Jackson Pollock, 1912~1956)**을 6쪽에 걸쳐 대서 특필하였다. 5m 30cm 폭의 그 당시 볼 수 없었던 초대형 작품 「여름: NOPA」 앞에 선 37세의 폴록은 물감으로 더럽혀진 청바지 작업복 차림으로 팔짱을 낀 채 다리를 꼬고 그림 앞에 기대 서 있다. 입가에 매달린 담배와 반쯤 감은 실눈은 다분히 무례하고 도전적이다. 그 몇 년 후 전미국을 사로잡은 이유 없는 반항아 제임스 딘의 몸짓과 너무나 흡사하다. 『라이프』지는 또한 물감을 줄줄 붓고 흘리면서 그림을 그리는 폴록을 19세기말 런던을 발칵 뒤집고 공포 속으로 몰아넣은 세기의 연쇄 살인범 '잭 더 립퍼'의 그 운(韻)을 맞추어 '잭 더 드립퍼'라는 일종의 조소 담긴 애명을 붙임으로써 사진에서

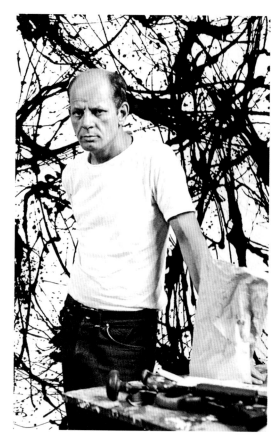

작품 「No. 32」 앞에 선 38세의 폴록(1950)
한스 나무트 촬영 Photograph by Hans Namuth

보다시피 카우보이의 남성적이고 반항적인 이미지와 함께 기사를 극대화시켰다. 잭슨 폴록의 이름은 그때까지도 아방가르드를 좇는 소수에게만 익숙해 있던 윌렘 데 쿠닝 등 동료 추상 표현 화가들과는 달리 하루아침에 전미국에 퍼졌고, 그때까지의 '스타' 개념과는 전혀 다른 새로운 유의 '스타'로 등장하기에 이르렀다.

1998년 11월부터 1999년 2월까지 계속되고 있는 뉴욕 현대미술관의 두번째 '폴록 회고전'은 피카소 이후, 회화는 물론 20세기 후반의 모든 시각 예술 분야에 가장 큰 물의와 영향을 끼친 현장을 21세기를 향한 새 세대에게 다시 한 번 보여준다. 우선 폴록을 폴록이게 하는 그의 대표작들이 모두 초대형 화면이고 세계 미술관에 뿔뿔이 흩어져 있는 그 큰 화면들을 한 장소에서 만난다는 것은 작은 스케일로 복제된 그림책을 통해 보는 것과 근본적으로 다른 경험이다.

전시장 중간 지점에 옛날 그대로 재생해놓은, 그의 작업실이었던 6m 사방의 목재 헛간 내부로 들어서며, 방금 지나온 폴록의 화면에서 느꼈던 무한대와도 같은 공간감을 주는 그 캔버스들이 바로 지금 이 방의 작은 마룻바닥에서 그려졌다는

사실이 신기하게 느껴졌다. 한편 폴록 화면보다 몇 배나 더 큰 모네의 그 망망대해와도 같은 화면 「릴리」의 실제 모델 '지베르니'의 정원이 얼마나 실망할 정도로 작은가를 생각하면 그림의 본질, 즉 단 한 면밖에 없는 캔버스의 그 일면성이 갖는 놀라운 가능성이야말로 끊임없이 화가의 손을 유혹하고 그 창의력의 도전을 기다리는가 보다.

이젤을 떠난 공간 확대와 과정의 중요성

이번 전시장에서 나에게 가장 강렬한 이미지를 남긴 것은 그림 화면이 아니라 독일 태생의 뛰어난 사진 작가 한스 나무스가 촬영한 폴록의 작업 과정이었다. 작업실 공간보다 더 넓은 폭의 흰 캔버스를 작업실 밖에 깔아놓고 첫 물감이 닿는 순간부터 완성될 때까지를 기록한 것이다. 왼손에 일 갤런(4리터 정도)짜리 물감통을 들고 오른손은 붓자루, 막대기 등을 바꾸어가며 들고 캔버스 가장자리를 구부린 자세로 숨차게 쉬지 않고, 그러나 일정한 리듬을 유지하면서 춤추듯 왔다갔다하며 깡통의 물감을 들어붓기도 하고, 질질 흘리거나 또는 막대기에 물감을 묻혀 뿌리기도 한다. 물감이 캔버스 위에 떨어지는 순간마다 불빛이 터지듯 번득이고 그 움직이는 속도와 리듬, 물감의 양과 농도 등 그가 가진 모든 표현적 도구의 독특한 사용 방법과 철저한 컨트롤이 보인다. 옆에서 돌아가는 촬영기

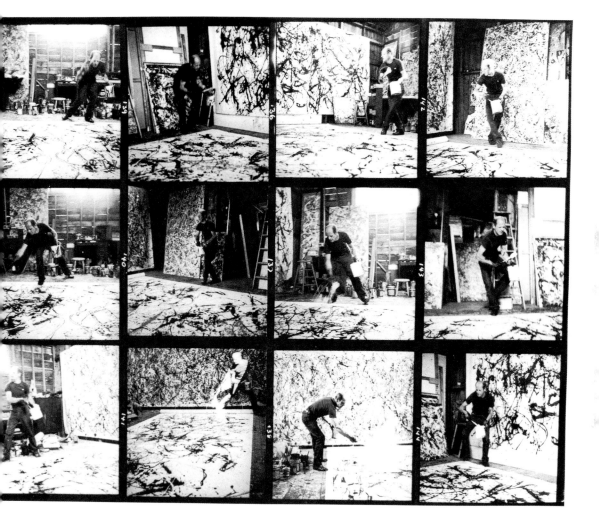

폴록의 대표작 「가을의 리듬」 제작 과정을 사진 작가 한스 나무트가 포착하고 있다(1950).

의 소리나 사진 기사를 전혀 의식지 않고 춤추듯, 아니 캔버스
주위에서 굿을 하는 듯한 괴이한 몸짓과 몰입하는 그의 모습

은 보는 사람에게 참으로 전율을 느끼게 한다. 마치 대사도 각본도 없는 무언극을 보는 것 같았다. 한편, 그 리듬 속에서 다음에 물감을 흘려야 할 부분을 찾고 있는 눈빛은 긴장감은 물론 그 화면과 하나가 되고자 하는 절박감으로 거의 광기를 보여준다.

그런 상태의 이미지를 가장 잘 포착한 필름은 유리 화면 저쪽에서 찍은 사진이다. 2m 폭의 투명한 유리판 한편에서 그 위에 검정색을 듬뿍 묻힌 긴 붓으로 첫번 라인을 낙서하듯 번개 같은 동작으로 그려넣는 순간부터, 그 유리판이 거미줄같이 그림으로 완전히 덮여가기까지의 과정을 그 반대편에서 카메라가 포착하고 있다. 색유리 조각들, 철망 조각, 친친 감긴 끈, 자갈…… 따위를 곳곳에 붙여가며 엉킬 대로 엉킨 실타래와도 같은 선들을 만들어가는 사이로 보이는 당시 38세의 머리 벗겨진 폴록의 모습은 차라리 자신의 내부로부터 끓어오르는 그 무엇을 발산하고 해방시키려는 듯한 극심한 고뇌의 몸부림이었다. 그것은 모든 기존 상식과 관습을 산산이 부서뜨리는 거칠고 난폭하며 맹렬하고 격렬한 에너지의 광적인 발산이다. 30분 정도 뒤, 그림이 완성되었다고 판단한 폴록이 드디어 손을 놓고 동작을 멈추었을 때, 내 눈앞에는 그의 완성된 그림보다 오히려 그 동안의 숨막힐 듯 전율적인 폴록의 몸짓과 표정이 그림 위로 오버랩되면서 아예 그 화면과 일치되고, 그 속에 깊이 부각되어 있는 듯한 착각을 떨칠 수 없었다. 보는 사람이 더 진이 빠질 정도로 신들린 사람처럼 온통 전신을

쉬지 않고 움직이며 즉흥적으로 그림을 그리는, 일명 '액션 페인팅'이라고 불리는 독특한 제작 과정은 그의 즉흥적 그림과 그 과정이 왜 다음 반세기에 걸쳐 시각 예술 전반의 발전에 그처럼 커다란 영향을 주었는가를 잘 설명해주고 있다.

젊은 날의 방황과 고뇌

폴록의 그림은 어느 누구보다 그의 삶·성격과 밀접한 상관성을 갖는다. 일찍이 일거리를 찾아 가출한 아버지의 부재, 다섯 아들을 거느리고 가난한 살림을 꾸려간 어머니는 질식할 정도로 의사 소통이 없고 규율은커녕 완전히 무절제했으며, 멋대로 자식들을 내버려두었다. 무책임하고 버릇없이 자란 폴록은 18세 때 미술 지망생이던 두 형을 따라 대책 없이 뉴욕으로 갔으나 세계 경제 공황 속에서 극심한 가난에 허덕이며 오랫동안 화가로서 이렇다 할 진전도 못 한 채 알코올에 빠졌다. 제대로 의사 소통할 능력이 없는 폴록의 좌절감, 우울증과 자격지심 등의 콤플렉스와 끓어오르는 반항감은 알코올로 더욱 악화되었다. 난데없이 화산같이 터지곤 하는 그의 난폭하고 심술궂은 기질은 거리의 개들을 발길로 차기도 하고 목청이 터져라고 욕지거리를 쏟아내는가 하면 파괴적 음주벽으로 곧잘 병원이나 경찰서 신세를 지곤 했다. 25세에서 31세 사이, 폴록은 알코올 치료를 위해 정신병원에 입원하기도 했고

수없이 많은 융 학파 정신과 의사를 거치며 들었던, 당시 미국 예술가들이 즐겨 썼던 '집단적 잠재 의식,' 원초적 '원형' '융화' 등의 암시적 유형어에 매력을 느꼈다. 그는 보편적 진실에 이르는 길은 초현실주의 화가들처럼 사적(私的)인 환상과 잠재 의식을 끌어내는 작업을 통해서 가능하다고 믿었다.

　상처받은 야생 동물과도 같이 방향을 잃고 신음하며 난폭한 성정으로 몸부림을 치던 폴록은 멕시코 원주민과 프리콜롬비안 이미지를 즐겨 쓴 멕시코 벽화, 원시 미술과 신화를 차용한 피카소의 화면에 깊은 관심을 가지기 시작했다. 그러나 일반적으로 폴록이 그 당시 20대 후반에 그린 그림들은 어떤 표현적 효과를 주기에는 유치한 색깔 배합 등 한마디로 조잡하고, 그 붓놀림에조차 아예 '터치'가 없다.

　폴록이 그의 스승 벤턴의 엄격한 사실주의 영향에서 완전히 벗어난 첫번째 그림 「탄생」은 피카소의 「아비뇽의 처녀들」과의 밀접한 관계가 한눈에 보인다. 「아비뇽의 처녀들」이 주는 심술궂고 지속적인 불쾌함에서 풍기는 어떤 에너지, 그리고 볼륨과 공간의 구별을 배반하는 뾰죽뾰죽 날카로운 선이 발산하는 에너지는 당황스런 혼란을 주기도 하지만, 다른 한편 야릇한 생동감이 넘친다. 「탄생」의 소용돌이 같은 움직임과 비틀린 형태는 선망·탄복·의존·질투…… 등이 수반되는 피카소에 대한 깊은 자신의 갈등 의식을 출생의 아픔과 비교한 은유적 표현이기도 하다.

결 혼 과 안 정 된 생 활

1942년 「탄생」을 전시했던 30세의 폴록은 그 그룹 전시에 함께 출품했던 4년 연상의 여류 화가 리 크레이스너를 만나게 되고, 그 만남은 폴록에게 가장 큰 전환점을 가져다주었다. 현대 미술에 대한 감각과 이해, 그리고 대인 관계가 폭넓고 원만하며 뉴욕에서 화가로서 성공하기 위한 현실적 센스를 갖고 있던 그녀는 폴록에게 깊은 연민을 느꼈다. 크레이스너는 자신의 작업을 중단하면서까지 폴록을 위해 헌신을 바쳐 정신병자같이 혼돈 속을 헤매는 그를 사랑과 이해로 감싸주고 격려해주었다. 폴록은 일생 처음 마음의 평정을 찾게 되었다. 첫 경험으로서의 만족한 부부 관계, 그리고 그 동안의 남성 화가들과의 치열한 경쟁 의식에서 벗어나 같은 길을 걷는 동료로서 자신의 예술을 함께 나눌 수 있는 분위기가 폴록에게 모든 정열을 그림에 몰두할 수 있는 집중력을 주었다. 그녀는 동료 추상표현주의 화가 로버트 머더웰을 통해 폴록에게 페기 구겐하임을 소개해주었고 새로운 젊은 화가들과의 접촉을 알선함으로써 그의 화면에 커다란 변화를 가져오는 결정적 역할을 했다.

크레이스너와 만나던 다음해 페기 구겐하임의 화랑 그룹전에 출품했던 「스테노그래픽 그림」으로 폴록은 미술계의 관심을 끌었고, 특히 몬드리안에게서 "신선하고 가장 독창적인 화면"이라는 호평을 받음으로써 큰 각광을 받게 되었다. 「탄생」

페기 구겐하임의 갤러리에서 가진 그의 최초 전시에서 몬드리안의 호평을 받고 큰 각광을 받기 시작하게 된 작품 「**스테노그래픽 그림**」(1943)

의 조소적인 형태에서 평면적으로, 숨막히듯 조밀한 구성에서
시원한 공간과 자연스럽고 유연함으로, 겹겹 처바르고 또 긁
어내는 두꺼운 껍질에서 춤추듯 가볍고 감각적이며 밝은 화면
으로 바뀐 이 그림은 폴록의 새로운 시각 언어의 출발점을 암
시해준다. 또한 그 그림에서 배경 위에 그려넣은 형태의 명확
성, 윤곽을 지워주는 역할로서의 선을 거부하는 독립적인 낙
서 형태의 분산된 선 등의 요소는 그 5년 후 선보인 「연금술

Alchemy」(1947)의, 물감을 들이부어 만든 선들의 추상 화면으로 발전된다.

페 기 구 겐 하 임 과 액 션 페 인 팅 의 탄 생

폴록의 화면에 커다란 매력을 느낀 페기 구겐하임은 그즈음 그녀가 입주한 뉴욕의 아파트 현관 홀, 벽화 커미션을 그에게 주었다. 폴록은 일단 부르주아 사택을 위해 그림을 그린다는 행위 자체에 알 수 없는 반항감과 혐오감을 느끼고 거의 일 년 이상 작업을 미루었다. 신년 파티에 맞추어 반드시 완성해달라는 페기의 재촉에 못 이겨, 폴록은 6m의 벽화를 그해 1943년 크리스마스와 정초 사이, 하룻밤과 낮 사이에 완성했다. 「벽화」라는 이름으로 남은 이 화면은 1950년 피카소풍의 시각 언어를 차용한 데 쿠닝의 대표작 중 하나인 「발굴」과 함께 사실과 추상 화면을 접목시킨 그림으로 가장 두드러진 쌍벽을 이룬다. 페기 구겐하임의 회고록에 의하면, 그녀의 벽 사이즈에 맞추어 캔버스에 그린 그 「벽화」는 우선 그녀의 친구 마르셀 뒤샹이, 벽에 직접 그린다면 이사할 때 옮길 수 없다는 점을 감안하여 캔버스에 그린 다음 벽에 붙이도록 제의했다.

완성된 그림을 페기의 아파트 벽에 붙여주겠다고 자진해 나선 폴록은 몇 시간을 이리저리 노력한 뒤 의외로 그 작업이 자기 능력 밖임을 인정하고 거기서 받은 충격과 좌절감으로 괴

로워했다. 화랑에 나가 있는 페기에게 매시간 전화를 하다 통화가 되지 않자 폴록의 히스테리가 드디어 폭발해 페기의 위층 거실로 올라가서는 폴록의 음주벽을 잘 알고 있는 그녀가 감추어둔 술병들을 찾아내어 모두 비워버렸다. 그리고 당시 페기가 동거하던 코널리의 파티에 완전 나체로 쳐들어가는 웃지 못할 일화를 남기기도 했다(그 「벽화」는 결국 뒤샹이 인부를 데리고 와서 제대로 설치해주었다).

지금은 미국 오하이오 대학 식당에 설치된 이 벽화는 거침없는 자신감으로 단숨에 그려낸 폴록의 대표작 중의 하나이다. 빠른 속도로 빽빽한 숲 사이를 숨가쁘게 돌진하고, 튀고, 가로지르고, 그 사이사이를 꿰뚫는 선들은 기계적 반복이나 함부로 무책임하게 이리저리 붓질한 흔적보다는 일관성과 짜임새가 있는 화면으로, 그 당시까지만 해도 뉴욕이라는 지방성을 벗어나지 못하고 있던 폴록의 예술혼을 만인에게 보여준 증거이다. 그해 1943년말, 제2차 세계 대전의 혼란, 현대 문명의 진보적 이상이라든가 현대 미술의 운명이 바닥에 떨어진 그 시점에서, 폴록이 그 몇 시간에 보여주었던 놀라운 즉흥적 창의력은 회화의 가능성에 새로운 빛을 던져주었다.

한편, 몇 달을 미루어오던 약속이 드디어 도저히 빠져나갈 한치의 구멍조차 남지 않은 마지막 순간의 압박감에서 그는 필사적으로 다만 그 작업 과정이 그에게 가져다줄 수 있는 영감·자극·즉흥적 착상에 완전히 자신을 던져버릴 수밖에 없었고, 그런 도박의 성공적 결과는 그 이후 폴록의 대표적 화면

제작의 기본 자세를 설정해주는 계기가 되었다. 7년 이상을 피카소 화면 앞에서 몸부림치며 강력한 심벌과 어떤 의미를 부여하려던 투쟁이 일단 보류되고, 이제는 '무엇'보다 '어떻게'가 창조의 급선무가 되었다. 몸체와 머리가 잘 조화되었는지, 발 모양이 이상하고 볼품없지 않은지…… 등의 사실주의가 요구하는 엄격한 규범으로부터, 그리고 그 동안의 종교적 신화의 상징성으로부터 완전히 해방되어 폴록의 창의성이 방대한 캔버스 위를 자유롭게 달릴 수 있게 해주었다. 즉, 화면에 수수께끼 같은 기호를 만들어넣으려고 괴로워하는 대신, 자기 내부의 불안·자격지심·억압감·강박관념을 완전히 뛰어넘어 오직 그 '과정'에 자신의 모든 것을 일체 맡겼을 때, 그 결과 누구도 흉내낼 수 없는 가장 자신을 닮은 독창적 화면이 만들어졌으며, 바로 그 점이 그의 세기적 성공을 가져다주는 핵심적 역할을 하리란 것은 폴록 자신은 물론 그 누구도 예측하지 못했다.

폴록의 작업 과정에서 또 하나 빼놓을 수 없는 중요한 요소가 있다면 그가 자나깨나 틀어놓고 즐겨 듣던 재즈 음악이다. 재즈야말로 미국에서 창조된 유일한 예술 형태이며 그림도 그런 음악이 주는 즐거움을 시각적으로 표현할 수 있어야 한다며, 그는 아내가 그 소리에 노이로제를 일으킬 정도로 밤낮 재즈 음반에 흠뻑 젖어 있곤 했다. 가장 깊은 내면으로부터 A에서 Z까지의 모든 감정의 폭을 아낌없이 뿜어내는 빌리 홀리데이의 걸쭉한 허스키, 루이 암스트롱 등의 강렬한 호소력을 담

은 소리, 미국 남부 흑인 노예들의 삶의 작은 즐거움을 노래하여 그 구성진 음률이 연민과 비애를 자아내는 딕시, 듀크 엘링턴의 세련된 하모니, 강렬한 서정성을 담은 콜먼 호킨스 등의 재즈를 즐겨 들었다. 반면 폴록이 시각적으로 그의 화면과 가장 가까운 찰리 파커의 광적이고 즉흥적인 '비밥'을 철저히 거부한 점은 참으로 수수께끼이다.

폴록의 명성에 결정적 역할을 한 그린버그

리 크레이스너와의 결혼과 안정, 페기 구겐하임 화랑의 정규 전시, 몬드리안의 호평과 뉴욕 현대미술관의 작품 구매 등으로 이제 폴록은 화가로서의 위치를 명실공히 굳혀갔다. 그러나 그가 피카소 이후 가장 큰 영향을 주는 대가로 '군림'하기까지는 그린버그라는 젊은 미술 평론가의 절대적 지지가 없이는 불가능했을지도 모른다. 물론 그린버그 자신은 폴록을 '발견'하고 평생 폴록 화면을 통해 자신의 이론적인 이상을 구현하고자 했다. 결과적으로 폴록을 정상의 위치에 안치함으로써 그린버그 자신은 물론 또 하나의 폴록을 찾으려는 다음 세대 평론가들의 치열한 경쟁과 함께 그러한 '천재'를 발견하거나 또는 '만들 수 있는' 평론가의 막강한 힘의 가능성을 시사해주었다.

그린버그는 한때 문학 지망생이었으며 마르크시즘에 심취해 있던 당시 뉴욕의 전형적 지식층이었다. 그는 초기에 문예 잡지에 발표한 글을 통해, 시각 예술을 현대 문명과 역사의 바로 읽기에서 요구되는 방향으로 이끌고자 했다. 그 스승인 마르크스가 말하기를 중요한 것은 역사를 이해하는 데서 그치지 않고 그 역사를 바꾸는 일이라고 했듯, 그린버그는 자신의 비전을 폴록의 화면을 통해 구현하고자 폴록에게 그 이론적 바탕을 상세히 설명해주었다. 즉, 그린버그에 의하면, 20세기 전반의 부르주아 사회—특히 영국과 독일·미국의 현대 산업 사회 여건 아래서 만들어진 예술은 케케묵은 고딕이라고밖엔 볼 수 없는 표현주의 경향이 다분하다. 그런 현란한 감상적 표현은 다만 자본주의의 현대성이 동반하는 스트레스에 대한 투쟁에서의 실패를 보여줄 뿐이다. 그 대신, 이제 필요한 것은 그러한 감상적 혼란과 무질서를 극복할 수 있는 이성과 밸런스의 예술이다. 신세계(미국)가 전위 미술이란 이름을 욕되게 하지 않게 하려면, 그 동안 나치의 점령으로 중단되었던 프랑스의 현대 미술을 소생시켜야 한다. 특히 큐비즘이야말로 새로운 이탈을 꾀하는 데 가장 훌륭한 모델을 제공한다. 큐비즘은 원근법 등으로 눈을 속이는 화면의 가상적 깊이보다는 그 일면성을 정직하게 강조함으로써 그때까지 환상과 감정의 무질서함이 빚어내는 향락주의적 분위기에서 받는 반감으로부터 자유롭게 해준다. 또한 그림 화면의 일면성이야말로 자명한 역사적 숙명임을 일깨워준다. 깊이보다는 표면의 팽팽한

긴장감이야말로 후기 큐비즘 미술을 성격지어주는 가장 두드러지는 요소이다. 오늘의 야심적인 화가는 그 자신 확고부동한 확신을 가지고 책임질 수 있는 화면을 제시해야 할 것이다. 또한 감정을 배제하지는 않지만 감정에 대한 의존이나 신뢰를 버려야 할 것이라고 역설해 말했다.

그린버그는 또한 큐비즘이 명시해주고 있는 방향을 그 극한까지 몰고 간 몬드리안이 남긴 흔적에서 시작하는 신세대 화가들이야말로 이제 이젤 그림을 그리지 않을 것이라 장담하며, 그 대표적 젊은 작가로 폴록이야말로 그림의 캔버스 프레임의 한계를 벗어나 무한대의 공간으로 회화의 가능성을 이끌고 갈 것이라고 예언하였다.

물론, 폴록은 자신의 명성을 확보해주는 이 중요한 이론적 지지자의 방향 제시를 신중히 받아들였다. 그러나 당대의 가장 두드러진 규범의 파괴자이며, 그 반항적이고 충동적 행위 과정에서 만들어진 폴록의 화면은 그린버그의 이론과는 점점 상반되는 방향으로 발전되어갔다. 그린버그는 물감이 가진 본질적 특성을 위반하지 말아야 하며, 지금까지의 미술사와 초기 큐비즘의 구성적 요소에 근거한 시대를 잘 반영해주는 부드러운 조화를 제시했던 것이다. 당시 그린버그의 필적(筆敵) 해럴드 로젠버그와 그의 지지를 받고 있던 폴록의 동료 화가 데 쿠닝의 관계를 비교해볼 때 우리는 작가와 평론가 사이의 갈등·아이러니를 엿볼 수 있다. 그 새로운 화가들이 몰입한 새로운 제작 과정에서 주목할 점은 모험을 동반하는 실존

적·극적인 행위 요소라고 지적하며 전통이나 규범보다는 그러한 요소가 현대 미술의 방향이라고 제시했던 그린버그의 필적 해럴드 로젠버그야말로 오히려 폴록을 잘 이해하고 있었던 셈이다. 반면 데 쿠닝이야말로 그린버그가 폴록에게 기대했듯 항상 전통 유럽의 화면에서 자기 그림의 근거를 모색했던 것이다. 그린버그가 자기 이론에서 멀어지는 폴록을 끝까지 지지한 반면 로젠버그 또한 자신의 이론에 부합되지 않는 데 쿠닝의 가장 강력한 지지자 역할을 맡았다는 사실은 참으로 아이러니라 하지 않을 수 없다.

그러나 결과적으로 그린버그는 폴록을 자기의 비전대로 이끌어가는 데는 실패를 했지만 처음으로 그를 인정해주고 현대의 가장 독창적이고 뛰어난 화가 중 하나라는 등, 끊임없이 그의 자부심을 부추겨주며, 특히 큰 스케일과 철저한 추상 화면 방향으로 그를 자극시켜줌으로써 미술사의 일대 전환점을 가져온 혁신에 커다란 일역을 담당한 셈이다.

폴록의 계승자들

우연의 연속에서 만들어지는 이미지들, 분산된 선들, 손과 붓을 직접 대지 않고도 그림을 만들 수 있는 작업 과정 등은, 미술계에 막을 수 없는 에코처럼 연속적인 반향을 가져왔다. 뒤샹이 기존의 자전거 바퀴를 둥그런 나무 의자 위에 고정시

키거나 또는 대량 생산으로 만들어진 기존의 변기를 조각 작품으로 제출한 이후, 1947년 폴록은 그림이 어떻게 창조되어지는지에 대한 기존 관념을 파괴하며 새로운 화가의 모델을 제시했다. 다다의 허무주의와 초현실주의 의식 저편에서 아직도 배회하는 우연, 그리고 즉흥적 행위 등이 이제는 확고부동한 창조 활동의 도구로 당당히 그 모습을 드러내었다. 미술 잡지와의 인터뷰에서 폴록은 그림에 대한 것보다는 그 작업 과정에 대한 언급에 중점을 두었다.

마룻바닥에 펼쳐놓은 캔버스는 그 주위를, 또는 그 위를 마음대로 걸어다닐 수 있다는 점에서 더욱 가깝게 느껴지고 그림이 바로 내 분신과 같은 그런 착각을 준다. 〔……〕 그렇게 내 분신인 그림에 몰두하는 동안은 뭐가 어떻게 돌아가는지 앞뒤가 보이지 않는다. 그래서 다시 고친다거나 지워버리는 작업은 할 수도 없거니와, 그림이란 그 자체 내에 알 수 없는 생명이 있기에, 그것과의 긴밀한 접촉을 잃는 순간 결과는 엉망이 되어버리지만, 일반적으로 우리의 주고받음은 자연스럽고 만족스런 조화 안에서 이루어진다……

유럽과 미국의 젊은 작가들은 각기 독자적으로 폴록을 해석하였고 거기에서 나오는 다양한 호응 또는 반발적 반응 등은 후기 20세기 시각 예술의 다양함을 이루는 전환점이 되었다. 올리츠키와 케네스 놀런드 등은 폴록의 들이부어 만든 화면이

비물질화로의 과정이라고 해석, 다음 단계는 시각적으로 가장 순수한 색상으로만 구성된 컬러 필드라 주장하며 흰색·검정색 등의 단색 화면을 만들었다. 프랑스의 이브 클랭의 시각 예술은 캔버스의 한계로부터 벗어나 현실의 불확실하고 우연적인 요소를 접목시키는 방법으로 '해프닝' 또는 '행위 미술'을 통한 창조 과정의 극적이고 육체적 요소를 극대화했다.

1960년, 폴록의 극적인 종말 4년 후 이브 클랭은 파리에서 세계 미술계의 시선을 집중시킬 '해프닝'을 기획했다. 프랑스 정부로부터 자기의 상표로 부여받은 클랭만의 청색 물감을 여자들의 나체에 바르게 한 뒤, 그녀의 행동, 움직임에 따라 남겨지는 그 푸른색의 물감 자국을 자신의 작품으로 남겼다.

사이 톰블리의 무질서한 연필 낙서 같은 화면, 앤디 워홀 등의 대중 산업과 대량 생산을 주제로 하는 팝 아트, 프랭크 스텔라의 미니멀리즘, 아예 공장의 조립된 기계적 기본 형태 배열로 이루어진 카를 안드레와 로버트 모리스 등의 공간 미술의 문을 여는 계기의 시발이 폴록으로부터 이루어졌다. 리처드 세라는 아예 자신의 조각들을 공간과 바닥에 흩트려놓음으로써 그 바닥을 중심으로 흐트러지고 액체화되는 형태의 소위 '반형태'의 공간 미술을 창조했다. 폴록의 초대형 화면을 능가하는 안젤름 키퍼의 서사적 화면, 지그마르 폴케의 젖은 액체와도 같은 신비로운 화면, 브라이스 마덴의 시적인 선의 율동적인 배합…… 등은 모두 폴록의 화면에서 파생되었다.

꼬리의 꼬리를 잇는 반향을 가져온 폴록의 작업 활동은 현실

적으로 1947~1950년 사이 짧은 기간의 활동 결과이다.

비극적 종말

1950년, 사진 작가 나무스는 그 과정을 좀더 가깝게 촬영할 수 있는 방법으로 폴록에게 유리 화면을 제시했고, 폴록은 나무스의 사진 기록이 그린버그의 평론만큼 그에 대한 작가로서의 이해와 나아가 그 명성을 높여주는 데 큰 역할을 할 수 있다는 사실을 너무 잘 알고 있었기에, 거의 혐오감을 느끼면서도 그의 제의를 심드렁하게 받아들였다.

그 유리판의 즉흥적 제작 과정에서 폴록은 갑자기 "잠시만, 화면과의 접촉을 잃어버렸네. 다시 시작해야겠어"라고 외쳤다. 10달러짜리의 유리판을 또 하나 구입한다는 건 당시 경제적 현실에서 부담스러웠기에 그 동안의 작업을 모두 지우고 같은 유리판에 새로운 작업을 시작했다.

내가 현대미술관 전시장에서 본 기록은 바로 폴록의 그 두 번째 시도였다. 그러나 그 전율적인 작업 과정 직후 일어난 극적 사건이 일반에게는 전혀 알려지지 않고 있다. 즉, 격렬한 창조 과정이 끝나 그림에서 손을 떼는 순간, 폴록은 나무스에게 한마디 말 없이 찬바람을 일으

유리판 위에 그림을 그려가는 폴록(1950)
한스 나무트 촬영 Photograph by Hans Namuth

234

키며 작업실을 떠나 집으로 들어서기 바쁘게 모든 술병을 비워버린 것이다. 그 시간 저녁 만찬에 초대된 손님들이 그를 기다리고 있었다. 만취한 폴록은 나무스를 향해 "나는 가짜가 아니란 말이야"를 연발하며, 아내가 손님들을 위해 준비한 만찬상을 발길로 차며 난폭하게 뒤엎어버렸다. 자신의 알코올

폴록의 마지막 대작. 5m 폭의 「푸른 기둥들: No. 11」(1952)

증세를 각별히 돌보아주던 친구이자 주치의가 차 사고로 죽고 난 즈음이었다. 3년 만에 다시 술을 입에 대기 시작한 폴록은 그 순간 이후 영원히 알코올에서 회복되지 못했고, 「푸른 기둥들」이라는 대작 한 점과 몇 장의 시리즈로 된 흑백 잉크 드로잉 등으로 명맥을 유지해가던 중 그 사건 5년 후 44세 되던

해, 함께 타고 있던 여인과 함께 음주 운전 사고로 그 자리에서 즉사하고 말았다.

　마침 폴록전을 기획하고 있던 뉴욕의 현대미술관은 이를 회고전으로 바꾸어 유럽 순회까지 했으며 그의 그림값은 폭등하기 시작했다. 그가 사고로 죽기 바로 전 현대미술관이 6천 달러에 흥정하다 포기한 작품 「가을의 리듬」은 다음해에 뉴욕 메트로폴리탄 미술관이 3만 달러에 사들였고, 15년 후 오스트레일리아 국립미술관은 마지막 대작 「푸른 기둥들」을 2백만 달러에 구입했다. 반세기가 지난 지금 그의 그림값은 아무도 예측할 수 없지만, 중요한 그림은 거의 시장에 내어놓지도 않고 있는 실정이다.

　1947년 페기 구겐하임이 뉴욕 화랑을 닫고 베네치아로 떠날 당시 폴록과의 월 3백 달러 계약을 떠맡으려는 화랑은 하나도 없었다. 페기의 끈질긴 권유로 매달 현금을 지불할 수는 없으나 대신 정규 전시를 약속한 베티 파슨스는 후에 폴록에 대한 인상을 다음과 같이 회고했다.

　그는 항상 깊은 슬픔에 잠겨 있었고 상대방마저 슬프게 만들곤 했다. 간혹, 즐거운 순간이 있긴 했어도 그런 때마저 상대방을 오히려 울고 싶게 만드는 그런 면이 있었다. 그에게는 늘 알 수 없는 절박감이 감돌았다. 술을 마시지 않을 때는 매우 소심하며 거의 말이 없었지만 일단 술을 마시면 누구든지 싸우려 덤벼들었고 모든 욕지거리를 동원했다.

피카소를 능가할 수 있는 최대의 화가라고 자칭하던 폴록의 말년 그림 **「초상화와 꿈」**(1953)

　폴록은 자신이 피카소보다도 더 뛰어난 화가라는 환각에 사
로잡혀 있었지만 간혹 의혹을 갖기도 했다. 어쨌든 그는 숙명
적인 자세로 그림에 임했다.

　폴록은 페기 구겐하임으로부터 받는 돈의 대가로 계속 자신
의 작품을 베네치아로 보냈다. 번번이 폴록의 작품을 다른 미
술관에 기증하곤 했던 페기는 후에 그녀의 회고에서, 그때의
어리석음을 두고두고 후회하였다.

　21세기를 앞두고는 두번째로 열리는 이번 '폴록 회고전'은
지난 반세기 동안 폴록 이 무덤 속에서, 그 무게에 깔려 신음
할 정도로 많이 씌어진 문서들과 함께, 잠시 반짝했던 폴록의
전성기에 남긴 업적과 그 영향에 관한 토론이 다시 한 번 세계

미술계의 이목 속에 확대될 계기가 될 것이다. 들라크루아가 일찍이 나폴레옹 제국 시대를, 모네가 19세기말 전후, 그리고 피카소가 제1차 세계 대전 전후의 시대를 반영했다면, 폴록은 제2차 세계 대전과 종전 후 미·소 양 대국의 냉전이 가져온 불안과 불확실한 시대의 산물이라고도 볼 수 있다. 그러나 예술이란 그런 역사나 시대성 안에서의 기록보다는 작품을 접하는 각 개인의 극히 주관적인 경험 속에서 그 생명을 유지하기에, 폴록의 사적인 콤플렉스에서 기원하는 광적인 에너지 발산으로 만들어진 얽히고설킨 우연의 선들이 과연 무엇을 뜻하는가에 대해 어느 누구도 일반적인 정의를 내릴 수는 없을 것이다. 모든 길은 로마로 통한다지만, 후기 21세기의 시각 예술은 폴록을 통하여 확대 재생산된다는 점에서, 그는 죽은 후 현대 미술의 신화를 창조한 주인공으로 다시 살아나고 있다.

꽃에서 출발, 꽃 없는 황야로

── 조지아 오키프

 20세기 미국 미술의 살아 있는 전설이 된 **오키프(Georgia O'keeffe, 1887~1986)**는 미국의 대중에게 가장 잘 알려지고 사랑받는 화가 중 한 사람이다. 오키프는 99년 간의 긴 삶 중 반세기를, 당시 지도에도 거의 나타나 있지 않던 뉴멕시코의 한적한 인디언 마을 한끝에서 거의 완전한 고립 생활을 고집했다.

 사진을 예술 장르로 높여놓은 사진 작가, 그녀의 연인이며 남편이었던 앨프리드 스티글리츠가 앵글로 포착한 수백 장의 오키프 흑백 이미지는 그녀의 꽃·해골·언덕·돌·하늘·구름·나무들과 함께 대중의 호기심과 상상력을 자극시키고 그녀를 둘러싼 신비를 더했다. 오키프의 모습 자체가 예술품이라고 생각했던 스티글리츠는 그녀의 길고 가는 손, 윤곽이 뚜렷한 턱선, 먼 곳을 향한 표정 없는 눈, 꽉 다문 얄팍한 입, 엷은 가운 아래 짙은 숲과 같은 음모가 두드러지게 보이는 누드

상 등에서 아름다움의 극치를 찾았다. 23년 연상의 스티글리
츠는 그러나 그녀의 모습을 보기 이전부터 오키프가 친구를
통해 그의 유명한 '291' 화랑으로 보내오는 그림과 드로잉에
크게 매혹당해 있었고 둘은 만나는 즉시 연인이 되었다. 스티
글리츠가 운영하던 '291' 화랑은 화랑이라기보다 차라리 뉴
욕 최고의 예술과 지성인들의 모임의 장소로 이용되었다. 스
티글리츠의 넘치는 지적 에너지, 혁신적 아이디어와 달변으로
이끌어가는 모임과 전부 남성으로 구성된 그 서클 멤버들과의

만남과 영향에 대해 오키프는 끝내 부인했다. 그러나 20세기 초, 아직도 유럽 문화의 영향권에서 벗어나지 못하고 있던 미국의 예술계에 '나는 미국인'임을 강조하며 과거에의 의존과 모방을 떠나 전혀 새롭고 독자적인 창조 의지와 그 현실적 구현의 방법을 모색하던 스티글리츠와 그 서클의 열띤 토론과 분위기는 분명 그녀의 예술혼을 자극해주었을 것이다.

또한 그녀의 첫 전시, 작품 매매와 가격 결정, 미술 비평가들의 설득 등 철저한 후원자로서의 임무를 자진해준 스티글리츠의 헌신적 사랑이야말로 진보적 신대륙에서도 남성 지배 아래 있던 20세기 초반 오키프가 그녀 나이 30대 전후에 유명 작가가 될 수 있었던 요소였고 본인이 극구 부인함에도 불구하고 그의 그러한 역할은 만인이 인정하는 사실이기도 하다.

이 점은 1970년, 오키프가 83세에 가졌던 뉴욕 휘트니 미술관에서의 마지막 대회고전이 있기까지 오키프 그림에 대한 공통된 비평인 '진정한 여성이 어떤 것인가에 대한 이미지와 그 감수성을 미화한 작품'이라는 남성적 관점에서만 토론되었던 현실에 끝내 절망하고, 도전하려는 작가의 고집일지도 모른다.

오키프가 서거한 1년 후 1987년 오키프 탄생 100주년을 기념해 발행한 미국 우표 특별 시리즈는 그녀의 꽃 그림 4개를 선정해 만들었다. 오키프의 「붉은 칸나」「칼라 릴리」「검은 난」 등 부분 확대된 화려하고 강렬한 색채의 꽃들은 드디어 미국 전매청의 32전짜리 우표를 통해 대중화되고 영구화되었다. 싱싱하며 탐스럽고, 실물보다 더욱 섬세하게 그려진 오키

프의 꽃들은 "꽃의 암술이 여성의 음핵의 변형일 뿐이다, 작가의 성적 욕구 불만의 무의식적 표현이다"라는 비평에서, 아내가 사다 거실에 걸러놓은 그림 앞에서 아들에게 성 교육을 시켰다는 한 아버지의 일화까지 많은 가십을 만들었다.

뒷날에 루이스 부르주아, 린다 벵갈리스 등 여류들이 그들의 작품은 여성의 입장으로 성을 둘러싼 신비를 탐구하는 것이라는 노골적인 해명을 한 것에 반해, 오키프는 끝까지 자신의 그림에서 직설적·자전적·성적 요소를 부인했다.

20년대말 오키프와 스티글리츠는 서로의 강한 성격, 건강 등으로 점차 틈이 벌어졌다. 후에 그녀의 회고에 의하면 "우리들 사이에는 바다의 파도와도 같이 끊임없는 마찰이 있었다. 마치 뜨겁고 어둡고 파괴적인 무엇이 가장 높고 밝은 별을 옭아매고 있다는 느낌이었다……"

이즈음 친구의 초대로 처음 뉴멕시코를 여행한 오키프는 즉시 그곳에 매혹당했다. 사막의 강렬한 빛과 색, 끝없이 펼쳐지는 황야의 광활함, 시시각각 변하는 원시적 자연 풍경, 그 절벽과 고대의 산봉우리……는 그녀의 마음 깊이 새겨졌다.

이제 오키프는 꽃 그림을 뒤로하고 사막의 부드러운 언덕, 야생 동물의 뼈와 해골, 앙상한 나무, 버려진 흙벽의 교회 건물과 그 위에 우뚝 솟은 십자가 등에 전념했다. 강렬한 사막의 빛 아래 인적도, 생명의 자취도 없는 극히 단순화된 풍경들은 구름과 바람의 방향만으로 그 변화를 읽을 수 있을 뿐이다. 그녀가 그리고 또 그린 교회당은 투명한 푸른 하늘 아래 손으로

「양귀비」(1927)

「흰 꽃」(1929)

빚어 고르지 못한 흙벽의 형태와 텍스처 그리고 그 사막의 강렬한 빛이 만들어내는 명암과 그림자만으로 표현된, 극단적으로 단순화된 정물과도 같다. 야생 동물이 남긴 뼈들만이 발에 차이는 광활한 황무지에 그처럼 순수하고 단순한 형태로 아름다움의 극치를 만들어낼 수 있는 인간의 창조 의지와 깊은 종교적 믿음이 작가의 눈을 통해 내면화되고 있다.

반 고흐가 남불의 뜨거운 태양 아래서 보았던 그 무엇과 오키프가 뉴멕시코의 사막에서 보고 느낀 인상은 그들의 예술혼을 통해 걸러진 아름다움의 정수이다.

19세기 로맨틱 화풍의 거장 터너가 그린 황혼을 바라보던 한 친구가 일생 이처럼 아름다운 황혼을 본 적이 없다고 감동했을 때 터너는 그 친구에게 "내 눈을 통해서가 아니고, 자네 자신 직접 그 아름다움을 볼 날이 있기를 바라네"라고 말했다지만 오키프야말로 일상 생활에서 대하는 주변의 흔해빠진 형태와 풍경의 정수를 작가의 내면의 눈을 통해 우리에게 전달해주고 있다.

「음악-분홍과 파랑 No. 1」(1919)

「골반 I」(골반과 청색)(1944)

설치 미술의 선구자적 초상

—— 루이스 부르주아

영 원 한 현 역 , 작 은 거 인

미국의 유력한 월간 미술지『아트 뉴스』는 1999년 5월호에, '금세기의 가장 영향력 있는 예술가 25인'을 선정, 발표하였다. 예상대로 발표 이전부터 커다란 물의를 일으킨 그 명단에는 한국 태생 비디오 작가 백남준 외 피카소, 마티스, 르 코르뷔지에 등이 뽑혔는데, 여성 작가는 둘이었다. 프랑스 태생 조각가 **루이스 부르주아(Louise Bourgeois, 1911~)**와 미국의 40대 사진 작가 신디 셔먼이다. 뉴욕의 브루클린 현대미술관장 코틱 여사가 말한 부르주아의 공헌은, 여류 작가로서 감수해야 했던 다양한 개인적 감성과 이슈, 즉 불안 · 소외 · 사랑, 섹스와 섹슈얼리티, 자아와 아이덴티티…… 등을 자신의 잠재의식을 통해 깊이 탐구함으로써 다음 세대의 여성 작가들에게 그 문을 열어준 것이다. 그러나 무엇보다 그녀는 20세기 후반 시각 미술 분야를 장식한 '설치 미술'의 선구자이기도 하다.

종래에 남성만의 영역으로 간주되어왔던 거대한 규모의
돌·무쇠 또는 고무유제 등 새로운 자재를 평균치보다 훨씬
작은 여성의 체구로 거침없이 깎아내고 용접하고 조립한 그녀
의 작품은 다분히 자전적 요소가 풍부하면서도 보편적 공감을
자아낸다. 즉, 그녀만의 독특한 주제·형
태·자재를 이용하여 가족·친구·친지 등
개개인과의 미묘한 상호 관계와 그 분위기
를 묘사한 그의 드물게 아름답고 비상한 힘
을 가진 작품 시리즈는 빠른 변화·공포·
성취 등 오늘의 격정적 변화를 살고 있는 현
대인의 초상이기도 하다.

88세의 부르주아는 오늘도 뉴욕 맨해튼의
첼시 자택에서 작업실이 있는 브루클린으로
날마다 출근한다. 한때 미 해군 제복 봉제
공장이었던 이층 건물의 4백 평이 넘는 밝은
공간은 철재·브론즈·목재·대리석 등으

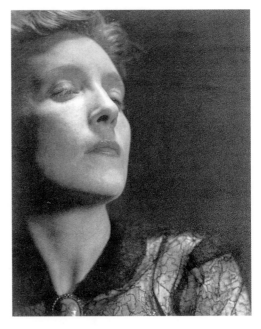

파리 시절의 루이스 부르주아

로 가득 차 있다. 그 방대한 공간에는 음악도, TV, 전화벨도
울리지 않는 철저한 침묵 속에서 다만 그녀 자신이 제작하는
동안 만드는 발소리, 깎고 쪼아내는 소리만이 있다. 작업복 바
지와 헐렁한 윗도리와 운동화 차림의 그녀는 미간을 찡그리거
나 입술을 꼬옥 깨물기도 하고 때로는 만족한 미소를 지으며
몰입된 상태로 자신의 작품들을 돌아보는 것으로 하루를 시작
하고, 차츰 활기를 얻은 듯 오랜 세월이 깊은 주름으로 새겨진

「아버지의 파괴」(1974). 혼합 재료로 만든 설치작으로 전체 공간은 팽팽한 긴장감으로, 질식할 것 같은 분위기에서 해방되기를 요구한다. 그녀가 어릴 때부터 경험해왔던 아버지로 대변되는 '권위'에서 오는 두려움, 그것을 벗어나고 극복하려는 의지일까? 그녀는 말했다. "나는 권력이 두렵다. 현실에서 나는 늘 피해자라는 의식을 갖고 있다. 작품 안에서 나는 살인자요 가해자가 된다. 또한 살인자의 죄의식에서 벗어날 수 없는 고통을 느낀다. 작품을 통해 나는 모든 결정권을 가진 강자가 될 수 있지만, 현실에서는 숨어 있는 생쥐 같은 느낌이다. 힘이 없음을 자인하고 뒷전으로 물러남으로써 자신을 극복할 수 있다."

작은 두 손에 망치와 끌을 잡는다. 그 손은 가장 섬세한 재료에서 가장 거칠고 생경한 자재까지 끊임없는 호기심과 도전으로 훈련된 장인의 손이다.

파리의 도심지에서 태어나고 자란 부르주아는 27세에 만난 미국 미술 평론가와 결혼, 독일 점령하 파리를 떠나 미국 동부로 이주했다. 세 아들을 기르는 동안 그녀는 꾸준히 제작을 해왔으나 전시는 거의 하지 않았다. 그녀가 38세에 가진 첫 조각전은 뒤샹과 피에르 마티스에게 "비상한 작품"이라는 칭찬을 받기도 했으나, 대중에게 알려지기 시작한 것은 그로부터 30여 년이 지나서이다.

돌이나 나무를 깎고 다듬어 만들어내는 종래의 조형 개념 대신 기존의 재료와 형태를 이리저리 배합, 조립하고 그 표면에 그림 그리듯 물감칠을 하는 등의 새로운 조형 방법으로 그 이름이 널리 알려진 미국 조각가 데이비드 스미스 이전에 이미 그런 방법을 시도했던 부르주아는 뒤늦게 1993년 그녀 나이 82세 때 세계적으로 가장 권위 있는 베네치아 비엔날레 국제전에서 '미국관'의 대표로 선정되었다.

이러한 미술계의 뒤늦은 인정은 부르주아가 칠순이 넘도록 전시회를 단 여덟 차례밖에 갖지 않은 데 기인한다. 항상 혜성과도 같이 새로운 충격과 자극을 줄 수 있는 '아트 스타' 찾기에 급급한 오늘날 미술 시장의 논리 아래서도 끊임없는 정진과 정열, 그리고 흔들리지 않는 자기 고집과 믿음을 보여주었다.

"80에 온 성공"이라고 새삼 떠들어대는 미디어에 대해 부르주아는 혐오 담긴 어조로 말했다.

성공이라고? 물론 그 동안 내가 미술계 언저리에서 지내오긴 했지만 프랑스 와인과도 같이 우리는 나이가 들수록 무르익지요. 내 생각을 자유롭게 표현할 수 있다는 건 이 세상의 모든 재물을 소유하는 이상의 만족감을 줍니다. 이것이야말로 성공의 진정한 의미입니다.

부르주아는 자신이 늙어간다는 개념을 불허한다. 정신적 젊음을 지키는 최상의 방법은 젊은 세대를 이해하는 것이라고 믿는 그녀의 매주 일요일 오후는 '오픈 하우스'이다. 학생 · 학자 · 배우와 영화 감독 · 전위 음악인 · 패션 디자이너와 모델들이 스스럼없이 어울리는 그 시간은 마치 파리를 떠나기 전 그녀가 자라온 몽마르트르의 분위기를 연상시킨다고 한다.
일찍이 파리에서 페르낭 레제에게서 사사를 받기 전 수학과 철학을 공부한 부르주아는 자신의 작품 세계에 대해 조리 있고 명확하게 자기 이론을 구사한다.

고통이라는 주제가 바로 내 업이다. 절망 · 좌절 · 괴로움에 어떤 의미와 형태를 부여함이다. 내 몸 안에서 일어나는 현상에 어떤 형태를 부여해야 한다. 고통이란 형식주의의 몸값이라고 할까. 고통의 존재를 부인할 수는 없다. 어떤 치유나 관

용을 제시하는 게 아니다. 다만 그것을 직시하고 거기에 대해 말을 하고 싶을 뿐이다. 그 고통은 제거할 수도, 사라지게 할 수도, 억압할 수도 없다. 그들은 항상 남아 있을 것이다. 내 작품 「세포」 시리즈는 여러 형태의 고통을 대변한다. 육체적 · 정신적 · 지적 · 감정적 · 심리적 고통이다. 언제 심리적인 것이 육체적으로, 그리고 다시 심리적인 것으로 발전되는지, 고통은 어떤 상황에서도 시작될 수 있고 어느 방향으로도 발전해갈 수 있는 끊임없는 사이클이다. 각 「세포」는 비밀스럽게 엿보는 사람, 그 엿보이는 것과 엿보는 행위에서 발생하는 공포 · 스릴 · 만족감을 다룬다. 「세포」들은 서로 끌리기도 하고 혐오하기도 한다. 서로 융화되고, 하나로 되고, 또는 분산되고 허물어지려는 절박감이 있다.

—1991년 「세포」 시리즈에 대한 언급에서

초기의 자궁 형태의 조각들에서 시작된 「야수의 동굴」 시리즈에서부터 현재의 상징적 작품의 모티프는 끊임없이 그 의미가 새로워진다. 부드러운 언덕이 젖가슴과 남자의 성기로, 젖가슴은 나선형의 소용돌이로, 그리고 소용돌이는 눈이 된다.

그녀의 거대한 대리석 눈 시리즈에 보이는 상상의 공간에서 떠돌아다니는 듯한 눈 · 인체 부분, 애매한 크고 작은 융기들, 구멍, 얼굴의 찢긴 자국, 제각기 따로 살아 있는 듯한 인체 기관들은 다시 젖가슴, 성적 오프닝, 야수들의 은신처……로 변하기도 한다.

「세포」 시리즈의 단면들. 위에서 시계 방향으로 「세포」(1993), 「세포 I」(1991), 「세포(히스테리의 아치)」(1992~93), 「세포 III」(1991)

어린 시절과 과거로부터 벗어나지 못하는 부르주아에게 '반복'은 매우 중요하다. 반복을 통해 더욱 이미지가 다듬어지고, 하고자 하는 말이 명료해진다고 믿는다. 그것은 그녀를 괴롭히는 악령을 쫓아내는 행위가 아니며 오히려 그 악령들이야말로 그녀의 창조 활동을 지속하게 해주는 원동력이기도 하다.

최근 그녀는 팔순이 넘어 시작한 야심작 「세포」 시리즈에서 수천 수만의 다양한 형태, 오브제·자재·스타일, 그 제시와 전시 방법을 보여주고 있다. 그 스케일, 내용의 복합성과 관객을 사로잡는 연출이라고 할까. 그 기발하고 대담한 시도는 거의 초인적이다. 한편, 각 세포를 이루고 있는 형태와 이미지들은 지난 반세기 동안 만들어온 작가에게 비추어진 인간의 이미지, 파편들의 모음, 재구성, 반복이기도 하다. 부르주아의 파편들에서 로댕의 깊은 영향을 볼 수 있다. 인간의 본질을 형상화해보려는 탐구에 일생을 바친 로댕은 「카미유의 초상」 「켄타우로스의 토르소」 등에서 볼 수 있듯 전체의 표면적 모방보다는 만들다 그만둔 것 같은 부분적 파편들이야말로 인간 조건을 표현할 수 있는 가장 강력한 도구임을 일찍이 깨달았다. 이러한 기본적 개념을 차용한 부르주아의 파편들은 다시 상징화되고 추상화되어 다른 많은 파편들과 한자리에서 만나고 부딪치고 있다. 20세기의 막바지에서 이 한 세기를 거의 다 살아온 나약하고 작은 체구를 가진 팔순의 작가는 지금까지의 조형 미술사에 전무한 전혀 새로운 접근을 통해 조형 미술과 시각 미술의 새로운 가능성을 보여주고 있다.

나치즘의 속죄 의식과 신화의 만남
—— 안젤름 키퍼

독일의 표현주의 거장 **안젤름 키퍼(Anselm kiefer, 1945~)**
의 근작 전시가 1998년 2월 뉴욕 맨해튼 소호에 위치한 개고
시언 화랑에서 있었다. 60여 평 남짓의 전시 공간에는 단 넉
점의 거대한 화면이 한 벽에 한 장씩 걸려 있다. 캔버스 화면
의 크기가 눈어림으로 3미터 길이에 폭은 8미터 이상이다. 전
시실 세 코너에는 낮은 벤치가 놓여 있고 그 위에는 가죽같이
두꺼운 화지로 묶은 책상 크기만한 그림책이 전시되어 있다.

잊 고 싶 은 상 처 , 재 현 하 는 작 가 의 식

'손대지 마시오'라는 사인이 옆에 있어 이미 펼쳐놓은 윗장
의 그림밖에는 볼 수 없는데, 미루어 짐작건대 벽에 걸린 4장

히틀러 정권의 나치 군대식 경례 포즈를 취하고
있는 24세의 키퍼, 그의 여러 모습

의 그림을 그리기 위한 자료·준비 작업이리라. 책의 두께로
보아 한 권에 몇십 장은 될 것 같은데, 펼쳐놓은 그림이 그 안
의 볼 수 없는 그림들과 비슷하다면 감추어진 그림 역시 한장
한장이 습작이나 스케치일망정 나름대로 독자적인 화면을 갖
은 완성 작품일 것이다. 한 작품을 완성하기까지 그처럼 많은
습작과 스케치를 만든 작가의 노고가 한눈에 보이는 듯하다.

더구나 키퍼가 사용하는 자재는 아크릴, 철사나 철망 · 래커 · 흙 · 모래 · 나무 · 유리 가루 · 헝겊 · 회반죽 · 납 가루 외 가루 물감 등 다양할 뿐만 아니라 극히 다루기 힘들어 각 자재가 가진 특성에 대한 많은 지식이 필요하다. 아크릴이나 유화만을 사용할 때 지우거나 긁어내고 덧칠을 해가며 한 작품을 완성해가는 작가와는 또 다른 측면에서 수없이 많은 실험과 습작을 거친 엄청난 시간과 노동의 결실일 것이다.

키퍼의 시혼(詩魂)이 담겨진 듯 신비로운 화면, 섬세하면서도 고도의 기술적인 화면 처리에 나는 마술에 걸린 듯 화면 앞에서 오랫동안 눈을 돌리지 못했다. 그의 화면 뒤에 숨겨진 작가의 의도와 메시지는 현대 미술에서도 드물게 암시와 연상, 과잉 복합성으로 회화에서 지적(知的) · 시각적 의미를 그 극한까지 몰고 감으로써 일반 대중은 물론 평론가들까지도 당황하고 난감해한다고 하지만, 솔직히 나는 일단 그 신비로운 표면에서 전달되는 시각적 센세이션에 매혹되었다. 개중에는 키퍼란 화가는 예술가라기보다 그가 몰입해 있는 신비학과 신화, 전설 이야기에 대한 방대한 지식을 매우 전략적이며 체계적으로 이용하는 고도의 기술을 소유한 요술쟁이나 무당에 불과하다는 평도 만만치 않게 떠돌고 있을 정도이다.

나 자신 키퍼의 작품을 소개하면서 그것이 내 능력 밖임을 절감한다. 그런 반면, 그의 화면을 대할 때마다 쉽게 돌아서지 못하고 그 여운이 오랫동안 나를 그 이미지 속에서 맴돌게 하는 그 유혹의 본질에 대해 이런 기회에 한 번쯤은 생각을 정리

해봐야겠다는 강박관념을 떨칠 수 없다.

키퍼란 작가의 개인적 이력에 대해 내가 알고 있는 사실은 의외로 간단하다. 그는 히틀러 시대 말기인 1945년 독일에서 태어났으며, 어느 한적한 곳에서 사생활과 제작 과정을 철저히 비밀 관리하며 은둔 생활을 하고 있다는 것뿐이다.

키퍼의 작품집과 그에 대해 쓴 평론집은, 세계적으로 잘 알려진 작가로서 빠지지 않을 만큼 여러 권 있다. 그러나 전시 연보와 그에 관한 평론이 실린 간행물 목록 외, 다른 작가의 화집·작가론 끝에 의례히 실리는 작가 연보는 아무데서도 찾아볼 수 없다.

키퍼는 이미 그 나이 20대 초반에 콜라주·수채·사진 등으로 누런 신문지 종이를 엮어 만든 그림책을 처음 선보임으로써 화단에 커다란 물의를 일으켰다. 많은 관람자와 평론가는 그의 작품을 보고 몹시 당황했다. 아직도 생생한 모국의 아픈 역사, 그 악몽 같은 과거에서 벗어나기 위해 망각을 익혀가던 당시 사회 조류를 오히려 묵살하며 그는 집요하게 히틀러의 망령을 주제로 들고 나와 재현시켰다.

'그림책'은 비워둔 공간이 더 많았다. 마주보는 양쪽 페이지가 거의 비어 있고 그 한쪽의 작은 귀퉁이나 위쪽 작은 공간에 찢어붙인 푸른 하늘 조각, 몇 줄기 눈부신 햇살을 받아 겨우 그 윤곽을 드러내는 울창한 숲, 인적 없는 길, 한적한 시골 마을을 끼고 뻗어간 기찻길…… 따위의 흑백 사진에 이물질처럼 탯줄과도 같은 동아줄이 여러 행태로 꼬이고 구부러져 있

다. 그 그림책에 가장 많이 등장하는 하나의 강렬한 이미지가 있다. 다양한 배경 속에 반복되어 나타나는 이미지는 한 남자의 검은 실루엣으로 나치 정권 시절 그들의 군대가 "하이, 히틀러!"를 외치며 직각으로 올려붙였던 경례 자세이다. 그는 그 사진의 이미지를 거의 광적인 집념으로 계속 형상화해나갔다.

불과 재와 물로 그려넣고 쓴 페이지들, 거기에는 나치즘의 이미지가 회색의 재로 변해버린 붉은 장미로 상징되기도 한다. 페이지마다 비어 있는 공간, 지워지고 잃어버린 허공은 전 시대의 파괴와 실패, 그 상처투성이의 역사에서 울려오는 메아리로 가득 차 있는 듯하다.

키퍼는 1969년 자신의 졸업 작품을 위해 유럽의 많은 유적지를 방문했다. 그리고 그 유적지들을 배경으로 자신이 모델이 되어 나치 군대의 경례 모습을 사진에 담았다. 로마의 콜로세움·포럼·판테온, 프랑스의 아를·세테·몽펠리에…… 등에서 찍은 자신의 같은 포즈들은, 하늘을 찌를 듯한 기세로 전유럽을 정복하려는 히틀러의 광적 환상을 상징적으로 보여준다. 전후 독일 화가들이 방금 겪은 나치즘의 악몽에서 깨어나새로운 표현 방법을 찾아내려 개념주의, 행위 예술, 해프닝 등으로 그 해결책을 모색하고 있을 때, 키퍼는 집단적 침묵 속에 터부로 덮인 나치즘의 실체를 주제로 삼아 집요하게 추구했다. 몸소 그 상징적 이미지를 재현하는 과정에서 게르만 우월주의의 허구성, 그들의 광기 속에 깊숙이 개입해 그 적나라한 모습을 추구해보려는 노력이었다.

그의 수채화 「영웅적 상징」(1969)에서는 그 히틀러식 경례의 상징적 힘이 한풀꺾인 듯 가련한 모습의 한 남자가 외로운 물가에서 힘없이 경례를 하고 있다. 「게네트에게」(1969)는 실내 작업실에서 같은 포즈를 하고 있는 자신의 사진이다. 국적이 애매한 우스꽝스러운 긴 옷을 입고 경례를 올리는 모습은 그 행위가 말할 수 없이 고통스럽고 부끄럽다는 인상을 준다. 전후 독일인의 초상일까?

독일 신화와 히틀러의 만남, 그 광기의 상관성을 해부하며

키퍼는 일련의 경례 시리즈 작품을 끝내고 다음 단계에서 역사를 거슬러 올라가 현대의 비극과 그 심리를 조망해보려 한다.

「파르시팔 II」(1973)는 속죄와 구원에 대한 유럽의 전설을 담고 있다. 켈트족, 아서 왕의 전설 등 많은 옛이야기가 혼합되어 만들어진 파르시팔의 이야기 중심에는 항상 성배(聖杯)가 있다. 로마 병정의 창에 찔린 예수의 옆구리 상처에서 흐르는 피는 그의 제자 요셉이 받쳐든 그릇 즉 그 성배 안으로 흘러내리고, 마지막 성찬에서 예수와 열두 제자가 마신 피였다. 그 성배를 찾아다니는 파르시팔의 이야기야말로 아서 왕의 전설적 이야기로부터 돈 키호테에 이르는 수많은 중세 기사 문

학을 낳았고, 스칸디나비아 · 영국 · 프랑스 · 독일 · 에스파냐 · 포르투갈 등의 문학 언어를 꽃피우게 한 결정적인 원천이 되었다. 그뿐 아니라 유럽 원주민들의 예의 범절과 윤리 도덕의 절대적 모델이 되었고 그들의 기독교화에 중요한 징검다리가 되기도 했다.

키퍼의 화면에 묘사된 파르시팔은 너무나 침울하고 절망적이다. 창이 없고 질식할 것 같은 무거운 잿빛 나무 구조의 실내, 그 양편은 거대하고 육중한 대들보가 버티고 있다. 실내 중심에는 투명한 의자가 놓여 있다. 그 위에는 핏빛 액체로 가득 찬 그릇이 놓여 있다. 현대판 성배이다. 그 위 천장에는 투명한 흰 글씨로 '파르시팔'이라 씌어 있다. 성배와 파르시팔 사이의 공간이 주는 거리감, 유령같이 허공에서 방황하듯 떠 있는 파르시팔에서 현대인의 정신적 소외와 방황이 느껴진다.

1975년 작 「바다 사자 작전」에서 키퍼는 나치즘이야말로 인간의 사악함뿐 아니라 어리석음의 대명사로 본다.

「바다 사자 작전」은 제2차 세계 대전 중 독일군의 영국 침략 작전 계획 암호이다. 독일군 장성들이 작은 장난감 배를 띄운 물통 주위에 둘러앉아 그 계획을 모사했다는 점을 착안, 키퍼도 목욕탕 안에 장난감 배를 띄워놓고 당시 독일 장성들의 심리 상태를 엿보고자 했다. 회색조의 화면은 욕조 형태의 커다란 물통이 화면 3분의 2를 차지하고 있다. 물통 안에는 화염에 싸인 군함과 보트들이 있다. 물통 주위에는 독일 장성들 이미지가 보이고 그 뒤로 철모를 쓴 막강한 나치 독일 군대가

버티고 있다. 화면 위에는 작품「성부 · 성자 · 성신」에서 보았던 세 개의 붉은색 빈 의자가 놓여 있다. 마치 기독교적 삼위일체의 부재, 또는 무의미함을 제시하듯, 전체적 분위기가 섬뜩하고 죽음 · 파괴를 연상시킨다.

키퍼의 이러한 주제들은 1980년 베네치아 비엔날레 독일관에 전시되었던 그의 회고전에서 또 한 번 유독 모국인 독일 언론계의 신랄한 비평의 대상이 되었다.

"키퍼는 자신이 독일인임을 과시하고 있으며 조국의 망령들과의 유희를 장난삼아 하고 있다. 그는 새로운 나치이다. 젊은 작가의 부실한 비판적 사고가 저질의 우상 타파 형식으로 표현되었을 뿐이다."

자신에 대한 이런 비판에 키퍼는 즉시「우상 파괴주의 논쟁」I과 II의 화면을 통해 그들에게 응수했다. 토이토부르크 숲을 상징하는 나무 무늬로 덮인 캔버스 배경 위로 화가의 팔레트를 상징하는 타원의 검은 선이 거칠게 그어져 있고 타원 내부는 거미줄 형태의 선들로 이어졌다. 타원 안 양쪽 끝에는 탱크가 그려져 있고 곳곳에 바닥으로부터 뚫고 나오는 듯한 흰 불길이 보인다. 그는 자기 작품을 악평한 비평가의 무지함을, 8~9세기 유럽에서 우상 파괴자들이 종교적 이미지를 그리는 승려를 죽이고 그런 이미지가 담긴 책을 불태워버린 것에 비교한 것이다. 또한 화가인 키퍼 자신을 상징하는 팔레트는 거미줄 속에 갇히듯 옭매여 있다. 수천 장의 독일 표현주의 그림이 히틀러에 의해 퇴폐 미술로 압수당했듯이 히틀러와 나

치를 주제로 하는 그의 표현주의 그림에 대한 극단적 반응에 대응하는 그림이다.

키퍼는 다시 독일의 전설과 신화의 근원을 찾아 노르웨이로 긴 여행을 하며 그곳의 지형·빙산, 일몰과 일출…… 등의 이미지와 전설을 사진·스케치 등으로 모았다.

"북극은 신의 사자 메르쿠리우스의 혼이 있는 곳, 그 혼이야말로 진정한 불꽃이다. 이 불꽃은 보이지 않는 신으로, 오직 자력을 통해서만 스스로를 보여주며 거친 바다의 항해를 안내해준다. 세상 만물은 이 북극의 불꽃의 힘에서 벗어날 수 없다. 지옥이란 하계에 반영된 상계의 위력이므로 그 불꽃은 또한 지옥이다……"

신화에서 북극은 루시퍼의 거처, 모든 것이 얼어붙은 악마의 거처로 그 특유의 광기를 상징한다. 키퍼는 독일의 신화를 즐겨 사용한 바그너의 오페라 「지크문트」 스토리를 여행의 경험과 연결시켜 「노퉁」 「아버님은 나에게 칼을 약속하셨다」(1974)를 제작했다.

오페라의 스토리는 다음과 같다. 독일 신화의 아버지 보탄(폭풍과 광란의 신, 열정과 투쟁의 욕망을 충동시키는 신으로 독일인의 정신 상태를 잠재적으로 지배해온 근본적 특성을 대변하고 있다)은 아들 지크문트에게 무적의 칼을 약속한다. 그러나 보탄은 '노퉁'이라 이름지은 그 칼을 창으로 부수어버리고 아들은 죽는다. 지크문트의 아들 지크프리트는 부서진 아버지의 칼 조각을 모아 온전한 새 칼을 만들어 아버지를 죽인 할아

버지 보탄의 창을 두 쪽으로 가른다.

키퍼가 선택한 제목에서, 히틀러와 나치의 미치광이 같은 만행을 보탄으로 거슬러 올라가 이해해보려는 의도가 보인다. 피로 물든 그림의 그 칼이야말로 독일인이 이어받은 잠재적 유산의 상징으로 히틀러라는 또 하나의 미치광이에 의해 부활되었다는 해석이 가능하다.

바그너의 오페라로 더 잘 알려진 또 하나의 독일 신화「니벨룽겐의 반지」이야기는 다음과 같다. 라인 강 깊은 심연에는 황금 반지가 있고 라인 처녀들의 보호를 받고 있다. 신들의 왕인 보탄조차 파멸의 저주가 담긴 알베리히의 금반지를 탐한다. 라인의 아름다운 처녀 브륀힐데는 저주의 깊은 잠에 빠져 원형의 불고리 안에 누워 있고 그 불고리를 뚫고 들어갈 수 있는 사람은 오직 세상에서 가장 용감한 자일 뿐이다. 영웅 지크프리트는 금반지를 감시하고 있는 용을 무적의 칼로 치고 반지를 빼앗는다. 새들의 노래는 그를 브륀힐데가 있는 곳으로 안내해주고, 용감한 지크프리트는 그의 무적의 칼로 불고리를 자르고 그녀를 깨운다. 그는 그녀를 뒤에 남기고 데리러 올 것을 약속하며 군터 왕의 성으로 간다. 반지를 빼앗으려는 군터가 준 마술의 술을 마신 지크프리트는 브륀힐데를 까맣게 잊고 군터 왕의 여동생과 사랑에 빠진다. 그리고 자신은 군터 왕으로 변장하여 브륀힐데를 성으로 데리고 온 후 왕과 결혼을 시킨다. 계략에 속은 것을 깨달은 브륀힐데는 복수할 것을 맹세한다. 라인 처녀들은 파멸을 가져다줄 반지를 돌려주기를

간청하나 이미 마술에 걸린 지크프리트는 거절한다. 브륀힐데의 청으로 군터의 동생 하겐은 지크프리트를 칼로 찌른다. 죽어가는 순간 마술에서 깨어난 지크프리트는 브륀힐데에게 사랑을 고백하고, 그녀는 그의 결백함을 깨닫게 된다. 그녀는 지크프리트의 몸이 타고 있는 장작 불더미 속으로 뛰어들며 그들의 영원한 사랑을 다짐한다. 불길은 신과 신들의 궁전을 삼켜버리고, 라인 강물의 범람이 무대를 휩쓴다.

욕망이란 이름의 마술의 힘에 말려든 주인공들의 행동은 자멸과 파괴를 가져오고 중심에는 부와 권력을 상징하는 금반지가 있다. 히틀러는 바그너를 매우 존경했는데, 그의 오페라에서 생생하게 묘사된 용감하고 전투적이며, 무적의 칼을 소유한 지크프리트는 바로 히틀러가 상상하는 영웅적 모델이라 할 수 있다.

키퍼의 그림 「지크프리트는 브륀힐데를 잊는다」「브륀힐데는 잔다」에서 그는 현재형 제목으로 신화의 상징성이 현대인 모두에게 적용됨을 시사한다. 키퍼는 잊어버림을 쓸쓸하고 차가운 겨울 풍경으로 표현한다. 사랑하는 여인을 잊어버림은 지크프리트의 정신적 결핍에서 비롯되며, 라인 처녀들에게 파멸을 약속하는 반지를 돌려주지 않음은 그의 직관적 사고가 악마의 손에 잡혀 자신을 잊었기 때문이라고 해석한다.

키퍼는 또 그림책 「브륀힐데와 그녀의 운명」(1977)에서 성적인 현대 여성을 보여준다. 팝 아트 형태로 여자의 슬픔·고독·절망·행복 등 여러 표정을 담은 사진들은 검은색의 거친

표현적 붓질로 덮여, 얼굴과 몸의 일부분만 살짝 엿보인다. 여기에서 키퍼는 현대 젊은 남녀가 걸어가는 삶의 현장으로 전설을 끌어들인다. 부와 권력을 좇는 야망에 찬 남자와 아름다운 여인의 사랑으로 결합된 이상적인 젊은 한 쌍은 삶의 나이를 더해가는 과정에서 서로의 순수했던 사랑을 잊어가고 잃어버린다. 되풀이되는 일상의 지루한 삶에 아무런 만족이나 의미를 찾지 못한 채 죽음에 이르는 운명을 보여주는 시리즈 형태의 작품이다.

독일인의 잠재 의식 깊숙이 자리하고 있는 신화 속의 이상적이고 낭만적인 영웅의 이미지를 키퍼는 의도적으로 그의 화면에 끌어들이고 있다.

아득한 옛적 1세기 독일 토이토부르크 숲에서 벌어졌던 전투가 키퍼 그림 「바루스」의 주제이다. 바루스는 그 전투에서 독일군에 참패당한 로마군 지휘관의 이름이다. 이 전투의 승리는 독일이 라인 강 외부에 사는 켈트족 · 북구인족 · 로마인 · 주변 토착민의 이동을 차단하고 순수한 단일 민족의 역사를 확립하는 데 결정적 계기가 되었다.

갈색의 화면은 키퍼가 즐겨 사용하는 배경으로 울창한 겨울 숲이 보인다. 숲을 양쪽으로 가르는 희뿌연 회색 흙길, 길 위에 뚝뚝 흘려진 핏자국, 핏빛 나무 둥치와 앙상한 겨울 가지의 윤곽은 유령 같은 흰 선으로 그어져 있다.

같은 토이토부르크 숲을 배경으로 그린 「처세술」(1976) 시리즈는 꿈에라도 나타날까 싶은 섬뜩함을 자아낸다. 예의 검

「바루스」(1976). 독일의 숙명적 역사가 시작된 아득한 옛적 전투의 현장이 피로 물들어져 있다 (길 위에 흘러내리는 검은 점).

푸르고 울창한 토이토부르크 숲, 그 속에서 튀어나온 듯 죽어 간 수많은 병사의 목이 떨어져나간 얼굴이 보이고 얼굴마다 흰 글씨로 그들의 이름이 씌어져 있다. 얼굴들은 구불구불 내 장과도 같은 흰 줄로 연결되어 있고, 이제는 화석화되어 유령 같이 서 있는 나무 밑동에서는 붉은 불길이 솟구치고 있다.

피카소가 「게르니카」에서 조국 스페인 내전의 비통과 격분 을 투우와 말을 통해 표현했듯이, 키퍼는 「처세술」에서 비참 하게 죽어간 격전지의 희생자들의 머리통을 통해 전쟁의 파괴

적 어리석음과 잔인함을 보여준다.

이스라엘 구약 신화를 나치즘의 망령과 접목

독일의 신화와 역사를 통해 히틀러의 비인간적 만행의 실마리를 찾아다녔던 키퍼는 유럽과 독일을 지배해온 기독교의 가치 관념, 그 두 가지를 관계망 속에서 조명해보려는 시도를 보인다.

「성부·성자·성신」(1973)은 크고 작은 두 개의 캔버스로 이어져 있다. 아래의 큰 화면에는 눈에 익은 토이토부르크의 울창한 숲이다. 곧게 뻗어오른 살색 나무, 그 둥지에서 가시 돋친 듯 삐죽삐죽 옆으로 뻗친 부러진 듯 짧고 메마른 가지가 보인다. 화면은 「파르시팔」의 실내와 같이 키퍼가 즐겨 사용하는 또 하나의 배경인 나무 구조의 실내이다. 나무 구조로 된 실내는 독일의 숙명적 역사가 시작된 토이토부르크의 숲을 상징하는 것이리라. 흰 눈으로 덮인 겨울 풍경이 내다보이는 세 개의 창문, 그 앞에 선으로만 제시된 세 개의 투명한 의자에는 세 개의 타오르는 불꽃만이 제시되어 있다.

「믿음·소망·사랑」(1976)에서는 기독교의 세 가지 신덕(神德)을 화가의 팔레트에서 자라나온 세 개의 메마른 나무 줄기로 그렸다. 지난 십수세기에 걸쳐 유럽을 지배해온 기독교의 핵심 가치관이 이제 그 생명을 잃어가고 있음을 고발하

는 것일까?

1984년 키퍼는 유대인의 전설을 찾아 이스라엘로 여행을 떠난다. 그 몇 해 전, 독일의 신화와 역사적 근원을 찾아 노르웨이를 여행했듯이. 이스라엘의 삭막한 사막 풍경은 그에게 커다란 인상을 남겼다. 「출애굽」은 그 여행에서 기록한 사막의 흑백 사진을 배경으로 하고 있다. 이등분된 화면의 아래에

「출애굽」(1984~85). 삭막한 이스라엘 사막과 그 위를 덮고 처져 있는 상징적 구름

는 그 사막 사진이 확대되어 있고 그 윗면에는 사막을 덮을 듯
위력을 과시하는 커다란 구름 형태가 그려져 있다. 마치 하늘
로부터 내려오는 어떤 계시를 상징하듯 구름은 검푸른 물감이
뚝뚝 흐른다. 이스라엘 민족의 신(神)이 구름 기둥 형태로 스
스로를 보여주었다는 성경 「출애굽기」의 이야기를 암시하고
있다.

전지전능한 절대적 존재인 신에 의지하지 않고는 아무런 희
망이 없는 듯한 삭막한 이스라엘 광야와 그 위로 나지막이 내
려와 있는 거대한 구름을 보고 있으면, 왜 이스라엘 백성이 필
사적으로 신에 매달려야 했던가를 이해할 것 같다.

「홍해」(1984~85)에서 키퍼는 「출애굽기」의 이야기를 독일
과 유대인의 관계망 속에서 파악하여 그려보고자 한다. 그 10
년 전 그림 「바다 사자 작전」에서 상징적으로 보여주었던 욕
조가 화면 중심에 있다. 붉은색의 액체로 가득 찬 욕조는 「출
애굽기」의 두 가지 사건을 담고 있다. 첫번 재앙에서 제사장
아론이 그가 쥔 지팡이로 물을 피로 만든 이야기, 그리고 모세
가 그의 지팡이로 홍해를 갈랐다는 이야기를 상징적으로 담고
있다. 화면 위쪽은 그의 작품 「삼위일체」에서 세 개의 빈 의자
를 받치고 있던 투명한 유리 상자가 핏물의 욕조가 있는 황폐
한 대지 위에서 작은 구름 기둥을 담아 안고 있다. 홍해를 건
널 때 모세가 행한 기적과 영국 해협을 건너 공격하려는 독일
나치들의 음모와 환상이 엇갈려 있다. 키퍼는 구약 「출애굽
기」 편에 기록된 홍해를 건너는 기적이라는 요소야말로 유대

인 특유의 정신적·종교적 콤플렉스라고 해석했고, 한편 영웅 신화 시대로 거슬러 올라가는 독일의 정신적 콤플렉스와 공통점이 있다고 보았다.

종교가 인간 본성의 광기와 콤플렉스를 다스리고 끌어안아 줄 수 있는 영역이라면, 유대인에게 그들의 종교야말로 선택받은 민족으로서의 정신적 핵이며 그들의 심리 상태를 하나로 묶는 원동력이라고 볼 수 있다. 키퍼는 이런 그림들을 통해 독일인으로서 통감하는 나치즘의 망령을 거의 병적으로, 그 고통을 유대교의 신화와 결부시키고 있다. 그는 이스라엘 여행을 통하여 그 현장성을 많은 화폭에 담았다.

키퍼는 또한 파울 첼란(루마니아 태생 유대인 시인. 나치하에서 포로 수용소 수용을 기적적으로 피했으나 대신 강제 수용소에서 가혹한 노동을 함. 49세에 센 강에 투신 자살)의 시에서 영감을 받고 많은 연작을 그렸다. 키퍼는 유대인 문학에서 가장 빛나는 '노래의 노래,' 유대인의 시혼이 담겼다는 솔로몬의 노래, 구약 「아가」 편의 여주인공 슐람미를 옛 성의 음침한 굴속으로 비유했다. 슐람미(유대인)의 시혼(詩魂)이 질식할 것 같은 깊은 굴 속에 갇혀 그 꽃을 피우지 못한 채 죽음을 대면하고 있다. 그는 1990년 다시 같은 제목으로 두 권의 두꺼운 그림책 화집을 만들었다. 책의 페이지는 모두 납을 입혀 한눈에 무겁고 어두운 느낌을 준다. 고르지 않아 울퉁불퉁한 납 화면은 오래되어 녹슬고 얼룩진 철제 문짝 같다. 각 페이지에는 여인의 헝클어진 검은 머리털 한 움큼이 실제로 붙어 있다. 참

으로 불쾌하고 무서움을 자아내는 화면이다. 유황 냄새가 지옥의 이미지를 불러일으키듯, 책 속의 머리털은 포로 수용소의 죽음의 냄새를 연상시켜 저절로 코가 씰룩거려진다.

새벽의 검은 빛 우유 우리는 밤에 너를 마신다
정오에도 너를 마신다 죽음은 독일에서 온 상전
우리는 너를 지는 해에 마시고 떠오르는 해에 마시고 우리는 마신다 너를 마신다
죽음은 독일에서 온 상전 그의 눈은 푸르다
그는 납 총탄으로 너를 쓰러뜨리고 그의 겨냥은 정확하다
한 남자가 그 집에 살고 있다 너의 금빛 머리 마르가레테
그는 그의 무리를 우리에게 보내고 우리에게 허공의 무덤을 허락한다
그는 배암과 놀고 몽상에 잠긴다 죽음은 독일에서 온 상전

너의 금빛 머리 마르가레테
너의 잿빛 머리 슐람미
—— 파울 첼란의 시 「죽음의 노래 Death Fugue」

키퍼의 대표작으로 꼽히는 「츠바이슈트롬란트(두 개의 강이 흐르는 땅)」(1985~89)는 납으로 만든 책들이 네 개의 책장을 메우고 있는 납조각이다. 그 높이가 4미터를 넘는 거대한 스케일에 납덩어리의 육중함은 그 자리에서 모든 것이 정지되고

굳어버릴 것 같은 공포를 자아낸다. 페이지가 열려 있기도 한 낡고 헌 형태의 책은 책장 앞바닥에 쌓아놓기도 한다. 작품은 제목이 시사하듯, 문명의 요람지 메소포타미아의 두 강 유프라테스와 티그리스, 그 두 편으로 구성된다. 이제는 이란 · 이라크의 볼품없는 한줌 흙으로 남아 있는 그 찬란했던 과거의 문명. 작가는 문명의 발생과 멸망, 창조와 파괴에 따르는 신비로운 과정과 힘을 묻고 있는 것일까? 아니면 지금까지의 역사가 증명하듯 현대 문명 역시 언젠가 역사 안으로 사라져버릴 것이라고 회의하는 것일까?

우주의 신비, 그 신화를 창조한 키퍼의 근작들

이번에 전시된 작품 「너의 나이 나의 나이 그리고 지구의 나이」(1997년) 그림 앞으로 천천히 다가가면 마치 거대한 고대 피라미드를 향해 올려다보며 접근해가고 있다는 착각에 빠진다. 강풍으로 사막의 모래 바람을 맞은 듯한 화면, 그 위에 뿌려진 모래 사이로 빛바랜 옛날 흑백 사진처럼 뿌옇게 어슴푸레 보이는 알아볼 듯 말 듯한 이미지들은 피라미드, 짓다 만 아니면 허물어진 건물, 요새나 무기 창고와도 같은 창이 없는 커다란 벽돌 구조물, 지평선을 향해 곧장 뻗어간 넓은 흙길, 황폐하고 메마른 사막 풍경, 희미한 인체 사진…… 들이다.

그 사진과 함께 화면에 보이는 유일한 생명의 자취는 진흙

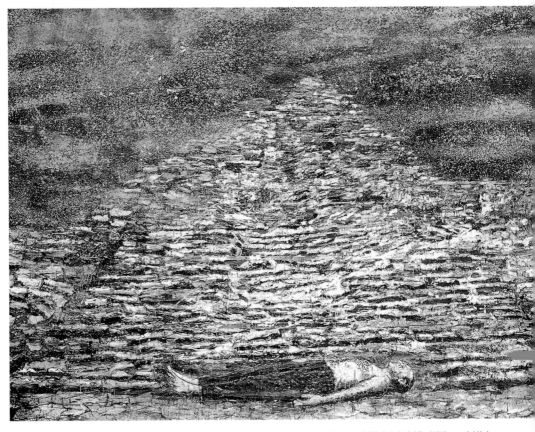

키퍼의 최근작 「**피라미드 아래의 남자**」. 대형 화면을 메우는 피라미드와 피라미드 속에 매장된 형태를 취한 포즈는 나치즘의 속죄 의식을 간접적으로 시사한다.

으로 빚어 구워낸 말라비틀어진 뼈 형태뿐이다. 끝이 보이지 않는 뿌연 흙길은 어디로 닿는 길일까? 화면 안에 있는 사진의 주인공은 그 폐허에서 살아남은 자들일까? 공상과학소설처럼 과거로 거슬러 떠난 여행자일까, 아니면 저 뼈에 담긴 이야기를 캐어내려는 고고학자일까? 원시 시대의 동굴 벽화보다도 더 오래되고 바랜 느낌을 주는 화면은 차라리 옛 신화가

남긴 고대 문명의 잔재 같다. 신비롭고 뭔가 끝없는 이야기가 숨겨져 있을 듯해 쉽사리 눈길이 돌려지지 않는 알 수 없는 힘이 섬뜩하기도 하다. 정체를 알 수 없는 거대한 몸뚱이가 저 사막에 버티고 서 있다는 느낌이다. 공간을 채우고 있는 캔버스 위의 두텁고 자욱한 육중한 덩어리, 시간의 두꺼운 먼지 사이로 언제인지, 어디인지 알 수 없는 먼 곳이 엿보이는 듯하다. 역사와 현실, 그리고 우리들 가슴 깊이의 어둠, 그 후면에 존재하는 진정한 삶의 장소일까? 침묵으로 가라앉은 세상 저편, 저 뿌연 흙길은 가까운 듯, 그러나 닿을 수 없는 먼 그곳으로 통해 있을까?

「토성의 시간」(1986)의 신비로운 푸르스름한 추상 화면은 오랜 시간으로 원래의 형상이 지워지고 얼룩만 남은 원시 벽화를 연상시킨다. 캔버스 아랫면에 움츠러든 듯 쭈글쭈글 주름잡힌 폐를 닮은 작은 형태가 그려져 있고 거기서부터 자라나온 듯한 메마른 그림이 아닌 실제 포자나무 잎 한 줄기가 화면 중심에 붙어 있다. 폐를 통해 숨쉬는 숨길이 감정과 신체적 상태에 의해 좌우된다면 이 그림의 주름진 폐와 그것에 의지해 생명을 유지하고 있는 포자잎의 마른 모습을 통해 현대인의 실상을 보여주는 것일까? 작가는 「토성의 시간」과 관련, 미술 평론가 로젠탈과의 인터뷰에서 이렇게 말했다.

"포자식물은 지구에서 가장 오래된 생명체 중 하나이다. 포자로 덮인 숲은 빙하 시대 그 이전의 시간으로 거슬러 올라간다. 일찍이 석탄·나무 등의 기본 연료도 포자에서 나왔다."

진화 과정을 통해 삶을 조명해보려는 키퍼의 시도이다.

내가 보는 키퍼 화면의 특성은 어둡고 무거운 주제보다 즉시 가슴을 파고드는 감동적이면서 신비로운 시각적 화면 처리에 있다. 형태를 파괴하고 그 위에 찢어붙인 신문지와 마대 조각 등을 물감과 붓질 대용으로 시도했던 피카소 이후 화가들은 주제보다 새로운 표현 방법과 재료를 다투어 개발해왔다. 예의 캔버스와 종이 대신 나무 판자·문짝·이불·플라스틱·스테인과 철제·유리·셀로판지·가죽…… 위에 그림을 그렸으며 그 위에 쓰이는 재료는 더욱 다양해져, 이제는 작가의 상상력과 그것을 뒷받침해주는 기술만이 그 한계이다. 주제의 가장 효과적인 표현을 위해 선택된 재료의 다양성과 그 기술 처리 면에서 키퍼는 연금술사를 방불케 한다. 그 내용과 의미를 떠나 그의 화면은 시와 노래로서만 그 접근이 가능한 영역과의 시각적 만남이다.

세잔의 푸른색을 언어로 재현할 수 없듯, 키퍼의 납 화면을 단순히 푸르스름하다거나 잿빛 또는 회색빛이라고 묘사할 수 없다. 나무나 캔버스 위에 용접한 납면은 불로 그슬리고, 모래나 부드러운 헝겊으로 닦아내고, 빳빳한 솔로 문지르거나 갈아내고…… 그 화면은 이제 2차원의 평면이 아닌, 투명한 밤하늘과 같이 깊고 신비로운 공간이 된다. 납 고유의 불투명하던 잿빛은 오색의 무지개를 담고 있다. 아크릴과 유액·진흙 등은 불에 태워 그슬리며, 두꺼운 물감과 흙칠이 마르는 동안

갈라진 표면은 메마름·삭막함·오래된 시간을 연상케 하는 효과를 준다.

80년대부터 키퍼는 그 동안 쓰던 혼합 재료에 더욱 많은 납을 애용하기 시작했다. 연금술사가 한 조각 금을 만들어내기 위해 가장 천하고 구하기 쉬운 납·수은을 그 기본 재료로 시작하듯, 키퍼 역시 가장 낮고 순수한 재료, 즉 흙·먼지·모래·나무·납가루…… 따위를 사용해 자신의 비전을 구현하려 한다. 연금술사가 찬란한 금을 만들어가는 과정을 통해 신을 탐구하듯, 키퍼 역시 우리 주위의 작은 조각들을 화면에 옮기는 작업을 통해 너무나 명백히 부재하는(증명할 수 없다는 의미에서) 것을 찾고 있다. 납가루 흙먼지와 모래로 더께가 앉아 태고보다 더 먼 느낌을 주는 그의 화면은 시혼이 담긴듯 어느 사이 신비로운 곳으로 나를 데리고 간다. 경험 세계의 저편, 모든 것을 비운 마음으로만 엿볼 수 있는 신화적 모형의 그 어떤 곳, 상상의 기억에서만 존재하는.

키퍼는 그림이 그림일 수 있게 해주는 색채, 그 무지갯빛의 비유 상징, 연상으로부터 자유롭기를 원한다. 그래서 그의 색채를 잃은 화면은 알 수 없는 미스터리를 감추고 있는 듯 불안하지만 묘사와 감정의 영역으로부터 철저히 자제함으로써 오히려 우리의 상상력을 강요한다. 시의 마음이 우리를 지평선 저 멀리 데리고 가듯, 지식·의식의 신비로운 표적이 손짓할 것 같은 그런 곳, 그 그림 속의 흙길은 진실을 탐구하려는 용기와 의지를 가진 자만이 갈 수 있는 길이리라. 단조로움의 과

잉, 곧게 뻗어 있는 흙길 주위의 풍경은 늘 황폐해 보인다. 한때 천국의 동산에 피었다던 꽃들은 한갓 먼지로 변하고 삶의 자취는 두꺼운 재로 남아 있을 뿐이다. 아무도 길들일 수 없는 바위 틈새의 한 마리 뱀은 이 황폐한 풍경 속의 여행자와 화해를 거부하듯 혀를 날름거리며 쏘아보고 있다. 화면의, 폐허가 된 창 없는 벽은 한 줄기 빛도 새어들 틈새가 없다. 태고 이전의 시간으로부터 우뚝 솟아오른 듯한 피라미드는 그 시간의 신비와 비밀을 간직한 채 밀폐되어 있다. 먼지와 재, 돌뿐인 그 세계, 그런데 저 빛은 어디서 오는 걸까? 아니, 그것은 눈에 보이는 빛이 아니라 다만 느낌으로 오는 빛이다. 화면을 가로지르는 뿌려진 모래의 움직임에서 받는 느낌이다. 그 빛은 또한 외부에서 오는 것이 아니라 저 밀폐된 돌벽과 피라미드 안에서 경험적 시간 그 이전부터 살고 있던 한 마음이 있어, 그 안에 이미 존재하는 그런 빛이다.

　신화에 얽힌 독일인의 잠재 의식과 그런 의식이 낳은 실패의 역사를 주제로 한 초기 작품, 그리고 유대인의 신화에 얽힌 그들의 비극적이고 운명적인 역사와의 관계망 속에서 현대 비극의 실마리를 찾으려는 시도로부터, 키퍼는 이제 시간·공간·생명체를 담고 있는 대우주와 자연·삶의 공간에서 존재의 본질을 찾고 있다. 키퍼에게 창조 활동이란 존재의 가장 숭고한 힘이며, 예술가는 삶의 미로를 밝혀주는 메신저이다. 예술이 삶과 역사의 새로운 해석의 길을 보여주는 하나의 도구라면, 삶의 드라마와 비극을 직시하는 정직하고 예리한 통찰

력에서 만들어진 작품, 그리고 지상과 천상, 정신 세계와 물질 세계를 연결시켜줄 수 있는 작품만이 우리 가슴 깊이 아프게 닿아와 감동을 주며 치유와 회복의 기회를 가져다줄 수 있다고 믿는다.

이번에 전시된 작품에서 키퍼는 비극의 역사로 점철된 우리 기억에 아직은 가물가물 남아 있는 듯한 진정한 삶의 고장을 찾고 있다. 화면을 덮은 두꺼운 시간과 공간 사이로 우리가 한때 알았던 신비로운 노래를 찾고 있다.

낙서 화가로 요절한 광기의 흑인 천재

──장 미셸 바스키아

"혜성같이 반짝했던 바스키아는 약물 과용으로 27세의 짧은
생애를 비참하게 마쳤다." ──Arts of Our Century, 1988

"그는 지나치게 외적인 것에 몰두했다. 그에게는 내적인 삶
이 너무 부족했다." ──메리 분Mary Boon

"만일 사이 톰블리Cy Tombly와 장 뒤뷔페Jean Dubuffet 사
이에 아이가 있었고, 그 애가 양부모에게서 길러졌다면, 그 애
가 바로 바스키아일 것이다." ──르네 리카르René Ricard

바스키아(Jean Michel Basquiat, 1960~1988)가 죽은 지 9년
이 흘렀다. 그뒤 수많은 그룹전을 제외하더라도 20여 회 이상
의 유작전이 유럽 · 일본 · 미국에서 열렸으며, 최근 전시는 소
호의 폴라쿠퍼 화랑에서 있었다.

80년대초 그 붓 끝에 폭풍을 싣고 뉴욕 화랑계에 데뷔한

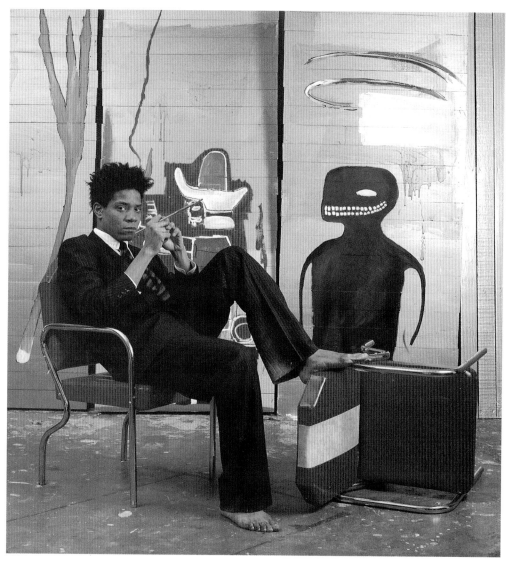

1985년 『뉴욕 타임스』 주간지 커버에 실린 24세의 바스키아. '뭘 보는 거야!' 라는 듯한 눈빛, 맨발에 은행가나 변호사들이 즐겨 입는 최고급 '핀 스트라이프' 양복을 입고 포즈를 취한 것이 이채롭다.

그의 화면은 아직도 수많은 컬렉터의 욕망의 대상으로 남아 있다.

바스키아의 화면에서 등장하는 자화상들을 보면, 그 자신을 포함한 많은 흑인 영웅들의 착취당하고 짓밟힌 삶의 절규가 도시의 박자처럼, 찰리 파커[1]의 광적인 색소폰 소리로 청각화되어 들린다. 왕관이나 가시 면류관이 얹혀진 잘린 몸뚱이와 그 파편들, 아프리카 마스크 같은 원시적 모습의 잘린 머리…… 그 화면들은 돌아선 뒤에도 내 머리 뒤꼭지에서, 옆에서 따라다닌다. 떨치려 해도 계속 쫓아오는 그림 속의 강렬한 눈들. 광폭한 원색의 붓질로 뚝뚝 떨어지고 흐르는 물감, 마치 폭파된 듯 뿌려진 깡통 물감, 그 사이에 흩어져 있는 낙서 · 단어들, 사인 · 심벌 · 해골 · 뼈다귀들, 왕관, 알파와 오메가 · 화살촉, 뱀…… 돌아다니는 눈들……

50년대 비트 세대, 윌리엄 버로스 · 찰리 파커 · 긴스버그의 이미지…… 서로 말이 통하지 않는 이색 종족들을 모아놓은 것 같다. 불협화음이 들린다. 그러다 화면은 광적인 붓질의 소용돌이 위에 오일 크레용으로 그려진 선들의 묘한 융합으로 다시 화음을 이룬다. 선들은 아주 자연스럽게 색채의 면 아래 위로 넘나들며 화음을 도와준다.

유치원 아이가 온몸과 그 주위까지 물감을 덧칠해가며, 앉은 자리에서 즉흥적으로 그려낸 것 같다. 바로 그 즉흥적 제스처, 실은 아무렇게나 낙서한 듯한 그런 몸짓과 사물이 관람객에게 아주 세련된 감각으로 전달되고, 그 점이 바스키아 화면

1 1940년~50년대 미국 재즈계를 열광시킨 알토 색소폰 연주자. 그는 즉흥적이고 끊기는 리듬, 서로 이질적인 음들, 때로는 광적인 템포와 신경질적인 도시풍의 박자, 형식에 매이지 않는 자유로움 등을 통해 새로운 재즈 언어를 창조했다. 즉흥적 음악을 연주하는 그는 비트 세대는 물론 아직도 많은 사람에게 재즈계의 일인자로 인정된다.

을 성격지어준다.

즉흥적으로 만들어내는 예술과 예술가들 자신, 일상어와 일상적인 대상들을 예술 안으로 끌어넣은 전세대의 전위 예술과 그의 그림이 일맥상통하고 있다. 50년대에 미국을 휩쓴 비트 세대의 영향이 다분히 보인다. 특히 찰리 파커와 재즈가 그에게 얼마나 큰 영향을 주었는가는 그의 작품 타이틀에서, 또 그가 소유했던 3천 장 이상의 레코드판으로 알 수 있다. 3천 장 중 대부분은 찰리 파커 레코드였고, 그는 파커의 전기를 작업실 내 수수 상자에 넣어두고 오는 사람마다 한 권씩 선물했다.

그가 21세에 그린 「조니펌프의 소년과 개」를 보면 화면의 아름다운 색채와 풍부한 감정을 담은 붓질에 우선 매혹을 느낀다. 한 흑인 소년이 양팔과 큰 손바닥을 벌리고 서 있다. 그 옆에는 소년을 닮은 개가 머리 위에 빨간 후광을 얹고 있다. 텅 빈 마스크의 얼굴은 무언가 애원하는 듯한 표정이다. 화가의 실체가 그 뒤에 숨어 있는 것 같다. 방금 핏빛의 번개를 맞은 듯한(핏빛 번개머리 스타일) 소년의 공포에 질린 몸·머리, 그리고 개의 가슴팍이 끊긴 새빨간 선들로 번쩍인다. 하얀 골격과 뼈들이 검은 몸체 안에서 투명하게 번득인다. 화면 왼쪽 끝에 'NEEET'[2]라고 낙서처럼 써넣었다.

화면의 전체적 분위기, 격렬한 붓질, 즉흥적 스타일은 다분히 찰리 파커를 연상시킨다. 그런가 하면 화면 배후의 제스처적인 빨강·노랑·초록 색상은 50년대의 데 쿠닝·프란츠 클라인·폴록 등의 추상표현주의 화면도 연상시킨다. 작가의 감

2 Neat는 80년대 아이들의 슬랭(속어)으로 '근사하다' 등 모든 긍정적인 기분을 함축한 표현이다. 요즘은 Cool, phat, groovy, dopey 등을 쓰고 있다.

정을 아낌없이 쏟아부을 수 있는 이 스타일은 백인이 주도권을 쥐고 있는 미술계에서 최고 주가를 올리는 유일한 흑인 스타로 등장한 바스키아의 내면적 아이러니와 고뇌를 잘 보여준다.

바스키아는 세무서원 아버지와 민감한 성격의 어머니를 두고 뉴욕 남부 맨해튼의 중류 가정에서 자랐다. 어릴 때부터 그는 그림에 탁월한 재능을 보였고, 책읽기를 좋아했고, 6살 때 이미 그림 선생님과 둘이 자신이 지어낸 이야기를 그림책으로 만들어내기도 했다. 그는 말썽꾸러기였고 고등학교도 졸업하지 않고 17세에 집을 완전히 떠났다. 여기저기 머물렀던 친구들 집, 밤마다 다니던 빌리지 근방의 클럽에서 그는 많은 예술가들을 만났다. 그러면서 낮에는 일찍이 자신이 창조해낸 'SAMO'라는 풍자적 인물로 닥치는 대로 거리 낙서를 하며 다녔다. 지하 전철의 차체, 건물의 빈 벽, 친구들 아파트와 클럽의 벽·문, 냉장고·화장실·상자들…… 'SAMO'는 바스키아가 가는 곳마다 나타났다. 마침내 소호의 한 화랑 주인이 그의 재능과 가능성을 인정하여 화랑 지하실을 스튜디오로 내주었다. 이미 60년대에 죽음의 선고를 받은 회화는 차츰 이론으로 치우쳐갔고, 팝 아트의 일면성, 미니멀 대상물의 비물질화, 개념 미술의 상품으로서의 미술 거부 등, 점차 현실과 대중으로부터 멀어져갔다. 디지털 물감 상자, 날로 발전해가는 테크놀러지와 그 속에서 조작된 이미지들의 범람…… 등으로 뉴욕의 회화는 사실상 죽은 듯이 보였다. 그러나 그 현상은 오

「조니펌프의 소년과 개」(1982)의 일부. 흑인으로 태어난 바스키아는 남달리 자신의 피부색에 집착했다. 그의 자화상은 자신의 눈에 비친 자신이 아니라 남(백인)의 눈에 비친다고 생각한 이미지이다.

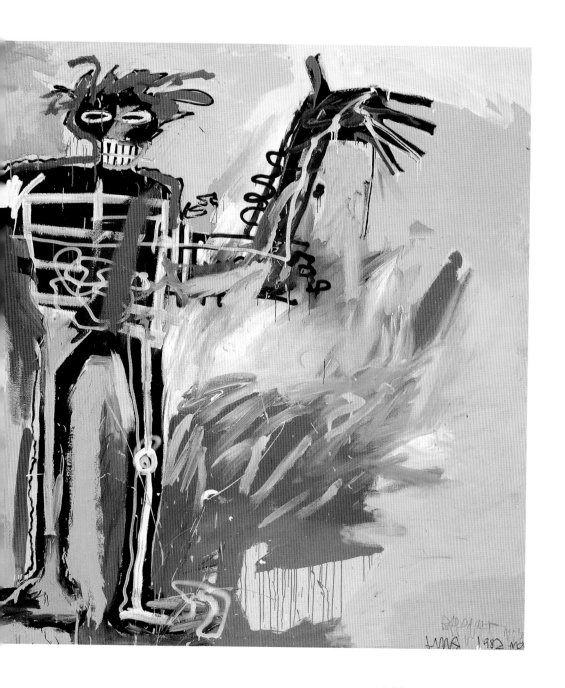

만한 화랑과 기존 세대 비평가들이 그들에게 등을 돌렸을 뿐, 새 세대의 엄청난 활동이 지하에서 꿈틀거리고 있었다. 도시 거리와 게토의 야생적 에너지와 생동감에 넘치는 새로운 시각 언어들이 드디어 '발견'되었고, 그들의 낙서 그림과 독일 · 이탈리아에서 들어온 신표현주의는 80년대초 화랑가에 하늘로 치솟을 듯한 호경기를 가져다주었다.

그 새로운 물결을 타고 바스키아는 하루아침에 세계적 명사가 되었고 그의 지하실에 쌓였던 종이와 캔버스는 막강한 달러로 변신했다. 화랑가들은 벌떼처럼 몰려왔고 뒷문으로 그의 스튜디오를 찾아온 컬렉터들은 미완성 캔버스까지 차에 여분이 있는 대로 실어내갔다.

"드디어 피카소의 대를 이을 우리의 구세주" "그림의 왕"이란 매스컴의 극찬을 받으며, 흑인으로서는 미술사상 처음으로 명예와 열광적 기대를 한몸에 모았다.

바스키아의 가난에 찌든 지하실 생활은 모든 사치를 마음껏 즐길 수 있는 생활로 바뀌었다.

그에게 육체는 가장 기본적인 표현 도구였고 실험의 현장이었다. 그는 달러를 자신의 사치에 아낌없이 써버렸고, 그의 광적인 정열과 행위는 육체를 견디어낼 수 있는 극한까지 몰고 갔다. 밤마다 사교계와 클럽에 붙어 살았으며, 헤로인 · 코카인 · 애시드, 그리고 그 주위에 넘쳐나는 여자들…… 그러다 그는 3~4일을 쉬지 않고 미친 듯 그림에 몰두하는 상반된, 어쩌면 생활과 예술의 혼연일체, 그 칼날 끝에서 아슬아슬하

게 버티어내었다. 이를 두고 어느 비평가는, 바스키아의 최대 걸작품은 그 자신이라고 말했다.

백인 천하인 미술계에서 바스키아는 끝까지 방관자로 소외감을 느꼈다. 그 백인의 세계를 정복하고 싶지 않은 성채로 받아들이며, 그는 더욱 자신의 피부색 안으로 파고들었다. 그는 그림을 통해 많은 검은 피부의 영웅들, 음악인·권투 선수들에게 하나하나 현재 미술계가 자기에게 씌워준 왕관을 그들 머리에 씌워주었다. 보고, 듣고, 느끼는 모든 대상을 즉흥적으로, 정확한 시각적 관점으로 표현해낼 수 있었던 그의 천부적 재능은, 신이 선택한 몇몇의 젊은 영혼들에게만 내리는 섬광 같은 특혜가 아니었을까.

'현대'를 비디오·합성 예술로 보여준 백남준의 후예

─빌 비올라

최근작 「사람의 도시」(1996) 「메신저」와 「건널목」(1997)을 중심으로, '사람의 도시 The City of Man'란 이름 아래 **빌 비올라(Bill Viola, 1951~)**의 전시회가 소호의 구겐하임에서 열렸다.

나는 토요일의 붐비는 뮤지엄 숍을 지나 그 뒤에 위치한 전시장을 들어간다. 침침한 전시실, 안에 거대한 세 개의 영상 화면이 망막에 들어온다. 어리둥절해진다. 시선을 정리하여 왼쪽 화면에 눈길을 준다. 아름다운 전원 풍경과 차로 가득 찬 고속도로가 보이는 도시 풍경들이 교차된다. 아직도 아르카디아 arcadia를 꿈꾸는 20세기의 황량하고 슬픈 도시들인가 하는 생각이 먼저 든다. 가운데 화면에는 일터 사람들 모습(생존 경쟁의 현장?), 화려한 회의실 장면(유엔의 본회의장 같다. 패널리스트들이 단상 위 길고 둥근 테이블에 둘러앉았고 그 앞에는

「작은 죽음」(1993)

한 사람이 그들을 향해 뭔가 열심히 말을 하고 있다. 그 뒤로 청중이 보인다. 재산·권력·영토…… 문제가 주제일까?), 그리고 경건한 교회 내부들이 교차된다. 오른쪽 화면에는 타오르는 화염과 검은 연기에 휩싸인 도시가 보인다. 한 남자가 그 불길을 끄려는 듯, 그러나 승산 없는 투쟁을 하고 있다. 파괴·저주·절망 따위가 단테 3부작의 현대판을 방불케 한다.

「사 람 의 도 시」

3부작triptych 형태는 유럽 종교 제단화 양식의 전통에 그 기원을 두었기에, 작품의 역사성과 정신적 요소를 강조해준다. 그 요소는 즉시 영상이란 매개체, 일상 생활의 TV 화면 같

은 가장 대중적이고 현대적인 요소와 대조를 이룬다. 각 가정의 제단은 TV로 대치되고 그 앞에서 날마다 뉴스를 보는 행위가 말하자면 현대판 기도이다. 세 개의 화면을 통해 작가가 보여주는 많은 이미지들의 순열은 서술적이 아니다. 전통적 연극의 구조와 전혀 닮지 않았다. 비추어진 일련의 이미지들이 잠시 조화를 이루고 어떤 상황을 설명해준다고 느끼는 순간, 분산되어버리고 혼란해진다. 왼쪽 화면의 고속도로 소리가 오른쪽 화면의 불티 나는 소리와 합쳐지고, 중간 화면에서 간간이 나오는 박수 소리와 다시 왼쪽 새들의 지저귐이 교회에서 새어나오는 경건한 기도 소리를 가로지른다. 어느 소리가 어느 장면에 속하는지 분간하지 못하는 상태로, 눈은 바쁘게 화면의 교체되는 이미지를 좇는다.

어떤 논리도, 기대감도 철저히 거부한다. 화면의 끊임없는 변화와 부딪치고 미지의 세계, 그 잠재 의식의 두터운 앙금으로 잠겨들기를 강요한다.

「메신저」

어두운 전시장 앞으로 다가가는 동안 우선 그 안에 우뚝 버티고 서 있는 거대한 영상에 압도당한다. 작품의 크기로 보면 백남준씨의 「메가트론」[1]에 비할 바가 아니지만, 거대한 화면은 푸른 물로 가득 채워져 있다. 그 물 안으로 점 하나가 나타

1 바둑판처럼 붙여놓은 215개의 TV 스크린을 상상해보라. 215개의 다른 이미지들이 눈 깜짝하는 순간보다 더 빨리 제각기 다른 속도로 교차되는 시각적 센세이션. 그런 감동과 경험을 언어로 표현하려는 자체가 무모하고 부조리한 시도인지 모른다. 덧붙여 비디오 예술에 한마디 첨언하자면, 1963년 한국 태생 백남준씨에 의해 탄생된 기상천외한 시도를 두고 작가는 이렇게 설명했다. "조토에서 렘브란트까지, 미술은 자연과 현상 세계의 정확한 묘사를 목표로 했지요. 모네가 그 개념을 완전히 뒤엎었습니다. 지금 내가 하는 일이 바로 그런 거지요!"

난다. 점은 차츰 커지면서 나체의 남자 모습으로 변형된다. 그 몸은 천천히 아주 천천히 깊은 심연으로부터 관객을 향해 영상 앞으로 떠올라온다. 주위의 물거품과 함께. 물의 표면과 부딪치는 순간 남자는 눈을 뜬다. 드디어 깊은 숨을 내쉰다. 내쉬는 커다란 숨소리와 함께 그의 얼굴과 몸이 화면을 채운다. 눈을 감는다. 천천히, 다시 보이지 않는 심연으로 남자가 가라앉아간다. 멀어질수록 물거품이 작아지고 숨소리도 낮아진다. 다시 점이 되어 사라지면서 화면은 어두워진다.

「건널목」

　두 개의 거대한 화면이 마주보고 있다. 어둠 속에서 「메신저」에서 보던 점으로 시작되는 한 남자가 슬로 모션으로 화면을 향해 다가온다. 남자의 전신이 마침내 화면을 채운다. 한쪽 화면에서는 그 남자의 보이기 시작한 발끝에 작은 불꽃이 일기 시작한다. 남자의 몸체가 점점 앞으로 나와 커지면서 불꽃이 커지고, 위로 솟구쳐오르더니 드디어 화면을 채운 남자의 전신을 휩싼다. 화면은 천천히 다시 어둠 속으로 잠겨간다. 마주보는 또 하나의 화면에 같은 남자의 모습이 보인다. 남자의 머리 위로 물방울 하나가 떨어진다. 똑, 똑, 똑똑…… 물방울은 속도가 빨라지며 흐르는 물이 된다. 물줄기가 세차지면서 홍수가 되고, 남자의 전신은 그 속으로 삼켜져 들어간다. 우리

아름다움에 의한 죽음
감각에 의한 죽음
의식에 의한 죽음
경험에 의한 죽음
풍경에 의한 죽음

어두움의 이미지란 얼마나 아름답고 명확한가.
마음을 꿰뚫고 아픔을 가져다준다
헤로인처럼, 죽을 수밖에 없는 운명에 대한 관심은 중독적이다.
──비올라의 「노트」 중에서

육체는 물·불과 같은 자연의 기본적 요소에서 생겨나고 다시 그곳으로 돌아가 하나가 된다는, 압축된 이미지들이다. 세 화면은 모두 남자의 자발적 움직임이 아닌 움직임이다. 그 미세한 움직임을 통해 관객은 현실감 나는 시간과 공간을 느낀다.

　이미지의 율동적인 리듬, 아무런 표정이나 감정을 보이지 않는 중립적인 얼굴과 몸짓, 작가의 섬세한 시간과 공간의 연출…… 바로 그 시간과 공간과 몸체를 통해 우리들 삶의 사이클과 현실을 확인시켜준다. 화면의 시적인 이미지는 속세를 초월하고 대자연과 하나 되기를 바라는 인간의 본능적 욕구의 정수가 아닐까 싶다.

　1951년 뉴욕 태생인 비올라는 이미 30대 초반에 미국 대표 작가로 베네치아 비엔날레에 참가했고, 현재 영상 예술계를

태어남과 죽음의 주제를 끈질기게 다루는 비올라의 작품 중 「지나감」은 그의 어머니가 타계한 1991년에 발표되었다.

이끌고 있는 세계적 작가이다. 사하라 사막·티베트·히말라야·남태평양·인도네시아·미국 원주민 인디언들의 유적지…… 그리고 유럽을 방문하여 1백여 점의 비디오 작품을 만들었고 끈질기게 인간과 자연과의 관계, 공존과 융합 등을 주제로 다룬다. 그가 제시하는 이미지들, 예컨대 자연·도시·파괴·태어남과 죽음…… 그 풍경의 조각들은 동시에, 또는 서로 엇갈리며 율동적으로 배치되어 있다. 그의 독특한 스타일과 시대적 감각으로 여러 단계의 삶의 표정과 여정, 작가의 경험과 세계관을 다양한 연관성으로 보여준다. 그 화면의 꿈과 언어, 실물과 전설의 인물, 사실과 환상 등 다양한 삶의 모습을 담은 파편적 이미지들은 관객의 잠재 의식에 호소한다.

첫 순간의 시각적 센세이션은 차츰 신비로운 내면적 경험 세계로 관객을 데리고 간다.

20세기에 우뚝 선 세 명의 현역 여성

──신디 셔먼 / 앤 해밀턴 / 마를렌 듀마스

신 디 셔 먼

미국의 유력한 미술 월간지 『아트 뉴스』의 '20세기의 가장 영향력 있는 예술가 25명' 중 하나로 선정된 **신디 셔먼(Cindy sherman, 1954~)**은 자기 자신만을 모델로 작품 활동을 해온 최초의 사진 작가이다. 그녀에게 명성을 가져다준 사진들은 23세에서 25세 사이 만든 흑백 사진으로 그 속의 이미지를 잘 설명해주는 일화가 있다.

셔먼이 한 미술학교 학생들에게 자신의 사진을 소개할 때였다. 당시 그 자리에 참석했던 한 평론가의 보고에 의하면 셔먼은 학생들에게 50년대 할리우드의 글래머러스한 헤로인들의 이미지를 담은 자신의 슬라이드를 보여주면서 동시에 각 슬라이드 옆에 자기 사진의 모델이 되었다는 각 영화 장면의 사진을 비교해 보여주었다. 배경은 물론, 셔먼의 모습은 블라우스의 단추에서부터 사진기의 거리 노출까지 모든 부분이 너무나

상세하고 철저히 복사되어 있었다. 셔먼의 사진들을 처음 접하는 어느 학생이 "아, 그 영화 장면을 기억한다"며, 덧붙여 기억하는 것이 실제 영화 장면인지 확실치는 않지만 어쨌든 그 영화 광고 장면일 수 있으며 또는 그 영화의 신문 리뷰에 붙여진 사진일 수도 있다고 기억을 더듬었다.

재미있는 것은 셔먼이 복사했다는 그 장면들은 어떤 형태로도 그 '오리지널'이 존재하지 않는다는 사실이다. 실제 영화도, 광고로도, 또는 어떤 사진으로도 존재하지 않는다는 말이다. 바로 이 점에 셔먼의 기지가 있다. 그녀가 연출해내는 이미지들은 언젠가 어디서 반드시 본 적이 있는 듯한 보편적이

「무제 # 6」(1977)

면서 친근감 있는 일상의 이미지들이기 때문이다.

화장실에서 타월만 살짝 걸친 채 세면기 위의 거울을 보고 있는 장면, 부엌의 버너 앞에서 앞치마를 걸치고 서서 열심히 냄비를 주시하고 있는 모습에서부터, 큰 도시의 진출을 위해 가방을 거리에 놓고 애타게 버스를 기다리는 젊은 시골 여인, 사랑에 빠진 듯 침대 위에 누워 달콤한 꿈을 꾸는 모습…… 등.

변장으로 일인 다역을 해내는 그녀의 사진들은 여자의 삶을 모든 차원에서 탐구하고 포착해내었다. 차츰 흑백에서 컬러로, 낯익은 대중 영화의 여주인공 생활 주변의 모습에서 초현실적이고 심리적인 묘사와 참으로 섬뜩하고 적나라한 성적 이미

지 등으로 옮겨가면서 그녀의 연출은 달리나 할리우드가 무색할 정도로 대담하고 다양하며 환상적이다.

다음은 1999년 『아트 뉴스』 5월호에 실린, 셔먼을 25명 중 하나로 선정한 이유를 설명하는 기사 내용이다.

신디 셔먼의 기지와 상상력은 사진은 물론 현대 미술과 팝 음악에서 영화에 이르는 모든 면에 영향을 주었다. 70년도 후반 셔먼의 등장 이전 사진이란 대상 모델의 본질적 진면목을 포착하는 수단으로만 간주되어왔다. 셔먼의 유동 형태의 자아, 신분 탐구는 사진이 갖는 기만의 투명성과 함께 헤아릴 수 없이 많은 예술 작가의 작품에 그 기초를 형성해주었다. 영화 속의 판에 박힌 듯한 여주인공의 역을 흉내내던 초기 흑백 사진 시절에도 이미 셔먼은 관중이 자신의 대역에 속아넘어가리라는 어리석은 생각은 추호도 없었다. 반면 우리가 그녀의 가장 무도회에서 항상 가면 뒤의 얼굴이 셔먼임을 알아본다는 사실 자체가 어떤 이미지들도 모방과 환상을 통해 본다고 해서 그것이 관객을 유혹하는 능력을 감하지는 않는다는 점을 시사해준다.

셔먼의 많은 동년배 작가들은 그녀의 이러한 아이디어를 차용, 진짜와 허상 사이에 걸친 이미지들을 연출했다. 예를 들어 제임스 케이스비어의 분위기 짙은 건축물 사진, 로리 시몬스의 복화술자(腹話術者)를 찍은 사진들이다. 셔먼보다 약간 젊

은 세대 작가들은 사진을 이야기의 연속적인 층으로 변형시키기도 했다. 즉 그레고리 크루슨의 익살스럽고 기괴한 혼잡한 구성, 영국 작가 잉카 쇼니베어의 숨막히도록 똑같이 재생한 빅토리아 시대의 장면 안에 갇힌 흑인 사진의 시리즈가 그 변형의 한 예이다. 정원 같은 배경으로 거의 비슷비슷한 모델을 찍는 안나 가스켈 같은 작가도 셔먼의 가장(假裝)과 가장복식(假裝服飾) 시절의 레퍼토리를 방불케 하는 동화와 같은 환상에 사로잡힌 작품을 보여준다. 수시로 변하는 이야기의 시리즈를 통해 자신을 대변할 수 있다는 아이디어는 마돈나 마이클 잭슨에서 보듯, 대중 문화에도 그 뿌리를 내리게 되었다.

「무제 # 48」(1979)

또한 갈수록 그 크기가 확대되는 공상과학소설 장면 같은 사진의 주인공 마리코 모리 작품에도 셔먼의 영향이 반영되어 있다.

매튜 바니가 양의 뿌리를 머리에 뒤집어쓰건 19세기 복장을 하건 정교하게 제작된 그의 사진과 비디오에서 우리는 언제나 작가를 알아본다. 셔먼이 그녀의 변장 뒤에서 항상 우리의 시선을 만나듯.

그림을 보자. 최근 새로운 관심을 모으는 평면적인 대형 스케일의 초상화(그 인물이 사라져버릴 정도로 극단적인 부분 확대로 묘사된)에서도 셔먼의 영향이 보인다. 리처드 필립스의 패션 이미지들이야말로 이러한 경향을 반영하며, 리사 유스카바게의 더욱 놀라운 구성 역시 같은 아이디어를 심리적 극단

왼쪽: 「무제 # 153」(1985). 초현실적이고 파괴적 이미지 시리즈 중 하나. 오른쪽: 「무제 # 250」(1992). 커다란 물의를 자아낸 이들 시리즈에 대해 작가는 "내 작품이 스캔들이라면 그건 세상 자체가 스캔들이기 때문이다"라고 반박했다. 덧붙여 이 시리즈는 철저한 여성주의 입장에서 만든 것이라고 주장했다.

으로 이끌고 가는 것으로 보인다. 그녀의 극대화된 섹스이미지, 또는 침울하고 어두운 영상은 작가가 자신의 정체를 잃어가고 있는 것처럼 보이지만, 그것은 셔먼의 사진들같이, 항상 존재하는 자신의 연장선임을 알 수 있다.

앤 해 밀 턴

슬프게도 우리는 음악회나 미술 화랑의 현란한 어리석음이 보여주듯, 각 예술 형태를 따로따로 즐기는 데 익숙해져 있다. 이러한 유감스러운 현대의 그릇된 조류에는 예술을 하나의 완전한 형태로 발전되고 양성될 수 있게 하는 어떤 질서도 결여되었다. ──니체, 『비극의 탄생』(1869)

역사적으로 시인과 음악가와 화가들은 서로 영감과 영향을 주며 긴밀한 유대를 지녀왔다. 제2차 대전 이후, 20세기 후반기에 접어들면서 새로운 예술 형태들이 가지를 치고, 특히 시각 예술에서 장르의 경계가 흐려지거나 아예 무너져버렸다. 40년대말 잭슨 폴록이 이미 그 우연성과 드라마의 요소를 회화에 접목시켰고, 60년대초 백남준이 TV · 비디오를 통해 시각 예술과 하이테크의 필연적 만남을 예견한 이후 시각 예술은 이 전자 고속도로를 현기증나는 속도로 질주해가고 있다.

미술계(학자 · 미술관장 · 평론가 등)는 20세기가 저물어가면

서 이제 미술이란 아주 조그만, 너무나 작고 진부해 아무런 의미가 없는 참으로 아무것도 아닌 영역으로 전락되어가고 있다는 암시를 해오고 있다. 진부함이 주류를 이루는 현실, 존재의 위협 속에서 지금까지의 모든 아름다움, 정서, 비극적인 것이 말살되어가고 있다고 비탄한다. 극단적인 예를 들어, 한 어린이가 어느 순간 충동적으로 거실의 벽(또는 자기 방)을 크레용으로 어떤 이미지들로 가득 채웠을 때 그것은 그 순간 그 아이의 정신 상태를 자유롭게 표현한 것일 뿐 그것이 반드시 예술 작품일 수는 없다는 말이다. 입신 출세를 위해 예술을 등지는 사이비 예술가들, 성적·심리적, 또는 신분 그 자체에 대한 상승된 불안감을 강요하는 이미지들의 범람 속에서(헌신과 노동, 행위와 형태, 의미와 낭만이 혼돈되고) 모조가 과대 평가를 받고 있다며 조심스럽게 젊은 세대를 주시하고 있다.

앤 해밀턴(Ann Hamilton, 1956~)의 합성 예술에는 산만할 정도로 광범위한 요소들이 한자리에서 만난다. 설치 미술과 해프닝의 즉흥성과 일시성, 극적인 분위기와 실제 배우와 동물, 다양한 소리와 음향 효과, 경험적 공간으로서의 건축 요소, 비디오, 손이나 기계로 가공된 오브제와 자갈·물·이빨·머리털 등의 자연물…… 이 요소들은 전무후무한 대형 스케일과 엄청난 양의 재료의 진열 속에서 만난다.

다음은 해밀턴의 합성 작품 몇 개를 보이는 그대로 소개해 본다.

「트로포스」는 뉴욕 소호의 DIA화랑에서 책을 지우는 해프

닝의 형태로 전시가 시작되었다. 우선 그녀는 실내의 빛을 조정하기 위해 화랑의 창문을 모두 텍스처가 있는 유리로 바꾸어 자연 직사광과 외부 전망을 차단했다. 다음에는 화랑의 2백 30여 평 바닥에 발바닥만이 감지할 수 있는 미세하지만 고르지 않은 시멘트를 발랐다. 그리고 그 방대한 바닥 위에는 다시 겹겹으로 여러 색깔의 헝겊을 덮었는데, 그 헝겊에는 중국에서 가져왔다는 말 꼬리와 머리털들이 하나하나 손으로 꿰매어 붙여져 있다(이 작업을 위해 한 미술 학교의 학생들, 화랑과 직물 공장의 많은 스태프들이 동원되었다고 한다).

전시 공간 한쪽에는 작은 테이블과 의자가 놓여 있고 고용된 한 사람이 앉아서 소리 없이 눈으로

「트로포스 Tropos」(1993). 전시 기간 동안 전시장 안에서 계속된 글씨 지우는 작업이 끝난 책들이 한쪽으로 진열되어 있다.

책을 읽은 다음 뜨겁게 가열된 철필로 한자 한자, 한줄 한줄 태운다. 언어들을 지우는 작업이 반복되는 동안 전시 공간 몇 곳에 설치해놓은 녹음 소리가 흘러나온다. 분명 누군가 책을 읽는 소리라는 느낌뿐 그 말을 알아들을 수 없다. 길고 고통스러운 머뭇거림과 불완전한 단어들이 이어졌다 끊어지곤 한다. 뇌일혈 같은 심한 타격으로 실어 증세가 있는 사람일는지도 모른다. 읽는 사람의 사고와 언어와 간간이 또렷한 발음 사이에 놓여져 있는 침묵에는 문장의 뜻을 이해하려는 견딜 수 없는 고통이 담겨 있다(언어란 이처럼 불완전한 상황에서 더욱 함축성을 가진다는 것일까?). 온통 말의 털로 덮여 보이지 않는 고르지 못한 바닥을 걸으며 느끼는 센세이션, 프로그램된 로봇처럼 얼어붙은 듯 앉아서 같은 행동을 반복하는 장면과는 대조적으로 더듬거리는 고통스러운 소리와 절박감마저 느껴지는 긴 침묵은 한마디로 불안 그 자체이다.

「바운든」은 근작 중 하나로 항상 그녀의 제작 기법이 그랬듯 프랑스 리옹 미술관 전시실 실내에 맞추어 설치된 작품이다. 둘로 나눈 공간 한편에는 5미터 높이에 22미터 길이의 회벽을 세웠다. 가까이 다가가면 벽에는 헤아릴 수 없이 많은, 거의 보이지 않는 작은 구멍이 뚫려 있고 구멍마다 아주 천천히 물이 고여나와 방울 형태를 이룬다. 말하자면 그 벽은 울고 있거나 땀을 흘리고 있다는 느낌이다.

물방울을 위해 벽 뒤에 설치된 수없이 많은 플라스틱 튜브나 그릇들은 감추어져 있어 더욱 묘한 감정을 불러일으킨다.

위: 「바운든Bounden」(1997). 22미터 길이의 벽은 수수천의 작은 구멍으로부터 연속적으로 물방울이 새어나온다. 아래: 「바운든」(1997). 5미터 길이의 거즈 커튼에는 글씨를 가득 수놓았다.

예를 들어 주객의 전도라고나 할까. 감동적 예술품 앞에서 눈물짓는 예민한 관객의 역할을 벽이 지레 하고 있다는. 생명력, 성적 기능, 피와 눈물 등 살아 있는 육체의 모든 것은 액체와 직결되었다는, 그 생명의 기본을 왜 벽이라는 무생명을 통해 보여주는 것일까?

그 벽 반대편 공간에는 9개의 5미터 높이 창문이 있고 창에는 거즈 헝겊으로 만든 우윳빛의 반투명 커튼이 드리워져 있다. 헝겊에는 알아보기 힘든 손 글씨체의 글씨들이 빼곡하게 수바느질로 수놓여져 있다. 창문 앞마다 같은 재료가 같은 길이로 프레임되어 마루에 진열되었다. 밖의 강렬한 빛이 엷은 커튼을 뚫고 커튼에 수놓인 글씨를 그림자로 바닥에 떨군다.

1992년 미국 보스턴의 MIT 대학 내 시각예술센터에서 제작한 「아델프」는 급속도로 발전하는 하이테크의 함축적 의미에 커다란 관심을 가지고 만든 것이다. 지금까지의 모든 기본틀이 바뀌어가는 이 시점에서, 거기에서 오는 명백한 손실과 예상할 수 없는 사태의 긴장감을 표현하려는 작품이다. 방대

한 전시실의 바닥은 완전히 금속판으로 깔려 있다. 발소리 하나하나가 확대되고 자신의 움직임에 신경을 곤두세우게 된다. 길다란 한 벽을 따라 수천 권의 판권책, 과학기술에 관한 책, 정부 간행물이 진열되어 있다. 이제는 고서로 아무도 들춰보지도 않는 그 책들, 그 무용지물들의 진열은 거친 톱밥으로 불룩하게 채운 씨름 선수 인형의 개입으로 갑자기 끊긴다.

이 엄청난 장관과는 대조적으로 우리가 좀더 친근감을 느낄 수 있는 막간이 보인다. 즉 전시장 입구에, 도서실에 비치된 것 같은 책상에 앉아 한 사람이 사포로 네모난 거울 뒷면을 갈고 있다. 그 거울들이 반사 작용을 잃고(반사되었던 이미지들의 기억을 상실한 채) 투명한 유리로 다시 환원되어 책의 페이지들처럼 한장 한장 쌓이고 있는 동안, 멀리 그 반대편에서는 자갈돌로 가득 채워진 확대된 입 모습, 그리고 그 입으로 뭔가 말을 하려는 동안 자갈만이 이리저리 부딪치는 것이 비디오로 보인다.

기계 산업이 하이테크 시대로 옮겨지며 그 동안 우리가 의존해오던 수단들이 너무나 급속도로 사라지듯 벙어리가 되어버린 재갈 물린 입, 반사 작용을 잃은 거울이야말로 잃어버린 이야기와 이미지를 담은 채 지난날의 유일한 침묵의 증인으로 남아 있다.

위에 소개한 작품은 물론 「무제—분류학과 성찬 사이 Between Taxonomy and Communion」(1997)의 일렬로 줄지어 있는 길다란 상들, 그 위에 두텁게 깔린 핏빛 산화철 가루,

다시 그 핏빛 가루 위에 진열된 수천 수만 개의 사람과 동물의 이빨들, 또는 「매터링mattering」(1997)에 설치된 미술관 실내 천장 아래로 굽이치는 수천 폭의 붉은 명주와 그 사이로 계속 떨어지는 옛 타자기의 리본 타래들 등에서 보듯 그녀의 과잉된 자재 사용과 거기에 함축된 상징성은 너무나 따라잡기 힘들고 전문가들 사이에도 많은 해석이 엇갈린다. 그러나 앤 해밀턴의 (합성) 설치작에서 관객은 우선 거의 광적인 재료의 (때로는 현란한) 과잉 수집과 그 진열의 장관, 그 진열을 위해 극대화된 전시 공간, 전시장에 들어서면서 일시에 모든 감각·지각 기관이 동원되어야 하는 극적이고 감각적인 경험을 하게 된다.

형태·공간의 재구성, 자명하면서 동시에 상징성을 내포한 오브제와 제스처들, 음색과 음질, 실제로 몸에 닿아오는 촉각적 유혹, 순간을 포착한 필름, 무한한 듯한 공간과 그 제스처, 이 모든 요소들이 계획적으로 연출되고 마치 오케스트라처럼 그녀의 지휘봉 아래 모든 예술 장르가 한자리에서 만난다.

마 를 렌 듀 마 스

나는 아직도 **마를렌 듀마스(Marlene Dumas, 1953~)**라는 여성 화가의 개인적 신상은 물론 그녀의 작품 세계에 대해 거의 아는 바가 없다. 남아공의 케이프타운에서 태어났고 지난

27년 동안 암스테르담에서 살고 있다는 것 외에는. 그리고 몇 년 전 소호의 한 화랑에서 우연히 접한 단 한 장의 수채화를 보았을 뿐이다.

그것은 어린 소녀의 누드였다. 머리를 약간 앞으로 숙이고 노려보는 눈매로, 양팔은 옆으로 내린 채 도전적 자세로 똑바로 서 있는 모습이었다. 통통하고 귀여운 작은 손끝은 붉은 핏빛으로 물들었다. 점과도 같이 작은 붉은 물감이었지만 그것이 핏물이 되어 뚝뚝 그 손끝 아래로 떨어지는 듯했다. 비록 통통하고 작은 체구의 소녀지만 그녀의 눈매에는 어떤 위험에 닥친 동물의 공격적이며 동시에 방어적인 격렬함과 긴장감이 담겨 있었다. 소녀는 누군가 자기를 범한 그 사람을 방금 살인하고 철저한 자기 방어 자세로, 이제는 아무도 나를 범하지 못하게 하겠다는 의지로 불타고 있는 듯 보였다.

순간, 베이컨의 그림에서 받는 경악 · 전율 · 끔찍함 · 불안 · 잔인함이 나를. 엄습해왔다. 그 작은 어린 소녀의 모습은 아직도 생생하고 강렬한 경험으로 내 기억에 남아 있다.

그 몇 년 후에야 유럽 전시 카탈로그를 통해 듀마스의 다른 수채화들을 보게 되었다. 모두 초상과 누드이다.

「빌렌도르프 Willendorf」(1997)

그 이미지들은 뭔가 내가 이미 알고 있는, 내 경험 속에서 언젠가 본 것 같기도 하고, 아니면 보았다고 생각되는 그런 것. 길거리에서, 전철에서, 여행길에서…… 우연히 마주친 낯선 얼굴들. 사회적·문화적인 배경을 떠나, 거기서 순간적으로 받는 가장 동물적·인간적 차원의 인상들. 물론 나의 그 개인적 경험이 보편적이라고 장담할 수는 없지만 그녀의 드로잉에서 그런 섬뜩한 친근감을 느꼈다.

일상에서 접하는 가족·친구들, 지기들, 즉 어렴풋이나마 그들의 배경을 알고 접하는 사람들과는 달리 그 낯선 얼굴들에서 받는 몇 초 간의 인상은 신선하고 솔직하며 본능적일 수밖에 없다.

마를렌 듀마스의 초상 드로잉들은 바로 그런 상황의 에센스를 담고 있다. 그건 우리가 어렴풋이나마 듣고 알고 있는 어느 특정한 인간의 초상이 아니다. 또 그들의 초상은 그들이 여자라거나 남자, 아이라는 것 이외 전혀 아무것도 보여주지 않는다. 즉, 사람이기에 타고난 개인적 특성이나 인간적인 모습이 결여되어 있을 뿐 아니라 우리들이 주위의 일상인들로부터 자동적으로 받는, 너무나 당연하게 살아 움직이고 있는 생명체라는 어떤 느낌을 허락하지 않는 참으로 묘한 모습들이다. 허깨비 같기도 하고 인형이나 그림 재주가 없는 어린아이들이 그린 듯한 얼굴들, 그 생소한 응시와의 마주침은 당황스러우면서도 충격적인 경험이다.

실제 모델이나 현실의 이미지를 기초로 작업하되 전혀 다른

얼굴로 변신시키는 놀라운 테크닉으로 깊은 심리적 드라마를
연출해내는 F. 베이컨과는 달리 듀마스의 생략되고 애매하게
얼버무린 듯한 형태들은 의도적이고 기교적이라기보다 제작
과정에서 마치 무의식에 잠재해 있던 어떤 이미지가 돌연 한

순간 작가를 엄습해오고 그것이 피할 수 없는 강렬한 힘으로
작가를 몰고 가는 듯하다. 언젠가 본 듯한 그 기억의 인상을
문득 멈추어 뒤돌아보고, 확인해보려 하고, 포착해내야 하겠
다는 강박감이랄까 충동적 요소가 다분히 보인다.

　듀마스 누드의 벌거벗음은 옷을 걸치지 않았기 때문이기도

하지만, 더 이상 벗으면 형태 자체가 소멸될 것 같은, 형태(육체)의 한계를 보인다. 그것은 삶의 가장 기본적이며 필수적인 요소로서의 육체이다. 태고의 원래의 모습, 또는 원점으로 돌아가기 직전, 비물질로 환원되기 바로 직전의 모습이 이렇지

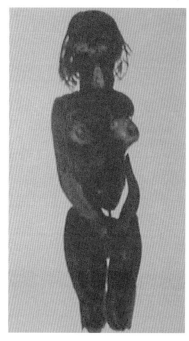

마를렌 뒤마스의 여러 수채 누드상(1996)
왼쪽부터 「인디언 서머 Indian Summer」「작은 즐거움 Slight Delight」「뱃사람의 꿈 Sailor's Dream」「미스-캐스트 Mis-cast」「눈먼 희열 Blind Joy」

않을까라는 느낌이다. 베이컨이 육체는 미래의 시체에 불과하다고 말했지만 뒤마스는 한계 속에서 살다 사라져간, 사라져갈 몸뚱이들, 그러나 그들이 남기고 간 자취가 영원한 망각 속에 묻혀버릴 수는 없다고 말하고 있다.

이런 점에서 밀란 쿤데라가 베이컨의 그림을 두고 말한 '끔

찍함,' 즉 역사의 광기 · 전쟁 · 박해 · 고통 따위에 의해 야기
되는 그런 끔찍함이 아닌 다른 유의 끔찍함이 듀마스의 얼굴
과 몸뚱이를 통해 느껴졌다.

듀마스의 초상들이 내 얼굴이 아니면서도 친근하게 느껴지
는 이유가 바로 이런 실존적인 끔찍함에서 기원하리라.

도판 목록

피에르 보나르(1867~1947)

1. 「무위 Indolence」, 1898

2. 「휴식 Siesta」, 1900

3. 「목욕」, 1925

4. 「욕조 안의 누드」, 1936

5. 「욕탕의 누드와 작은 강아지」, 1941~1946

6. 「자화상」, 1943~1946

에곤 실레(1890~1918)

1. 「누드 자화상」, 1910

2. 「시인 The Poet」, 1911

3. 「수음하는 자화상」, 1911

4. 「예언자」, 1911

5. 「은자 Hermits」, 1912

구스타프 클림트(1862~1918)

1. 「유디트 I Judith I」, 1901

2. 「희망 I Hope I」, 1903

3. 「에밀리 플뢰게의 초상 Portrait of Emile Flöge」, 1902

4. 「키스 The kiss」, 1907~1908

오스카 코코슈카(1886~1980)

1. 「폭풍우 Die Windsbrant」, 1913

2. 「알마에게 보내는 7번째 부채 Seventh fan for Alma Mahler」, 1915

디에고 리베라(1886~1957)

1. 「땅, 그리고 땅을 일구고 해방시키는 자에게 주는 노래」, 1926~1927

2. 「캘리포니아 알레고리 Allegory of California」, 1930

3. 「디트로이트 공업: 인간과 기계 Detroit Industry or Man and Machine」, 1932~1933

프리다 칼로(1907~1954)

1. 「헨리 포드 병원 Henry Ford Hospital」, 1932

2. 「나의 탄생 My Birth」, 1932

3. 「몇 군데 작은 칼질 A Few Small Nips」, 1935

4. 「자화상 Self Portrait Dedicated to Dr. Eloesser」, 1940

5. 「두 프리다 The Two Fridas」, 1939

6. 「머리를 자른 자화상 Self-Portrait with Cropped Hair」, 1940

7. 「우주, 지구(멕시코), 나, 디에고, 그리고 졸로틀의 사랑의 포옹 The Love Embrace of the Universe, the Earth(Mexico), Me, Diego and Mr. Xólotl」, 1949

앙리 마티스(1869~1954)

1. 「금붕어와 팔레트 Goldfish and Palette」, 1914~1915

2. 「석고 흉상과 정물 Still Life with a Plaster Bust」, 1916

3. 「목걸이를 한 누드의 뒷모습 Back View of a Nude with Necklace」, 1906

4. 「피아노 레슨 The Piano Lesson」, 1916

5. 「회색 퀼로트를 입은 시녀 Odalisque with Gray Culottes」, 1926~1927

6. 「유로파의 유괴 The Abduction of Europa」, 1927~1929

7. 「자네트 Jeannette no. 5」, 1913

8. 「티아레 Tiaré」, 1930

9. 「춤 The Dance」, 1932~1933

10. 「꿈 The Dream」, 1940

11. 「방스 성당의 타일 벽화 The Stations of the Cross」, 1950

파블로 피카소(1881~1973)

1. 「광대 Harlequin」, 1915

2. 「정물: 흉상과 그릇, 팔레트 Still Life: Bust, Bowl, and Palette」, 1932

3. 「아폴리네르 시집 『야수』의 삽화를 위한 스케치 Sketch for illustration of Apollinaire's Bestiare」, 1907

4. 「미노타우로스 Minotaur」, 1928

5. 「푸른 곡예사 The Blue Acrobat」, 1929

6. 「여인의 두상 Head of a Woman」, 1931

7. 「여인의 흉상 Bust of a Woman」, 1931

8. 「수면 The sleep」, 1932

9. 「휴식 Repose」, 1932

10. 「바닷가의 구호 작업과 놀이 Games and Rescue on the Beach」, 1932

11. 「금발의 여인 Woman with Yellow Hair」, 1932

12. 「도라 마르의 초상 Portrait of Dora Maar」, 1942

13. 「겨울 풍경 Winter Landscape」, 1950

윌렘 데 쿠닝(1904~1998)

1. 「여인 I Woman I」, 1950~1952

2. 「3부작 : 무제 V, II, IV Triptych(Untitled V, II and IV)」, 1985

페기 구겐하임(1898~1979)

1. 막스 에른스트, 「안티포프 Antipope」, 1941~1942

막스 에른스트(1891~1976)

1. 「선민의 대량 학살 Le Massacre des innocents」, 1920

2. 「풍경화 Landscape」, 1957

3. 「비 내린 후의 유럽」, 1941

4. 「신부의 약탈 The Robing of the Bride」, 1941~1942

다다와 뒤샹(1887~1968)

1. 맨 레이, 「남 L'homme」, 1918

2. 맨 레이, 「여 La Femme」, 1918

3. 맨 레이, 「로즈 셀라비 RRose Selavy」, 1921

재스퍼 존스(1930~)

1. 「녹색 과녁 Green Target」, 1955

로버트 라우션버그(1925~)

1. 「침대 bed」, 1955

잭슨 폴록(1912~1956)

1. 「스테노그래픽 그림 Stenographic Figure」, 1943

2. 「초상화와 꿈 Portrait and a Dream」, 1953

3. 「푸른 기둥들: no. 11 1952 Blue Poles no. 11 1952」, 1952

조지아 오키프(1887~1986)

1. 「양귀비 Poppy」, 1927

2. 「흰꽃 White Flower」, 1929

3. 「음악: 분홍과 파랑 no. 1 Music-Pink and Blue No. 1」, 1919

4. 「골반 I Pelvis I(Pelvis with Blue)」, 1944

루이스 부르주아(1911~)

1. 「아버지의 파괴 The Destruction of the Father」, 1974

2. 「세포 Cell」, 1993

3. 「세포 I Cell I」, 1991

4. 「세포 III Cell III」, 1991

5. 「세포(히스테리의 아치) Cell(Arch of Hysteria)」, 1992~1993

안젤름 키퍼(1945~)

1. 「바루스 Varus」, 1976

2. 「출애굽 Departure from Egypt」, 1984~1985

3. 「피라미드 아래의 남자 Homme sous une Pyramide」, 1996

장 미셸 바스키아(1960~1988)

1. 「조니펌프의 소년과 개 Boy and Dog in a Johnnypump」 일부, 1982

빌 비올라(1951~)

1. 「작은 죽음 Tiny Death」, 1993

2. 「지나감 The Passing」, 1991

신디 셔먼(1954~)

1. 「무제 # 6 Untitled Film Still # 6」, 1977

2. 「무제 # 48 Untitled Film Still # 48」, 1979

3. 「무제 # 153 Untitled # 153」, 1985

4. 「무제 # 250 Untitled # 250」, 1992

앤 해밀턴(1956~)

1. 「트로포스 tropos」, 1993

2. 「바운든 bounden」, 1997

마를렌 듀마스(1953~)

1. 「빌렌도르프 Willendorf」, 1997

2. 「인디언 서머 Indian Summer」, 1996

3. 「작은 즐거움 Slight Delight」, 1996

4. 「뱃사람의 꿈 Sailor' s Dream」, 1996

5. 「미스 캐스트 Mis-Cast」, 1996

6. 「눈먼 희열 Blind Joy」, 1996